山水画写生与创作研究

刘　玉　著

重庆出版集团 重庆出版社

图书在版编目(CIP)数据

山水画写生与创作研究 / 刘玉著. -- 重庆：重庆出版社，
2022.12
ISBN 978-7-229-17457-6

Ⅰ.①山… Ⅱ.①刘… Ⅲ.①山水画－写生画－绘画
创作－研究 Ⅳ.①J212.26

中国国家版本馆CIP数据核字(2023)第003039号

山水画写生与创作研究
SHANSHUIHUA XIESHENG YU CHUANGZUO YANJIU

刘玉　著

责任编辑：袁婷婷
责任校对：郑　葱
装帧设计：优盛文化

 重庆出版集团　出版
重庆出版社

重庆市南岸区南滨路162号1幢　邮编：400061　http://www.cqph.com
三河市华晨印务有限公司
重庆出版集团图书发行有限公司发行
E-MAIL: fxchu@cqph.com　邮购电话：023-61520646
全国新华书店经销

开本：710mm×1000mm　1/16　印张：14.5　字数：252千
2023年6月第1版　2023年6月第1次印刷
ISBN 978-7-229-17457-6

定价：88.00元

如有印装质量问题，请向本集团图书发行有限公司调换：023-61520417

前 言
Preface

中国山水画在我们的民族绘画史中处于极为重要的地位。其独特的民族风格和精美绝伦的艺术魅力，对东方绘画艺术产生了巨大影响。

山水画的产生，是我们祖先在创造文明的过程中对自然美赋予艺术表现的结果。它熔铸了中华民族的哲学思想、乐观豁达的人生态度和深刻的美学观念。大自然的博大与不息的生机给了我们智慧和无穷的创造力。以绘画语言抒发作者的情思，这是中国山水画最明显的艺术特色。基于此，中国山水画在千余年的发展中形成了自己独特而完备的美学体系。然而，随着社会的不断发展，现代文明取代了传统文明。民智的开启，使得人类生活空间和文化视野随之开拓，画家也扩展了自己的眼界和思路。山水画如何继承发展、探索开辟，以新的风貌适应新时代的问题，成了每位画家需要深刻思考的重要课题。

中国山水画强调人与自然的同一性，要求山水画家深入生活，细致体察，以便达到完整表现创作素材的目的。与此同时，中国山水画也要求画家具有否定自我和倾心求变的心态，只有这样，山水画的创作才会获得丰收。

本书首先针对中国山水画的历史、思想等进行了概述；其次分别以写生和创作两个主题，围绕其技法的相关内容以及步骤进行了较长篇幅的论述，并综合叙述了我国当代山水画写生与创作的新的实际情况，起到归纳、总结的作用。

在写作过程中，笔者借鉴了大量国内山水画家或相关研究人员的现有著作以及论文成果，为提高本书内容的质量起到了极大的保障作用。由于时间仓促未能及时和相关人员取得联系，笔者在此表示诚挚的感谢。此外，限于笔者的知识水平，书中内容难免会出现一定的谬误，诚恳地希望广大读者、专业人员不吝赐教。不胜感激！

目 录
Contents

第一章 概述

第一节 历史论述与写生的意义

一、历史论述

（一）我国古代关于山水写生的论述

唐代张璪提出"外师造化，中得心源"的艺术创作理论，"造化"即大自然，也包括我们的生活，"心源"即作者内心的感悟。"外师造化，中得心源"即是通过对现实物象的观察，在游历的过程中感悟自然山川的美，抒发自己心中的"丘壑"；亦是与"师法自然"相融接，说明写生接近自然的重要性。山水画始于魏晋南北朝，真正发展于隋唐，早期的山水画是作为人物画的背景出现的，之后又经过了一系列的演变。山水画写生在五代就已经出现了，以荆浩、范宽、董源、巨然为首的画家游历山川大江，创作了无数巨作，到南宋时期的马远、夏圭以至明清时期的大画家石涛更是注重写生，近现代黄宾虹、李可染、张大千等大师们在探寻中国山水画的道路上也是接近自然，在此过程中不断生发各种表现心中意趣的绘画语言。

山水画萌芽于晋朝，早期山水画是以壁画形式出现的，现在能考察到的就是敦煌壁画中部分北魏和东、西魏时期的作品。这个时期的山水画作品"水不

容泛"，"人大于山""得眼林故事"①追求的是简单稚拙的艺术审美趣味，山水画作为装饰背景而存在。到东晋时期，宗炳《画山水序》中记载山水画作为独立的分支脱离人物故事，宗炳在这篇画论中提到"夫以应目会心为理者，类之成巧，则目亦同应，心亦俱会。应会感神，神超理得"，这篇论述中虽然没有明确地强调山水画写生的重要性，但从"应目""会心"可以看出他对山水画的写生还是有所重视的。至王微时期，山水画才真正地作为一门独立的艺术画科而存在。王微的著作《叙画》提出了"明神降之"的绘画思想，这和宗炳的某些观点是相通的，他们都认为艺术构思的活动和精神活动对艺术创作起着关键性的作用，同时也影响着艺术欣赏。王微将道家思想和艺术创作紧密地联系起来，把绘画提高到和圣人经典同体的地步，通过"道法自然"以道家思想情趣来体会感悟，引发在山水之间体会到的意趣，并通过画面表达出来。这显现出这个时期人们对山水画的审美追求，是通过自然生发道家思想物我合一的境界。

隋朝受南北统一的影响，结束了四百年来的分裂局面，给山水画带来了新的发展契机。到隋唐时期，山水画发展缓慢，直至吴道子时才产生大的变革，吴道子以精神写画，重山水气象，为"山水之变"打开了关口。山水画作为一门独立的学科被分离出来，不再单纯地以笔墨写山水的地理形势，而是以豪放之气写胸中之山、之水。每个时期山水画的进步都是画家们善于发现优点和善于改造的结果。展子虔的《游春图》以青绿设色山石无皴法，只用线条来勾勒轮廓，来描绘初春游人游览春景的画面。从他的作品中我们可以看出画家注重观察自然，从自然中生发用青绿色彩装点画面，在自然中思考探索绘画语言的表达方式。唐朝的绘画在隋朝的基础上有了全面的发展，中唐时期水墨山水形成，这个时期的艺术思想与道家所崇尚的"道法自然"相结合，讲究"清静""无为""无欲""朴素"的观点，这与山水画所追求的在某种共识上达到了一致。画家们开始在水墨中寻找"真山、真水、真自我"的趣味。这个时期以水墨画为特色的代表人物王维，他对山水画景物的处理为用水墨点簇而成，这种画法既体现着画家洒脱自然的性情，又使画面充满了情趣。他的山水画多描绘雪景，如《长江积雪图》以平远的构图手法，线条勾勒再以淡墨渲染，作品空旷秀丽，气韵清高，呈现出一幅长江冬日的雪景。作者通过对大自然的长期观察，把水墨画与研究自然规律结合起来，表现出"远近山川，咫尺千里"的空间效果，意境深远。

① 陈传席．中国山水画史 [M]．天津：天津人民美术出版社，2001：88．

　　五代两宋时期被视为山水画高度成熟的阶段，受地域差异的影响，山水画被分为温润秀丽的南方画风和雄健辽阔、高耸林木的北方画风。荆浩的《匡庐图》虽然描绘的是江南的庐山，但是由于画家长期隐居在太行山的崇山峻岭之中，观察体会到的多是北方雄伟健阔的山势，所以画出了具有北方特色的山水画作。他用水墨在绢上作画，石法圆中带方，皴染兼备，层次分明，整个山体气势宏伟，石质感很强。他在《笔法记》中强调作画要"图真"，而图真的本质就是传神，传神就是传"物之神、物之气、物之韵"，就是从观察物象的本质出发，在体验感悟自然的过程中感受地方景物的气象，寻找能表达当地特色的绘画表现方式。作为山水画发展的高峰时期，两宋山水画受写实主义的影响，出现了相当丰富的构图和绘画技法。以全景式构图著称的《关山行旅图》和《溪山行旅图》，景观囊括天地，色彩浑厚，显现出崇山峻岭的高大与雄伟。享有"马一角，夏半边"美名的马远、夏圭以擅长画山水的边角而著称，这与他们受江南景物片段与细节的影响很深有关。无论是雄伟高大的崇山峻岭还是充满诗情意蕴的边角山水，都是宋人面对山川自然时理解和把握文化精神的体现。

　　每个时期都有它特有的艺术绘画风貌，表达着这个时期人们的文化思想与对审美趣味的追求。元代山水画以"高逸"为创作的思想源泉，这个时期最具影响力的代表画家赵孟頫更是把"古意"推崇到元代绘画美学观的重要地位，因此这个时期的山水画家也大都在山水中探寻着"古意"来表达他们向往隐居山林的文人情怀。赵孟頫在总结他的"师造化"时写道："久知图画非儿戏，到处云山是我师。"（《松雪斋文集》）他的山水画作品很多都是写生和游览印象，如《洞庭东山图》《鹊华秋色图》等等，可见他对山水写生的重视。在注重寻求"古意"的同时又不失对自然的描摹与反思，才能在"真山真水"中寻找到抒发"真自我"的意趣。黄公望的《富春山居图》描绘的是富春山脚下一带的景色，山峦跌宕起伏，简洁清润，树的形态变化极矣，山峰延绵不断、苍润秀丽。他的《写山水诀》中详细地记录了他的写生过程和要领，他善于观察山川地势，在这种写生的过程中，他丰富了绘画题材和表现方法，可见元代画家取得这样的高成就和他们重视写生是脱不了关系的。明代是山水画鼎盛时期，经过明代前期的一段沉寂，元代十分盛行的文人画中以沈周为代表的吴门画派如一匹黑马杀进了画坛，称雄长达百年之久。石涛的作品笔法多变，绘画形式不拘一格，有的用笔湿润浑厚，有的用笔枯涩老辣，线条流利清秀、亦勾亦点，构图多变且极具特色，这些都是长期在自然观察中得到的提炼。

（二）20世纪中后期我国主要画家、流派及其写生思想

中国古代山水画强调画面意蕴和情趣的传达，也就是对"天人合一"的审美境界的追求。传统水墨山水画成就最高的是五代和两宋时期，这和这个时期的画家注重"师造化"是有着直接联系的。明清之后水墨山水画不再注重写生，而是趋向于追求笔墨至上的情趣，忽略了艺术来源于生活的真理，山水画风出现了千篇一律的程式化现象。当传统山水画的文化符号和艺术样式赖以生存立足的根基被掏空时，新时期对山水画审美的追求又该何去何从呢？前人无数次探索总结的宝贵经验已经证明了"师造化"的重要性。到了20世纪，中国近现代美术受"五四"新文化运动和西方思想文化的影响，画家们开始重新思考改良中国山水画。

1.海派山水画代表人物及风格特点

中国山水画在进行革新实践的同时，通过写生的方式进行山水创作也在这一时期被推崇至极。黄宾虹（1865—1955）是20世纪具有独特精神面貌的山水画大师，他60岁前的作品主攻临摹古画，受渐江、陈若水、查士标和清初"四王"山水画的影响，其绘画面貌没有卓越独特的地方，但是却为他打下了坚实的笔墨绘画基础。在此基础上，他的绘画得力于"师造化"和民族精神的激发。历代山水画家对山川四季之变化、草木之兴荣都有细微的观察和描绘，但是对于夜下山川的描绘却只有黄宾虹一人。元代画家朱升认为夜山被"山神"盗走，"不可见，也不可画"，黄宾虹却反其道而行之，以为夜山雄浑、神秘、深幽、寂静，故可观、可赏亦可画，因为他发现了夜山独特的韵致。黄宾虹一生中曾九上华山，游览九华山五次，登泰岳四次，游览了西湖、富春诸景，先后又游览了许多大江河流，积累了丰厚的绘画素材，再加上他之前打下对传统学习的坚实基础，将时代风流的民族精神注入到他的绘画中，因此他的画苍健、浑厚，笔墨苍润。在游历写生的过程中，他形成了许多独到的思想，黄宾虹在受朱金楼采访时也说道："自然之山，总是有黑有白的。全白之山，实为纸上之山，自然中不是这样。"可见他对自然山体观察的仔细，对于"清四王"，黄宾虹认为他们"未有探究真山"，只专注于临古模仿，未曾真正进入自然去观察体验，所创作出的作品无"活气"可言。可知黄宾虹写生主要是为"探究真山"，也就是"探究真山"是其写生主要思想。在此我们要清楚其所谓"探究真山"是为何意，黄宾虹在此言及"四王"只是专事模仿，山峦为白，其以为山有浓重之色，意为"黑"。其画点、皴后层层积墨，画面"黑、厚、密、重"，呈现出墨气淋漓的斑斓丹青，风格雅逸，别具一格，一扫明清画坛柔弱、

萎靡、清萧之风，给近现代山水画注入了一股新风气。也正是其所说的："山水乃图自然之性，非剽窃其形，画不写万物之貌，乃传其内涵之神。"[1] 即黄宾虹所谓"探究真山"之理之所在。

山水画的题材在 20 世纪 50 年代到 60 年代的写生实践中得到了扩充，人文古迹、大山河川等反映新时代精神面貌的艺术表现形式也逐渐从山水写生中被重视。傅抱石（1904—1965）早年留学日本，其早期作品以临摹元代高克恭、倪瓒和明清石涛、八大、龚贤为主，受石涛的绘画思想影响最深，1945 年后，他受写实主义的影响，也开始提倡写生创作。傅抱石的山水写生思想及他的山水创新在画坛内打造了一代新风，他的绘画艺术观念也对后世产生了很深的影响。在《傅抱石论艺》中，他提到了山水写生中"游"与"悟"的重要性，傅抱石认为中国山水画要进行写生创作，首先必须"游"。对中国山水画家来说，"游"，就是深入细致地去观察。[2] 即也是重在"深入"，在"游"的过程中深入观察生活、体会生活，在生活中激发作者的创作激情。而所谓的"悟"，傅抱石在书中提到"悟"就是在极其繁杂的景物现场，对景物的筛选和突出画面的主体等诸多难题在"悟"的过程中都可以想到解决办法。[3]20 世纪 50 年代到 60 年代，傅抱石到许多地方进行写生，1957 年，率领中国美术家代表团访问罗马尼亚、捷克；1960 年，率江苏省画家前往六省十多个城市访问写生。在"游"与"悟"的写生创作中他寻找到了属于他的绘画语言，他把早年在日本研究的日本绘画技法同中国传统相融合，又加上他后期受写生的启发，其绘画题材不再局限于巴山蜀水，图式上也更加趋于奔放。傅抱石在皮纸上以破笔绘山水，通过用笔速度的快慢，力量节奏的把握以及墨色的变化等，呈现出全新的表现形式和内容，同时又具有传统艺术的精神追求和现代意义的审美特征。

陆俨少（1909—1993）工诗文，善书法，精山水，早年从临摹"四王"入手，后转益多师，兼容"南北宗"。30 年代中期陆俨少对宋元名迹热衷，受王叔明、李唐等人的影响很大。70 年代前受宋元笔法的影响，陆俨少的画风较为缜密严谨，60 年代其注重现实生活，从写生中提炼自己的绘画语言，他注重用笔、用线通过水墨的浓淡干湿相互渗透来描绘山川之神气。他曾谈道："解放前有的人画了一辈子山水，真正的山都没有好好看过的人也有，这些人专从故纸堆里讨生活，不利于山水画的发展。我的一生并无太多嗜好，除了读书、写

① 黄宾虹，南羽.黄宾虹谈艺录[M].郑州：河南美术出版社，1998：132.

② 傅抱石.傅抱石论艺[M].上海：上海书画出版社，2010：238.

③ 傅抱石.傅抱石论艺[M].上海：上海书画出版社，2010：241.

字、画画，还喜欢游历名山大川。"①在此陆俨少谈到了山水画家中一部分不愿出画室、走进自然的现象。游历真山川便是得山川之神气之所在，在自然山川的游历中感悟生活，发现美，去触动内心对创作的激情，只有这样绘出的作品才会生动。清初"四王"便是以临摹古画为主，在画室里创作，作品和同时期游历过江河山川的石涛相比，相去甚远。陆俨少也曾谈道："我认为画速写固然很重要，但更重要的是要得山川神气，并记在胸，否则一味强调形似，那就拍好照片，何必去画呢？"②由此可见要得山川之神，走进真正的大自然便是最佳的途径。

2.京派山水画代表人物及风格特点

李可染（1907—1989）十三岁时师从钱食芝，师法"四王"，后师从齐白石、黄宾虹，解放后游历祖国各地考察写生，在继承传统山水绘画思想的同时也革新了对传统山水的审美理念，借鉴西方油画中的明暗处理，将其与中国传统山水画相结合，创下李家山水黑、满、重、亮的新画风，完成了古典山水向现代山水的转型。③20世纪60年代，李可染创作了大量以漓江山水为题材的作品，并因此而闻名，他在《谈中国画的改造》中提出关于"创作"的一些看法："古人说是造化，我们现在应当进一步说是生活，必须以最大的努力根据新的生活内容创造新的表现形式，创造新的民族作风。"④他主张山水写生要从生活中去观察和体验，写生的目的也是为创作、搜集素材做准备，从而说明了写生和创作之间的相互作用和不可分割的联系。1954年，他背负画具，与张仃、罗铭赴上海、苏州、黄山等地写生，历时三个月，以图解决面对自然景物如何运用传统笔墨和如何给予提高的问题。⑤他在写生的过程中寻找着和时代相接轨的绘画语言表达方式。20世纪70年代到80年代初，李可染受欧洲荷兰画家伦勃朗作品的启发，借鉴油画和素描，把光感的对比和中国传统笔墨结合，使画面浑然一体。他不拘泥于传统却又把传统融进大自然中，以自由、简洁的笔法及对画面"黑"的强调，创造了山水画新的时代精神，同时也开创了传统山水画笔墨技法的新形式。通过山水写生，我们可以把"师古人"同研究自然规律结合起来，在写生的过程中不断地思考，反思自己的绘画创作。

①陆俨少，车鹏飞.陆俨少画语录[M].郑州：河南美术出版社，1998：5.

②陆俨少，车鹏飞.陆俨少画语录[M].郑州：河南美术出版社，1998：6.

③唐霖.李可染50年代山水画写生研究[D].西南大学，2010.

④李红.山水画写生的现代意义[D].湖北美术学院，2010.

⑤张谷旻.20世纪中国山水画现代转型[M].杭州：中国美术学院出版社，2013：116.

陈师曾（1876—1923）山水师法石涛、龚贤、蓝瑛、沈周等，他融合中西绘画思想，谈及中西绘画创造的方法："画法均不出下之三种：①临画，仿范本；②写生，对实物；③记忆画。"这三种画法被称为"自在画"，他所谓的"自在画"便是用来明确绘画和设计绘画之间的联系与差别，他认为"欲达工业上应用之美术，非'自在画'与'器械画'相结合而研究知不可也"[①]。从总的绘画理念上来说，陈师曾更接近于传统绘画的文人思想，他把习古人、临摹古画推崇到第一位，认为临摹古画能感受到古人的笔法和气韵，弄明白构图和设色问题，之后再通过写生提炼绘画语言，创作出优秀的艺术作品。他认为："初学习画，固重临摹，又须常体事物。"由此看来陈师曾也认为写生对于一个艺术家的成长是必不可少的，而绘习古画则是写生的关键，是为后面写生做准备的。若一个人不懂笔法，不懂气韵，面对自然只会机械地描摹复制，就失去了中国画的审美本质要求。

3. 岭南画派代表人物及风格特点

高剑父（1879—1951）作为岭南画派的创始人，对中国画进行了全面的客观评判和审视，他主张"折中中西、融汇古今"[②]。在坚持中国传统绘画的基础上吸收外来的绘画理念，从现实生活中关注绘画的人文精神之所在。他注重实景写生，他的绘画题材突破了几百年来中国画家顿首的古法，把汽车、火车、飞机、轮船等含有浓郁时代气息的物体融入到他的画面之中，在技法和构图上也运用东西结合的方法进行突破，把西画的重透视和设色等表现技法运用到画面上来。他在画面中很少运用线性结构，大多通过色彩和水墨的渲染来烘托画面的意境，表现山体形象。高剑父一直特为推崇"师法自然"，并把"师于物"同"师于人"相结合，在主张"师个人"的同时，也提倡要走出画室师于自然，在生活体验中感悟艺术之美。

中国绘画中以"线"为造型结构的基本特征。它不仅是一种表现方式，还是一种传播媒介，它能将物象的形象以简单的线条概括，还能借助于线性来表达作者内心的思想。早在谢赫"六法"中的"骨法用笔"中就已经强调了中国绘画中线性是必不可少的构成元素，线条的自由表现将作者内心思想与大千世界相连接，因此"线"不仅具有一种独立的审美意义，还是传统文化的产物。陈树人（1884—1948）的绘画思想中对线性的追求突出贯穿在他的后期创作

① 闫春鹏.上下求索——陈师曾的中国画改良之道 [J].新疆艺术学院学报，2013，11（4）：47—51.

② 李启色.岭南派山水画的人文精神 [J].美术大观，2015（2）：40—41.

中，而他的后期创作也是他最具代表性绘画风格的形成时期，即 20 世纪 30 年代之后。30 年代初在桂林的写生是他艺术生涯中一个重要的转折点，不仅确立了自己的艺术风格，还在写生的过程中把他对线条流畅、简净的追求充分灌输到他的个人绘画中，这时的他倾向于对线条美感的追求。1932 年至 1947 年期间，陈树人开启了自己的写生历程，跨三省、登峨眉山、出剑阁等，探究各种线性绘画在艺术思想上表达的可能性。他把早期在思想上受到的启发和对西方绘画技法的研究相结合，并在写生实践中探索自己的绘画语言，在此阶段他的绘画风格最终成形，而最具他个人绘画风格特点的杰作基本也都在此期间完成。在理论实践中，陈树人从线性造型的内涵文化入手，研究山水写生创作与古人之精华及自身理解的"线性艺术"，将其作为绘画艺术语言在山水画审美体系中的美学内涵。

黄独峰（1913—1998）是 20 世纪中国画坛的一个特例，他一生出入三大门派，自幼好学画，曾拜随岭南画派大师高剑父门下。黄独峰的山水画面貌很多，有浅绛山水，有青绿山水，有水墨山水等，但他的作品都是从写生中得来的，他在自然中捕捉艺术的创作灵感，创造了具有真实情感的自然画风，具有强烈的生活气息。他追求绘画的"真"，在自然中寻找着笔墨绘心的真实之感。他曾说："现在我着重写实，力求将来达到随意点染都能成画，希望做到我代山川而言，亦即山川即我，我即山川也。"① 由此可见以写实为依据的绘画风格正是黄独峰所追求和坚持的，而这种桥通方式就是写生，从而达到"物我两忘"的艺术境界。黄独峰通过写生灵活运用传统技法，创造自己的绘画风格，在他的作品中，我们很难看到传统绘画程式的出现，在写生中面对客观世界的不同物象，他灵活运用技法作画，在他看来绘画的技法仅仅是表现手段，不是目的，只是表达客观世界的载体，使创作出来的作品真实而自然。黄独峰的许多写生作品中体现了格物写真、代言山川的审美追求，这其实也是"回归自然真性情"的一种表现。让山水之作返璞归真，就要在大自然中寻找"真"，感悟"真"，发现美，在这个过程中不断历练自己的审美，提炼绘画语言，使绘画艺术达到回归朴实、回归自然之境。而写生便是悟"真"的途径，所以黄独峰执着于写生，从真实山水中寻求"物我两忘"的艺术境界，在自己所创造的山水中感受回归自然之情。

① 商进 . 论黄独峰的山水画艺术成就 [J]. 艺术探索，2007（1）：114—117.

4. 长安画派代表人物及风格特点

石鲁（1919—1982），原名冯亚珩，因崇拜清初画家石涛和现代文学家、革命家鲁迅而改名为"石鲁"。前人画山水有南北两派之分，北派山水雄伟高大、巨木林立，皴多坚硬；南派山水多平缓丘坡、草木兴荣，皴法多且柔润，这两派的山水都有可借鉴之处，但是后人却很难再冲破前人藩篱。而具有陕北特色的黄土高原，因其特殊的地域特色，要求画家必须进行独创。1959年石鲁为国庆十周年创作的巨幅国画《转战陕北》轰动一时，成为了中国山水画创作的新高峰。石鲁提倡"一手伸向传统，一手伸向生活"的原则，坚持对自然的观察，他熟悉黄土高原，又善于独创，画出了黄土高原的特色和阔大气象，在山水画史上又添了精彩的一笔。石鲁认为："学画有二观：曰观物，曰观我。观物以探真，观我以通德，而后始可言流美矣。物为画之本，我为画之神也，有物无我不足为通理想，有我无物不足以达真实，故二者当作辩证观。"[1] 由此可见，石鲁与同时代致力于现实主义山水画变革实践的人不同之处在于：艺术为工农服务、为无产阶级政治服务的同时，还坚持自我艺术表现与追求。虽然表现的是现实主义革命主题，但是他能运用感性的形象素材和朴质的特定环境并加以个性化的艺术处理，这就免去了概念化、图式化的弊端。他的审美追求与传统中国画精神相近，而其风格、图式、笔墨表现方法却又与传统中国画差异较大。

赵望云（1906—1977）早年在京华美专、北京艺专国画科学习，受平民思想的影响其绘画创作多为表达农村生活。赵望云一直主张中国画改良在笔墨探索与强调艺术服务于社会相结合中寻求个性解放的途径就是直面生活，在生活中提炼自己的绘画语言。1932年后，他先后在冀南、塞北、江西等地的农村写生，1933年，赵望云的一批展现民间悲苦生活现状，散发着泥土气息的绘画写生作品在《大公报》发表，他后又曾多次到陕西、甘肃、新疆等地写生，出版《赵望云西北旅行画记》，他的画风质朴自然，笔墨苍润浑厚，注重生活气息，善于从平淡的农家写生作品中表现他对生活的态度和认识。他的早期山水写生作品大部分是以速写的形式进行的毛笔勾勒。写生，是赵望云践行艺术反映时代"求真"理念最直接的途径。新中国成立后，他的作品大多表现关陕农村和河西走廊的景色，《深入秦岭》是其选用朴素的笔墨语言进行的创作，表现出浓郁的生活气息，即是作者直面生活、对现实生活的关注。

① 张谷旻 . 20世纪中国山水画现代转型 [M]. 杭州：中国美术学院出版社，2013：168.

二、山水画写生的目的

（一）与大自然的对话

写生的第一目的就是完成我们与大自然的对话。

山水画写生是一种对综合能力的训练，山水画家要有一颗热爱大自然的赤诚之心，要用自己的心去感受大自然。中国的文化传统讲究人与自然和谐相处，在艺术创作中也把解释和表现"天人合一"的内在精神视为最高境界。古代的画家都非常重视自己对大自然的感受，虚心地向大自然学习，很早就提出了"澄怀味象""传神写照""学穷性表，心师造化"等绘画理论。张璪在总结前人经验的基础上，提出了"外师造化，中得心源"的艺术创作理论，这是对中国画审美意象和艺术创作过程的高度概括。通过不断的写生，我们会对大自然保持一种新鲜、敏锐、独特的感受。宋人郭熙描述对季节的感受时说："春山澹冶而如笑，夏山苍翠而如滴，秋山明净而如妆，冬山惨淡而如睡。"[①]他谈到季节变化给人心情的变化时说："春山烟云连绵人欣欣，夏山嘉木繁阴人坦坦，秋山明净摇落人肃肃，冬山昏霾翳塞人寂寂。"这充分说明了他对大自然的感受形象、生动、细微，郭熙已经把大自然拟人化了，把自我的情愫也融入到四季生活中去了。

综上所述，所谓的与大自然的对话，实际上早已经普遍存在于生活之中了，只是山水画家对大自然、对现实生活的观察更倾向于专业化了。气象万千、丰富无限的大自然是人类的精神家园，我们全身心地投入其怀抱，便可得到艺术的灵感和心灵的净化。如此，与大自然对话时便可心领神会、随遇而立了。

（二）对大自然的再认识

写生的主要目的就是对大自然的再认识。山水画写生是一个从认识自然过渡到感悟自然，最后升华为表现自然的不断发展的过程。

虽说山水是"大象无形"，但也要求"画要明理"。作为山水画家还是要对物态、物性了如指掌，要不断地去了解自然规律，掌握论画之理。韩拙在《山水纯全集》中描述："故人之于画，造乎理者，能尽物之妙；昧乎理，则失物之真……惟画造其理者，能因性之自然，究物之微妙，心会神融，默契动静，挥一毫，显于万象，则形质动荡，气韵飘然矣。"这正是说明这一点。

① 于安澜.画论丛刊[M].北京：人民美术出版社，1989：21.

在山水画写生过程中，我们首先要去认识、了解大自然的形态，了解、研究林木的结构和生长规律，观察山川的形态、大小、山与山之间的联系。到大自然中除了认真仔细地观察，我们还要做笔录，就是要把自然山川的具体形象记录下来。山石有脉络，林木有穿插，云水有虚实，要将它们之间的关系交代清楚。假如只是草草一勾，我们对现实物象的感受和印象就会随着时间的流逝而日益淡化，甚至会忘却，这都是不可避免的。俗话说："好记性不如烂笔头。"随着人类社会的发展，不仅人们的审美要求在发展，自然界也在不断地变化，所以我们必须脚踏实地去探索大自然。当我们看到一丛树，甚至一棵树的节疤，一座山的各个面，土山或者石头山，我们都要思考该怎么表现它的结构、质感以及空间感，尽管我们还处于"看山是山，看水是水"的初始状态。

其次，我们在对大自然的表象有了一定的认识基础后，在这个基础上继续对景写生，我们就会无意识地将个人的情感、情绪以及感受赋予现实物象。刚开始的时候，我们看到的只是山水的表面形象，但随着写生的进程推进，我们慢慢地就能感受到它的气息和沸腾的生命了。当我们置身于一片寒林枯树时，会感受到它的荒寒野逸之气；当我们面对着一片汪洋大海时，我们会感觉到它的水雾潮湿之气。我们把现实物象的本质属性及其能量状态再现出来，这就是一种画意。随着写生进程的不断推进，久而久之，我们必然会将自己的生命气质不自觉地渗透流注到自己的绘画表现中，慢慢地会形成自我的绘画气质与状态，在自己的作品中也会有这种"气"的流露，于是便有了所谓的"气象"。画的"气象"是画者主观精神与所描绘的现实物象合而为一的东西，它或光明、或晦暗，或豪迈、或深沉，或大或小，给人以丰富的差异感。所以说，这个时期我们已经"看山不是山，看水不是水"，它已经是我们自己心目中的山水了。

最后，一路写生走来，对现实物象的理解就会更加深刻了，百感交集，同时又有很多矛盾和疑惑。这个时候更加要苦苦钻研它，解决这些矛盾和疑惑。面对这样一个客体不断进化和主体不断老化的事实，我们虽然已经有了很多自己相对成熟的见解，但万事万物都一直处于变化发展的状态，这就使得我们必须不断探索新的规律，不断地去否定旧的认识和见解。这也是个高度提纯的过程，将大自然最真的东西提取出来，剔除一切杂物，最终达到返璞归真的状态。这个时候我们"看山还是山，看水还是水"，但与初次的"看山是山，看水是水"是不可同日而语的。因为它经过了高度提纯，虽然它们都是源于同一客体，但是前者的境界却远远高于后者。

由初次接触的"看山是山，看水是水"到深入体察的"看山不是山，看水

不是水"，再到苦苦玩味的"看山还是山，看水还是水"，经历了由初次的稚拙认识，到具体入微的深度体察，再到最终的返璞归真的这个过程，我们要用自己的心去感受大自然，发现大自然更多的发展规律，不断追求和不断否定它，这样我们才能深化对客观世界的再认识。

（三）对艺术语言的高度提炼

现代的山水画家们纷纷通过对景写生来探索客观世界现象的本质规律，现代山水画不可能沿着古法不变，要变法，就要有不同于前人的认识和技能。我们想要把生机无限的大自然之美淋漓尽致地表现出来，就不得不靠笔墨语言来实现。笔墨来源于生活，它与现实中存在的具体事物是息息相关的，这也决定了它必须通过表现客观事物来发展自身。对于艺术语言来说，大自然是一个根本性的源泉。传统的笔墨技法也是古人"师造化"概括提炼出来的，例如近现代画家黄宾虹独创的宿墨法、积墨法与李可染的"水墨逆光山林"及"墨石衬亮水"的手法，都是具有独特的个人风格的笔墨语言。

山水画传统技法中有很多程式化的技法，比如山石皴法、枝叶的画法、云水的线纹勾勒渲染技法，有的与现实生活很贴近，一眼就能看出它的出处，有的就相差甚远。比如一些装饰性很强的夹叶画法，比零乱的真树叶要美很多，但是古人画得太过于概括，让人觉得和真树叶的形象都没有太大的关系了。现实中的云就像流动的白棉花絮，看不太清楚线条，但是古人常用线条的律动来表现流动变幻的云，这就要求画家对云有一番细致深入的观察，这样才能理解那些云纹的妙处。在刚开始写生时，我们总是不自禁地套用古人的笔墨程式来画眼前的现实物象，最后画出来的画根本就看不出来是写生画。我们总被模仿古人的笔墨所束缚，画出来的那些写生画稿远不如现实中的景致生动自然，这着实让人苦恼。其实，我们在这样的写生过程中也可以了解认识到古人是如何把生活变成艺术，他们做了哪些加工和提炼，从而使我们可以借鉴。我们用自己已经掌握的传统技法去表现现实物象时，有时候能够得到恰当的表现，有时候又不能恰当地体现现实物象，原因就在于我们一直在画室闭门造车，一到真山真水中就不知所措了。

我们面对大自然写生时不能总是到处寻找印证传统某家皴法，笔笔有出处，我们在赞叹和佩服古人对大自然的细致洞察时，只能借此来提升我们的审美规律认识和笔墨意趣认识，而不是生搬硬套古人现成的"程式""符号"。我们要学习的是古人的创造精神，通过写生的磨炼，激励培养我们创造出自己的

新东西。出去写生时，我们想画哪一座山或是哪一丛树，肯定是被它特有的气质所吸引和震撼，这个时候我们一定要紧紧抓住自己体会出的自然特征，将眼前这生机无限的自然风貌表现出来。画山，我们就要选择最能代表其个性脾气的一面，抓住最有特征的与最精彩的，要非常具体地把它表现出来。在表现对象时，必然要依靠表现方法，这样一来，感情的、个性化的生命就跃然纸上了。在这个过程中，我们要善于将自己体会出的自然特征转换成个性化的笔墨语言。我们带着自己的头脑和赤诚之心将大自然最美的、最有生命力的部分放在心中悟着，赋予它温情、感动、热爱，久而久之我们就会与大自然产生共鸣，同时提炼与它息息相关的笔墨语言。只有这样去探索前人未发觉或未成就的新的艺术领域，我们才能寻觅到自己独特的艺术语言和笔墨符号。对景写生的过程也是一个寻找适合自然对象的表现形式的过程。我们要不断努力寻找与自己能够产生共鸣的物象，适应我们这个时代的要求。这样，我们才算是真正做到了笔墨形式从属于自然对象，才能从中提炼出自己的艺术语言。

三、山水画写生的意义

（一）写生是学习山水画的重要途径之一

写生在传统山水画中被称为"师造化"，历来是学习中国画的重要途径，从学习山水画的角度看，到真山真水中去体察自然的风貌也是一个极为重要的课题。山水写生最基本的途径就是到大自然中去，到真山水中去，面对自然，感受和体验客观自然，这也是山水画家通往艺术高境界的必经之路。历代大师无不努力实践并置身于自然之中临风思雨、坐究四荒。明代董其昌提出画家要"行万里路"是很有道理的。在大自然中写生，除了运用笔法去记录外，还有重要的一点是要仔细地观察、体会山山水水的精神风貌并记录在心，因为用笔只能记其形而不能画其神。历史上有成就的中国画家都非常重视"师造化"，他们徜徉于真山真水中去研究、感受生命的乐章，体察大自然的变化，酝酿创作构思，提取创作题材。我们耳熟能详的大家如五代的荆浩长期隐居太行山的洪谷，自号"洪谷子"，他曾花了很长时间到深山中画古松，先后画了数万本；北宋的范宽为画山水长期隐居终南山，与自然山水为友，为我们留下了许多千古名作。

（二）对景写生是山水画发展创新的前提条件

对景写生就是山水画家以自然为师，到生活中去积累素材，采山川万物之

灵气，描绘其勃勃生机。通过写生，画家不仅可以获得美好的形象、意境，进一步锤炼自己的语言表达，还可以体悟自然"大美"的规律，提高自身修养，完善自身人格。对景写生是对物象生命形态的观察和记录，是对心、眼和手的即兴训练，它是从生活到艺术的实践过程，同时也是对自然生命形态由表及里的深层感悟过程，是自我生命与自然规律融为一体的再度勃发。进行山水写生是每个研习山水画者的必由之路。南朝宋山水画家宗炳爱好山水，喜欢远游，直到年老多病，不能再登山了，才回到故里潜心作画。《历代名画记》记载他"好山水，西陟荆巫，南登衡岳，因结宇衡山，怀尚平之志……凡所游历，皆图于壁，坐卧向之"。他热爱大自然，因此对自然美的感悟到了很高的境界。从古到今每一次艺术上出现创新与突破，都是艺术家到生活中吸取营养，得到新发现的结果。相传范宽在中条山、华山一带几经寒暑而作《溪山行旅图》；五代荆浩亦在《笔法记》中提到自己在太行山携纸写生松树万株；明代王履历经艰险而作《华山图册》；清代石涛则云游大江南北通过"搜尽奇峰打草稿"来创作；近现代画家黄宾虹到晚年还总随身带着一个速写本，遇到好景不免要勾勾画画。傅抱石、李可染、赵望云等现代山水画家的写生作品也都精彩至极，他们的写生方法虽然各有不同，但都是通过山水写生到自然中汲取创作的源泉，为山水画的创新和发展作出了卓越贡献。生活是艺术的唯一源泉，山水画家只有到大自然中亲身感受，使"目与万物绸缪，身与山水盘桓"，才能真正领悟自然的规律，创作出好的山水画。对景写生是记录这种亲密接触的最好方式，它是山水画学习中的基本功，对于搞创作的人来说，写生是感受自然、搜集素材最基本的能力，同时也是一个对客观事物认识的深化过程，是一个创新经验的积累过程；对于学习者来说，写生是一座消化传统、走近大师绘画世界的桥梁，是由临摹到创作的必经过程。

（三）对景写生是借鉴传统绘画艺术的桥梁

山水画写生能把"师古人"与研究自然规律结合起来，有利于对传统绘画艺术的吸收和借鉴。中国画表现形式的特点，决定了我们对传统绘画艺术的学习必须以临摹为主。宗白华在《论中西画法的渊源与基础》中指出："西画的线条乃为描画形体轮廓或皴擦光影明暗的一分子，其结果是隐没在立体的境相里，不见其痕……中国画则正在独立的点线皴擦中表现境界与风格。"他还说民族的天才乃借"笔墨表达人格心情与意境"。由于工具与材料的局限及东西方审美取向的不同，中国画的笔墨程式和客观自然之间并不存在必然的模拟依

附关系，相反，客观自然要受制于一定的形式表达，画家的情感与客观的景物都是在笔墨中融合，在程式中得到体现的。中国画的这种笔墨程式经过历代画家的继承与发展已经形成了特定的审美形式与技法要求，因此，熟练掌握中国传统绘画的这种笔墨技巧和表现程式就成了学习中国画的关键，这也表明了"师古人"临摹学习传统绘画具有重要的意义。和"师古人"相比，"师造化"即写生，同样是我们学习和创作山水画不可缺少的过程。面对真山真水，体会前人的技法经验，在写生中学习古人，消化传统、继承传统。山水画经过历代画家的不断创造，已经形成了自己独特的表现形式，比如在造型上对不同地区、不同特点的山石、树木概括提炼出不同的表现程式。如以点的形式概括的雨点皴、米点皴等，用以表现烟雨迷漫之境；以线条的形式概括的长、短披麻皴、解索皴等，用中锋松灵之法画出，宜表现东南地区山峦浑厚苍润、草木从容的土质山川；以面的形式概括的大、小斧劈皴、刮铁皴等，用侧锋画出，适合表现西北地区石骨峻峭、气象森萧的坚硬峰峦；还有树的各种勾法、点法等。这些程式化的表现都是古人根据自己的切身感受总结出的造型之法，我们应该吸取前人留下的宝贵经验以借古开今，如果机械地套用，它们就成了没有生命的形式符号。通过写生，我们可以分析这些笔墨的表现程式和客观自然之间的衔接关系，追根溯源地研究风格流派发展变化的脉络，变书本的理性知识、简介经验为自己的感性知识，从而更深一步地进入到前辈们所创造的绘画世界中，理清笔墨程式继承和发展的关系，认清传统绘画艺术的精华部分和不足的方面，从而为自己的创作找准方向、方法与突破口。同时也应进一步研习古人的经典作品，增添新的知识，使临摹的方法由被动变为主动，增强选择的目的性。

（四）对景写生是研究自然规律的重要途径

中国画的造型观念是"意象"造型观，中国画虽不像西画那样讲究科学的透视法、光影明暗，但要求"画要明理"，画家要了解自然规律，掌握论画之理。在山水画写生过程中，我们首先完成的是认识自然的过程，即对山石、树木、云水等自然事物与自然现象的深入观察和了解过程，比如某山的组成是水成岩、火成岩或石灰岩，某山的结构是土山、石山或土石山；比如树木在阴、晴、雾、雨的天气里呈现出不同状态等。运用现代的科学知识深刻地理解这些山、水、树、石的物理特性和变化的规律，为科学灵活地表现它打好理论基础。另外，在写生中还有一种高层次的心理对话过程，即赋予客观世界以情

感，正所谓"登山则情满于山，观海则意溢于海"。客观世界虽无思想可言，但是它们在人的眼里却具有形和神的差异变化，这种差异与变化往往使人感到自然也具有风采和气概，有个性、有感情、有属于自己的故事。例如西北的秦岭和黄土高原，风格多浑朴苍厚；河北的太行山与燕山，风格多雄峻峭拔，这是两种感觉，两种形神，一个像历经沧桑的沉厚老者，一个像风华正茂的英武少年，这是我们在写生过程中对自然界赋予人性的文化品位的解读过程。这种文化的解读是和现代的文化，现代的社会中人的性格特征、心理特质紧密相连的。山水本身并没有朝代之分、新旧之别，但文化却在飞速发展，因此要想创作符合时代的作品，就要求我们的山水画写生必须以现实的文化、现代的哲学、现代的思想为基础，我们的绘画主题必须具有无愧于时代的文化素养，只有这样，才能真正地读懂自然，描绘好自然。

我们在进行山水画写生时既要掌握自然规律与绘画理法，又要与自然融合与沟通，动情其中而应于手。写生画不仅是对物象的记录，还是"物我交融"的物化。中国绘画强调"神似"，重精神内涵，所以必然不以摹写自然为目的，而是超然象外"物外求似"，注重作者主观情怀的流露与作者主观创造的作用，这种创造的灵感就来源于"心师造化"，并在写生中迸发。黄宾虹十分重视写生，他曾经在月光下摸索写生了一个多小时，他善于在真山真水中证悟自然的变化之理，能从自己的深层心理体验和生命感悟中创造主观情意和客观物境互相交融的新的艺术形式与意境。因此黄宾虹自成一家，取得了如此大的成就。黄宾虹的绘画经历使我们对山水画的写生含义有了更深的认识，总之山水画写生是认识生活、感悟生活、表现生活的艺术创作过程。早在唐代王维就提出"肇自然之性，成造化之功"，现代画家齐白石在题画诗中说："造化天工熟写真，死拘皴法失形神。"黄宾虹则认为"作画当以大自然为师，若胸有丘壑，运笔便自如畅达矣"。这些真知灼见都说明写生是山水画学习中不可缺少的一步，只有到真山水中进行实地写生，才是学习山水画的正道。如同建筑一栋大厦，写生就是建筑过程中的"混凝土"，是连接大厦结构的主要材料，它决定了这栋大厦的稳固和发展。山水写生能把研究生活、消化传统、酝酿创作三个环节结合在一起，还可以把造型能力的训练、自然规律的研究、传统技法的消化、专业工具的运用融合在一起进行。因此，可以说山水画写生对我们学习山水画具有一举数得、事半功倍的效果，应予以特别重视。

第二节　创作思想探源

一、魏晋南北朝时期

魏晋南北朝时期是中国绘画理论的形成时期，很多重要的绘画思想都出现在这一时期。在绘画的创作思想方面，如顾恺之提出"传神""迁想妙得"，特别是他的"传神"论，在中国绘画发展史上有重大的意义，一直到现在，仍然是画家创作追求的理想和绘画作品评价最重要的标准。

谢赫的《画品》提出了"六法"，即"气韵生动、骨法用笔、应物象形、随类赋彩、经营位置、传移摹写"。"六法"之中，"气韵生动"是其核心内容，被后人赞为"千载不易""万古不移"，成为千百年来中国最高的绘画美学原则。"气"是中国哲学的重要概念，先秦时代的人认为：宇宙生成的本质是气，一切事物构成的本质都是气的作用结果，气也是人的本质，把人看成宇宙自然不可分割的一部分，这便是"天人合一"。气韵体现在绘画作品中，是其生命、精神和神采。"气韵生动"是中国绘画品评的最高标准，也是山水画本质精神的体现。

据记载，中国的山水画产生于魏晋南北朝时期，而且当时已出现专门的山水画画论，如顾恺之的《画云台山记》、宗炳的《画山水序》、王微的《叙画》等。

宗炳的《画山水序》是最早的一篇山水画论，对中国山水画的发展影响极大，他在画论中提出了"澄怀味象"的观点。"澄怀味象"意思是以虚静空明的审美心胸，忘掉人间的功名利禄，心无尘浊杂念地观物。这是画家在观察事物与审美过程中最重要的心理状态。画论中还提出"圣人以神法道""山水以形媚道"，他认为山水画是体现圣人之道的，通过山水画来观道、媚道不是表现对象的形式美，而是把握事物的本体和生命，这样就极大地提高了山水画的精神价值，丰富了其思想内涵。

王微的山水画论《叙画》也是一篇很重要的画论。画论中讲："且古人之作画也，非以案城域，辨方州，标镇阜，划浸流。"他认为山水画并无实用性，

区别于地图和图经，具有独立的艺术性。画论中还提到："望秋云，神飞扬；临春风，思浩荡。"人们能在山水画中得到精神的解放、想象力的发挥和美的感受。18 世纪西方的美学家也提出想象的愉快才是审美的特征，实际感受并不重要。这是比较接近王微的美学思想的。

二、唐、宋时期

（一）唐代

唐代的绘画理论在继承魏晋南北朝传统的基础上更加具体而丰富，产生了很多影响后来山水画发展的绘画理论和绘画思想。

张彦远的《历代名画记》详尽记述了从远古到作者生活年代（约 815—875）的绘画发展、画家的传记及有关资料和作品的鉴藏等，是我国第一部系统、完整的绘画通史和美学巨作。

张彦远在谈到绘画的功能时认为："夫画者，成教化，助人伦，穷神变，测幽微，与六籍同功，四时并运，发于天然，非由述作。"其中既谈到了艺术的教育功能，说明了"为人生而艺术"的中国文化特性，也谈到了艺术的想象力和艺术境界及艺术的创造性，还将绘画提升到与儒家经典相同的地位。

《历代名画记》中还提出："夫象物必在于形似，形似须全其骨气，骨气、形似，皆本于立意而归乎用笔，故工画者多善书。"这是绘画史上第一次有人提出表现对象的结果最终归于用笔，强调了用笔的重要性和笔墨在绘画中的地位。

在谈到创作过程时，张彦远提出："意存笔先，画尽意在，所以全神气也。"他还提出："以气韵求其画，则形似在其间矣。"这些都是讲画家的精神、想法、艺术追求、主观意识在创作过程中的作用。

唐代画家张璪在其自撰的《绘境》中提出了"外师造化，中得心源"。这是一个非常重要的绘画思想，意思是绘画创作要主、客观相统一，自然和自己的主观精神相统一，中国画创作不是客观描绘，也不是主观臆造，是主、客观的统一。"师造化"就是向大自然学习，"心源"包括画家对大自然和艺术的理解，包括画家的艺术理想和追求、审美情趣和创作理念。"外师造化，中得心源"是中国画创作思想的总结和归纳，也是中国画创作应遵循的规律，还是绘画完整创作过程的概括描述。

唐代朱景玄所著的《唐朝名画录》中载："明皇天宝中忽思蜀道嘉陵江

水，遂假吴生驿驷，令往写貌。及回日，帝问其状，奏曰：'臣无粉本，并记在心'。后宣令于大同殿图之，嘉陵江三百余里山水，一日而毕。时有李思训将军，山水擅名，帝亦宣于大同殿图，累月方毕。"① 书中记载了唐代画家吴道子画嘉陵江山水的过程，"臣无粉本，并记在心"就是将自然对象装入心中，即"胸中丘壑"，这是中国山水画的一个重要的特征，不是对自然对象的客观描写，而是将自然对象和自己的主观精神相统一而创造出来的艺术形象。张彦远认为唐代"山水之变，始于吴，成于二李"，吴即吴道子，是唐代山水画成熟时期的开创者。

唐代山水画一个重要的发展是水墨山水画的出现。王维被后世尊为水墨山水画的鼻祖，他在《山水诀》中讲："夫画道之中，水墨最为上，肇自然之性，成造化之功。"他将水墨的创造功能提到了很高的地位。张彦远也是大力推崇水墨这一形式的，他在《历代名画记》中指出："运墨而五色具，谓之得意；意在五色，则物象乖矣。"这就是我们经常说的"墨分五色"，强调了笔墨的表现力和丰富性。他还说："草木敷荣，不待丹碌之采；云雪飘飏，不待铅粉而白。山不待空青而翠；凤不待五色而綷。"

水墨画的产生大约与中国的古典哲学有关系，老子说："五色令人目盲。"庄子也讲："五色乱目。"他们主张朴素的美。道家认为墨色为玄色，即自然色，为万色之王，玄亦称天，即天色，道又叫作玄。"凡远而无所至极者，其色必玄，故老子常以玄寄极也。"② 所以水墨是古代文人表达心中追求和理想的手段，是表现宇宙本质的媒介。因此，水墨一直是中国画表现语言的核心，也是中国画最主要的特征。

（二）宋代

五代画家荆浩在《笔法记》中提出了"图真"的观点。他指出："似者得其形、遗其气。真者，气质俱盛。"③"图真"就是传神，它要求绘画既要有形，又要有气，即神采。这是"气韵生动"的进一步说法。

荆浩还提出了"六要"。"六要"为气、韵、思、景、笔、墨。其中"思""景"二项为"六法"中所没有体现的思想，是对谢赫"六法"的重要发展。"思"有创作思想和想象力的意思，有"迁想妙得"之意。"景"有画面意

① 【唐】朱景玄撰 . 唐朝名画录 [M]. 北京：京华出版社，2000：168.
② 【宋】苏辙 . 老子解 [M]. 北京：中华书局，1985：88.
③ 【五代】荆浩著，王伯敏标点注译，邓以蛰校阅 . 笔法记 [M]. 北京：人民美术出版社，1963：99.

境的含义。"六要"在艺术的想象力、画面意境等方面对"六法"有实质性的发展，对山水画的创作有重要的指导作用。

范宽是中国绘画史上一位非常重要的画家，据史书记载，范宽早年师从荆浩、李成，米芾又说他"作雪山，全师世所谓王摩诘"。由此可见范宽是广泛向前人学习的，但他并不以模拟前人为满足，而是在创作实践中体会出"与其师人，不若师造化"，并移居终南山、太华山"居山林间，常危坐终日，纵目四顾，以求其趣，虽雪月之际，必徘徊凝览，以发思虑"（宋·郭若虚《图画见闻志》）。"写山真骨，自为一家"（宋·刘道醇《圣朝名画评》），他全身心地投入山水林泉之间，在与大自然的融合中体验和表达山的意趣和风骨。虽达到了一个新的境界，但他还不满足于此，又进一步悟出"前人之法，未尝不近取诸物，吾与其师于人者，未若师诸物也，吾与其师于物者，未若师诸心"（宋·郭若虚《图画见闻志》）。从范宽的创作实践和创作思想中，我们可以看到中国画学习的三过程，即师古人、师造化和最终以心为师。

郭熙是北宋的重要画家，也是一位重要的美术理论家。他在理论上对山水画艺术的分析和总结，经他的儿子郭思整理成为《林泉高致》一书，是我国古代山水画史籍中最重要的著作之一。在谈到山水画的宗旨和功能时，他指出："君子之所以爱夫山水者，其旨安在？丘园养素，所常处也；泉石啸傲，所常乐也；渔樵隐逸，所常适也；猿鹤飞鸣，所常观也；尘嚣缰锁，此人情所常厌也；烟霞仙圣，此人情所常愿而不得见也。直以太平盛日，君亲之心两隆，苟洁一身，出处节义斯系，岂仁人高蹈远引，为离世绝俗之行。……然则林泉之志，烟霞之侣，梦寐在焉，耳目断绝。今得妙手，郁然出之。不下堂筵，坐穷泉壑；猿声鸟啼，依约在耳；山光水色，滉漾夺目。此岂不快人意，实获我心哉！此世之所以贵夫画山水之本意也。不此之主，而轻心临之，岂不芜杂神观，溷浊清风也哉！"[1]

山水画的作用和功能由早期的"澄怀观道""山川以形媚道"，发展到郭熙的时代已成为有层次、有品位的知识分子（君子）精神生活的需要。人们希望坐在家里就能饱览山川丘壑、云烟风物。同时他又提到欣赏山水画的心境："以林泉之心临之则价高，以骄侈之目临之则价低。"不要以功利的眼光和目的来观赏山水画作品，要有"林泉之心"这样的审美心胸。郭熙总结了山水画的透视方法，即"高远、深远、平远"。山有三远，"自山下而仰山巅谓之高远，自

① 【宋】郭思著，林琨注译 . 林泉高致 [M]. 北京：中国广播电视出版社，2013：189.

山前而窥山后谓之深远，自近山而望远山谓之平远"。这使山水画的透视方法更加形象化，并具有了深刻的内涵。郭熙还提出了山水画的观察方法，即"山形步步移，山形面面观"。这是中国画的散点透视方法的具体化。郭熙在《林泉高致》中还提出了山水画的一个非常重要的命题"身即山川而取之"，他指出："学画花者，以一株花置深坑中，临其上而瞰之，则花之四面得矣。学画竹者，取一枝竹，因月夜照其影于素壁之上，则竹之真形出矣。学画山水者何以异此？盖身即山川而取之，则山水之意度见矣"。画山水是表现画家对大自然的感悟和理解，而不是自然主义的如实描绘。要表现大自然的精神和神采，画家就要有如大自然一样的心胸，要将大自然的形与神装进自己的心中，表现出自己的胸中丘壑。"身即山川而取之"，是中国绘画美学的一个重要命题。

三、元、明、清时期

（一）元代

元代是山水画发展变化的重要时期，是继五代、宋之后山水画的又一个辉煌时期，中国画中最重要的一种形态——文人画在这个时期出现并走向成熟。山水画是文人画最主要的形式和内容，到了元代，山水画已超过其他的形式，成为画坛主要的、占统治地位的画种。在从宋到元这个发展变化的过程中，赵孟頫是一个关键性的人物。他是元代绘画的开拓者，是一个承前启后的人物。他开启了文人画的一代新风，但其艺术思想却是复古的，他有一段非常有名的话："作画贵有古意，若无古意，虽工无益。今人但知用笔纤细，敷色浓艳，便自以为能手，殊不知古意既亏，百病横生，岂可观也。吾作画似乎简率，然识者知其近古，故以为佳。此可为知者道，不为不知者说也。"（《清河书画舫》子昂画并跋卷）古意，是遵循前人的意思，大约也有我们现在所说的继承传统之意。他在《二羊图卷》自识"余尝画马，未尝画羊，因仲信求画，余故戏为写生，虽不能逼近古人，颇于气韵有得"。他把"逼近古人"看得比气韵还重要，由此可以看出他的艺术主张。他还特别强调书法在绘画中的作用，在《秀石疏林图》卷后自书一诗："石如飞白木如籀，写竹还应八法通，若也有人能会此，须知书画本来同。"赵孟頫也注重师法造化："久知图画非儿戏，到处云山是我师。"（元·赵孟頫《松雪斋文集》）他的"师古人""书画本来同"等观点对元代以及后来明清的画家都产生了巨大的影响。

元代画家倪瓒是一位具有文人气质和特点的画家，他有一句非常有名的

话："余之竹聊写胸中逸气耳，岂复较其似与非、叶之繁与疏、枝之斜与直哉。"这充分体现了文人画家的艺术追求和创作理想，也体现了文人画的典型特征。

（二）明代

明代影响最大的绘画理论就是董其昌的"南北宗"论。"南北宗"论是董其昌用佛家禅宗南北派的"顿""渐"之说来解释说明山水画的发展、风格流派及创作观念等问题的理论。关于"南北宗"的具体内容，他在《画旨》中说："禅家有南北二宗，唐时始分；画之南北二宗，亦唐时分也。但其人非南北耳。北宗则李思训父子，着色山水，流传而为宋之赵干、赵伯驹、伯骕，以至马、夏辈。南宗则王摩诘始用渲淡，一变钩斫之法，其传为张璪、荆、关、董、巨、郭忠恕、米家父子，以至元之四大家，亦如六祖之后，有马驹、云门、临济儿孙之盛，而北宗微矣。"①

董其昌关于"南北宗"的划分及基本观点大约有以下几点：

1. 关于"南""北"的区分

"南"与"北"，不是地域之分，而是画家的身份、绘画的方法和创作的观念之分。

2. "南宗"与"北宗"

"南宗"以王维为鼻祖，以董巨、米家父子、元四家等为中坚，多为文人雅士，有"士气"，而"北宗"多为院体画家。从技法上看，"南宗"重渲淡，"北宗"重勾斫，"南宗"圆柔疏散，"北宗"方刚谨严。从根本上讲，所谓"南北宗"就是"文人画"与"院体画"之分。

3. 关于董其昌

"南宗"高于"北宗"。由于董其昌的巨大影响力，"南北宗"论对后来的画坛产生了非常大的影响，同时也影响了人们对中国绘画史的认识方式。董其昌还提出了"寄乐于画""以画为乐""自娱""烟云供养"等作画之道。他说："画之道，所谓宇宙在乎手者，眼前无非生机，故其人往往多寿。至如刻画细谨，为造物役者，乃能损寿，盖无生机也。黄子久、沈石田、文徵仲皆大耋，仇英短命，赵吴兴止六十余，仇与赵品格虽不同，皆习者之流，非以画为寄，以画为乐者也。寄乐于画，自黄公望始开此门庭耳。"②

① [明]董其昌.画旨[M].杭州：西泠印社出版社，2008：99.
② 陈传席.中国山水画史[M].天津：天津人民美术出版社，2001：199.

他还说过："黄大痴九十而貌如童颜，米友仁八十余神明不衰，无疾而逝。盖画中烟云供养也。"①

董其昌认为"南宗"画家是"以画为乐""寄乐于画""眼前无非生机"，因此画家在画山水画的过程中得到娱悦而增加寿命，因而可以长寿。而"北宗"画家"刻画细谨""其术甚苦"，属于"习者之流"，损害精神，消耗精力，所以短寿，因而不能学。当然，他在以上两段话中举的几个例子有很多不够准确、值得商榷的地方。董其昌还提出了提高画家个人修养的途径和方式，即"读万卷书，行万里路"，这些都对后世产生了很大的影响。

（三）清代

清代山水画的主流和正统是"四王"画派，即清初的画家王时敏、王鉴、王翚、王原祁。"四王"画派的创作思想是以继承为主，他们直接继承了元代的"元四家"和董其昌的传统，将"仿古"提到了重要的地位，被后来称为"仿古派"。"四王"画派的积极意义在于对古代传统的继承和梳理，他们对于山水画的传统有继承，也有发展，同时也获得了很高的成就，在绘画史上有重要的地位。但他们过于强调仿古，在对自然造物的感受方面有所不足。

在清代的绘画理论中最有创造性的是石涛的绘画思想，他十分强烈地反对摹古、仿古。他指出："古之须眉，不能生在我之面目；古之肺腑，不能安入我之腹肠，我自发我之肺腑，揭我之须眉。纵有时触着某家，是某家就我也，非我故为某家也。"②他强调自我的作用："今问南北宗，我宗耶？一时捧腹曰：'我自用我法。'"

石涛还提出了"笔墨当随时代""搜尽奇峰打草稿"等主张，表现出强烈的创新精神和意识。石涛绘画美学思想的基础和核心是"一画之法"。他的画论《苦瓜和尚画语录》第一章就是谈"一画"，他说："太古无法，太朴不散；太朴一散，而法立矣。法于何立？立于一画。一画者，众有之本，万象之根。见用于神，藏用于人，而世人不知。所以一画之法，乃自我立。立一画之法者，盖以无法生有法，以有法贯众法也。"③他借用道家"道生一，一生二，二生三，三生万物"及"朴散则为器"的观念来说明笔墨与客观对象的关系，强调在绘画中笔墨作为构成宇宙万物的基本因素的极端重要性。他提出"法自我立"

① 陈传席.中国山水画史[M].天津：天津人民美术出版社，2001：188.
②[清]石涛，周远斌点校／纂注.苦瓜和尚画语录[M].济南：山东画报出版社，2007：68.
③[清]石涛，周远斌点校／纂注.苦瓜和尚画语录[M].济南：山东画报出版社，2007：69.

而不是古人规定的法则，表现出强烈的革新精神。石涛的思想在当时并没有太大的影响，然而到了近现代，他的思想影响越来越大，直至今天仍然有着巨大的影响。

四、近现代时期

（一）19 世纪中期至 20 世纪中期

从 19 世纪中期开始，中国社会发生了剧烈的社会变革，经历了鸦片战争、戊戌变法、辛亥革命、五四运动、抗日战争、新中国成立、社会主义改造、"文化大革命"，等等，这些都直接或间接地影响中国画的命运以及它的绘画功能和创作思想。这个时期西学东渐，西方思潮大量地向我国传播，西方的美学思想、绘画思潮，西方的美术教育、画理、画法都大量传入中国，对中国画造成了直接的冲击，中国画该何去何从是近百年来绘画界一直争论的焦点。

最早对中国画提出质疑的是戊戌变法的改良派主将康有为，他游览欧洲时，在意大利的博物馆看到那些文艺复兴时期的绘画，内心受到极大震动，由此得出了"吾国画疏浅，远不如之。此事亦当变法"的结论。他认为中国画要复兴，要与欧美竞胜。这也是改良派的理想和抱负，他说："中国画学至国朝衰弊极矣……摹写四王、二石之糟粕，枯笔数笔如草，味同嚼蜡，岂复能传后，以与今欧美、日本竞胜哉？"他还在分析中国画衰败的原因时说："全地球画莫若宋画，所惜元明后高谈写神弃形，攻宋院画为匠笔，中国画遂衰，今宜取欧画写形之精，以补吾国之短。"他认为中国画的衰败是文人画造成的。

另一位对中国画提出最严厉批评的是新文化运动的主将陈独秀，他说王石谷是"中国恶画的总结束"，只有首先"革王画的命"才能"输入写实主义"。对于这种激进的主张，当时也有反对的意见，但是由于当时的时代潮流和陈独秀等的巨大影响力，保守的意见不容易引起人们的关注，也很难留下深刻的印象。康有为和陈独秀有一个共同点，就是以西方写实的方法来改良或者革新中国画。之后的徐悲鸿也有同样的主张，他在 1918 年发表的《中国画改良之方法》中以"惟妙惟肖"作为绘画之主旨，以"古法之佳者守之，垂绝者继之，不佳者改之，未足者增之，西方画之可采入者融之"为改良之途径。徐悲鸿作为画家，他的见解比起康有为、陈独秀更为理性和现实，而且更加具体、有可操作性。

新中国的成立标志着中国的文学艺术进入了一个崭新的时期，对新中国的

文化艺术影响最大的是毛泽东的文艺思想，它决定了后来 30 年中国文艺包括中国画的命运和发展方向。首先，毛泽东认为社会生活是文艺创作的唯一源泉，要求文艺家必须无条件地、全心全意地到人民群众当中去。在文艺的服务方向上，毛泽东指出："为什么人的问题，是一个根本的问题，原则的问题。"他说："我们的文学艺术都是为人民大众的，首先是为工农兵的，为工农兵而创作，为工农兵所利用的。"[①]对于文艺的功能和口号，毛泽东提出："文艺作品中反映出来的生活却可以而且应该比普通的实际生活更高，更强烈，更有集中性，更典型，更理想，因此就更带普遍性。革命的文艺，应当根据实际生活创造出各种各样的人物来，帮助群众推动历史的前进。"[②]他还提出了"革命现实主义和革命浪漫主义相结合"的创作方法，以及"古为今用，洋为中用，百花齐放，推陈出新"的文艺方针。

傅抱石的《长征第一桥》将山水画和革命历史题材相结合，使人们在欣赏山水画的同时能产生对革命历史的回顾和联想，这是 20 世纪 50 至 70 年代山水画创作的重要特点。表现有政治意义的内容也是那个时代画家的一种追求。

（二）新中国成立后至 70 年代时期

从 20 世纪 50 年代初到 70 年代末，新中国的绘画基本上遵循毛泽东的文艺思想，强调生活，强调为工农兵服务，强调普及和提高相结合，形成了山水画发展的一个新局面。张凭先生的《忽报人间曾伏虎》是革命现实主义和革命浪漫主义相结合的代表性创作，是表现广大人民群众在党的领导下推动历史前进的一个象征性的场景，给观众以丰富的想象空间。在表现手法上、意境的处理上有很多突破，体现了形式为内容服务的创作思想。宋文治先生的《广州造船厂》是山水画表现现实生活、为工农兵服务的一幅有代表性的作品，该作品突破了传统的表现方式，在构图和技法上有创新和发展。

① 毛泽东 . 在延安文艺座谈会上的讲话 [M]. 解放社，1950：96.
② 毛泽东 . 在延安文艺座谈会上的讲话 [M]. 解放社，1950：198.

第三节　当代时代背景与实践多样性

一、当代山水画的时代背景

（一）民国时期的时代背景

当代画坛呈现空前繁荣局面，上至政府，下至平民百姓，皆对传统文化有所重视。当今国家领导人提倡复兴传统文化，加强了发展传统文化产业的力度。文化界各领域均呈现欣欣向荣的良好态势。山水画是我国传统文化中重要的组成部分，在我国有着悠久的历史和清晰的发展脉络，是中国文化乃至东方文化的重要载体，是我国对外交流过程中一张重要的名片，在世界文化交流频繁的当代有着重要意义。当代山水画的发展离不开国家的大力支持，中国的繁荣昌盛、国际环境的整体和平、经济的稳定增长、社会的稳定和谐、传统文化复兴方针的实施都是当代山水画得以良性发展和延续的前提，是与每一位画家息息相关的。

当代山水画之局面上溯清末文人画笔精墨妙之法，继而承民国诸家求新之变，近取"85 新潮"西方现代之主义。山水画至清末已成万马齐喑之局面，"四王"一脉之所谓"正统"程式僵化，毫无生气，难以适应国运激变与风云涌动之时局。继而民国、陈陈相因之画法，出现了众多画风新颖、个性鲜明的艺术流派。新中国建立后画坛局面有所转变，革命题材和对社会主义的讴歌赞美成为该时期艺术表现的主题，经过十年"文革"的沉寂，山水画在 1979 年改革开放之后重新焕发生机，时至 80 年代中期出现"85 新潮"，中国画坛又重新出现一股"西学热"。借鉴西方各种流行的艺术主张和风格元素，将其与中国画融合进行创作成为该时期的主流。

20 世纪初，陈独秀在《新青年》杂志上撰文提出"美术革命"论。他提出："若想把中国画改良，首先要革'王画'的命。因为要改良中国画，断不能不采用西洋画写实的精神。这是什么理论呢？譬如文学家必用写实主义，才能够用古人的技术，发挥自己的天才……画自己的画，不落古人的窠臼。中国

画在南北宋及元初时代，那描摹刻画人物、禽兽、楼台、花木的工夫还有点和写实主义相近。自从学士派鄙薄院画，专重写意，不尚肖物，这种风气，一倡于元末的倪、黄，再倡于明代的文、沈，到了清朝的'三王'更是变本加厉，人家说王石谷的画是中国画的集大成，我说王石谷的画是倪、黄、文、沈一派中国恶画的总结束……像这样的画学正宗，像这样社会上盲目崇拜的偶像，若是不打倒，实是输入写实主义、改良中国画的最大障碍。"新文化运动领军人物陈独秀，他对传统文人画采取了"格杀勿论"的极端态度，这使当时的画坛中人不得不对自己所置身的环境和传统文人画作一番深刻的反省。陈氏"美术革命"观点反映了当时文化界否定传统和"全盘西化"的社会思潮，传统文化受到前所未有的迫害。面对这种尴尬对立的矛盾局面，不少中国画家把目光投向海外，去寻觅新的艺术道路，代表画家有林风眠、徐悲鸿、高剑父等。他们的作品强调主观表现，重视写意抒情和写实性，对中国画的发展产生了深远的影响。

1926 年出版的潘天寿的《中国绘画史》中提出："无论何种艺术，有其特殊价值者，均可并存于人间。只须依各民族之性格，各个人之情趣。"[①]他强调东西方艺术各是两大独立的"系统"，两者的区别是主要的，后来还强调要拉开两者的距离，认为保持东方特色是中国画赖以立足世界之林的根本所在。他将东西方艺术比喻为两大高峰，认为盲目地相互吸收与融合"非但不能增加两峰的高度和阔度，反而可能减去自己的高阔，将两峰拉平，失去各自的独特风格"[②]。此论使传统中国画树立起自信，并强调中国绘画的特长，这些都为传统中国画在现当代情境中的自律性发展提供了理论支撑。

（二）新中国成立后的时代背景

20 世纪中期，中国山水画出现了新的转机，画家们走进自然生活，力图变革，力争反映社会现实生活的新风貌。1954 年，中国美术家协会召开"山水画创作问题座谈会"，中心议题是"如何发扬山水画的现实主义传统"和"山水画的取材及表现方法"。这次会议之后，山水画家们积极组织大规模的写生活动。中国画家们开始深入生活，下乡写生，希望通过这些途径来突破古人的表现图式，创作具有时代气息的作品，代表画家有李可染、傅抱石、石鲁等。

20 世纪 70 年代末至 80 年代初，随着中国的改革开放，封闭几十年的国门

① 潘天寿.中国绘画史 [M].北京：东方出版社，2012：300.

② 潘公凯.潘天寿谈艺录 [M].杭州：浙江人民美术出版社，2017：168.

终于被打开，中国的艺术家看到了外边世界的丰富和精彩。亨利·柏格森、西格蒙德·弗洛伊德等人的思想在当时的青年学子中引起强烈反响，改变了人们对外部世界的看法，使人们对艺术观念和审美意识的理解更为丰富。他们不满足以往单一的绘画语言表现，对绘画形式、表现手法敢于探索和革新。随着西方现代艺术思潮的影响和传播，他们意识到通过各种材料媒介和艺术形式可以进行新的艺术表现，绘画创作中使用各种材料、观念、构成可以创造崭新的、具有个性的样式和艺术形式来表达自己的情感与精神追求。在这种背景下，"85新潮"运动产生，这股潮流借用西方现代艺术对中国绘画进行革新，力图重构新的价值标准。

这时期的绘画呈多元化发展，山水画的表现手法也新奇多样，波普艺术、达达艺术、立体艺术、观念艺术、行为艺术、后现代艺术盛行。杜尚的观念艺术——《泉》的展示从根本上改变了现代艺术的进程——对艺术价值的判断不在于作品显示了怎样的自身价值，而在于艺术家选择什么对象呈现给观众，这一个现实物象既可以是现成品，也可以是架上绘画。他的这一观点对中国当代绘画产生了重大影响，国人也模仿杜尚把"盒子"当艺术品放在美术馆展览，后来观念艺术演变为大地艺术、行为艺术、概念艺术、装置艺术等。在这个时期各种材料也被应用在山水画里，有人开始在宣纸上洒颜料用脚踩踏进行创作、用香火在宣纸上烙印或用油画颜料在宣纸上创作等等。例如，谷文达用水墨的表现手段与西方现代、后现代艺术观念和表达方式相结合，他认为："过去参照西方现代来冲击中国画，现在感觉不够了，没有人能够把西方现代艺术通过中国画这特殊的材料媒介完全渗透进去；材料观念、对本质的东西也产生作用。"他不满足于模仿西方，要进行更加"前卫"的创作。有一部分人借用古人的作品采用"错位"和"断裂"的处理的方法，他们完全放弃了笔墨的美学追求，从而使读者对这些经典作品观看后产生错位感。正是这种错位感使读者自觉去审视和反思长期形成的审美习惯。这部分人神往于一种具有时代气息的视觉语言。还有一部分人把各种非绘画性的沙土、纺织品、数字符号、乳胶、豆浆等运用到作品中，然后运用水墨、色彩制作各种肌理效果。20世纪70年代中国绘画出现实验水墨、抽象水墨、水墨装置等艺术形态，实验水墨在很大的程度上是学习参照西方现代、后现代艺术的风格样式，以及采用传统中国画媒材进行的探索和创新。其注重对观念、水墨表现和视觉张力的发掘，并以西方人的视角去观照当下中国人的生活和精神状态。

山水画在不同的时代背景下产生不同的审美趣味，当代注重追求视觉效

果，图式复杂，风格迥异。当代的画坛产生了不同以往的作品，或构成经营之"奇"，或立意取材之"新"，或施彩设色之"华"，或泼墨晕染之"变"，或制作手法之"巧妙"，或画面效果之"琳琅"，或行笔恣意之若游龙，或挥毫纵横之如疾风，或干涩苍厚如虬枝，或秀润空蒙似烟雨。当代画坛画风多样，呈现百家争鸣之面貌，画派宗法传承的不同、地域风貌的差异、西方艺术思想的传播均是出现该局面的原因。北方雄奇，南方婉约，西北干涩，东南秀润。

当代山水画由于受当今西方绘画观念和表现技法的影响，审美视觉发生了改变，由原来的"逸笔草草，不求形似"、淡雅飘逸变为追求画面宏大与新奇、强烈的视觉效果。在图式上追求宏大叙事般的大开大合，或画面的浑然幽深，或气势撼人的画幅，或平面分割的趣味，或构成形式的美感。在笔墨表现上注重对笔墨本身的探索，消解笔墨后加入西方绘画的表现手法。

除了审美视觉上的改变，当代人在创作心境上也由古人"十日画一水，五日画一石"变为"一挥而就，任意挥洒"，几笔挥扫就成一幅画，不过作品大多平庸浅薄、内容空泛。

当今时代风貌发生了巨变，原来的茅草村舍变得高楼林立，汽车、飞机、现代工厂、高速公路等应运而生，当代山水画的表现题材也因此拓宽，表现各种题材的作品也相应出现。如超载的汽车、满街停放的摩托车、建设中的工厂、西北高原的蓝天等各种各样平常不可入画的题材被绘入画作中。面对这些新事物，当代画家要以新的笔墨语言去表现，去赋予它新的时代意义，这些新的题材在传统山水画里从未出现，我们无法在古人那找到经验，唯有在现实生活中寻找、探索、思考才能在这个纷繁复杂的时代中寻求到自己的笔墨语言与自己的绘画风格，找到属于自己内心的艺术乐章。

二、当代山水画写生的色彩运用

山水画写生发展到现当代，画家们在对传统承袭、中西融合的同时，还从不同领域、角度、绘画形式等方面丰富和推动当代山水画的发展。山水画写生发展到现在是画家们不断探索、实践和创新的结果，使绘画作品具有现代性的特征，有时代特点，画家通过对传统的继承，面对自然、生活，挖掘其特有的美，对现实进行真切的表达。当代的山水画写生已经不是简单地搜集素材，体验生活，面对自然景色作画既是写生，也是创作，现代性更加鲜明。新时期画家们在写生的时候有新观点和新方法。20世纪七八十年代之后，有一批画家既继承传统，又在传统的基础上发展创新，具有现代的特征、构成、语言和

表现，他们在新时代脱颖而出，绘画作品也具有现代性。山水画写生发展到当代，画家们努力突破旧的笔墨语言、绘画形式，创造新的绘画语言、新的笔墨技法、新的趣味、新的感觉，更能表达创作者的心性，更适合时代发展的需求。随着时代的发展，新时期的艺术家们在艺术实践时，绘画观念、绘画题材等很多方面都随着时代的变化而变化，表现方式都更具现代性。画家们在写生实践过程中通过对自然山川的描绘与笔墨技法的提炼，使画面表达更具时代特点。

（一）当代山水画写生的色彩运用

20世纪以来，山水画写生发展到当代不论是中西结合式，还是以传统为基础的创新，都在一定程度上改变了山水画的发展趋势。这个时期传统的程式化水墨写生已经不能满足时代审美的需求，再加上西方教育观念的大量引入，西画的写实特性及强烈的色彩感和形式感对中国画产生了巨大的影响。在这个百花齐放的时代，山水画的色彩运用也与时俱进。在改革开放的历史背景下，画家们改变了传统山水画的表达方式、题材内容、情感精神等，他们对于写生的态度与观念不同于二十至四十年代赵望云的农村写生，也不同于五六十年代李可染他们的深入生活。新时期的画家们对于山水画写生的态度与观念并不是一味地对现实物象进行描绘，他们以新的观念、视角去观察物象，注重题材的选择、技法的多样、意念的表达及时代性的表现。随着社会发展，工业文明带来了光、电、声等技术，在这些工业文明的影响下，传统的审美趣味已不能满足人们的视觉需求与情感需求。山水画家们在绘画的时候为了使作品更接近时代的审美，更适合在高速发展的科学技术影响下人们所生存的多彩的世界，他们一方面保持了水墨黑白的绘画形式，一方面开始运用色彩来丰富山水画的审美视野和绘画语言体系。一部分画家写生时当场把墨稿完成，回来后再进行设色；一部分画家当场用色彩来进行写生，他们的画作写实性强，对西方绘画观念的吸收较多，他们在写生时将构成与色墨很好地结合，使画面所描绘的物象接近物象本身。在绘画的时候除了笔墨技法，画面布局、色彩的运用也可以使物象表达得更为丰富、生动、个性。

（二）山水画写生中青绿色彩的运用

山水画写生发展到现当代，有一部分画家进行了色彩的运用，使画面内容更丰富，情感表达更直接。现当代山水画在形式、内容、技法等方面都在寻求

创新，一些画家通过色彩来进行山水画写生创作，也使色彩的运用在中国山水画中得以延续、传承，同时进行创新。中国山水画发展到新时期，画家们将中西绘画方式相结合，在写生的时候将青绿颜色运用到画面中。在当代，画家们将青绿山水画的用色分为三种类型，有光源色、环境色和固有色。

当代画家徐义生的写生作品中有很多青绿色彩的运用，徐义生师承石鲁、何海霞、李可染三位大师，师承范围宽广，吸收的绘画技法更为丰富，在对传统绘画继承的同时还有着对新时期与新生活的理解。徐义生认为写生不是传统意义上的写生，而是结合时代、生活直接对景创作。为了表现自己对艺术理念的认知，探寻自己的笔墨艺术语言，他将自己绘画的着力点放在了对景写生上，从而感受自然造化之美，进行自我个性的表达。他对"外师造化，中得心源"有自己的感悟、认知，在这个特征明显的时代下，徐义生通过对景写生，开创了一片基于大秦岭和黄土高原的新图式，表现出自己的艺术特色，创造性地发展出一种具有生活美、自然美、文化美的艺术语言。徐义生的山水画写生以自然之风采来表达笔墨之意趣，在他的作品中自然风貌与笔墨意趣相融相生。他笔下的秦岭山水有一种自然、优雅、恬静之美，他笔下的黄土高坡给人一种浑厚、朴实、阳刚之美，他在写生时用最直接、最真实的情感表达自然之意。徐义生的写生足迹遍布了秦晋、川陕、云贵、华东等地，创作了大量生动感人的艺术精品，他认为"写生是山水画创作的根本"，他对人性与美的关系、人类精神再建造与美的关系、中西文化的相互碰撞、主体文化意识的历史渊源及艺术未来的发展现代性的表达等问题，都做了长期而深入的研究，使自己的山水画写生创作不断创新，具有时代性。徐义生通过与自然真山真水的对话，传达着自己对传统、生活、自然的认知和感悟。

徐义生运用青绿色彩进行写生时，在着色上也会用到传统青绿山水画的画法进行层次积染，在此基础上还以大笔铺染与小笔点染相结合的方式运用青绿色彩来进行具体的设色。徐义生绘画时注重画面整体主色调的把握，在主色调中寻求变化。他用点染的形式使石青、石绿等颜色与主色调相辅相成，点染的效果使得画面色彩更丰富。同时他在写生中还借鉴油画大师伦勃朗的"明暗法"，在画面的处理上灵活运用自然光线，光影与色彩结合，使画面明暗色调的变化丰富多彩，画面的立体感更强。徐义生运用青绿色彩写生，其画面用简洁、利落的笔墨勾勒出物象的人体轮廓，然后再用大笔对画面进行铺染，用小笔进行点染，使画面呈现色墨辉映的着色效果。作画时做到墨中有色，色中有墨，色因墨而深厚，墨借色而华滋，把自然山川的雄美表现得淋漓尽致，从而

体现出秀雅、清和的人文趣味。徐义生的青绿色彩写生对色彩的运用丰富多变但又不失清润活泼，他将北方山水的秾丽与南方山水的秀雅、温润融合进文人水墨画的意境与气韵，使其写生作品风格既有青绿山水的强烈色彩感，又有文人水墨画的淡雅、清逸。如果说徐义生的绘画作品是在开掘自然之美和艺术之美的话，那么他在写生中对青绿色彩的运用与探索是在努力开掘色彩形式语言的绘画美、形式美和文化美。他的作品中对青绿色彩的运用，给人一种浪漫的感觉，他的青绿色彩山水作品所传达出的浪漫气息是一种发自内心自足的、自信的和自觉的理想主义情怀。

21 世纪的今天，政治、经济、文化不断发展，中国画艺术的形式必然会趋于多样，情感更加丰富，这也是艺术发展的时代需求。

（三）山水画写生中浅绛设色的运用

山水画写生发展到当代出现了许多山水画大家，随着时代的进步，他们的艺术审美、艺术语言都在不断地发生变化。浅绛设色作品的画面看起来清逸空灵，明快淡雅，颜色清淡，不会破坏或影响画面原有的墨韵，色不掩墨，色与墨融合，色中透墨，墨中含色。浅绛设色的运用使画面呈现出平淡天真的自然审美趣味。近现代浅绛设色法的运用凸显出了绘画发展形势的多元化，例如以陆俨少为代表的传统派、李可染为代表的光影写生派和黄宾虹为代表的结构表现派，他们都在气象、笔墨等技法上进行了改革和创新，现当代部分山水画家在写生时，为了使画面素雅清淡，明快透澈，运用浅绛的绘画方式来进行山水画创作，使山水画写生在水墨山水画写生创作的基础上多了新的色彩，使画面更加丰富，绘画形式多样化。

浅绛设色的运用为当代山水画写生注入了新的形式风貌，使山水画写生形式更加多样化。浅绛色彩淡雅明快，符合时代对当下审美的需求，使山水画具有当下的时代精神。当代的大部分山水画家在写生创作时都会运用到浅绛设色法，使画面更加明快、淡雅。

（四）山水画写生中没骨法的运用

中国画在色彩的运用方面普遍会用青绿和浅绛，随着时代的发展与绘画形式的多样化，部分画家开始用没骨法进行写生创作。没骨法是直接以色彩描绘物象，追求更丰富的色彩变化，画面以淡雅为尚。由于没骨画法直接使用色彩

描绘物象的光感、色感和质感，描绘的物象更接近客观真实，所以当代部分画家在表现物象时也更注重真实感，倾向于写实的描绘。

林容生的山水画面目新颖，有很强的时代感。他笔下的山林、田园等在西方构成意识的整体布局下是极具传统青绿山水功底的笔法。他在画房屋、风景的时候，会画出不规则的几何平面，直线与斜线的组合，树、房屋、山的整体颜色搭配，使画面既丰富又有趣味。他的作品新颖悦目，画境清丽典雅。他提出"呼唤工笔重彩的水墨精神"，这是他革新工笔重彩的突破口和实施创新的路径，突破写实观念、随类赋彩观念的拘束，跟随情景来敷色，实现对物象本身的色彩从视觉观察到精神感悟的转化。他在进行山水画写生的时候，运用不同的色彩背景来表现物象，如山、树、房之间色彩冷暖的对比，房屋黑瓦白墙、几何图形的组合等。山水画写生色彩的运用使整个画面的构成富有生命力，在氤氲苍茫中把握山水内在的生气与脉动。

何加林在学习山水画时很重视对传统经典作品的临摹，但也很重视山水画写生实践。何加林的山水画作品随着时间的变化也呈现出不同的风格面貌，例如松秀、平淡、清幽、浓厚等风格变化。何加林通过对现实物象的写生锤炼自己绘画的笔墨、意趣、境界。他的画面中有自己的符号特征，在表现方面融合了现代装饰风格，使画面极具个性与现代性。对他来说山水画写生不仅是创作素材的积累，还是一种具有自己风格的艺术体验，他用单纯、率真的笔法，虚淡的墨色来进行他的山水画写生创作。

三、当代山水画写生与创作的实践多样性

（一）当代山水画写生的艺术实践

山水画写生发展到当代，相对于之前写生活动更多，题材内容也更丰富多样。在各大美术院校，山水画写生也成为了学习山水画必修的课程，大量的写生课程可以使学生直接感受现实生活。同时这个时期的山水画家也都在不断地实践创新，如贾又福、姜宝林、卢禹舜，虽然他们的后期作品走向现代构成、图式与符号表现，但在谈到对山水画写生的认识时，他们都认为写生在山水画中，特别是在当代有着举足轻重的作用。他们不同程度地借鉴西画，绘画风格、题材、形式手法更加多样，采取兼容并包的方法进行创作。这个时期的一些画家在对景写生中转换了自己的笔墨表现图式和皴法语言，在体悟新法中构

成了独特的图式与符号。在新的时代形势下，艺术家们依旧延续着前辈老师们的山水画写生实践活动，通过大量的写生来进行自己的艺术创新。

"逢高无坦途"是李可染赠予贾又福的勉励之词，作为学生，贾又福也没有辜负老师的期望，他在中国山水画实践方面以全新的视角，展示了属于新时代的绘画艺术走向。在山水画写生的实践与教学中，他提出要做到：第一，以最大限度去深入传统；第二，最大限度地融入社会生活；第三，最大限度地认识自我。贾又福先生选择了自己钟情的太行山和北方农村作为山水画写生的基地。在北方农村成长的贾又福在情感上更容易接受北方的大山与苍野，在观察、体悟大自然风光时情感更真挚。真挚的情感在他的写生实践中激发出艺术灵感，使他能够不断地进行艺术实践探究。1964 年 9 月，贾又福深入太行山写生，当他第一次看见太行山的宏伟，就对这里产生了浓厚的兴趣。1977 年他选择了太行山为山水画写生实践和创作的基地，开始了为期五年的写生实践，他先后到达了涉县、辽城、西达、七里营、辉县等 9 个县区 32 个写生点进行山水画写生实践活动，行程数千里。贾又福先生长期的太行山写生，使他的山水画随着每次写生时的关注点与情感的不同，绘画风格也发生着变化。通过深入太行山乡村，真切体会生活气息、自然山川，描绘太行山区的乡土风情与自己内心对物象的体悟。同时在写生中，他也尝试着改变画面风格。他在绘画技法上结合李可染的积墨法与逆光法，运用西方当代艺术中大面积的几何图形以及斧劈皴等来处理画面，更注重精神内涵的表达、追求。最后他的山水画写生慢慢突破了对具体物象的描绘，重在表达一种内心的情感。他的创作突破了时间与空间的界限，将具象与抽象、艺术语言与主观情感融为一体，使山水画形成了艺术语言与情感精神的统一，具有个性化的笔墨语言和时代精神。贾又福不断地探索新的艺术领域，对当代山水画的发展做出了重大的贡献。

贾又福在山水画写生实践中，作为实践者，提出了"拉近、推远"的写生观，这是前人未发表过的艺术理论，"拉近、推远"也就是"取"与"舍"的问题，我们在写生时，为了画面的布局，常将物象本身作为参考来调整画面需求。写生时除了用眼睛观察现实物象，更重要的是内心对现实物象的真实感受，重在精神感应，要表现出物象的生命、精神，体现新时代的个性、情绪、人文思想等。在山水画写生实践与教学中，贾又福提出了写生练习的"九个要点"，即静观妙悟、裁取精当、立命固本、审定详略、自由调度、落笔自信、重在精微、惨淡经营、着眼大局。他通过自己的写生实践，对大自然的观察、研究、体悟以及笔墨技巧、艺术处理、意境升华等对山水画写生作出自己的总

结。贾又福的山水画写生实践也受到了哲学思想的影响：第一，西方哲学思想的影响。他在写生实践过程中不仅结合西方艺术家的绘画技巧来丰富自己的作品，还将西方哲学思想的经典运用到自己的绘画探索中。贾又福的山水画写生是主观和客观的结合，感性与理性的统一。当我们再看贾又福的山水画时，可以体会到生命的坚强，意志的顽强。第二，中国哲学思想的影响。儒家美学把美善统一的境界看成人生的最高境界，主张艺术与伦理的高度统一，注重"天人合一"。在贾又福的山水画写生实践过程中，他在对物象本身进行观察时也结合了人对于物象的体悟与感受，以此来描绘物象。贾又福在他写生实践的哲学心得中提到"画中'知白守黑'"，以物质媒介之黑白，传达精神之黑白，由此可知贾又福也借助道家哲学思想探索山水画写生实践。佛家对他的山水画写生实践也有影响，佛家看事物的发展讲修心。当我们绘画时，最初是对物象本身的描绘，到后对其本质的描绘，这也是一种追求。贾又福进行山水画写生实践时注重对哲学思想的运用，我们也可以从他的一些作品中看出其心理的变化，感受艺术文化的蕴味。

姜宝林通过山水画写生提炼出一套自己的绘画风格，他的白描现代山水是一种简单中求变化的艺术风貌和绘画样式，改变了古代山水画的结构和意境，强化线条，注重装饰美和重复美。他的白描山水不仅来自传统文人画、民间美术及外来文化，还来自他对大自然、生活的观察与写生。1979年，他受宁夏回族自治区邀请为北京人民大会堂的宁夏厅创作布置画，当他到贺兰山观察时，阳光很强烈，照射到山石上，使得山石的纹理结构看上去都是用线条组成的，这一自然景观给姜宝林的绘画创作带来了很大的启发，他在山水画写生创作中把山石的结构和纹理充实强化了起来，用"墨线"来表现山石的结构和纹理。大自然中山石的结构千变万化，其纹理变化也是丰富多彩，姜宝林经过长时间的观察与大量的绘画实践，逐渐形成了有自己绘画风格的白描山水画样式。

崔振宽的山水画写生可以分为两步，一是实地写生，多为简笔速写，用毛笔或者硬笔把物象经过观察、体悟、提炼，用线条表现出来。二是案头转化，将自己记录的物象速写用笔墨进行转换，通过绘画技法、笔墨语言等进行描绘。技法上会涉及焦点透视和色彩的运用，笔墨语言有时会用到李可染式的黑密与皴擦，也会结合傅抱石的水墨与挥洒，或者是黄宾虹的浑厚笔墨。崔振宽在与大自然的对话中不断激发自己对绘画的热情，丰富具有个性的笔墨语言。他的写生在写实与写意之间，取法于图式与笔墨之间，从一个与众不同的角度来体现当代山水画写生的时代特点与时代精神。随着当代社会的发展，人们的

审美也随着时代的变化而变化，绘画形式、绘画内容日趋多样化，艺术家们通过不断的写生实践来不断地创新，创作更具时代性的绘画作品。

（二）关于写生实践的多样性

由于受西方当代艺术潮流与当今科学技术的影响，古时文人画"逸笔草草，不求形似"的无为、闲适品质已很难适应当代社会的精神审美需求。人们渴望一种新的艺术品质的出现，当代山水画家们开始探索新的艺术语言和表现技法，于是各种新奇的表现技法和观念出现。

当代山水画家外出写生的活动日益频繁，画家们到祖国的大江南北进行实地写生，为祖国的山河奉献自己的艺术才华，描绘祖国不同的山川地貌，我国幅员辽阔，各地自然景观不尽相同，画家们师承不同，艺术主张不同，天赋才华不同，因而当代山水画写生呈现出的面貌亦不相同。总的来说有两大类：一是忠于现实物象的表现，二是注重个人情感的抒发。

1.忠于现实物象的表现

这类画家关注对物象的研究，在表现手法上偏向写实性，忠于现实物象的再现，作画理性多于感性。代表画家有李可染、张凭等。

李可染写生时要对物象进行深入研究，从各个方位体悟分析，把图构好，才凝思落墨，在笔墨表现上将素描法融合到笔墨中，着意于物象的刻画，层层相积，作品浑厚华滋。李可染把西方的写生观念融入到自己的实践中，把西画写生与中国山水画"以大观小"的观物取象方式很好地衔接，开启一代新风。如《夕照洛阳城》，在表现手法上借鉴西方素描技法，物象结构准确，造型生动，先以浓墨勾出物象的形体结构，然后用笔皴擦使画面含蓄统一，再以赭色渲染点出主题。李可染实现了对物象质感、量感、空间感、色彩感、氛围感的生动视觉表现，完成了传统山水之境向现代山水之转变。

张凭的写生方法继承了李可染写生法。他过多地吸取了素描法，只注重物象的刻画，擦笔过多，偏向西方的风景写生，从而略显呆板而缺乏笔墨神韵。

2.注重个人情感的抒发

在写生时，注重对现场物象的直观感受，从而迸发出创作灵感，这类画家注重情感的体验，尊重自己的感受，不被物象外表迷惑，在写生时往往根据物象感觉走，笔笔生发。在当代，这类注重个人情感抒发的代表画家有傅抱石、范扬、陈平、陈航等。

近现代傅抱石的写生作品注重大关系的把握，气势磅礴，用笔恣意，用墨

生动活泼，用色独特，他在对景写生时力图表现第一感觉和直观感受，就视觉效果而言，他写生更关注物象气势的营造，取物象的"大感觉"，直抒胸中意趣。如"欧洲写生系列"，笔法乱而有法、法而不板、潇洒飘逸，画面着色清新、别具一格，风格向抽象的大写意方向发展。画中茂密景象充溢着热情的生活气息，大大加强了视觉上的亲切感，拉近了绘画与生活的距离，实现了现实物象到画中物象的转换。

当代著名画家范扬的写生作品生动随意、机趣天成，他非常讲究状态，作画时气定神闲，从从容容，犹如良将排兵布阵。下笔前并非成竹在胸，而是任由情绪的驱使，放笔直取，以率意的笔线勾勒点染，铺排出大的格局框架。而后，根据胸中意想笔笔生发，一遍遍、一层层，不厌其烦地积墨、积色，使画面逐渐厚重沉着起来。那些看似随意的点和线，最终都被他统率到了整体的形象结构之中，形成了颇具韵律感、节奏感的笔墨符号，呈现出充满韵律的动感。而此种动感无躁动和张扬，却分明透出宇宙洪荒般的山野气象，激荡着观者的心灵。如"婺源写生系列"先用笔随意勾勒出物象结构，再以墨色层层积染，墨破色、色破墨互用，笔厚墨沉，浑然一体。

陈平的写生作品具有很强的主观意识，他将自然中山、石、树、植被、云烟、人物等提炼组合，画面已不再是它们客观自然形态的简单再现，而是被画家赋予了观念与情感的文化符号。陈平在具体的写生实践探索中，不局限在自然的形、质、声等固有的物理关系上，而是使物我之间形成一种超出客观的审美感受，达"归于无物"之理想。这些物象经过他拆散、错置、弥合、重组并转化为画面的艺术形象和艺术境界。这是陈平用"灵魂"去构筑其精神家园所运用的图式语言，如写生作品《南雁荡》，在造型上，运用独特表现手法与符号表现不同的审美对象。不按常规比例对物象形体进行作画，时常有意夸张其大小形状。以点、线、面塑造山水形象，造型简洁，不求形似。以线面结合处理山体的左右势态；烟云形象的外轮廓比较明显，时呈半球形重叠状、时现长波浪卷云状；丛林或块面表现，或密点皴就；山丘大多取于"米点皴"，较为整齐布排，画面深厚迷离，别具一格。

当代著名画家陈航致力于从现实生活中探求绘画灵感，他身体力行，孜孜不倦，跋山涉水远赴祖国西部写生，经川西，途陕北，远涉南疆，进入青藏，足迹遍及我国西部地区。陈航的艺术视角更多地投注于大西北的日常生活。他的写生作品更多地以一种近"写生"的图式表现他在西北的所闻所见，城镇一隅、寺院一角、集市一景，或西北苍穹的万里长云，都被他囊括于笔下。他将

西北的市井生活图景以一种近乎于"零碎化""随机化"的方式进行呈现，在一种零距离式的观照与表现中，大西北特有的景象与气息跃然于纸上。陈航的笔墨老辣苍润，用笔注重书法的书写性，或浓重枯涩，或一波三折，亦毛亦松，畅快淋漓，给观者以高度的亲切感和生活的真实感。陈航的作品在构图形式上开合有度，大气磅礴。如写生作品《萨迦旧迹》笔墨灵动、着色厚重，整幅画以线居多，先以淡墨勾出物象整体结构，再用重色复勾，水破墨、色破墨，层层积染，枯枯毛毛，颇具趣味。山体均用颤抖的线中锋、侧锋写出，稍染赭色，使山体与寺院融合为一体。这是他心灵的律动，生命的张力在极富个人面貌又不失传统韵味的作品中呈现得淋漓尽致。

笔者认为在写生时要注重自己情感的抒发，应取其物象之神，避免为物象之形所缚，从而达到物我相融、"天人合一"的境界。

（三）关于创作实践的多样性

当代山水画家在山水画创作上更注重笔墨语言和构成形式的拓展，或注重线的表现，或注重符号个性化的表现，或注重现代色彩的表现，或注重笔墨语言的表现，整体上呈现审美追求和笔墨语言的多样性，从而指引了当代山水画发展的新方向。

当代山水画创作大体可归纳为四种形态：第一，注重笔墨表现；第二，注重形式构成表现；第三，注重符号表现；第四，注重新的技法与表现方式的探索。

1. 注重笔墨表现

这类画家比较注重传统笔墨的研究，又注重对生活的体悟，并在自然生活中进行原创；同时他们又不墨守成规，而是致力于当今山水画的创造和当代山水画形式的表现。代表画家有童中焘、陈平、范扬、何加林、张复兴、谢冰毅、陈航等。

童中焘是位学者型的山水画家，他对传统涉猎较广，既重传统笔墨之表现，又重自然造化之生机，所作之画无论是名山大川、田园野壑皆得自然之趣，笔墨精妙，气韵高华。他对传统中国画的审美特征、形式结构、笔墨语言等有着精深的研究和领悟，如作《西湖烟雨》表现园林早春景象，古木苍翠，林径深幽，构图巧妙，意境清新。此图用笔老辣，用墨苍润典雅，笔法取法于李可染的积点成线，在图式上寻求陆俨少的留白法，在李可染、陆俨少之间寻找突破，着色清新淡雅，画风温润雄奇。近年，随着他艺术理念和表现手法的成熟，他的作品尤其在笔线与墨色的相互关系中更加自然天趣，如《寄情园》。

陈平绘画的题材大多是幼时生活的故乡，他的笔墨雄厚苍辣，语言图式独特。这种风格由他的《费洼山庄》可见一斑，画中表现了一个梦幻中的山庄，农夫持锄在田间耕作，屋后青山绿水，白云飘浮，屋前溪水潺潺，绿树围绕在山庄四周。此番桃源胜景，无疑是画家审美情境的最好归宿。在作品章法和结构上，他运用了超现实时空组合方式与平面构成、分割的方式，营造出一种诡异、神秘、迷蒙、梦幻的情感境界。山体在画面上呈几何状排列，画中山体的形状与现实的形状差距很大，带有很强的主观色彩。作者力图通过这种处理，同现实拉开距离，营造一种非真实的梦境感。陈平是一位不断寻找当代山水画新形式和语言创造的画家，他善于把分割的村舍、山林、耕田、溪水组合在一起，尤其经他层层渲染，零散的景物被描绘得连贯和完整，呈现出一种幽静神秘的意境。他的这种创作观对当代山水画的发展具有推动作用。

何加林是一位才情出众的山水画家，他将山水画的用水和黄宾虹的宿墨法、渍墨法发挥到了极致，在斑斓的水墨世界里闯出一片新天地。他的笔墨语言秀逸清新，作品清润自然。如《渔庄闲云图》表现西湖烟霞空蒙的景象，画中古木滴翠，闲云野水，泱泱然然，全图用苍润多变的笔墨写出，呈现一派生机盎然的景象。何加林不仅注重笔墨形式的独立性，还重视个性的自由表现，他把宿墨法发挥到了极致，墨色清润。他的艺术实践和追求丰富了中国当代山水画的笔墨表现形式。

张复兴的作品取材于桂北山水，画面物象全以线勾出，中锋侧锋互用，疏疏密密，点线融合，其间用花青或赭色加以分染，再以点提醒，使之统一。如作品《山里人家》中山石、树木、屋舍均以线笔笔写出，运用不同疏密、长短线条，使画面紧松有度，再用赭石、三绿、花青均分染，区分不同物象的质感，使画面既丰富又统一。他用精当别致的笔墨语言表现出了平和、恬静、雅致、亲切、舒逸的绘画艺术意境。说其平和，是因为他的绘画中没有危崖绝壑，没有怪石偃树，没有急流险滩，猎奇不属于他的审美范畴。说其恬静，是因为他的绘画意境中没有躁动和喧嚣，他不追求视觉冲击力，画中没有逼人的动势，完全在恬淡中寻求真趣。恬淡是一种心态的折射，是生活观在笔墨之间的反映。说其亲切，是因为他用独特的笔墨语言书写了自己鲜活的生活感受，这种感受在他的画中流淌。

谢冰毅用笔沉着劲健，善于用线对物象进行概括，用墨、用线自如，积健为雄、为厚，表现技巧丰富，时而浓线勾勒，时而重墨点染，时而淡彩描绘，时而枯笔皴擦，时而水晕墨彰。描绘太行山时，他力图画出其"自然之性"与

"内涵之神",舍弃琐屑细节,重大势、大块面、全景式的构图取舍,以气韵取胜。如《太行图》运用线的长短、粗细组合画面,画中千坡万梁随意而发,山山水水随机而化,开阖排挞,绘出山川之精神,紧追浑厚苍茫的水墨气象。在谢冰毅的太行山水画中,我们看到中原山水壮阔宏伟的景象,感受到水墨写意的魅力,更感受到画家那种由衷的山水之恋的精神情感世界。他的作品不拘泥于传统山水的笔墨套路,而是在直面自然的过程中有新发现,并且在发现中进行梳理与创造,进而形成自己的笔墨表现方式。在他的多幅作品中,我们看到更多的是表现上的创意,他把技法、意象、诗情恰到好处地整合在画面之中,既保留了写生的生动性,又与现实拉开了距离,体现了表现性的形式美感。

陈航的山水画意境苍茫旷远、大气幽寂,他喜焦墨作画,运用干枯、抖动、多变的笔墨语言去表现生气勃勃的自然,中国画的线可以直接表达他内心最微妙的情感,线条的轻重缓急、墨色的干湿浓淡、相互生成的丰富形态有如变幻无穷的节拍与音符,或欢快或沉重、或含蓄或明朗、或雄浑或轻盈,画家在笔墨中总是不自觉地融入个人的生活体验。如作品《西行日记》中的清真寺、房屋、树林、公路全以松动笔线去描绘,线条时而轻快、时而沉着、时而雄厚,通过线的节奏感营造作品清幽、空疏、虚静、幽寒的境界。陈航笔下反复描绘的西北高原宽阔博大,使人感觉到弥漫于中原大地的一种文化、一种精神、一种人格力量。用黄土地表现一个民族,赋西部以民族魂,又赋民族魂以西北高原,这就是陈航作品所表现出来的魅力和艺术价值。

2. 注重形式构成表现

20 世纪 80 年代后,受西方现代艺术思潮的影响,"观念主义""波普主义"出现,"实验水墨"兴起,艺术审美向多元化发展。山水画家对形式、色彩的构成广泛应用,改变了以往的视觉审美经验,他们的作品特别容易在全国美展脱颖而出,并得到评委的肯定。这可以从全国近几届美展不同类型作品的获奖概率上得到佐证,从而引导更多人学习和研究工笔重彩的创作。他们在学习传统工笔重彩技法的同时,又吸收西方现代构成以及肌理制作效果,在构图上追求饱满复杂的图式,在表现手法上偏向西方写实主义,在语言表现上追求装饰性、着色艳丽。代表画家有贾又福、陈向迅、林容生等。

贾又福的作品吸收了版画黑白灰的构成形式,其代表作品《高山仰止》对山石进行丰碑式的构图,横崖断壁,巨岩深壑,远景、中景、近景版画式的空间处理彰显山的崇高与深厚,画面整体视觉效果强烈。山石结构肌理和笔墨个性及心理空间组合的意象化构成他作品豪迈、凝重、深厚的风格图式。该作品

借太行山屹立挺拔和沉雄博大的山水精神，表达作者对太行山阳刚犷悍的美学感受及逍遥无为的道家思想。

陈向迅是当代在探索形式方面较早的一位画家，他的作品吸收了写意花鸟画的象征手法，并对传统山水画的树法表现加以夸张强化，其几何分割的构图形成了强烈的视觉冲击。其作品《江南好》在墨色层层交错和叠加中表现出浑厚和整体，画面富有浪漫的色彩。通过变形夸张的树木、洁白的房舍、弯曲的河流的夸张组合，画面在层层重叠渲染中显出凝重和张力。这既切合了造化自然的生机，又展现了画家的生活体验和内在悸动，作品具有很强的当代形式美感。

林容生的作品多取材于闽南乡村，闽南白墙黑瓦的几何状建筑增加了他的笔墨表现空间。《无声的风》是对其乡土生活阅历积累的一种折射，作者在分散的白色块面的屋舍与聚合的山势之中产生创作的快感。画面具有很强的装饰感，艳丽明快的色彩使作品富有当代形式美感。

3. 注重符号表现

在个性张扬的当代，独特的构成、图式与符号自然而然也就成为当代山水画家探索和实践的重点。这类画家在继承传统的基础上，适当地融入了西方的观念、手法，拓宽了传统山水画的审美区域。代表画家有姜宝林、卢禹舜等。

姜宝林吸收了民间木版年画的民俗特色，并将其融入到自己的作品中，他强化了整体布局中的平面构成意识，将传统的民俗意趣转化为新的审美样式。其作品《白塔湖一角》中的山石由无数个方、圆、曲线构成，疏密、浓淡地画出，无数几何符号构成抽象的水墨山水画图式，使审美者在一个单纯的心理环境中获得一种与作者同步的音律般的审美快感。这是山水画从写实性过渡到象征性的案例。

卢禹舜着力于神秘的视觉构成和古典意境与现代手法的相互结合，将山水画中常见的树石皴法从原来的山水中分离出来，加以个体化，让某种树法、皴法的表现符号化，再对其进行整体排列并加以分割，以大面积的单色平铺于纸上，任色彩幻化而留出画眼，如作品《梦境》，使其呈现出神秘梦幻的意境。

4. 注重新的技法与表现方式的探索

这类画家将西方绘画技法转入中国画，他们对材料的把握使他们的精力更多地用在了新的技法与表现方式的探索上。如刘国松，他是当代水墨运动的主要提倡和实践者。其作品借鉴西方抽象表现主义绘画，利用水墨等媒介，采用水拓、拼贴、撕纸筋等各种手段制作肌理，以表现抽象神秘的自然山川，作品

充满了大自然的神秘感。如作品《连嶂起》先将墨色倒入水中让其自然流动，再把纸放在水中拓印，根据水墨在纸上自然流动之形与势，再用重墨概括出山体形质。这种表现手段形成了他自己独特的表现语言，创造了属于自己的新图式。

第二章　当代山水画写生观与创作观

第一节　写生与创作的关系

在山水画写生过程中，大自然是艺术工作者的良师益友，唯有深入大自然去体验、感受它，才能深刻地了解所要表现的物象，找准自己的创作方向。同样，大自然也是我们取之不尽的天然素材宝库，是我们艺术创作的不竭源泉。说到写生，它应当是对眼睛所看到的景物的一种再创作，而不仅仅是对客观事物的机械性描摹。黄宾虹先生曾说过："山水画家对于山水创作，必然有着他的过程。这个过程有四：一是'登山临水'，二是'坐望苦不足'，三是'山水我所有'，四是'三思而后行'，此四者缺一不可。"

一、自然的形与写生的象

日常生活中平凡无奇的事物太多太多，然而我们需要有一双发现美的眼睛以及欣赏美的心情，还需要我们用独特的方式来表现美，从而不断提高我们的艺术修养水平和审美能力。在写生大自然中景物的过程中对其进行概括提炼，得到的这些素材都可以为后期的创作打下坚实的基础，在写生中我们对物象也有了更深刻的认知与了解。中国山水画写生不同于处于固定环境下的人物写生，也不同于西方风景绘画的焦点透视，更多时候是将各种因素融合在一起，使其成为一个充满生机的整体。大自然中的花草树木都是有生命的，我们需要深入大自然去了解、认识她，这样才能创作出真性情、生命力强大的优秀作品。

"形者，天生之具也"，说的就是自然界中具体物象的外貌形态是与生俱来的。宗炳在其《画山水序》中提到的"山水形媚道"的人文思想和谢赫"六法"论中提到的"应物象形"，都倡导山水画家到大自然中观察其形貌特征再加以描绘，并注重事物外延的精神内涵，表现山水的形貌特征，做到尊重宇宙自然的法规，使作品得到进一步的升华。

通过写生创作出"象"，即心中物象不受具体造型的束缚，创作出比实际物象更美的形象，以达到形、神、韵俱显的效果。"象"是"外师造化，中得心源"中的"心源"，代表画家的内心、思想、意念、情感等，是中国画最根本的内心世界的表达。它不是对客观物体的形貌再现，而是某种意义上的创作，是更加主观的心性表达。

在西方人看来，一画就是一条线从笔起到结束，仅仅是相对静止的过程，而中国的一画则是以起笔、行笔、收笔多个步骤组成，是由笔的顿挫在一段时间内的相对运动过程来完成的。线条有时间的变化、空间的变化，是书法性的一画，具有中国画本质内涵的表达。用线的变化——长、短、粗、细、薄、厚可直接表现物象的动态与静态，是"形"与"象"沟通的桥梁，也是山水画写生与创作中的纽带。

二、从现实物象到画面物象

中国山水画的本源是对自然生活的体验写生，当我们坐在大自然中，面对身边及眼前的花花草草，想要表达个人情感与自己丰富的内心世界，如何"师造化，得心源"，怎样取舍，怎样从对现实物象的写生到画面物象的创作，是我们在写生过程中必须面对和解决的问题。

（一）绘画意识性

绘画意识性即设计画面的能力，以独特的视角去观察周围的环境，选取具有代表性的景物，注意笔墨的主从关系，进行合理的位置经营，随势生机，随机应变，敢于大胆取舍，重外延的精神内涵，给观者留有一定的遐想空间，黑白造型的营造即整体脉络的经营气韵贯通才会生动，画面中"黑"的脉络连绵不断，留白之处时隐时现，营造画面韵味的同时也表现了气的存在，以黑白脉络的营造、整体氛围的烘托、空间层次的营造等来表现画面整体感。留白即"无"，"无"和"有"都是相对的，绘画时要注意画面整体性，宾主分明，大胆剪裁留取。

（二）画面的矛盾统一

"小幅卧看，不得塞满；大幅竖看，不得落空。"明代唐志契《绘事微言》认为小幅的画越虚越好，大幅的画要实中带虚，即虚实关系的处理，虚带实，实带虚，两者相互协调、相互补充，讲究虚实结合的空灵之美。水的远近，云的变化，笔墨浓淡的变化使虚实相生的画面意境更加幽雅深邃，故虚实关系的把握是写生画面是否经得住推敲的关键。"繁"与"密"，"松"与"紧"是画面处理的重要手段，画面中的"松"处也是讲究理的，也是有出处、有笔法的，"紧"处也要讲灵动与虚实意境。写生过程中在观察自然的同时做到对画面的主观性处理，就是在完成写生到创作的过程。

绘画首先是一门独特的技术，当完成了技术层面上的要求时才能更深入地谈到它的艺术性，在思想层面上创新以保自己在当下环境中不被淘汰。熟能生巧即可随心所欲，运用自如，勤学苦练方得其法。"技近乎于道"，"技"是造型艺术的根本。当我们置身于自然中环顾四周树木、房屋、路、远处的山，周围一圈三百六十度所容纳的景物，不仅要仔细观察，还要用敏锐的思维安排它们在画面中的位置，主次分明地表现画面中的纵深空间。一叶障目的绘画方法是不可取的，山水写生中注重大场景与大气魄的表现，俯瞰全景，把最入画的景物都搬进画面中，再进行合理的推敲和安排，所要表现的内容就更精彩，更耐品。至于笔墨怎么表达，笔性怎么走，怎么控制画面效果，这就是个人修养、艺术感觉、灵性和趣味的表达了，需要在观察自然写生的同时进行印证和升华。我们只有在写生的过程中不断创新，不断提出新的要求和想法，并在实践过程中将其完善，才能在一定程度上实现写生的创作化。

三、从主观思考到心随笔翼

山水画的创作主张对景写生，重视观察与了解自然，在传统基本功扎实的情况下，写生时对大自然波澜壮阔、高山仰止的感受在画面中表达得淋漓尽致，成为画面表达的首要任务，以达到创作的自由。中国历代画家都在坚持"师法造化"，五代荆浩在太行洪谷隐居时常到自然中去进行观察体验，见千态古松惊奇异而画万本，方得其真。唐张璪提出"外师造化，中得心源"，其后的范宽、王履、石涛都继承并弘扬了这一观念。顾恺之的"迁想妙得"直接表现了中国画的精神内涵，个人主观的思想感情在艺术创作中起到至关重要的作用。迁，深入认识和选择客观世界而"妙得造像"；"想"连接主体和客体，给

予充分的想象，主客体相互关照，这也正是传神的体现。由于在中国哲学、政治背景影响下的审美理念，文人画、士夫流者画成为中国画的主流，也正符合了时代对中国画的审美需求。如画山则"山川与予神遇而迹化""盖身即山川而取之，则山水之意度见矣"，达到主客观和谐统一，妙得精神气韵，这也说明了形与象在绘画当中的创作意义。

中国画的精神内涵主旨在于"写意"。"写"中国画而不是"描摹""制作"，"制作"对于中国绘画史来说是毫无意义的。"写生"中的"写"指面对大自然时通过大脑对其丰富的意识形态进行整理、思考，而每个人"写"出来的自会各不相同，从而达到主观创作的自由，领悟自然，摹写传统，达到"道艺法"的融合。面对大自然丰富的形象语言现场写生，充分地体现主观中国山水画的写意精神，更需要对景创作的能力以构成中国山水画发展成熟的思想条件。

四、理性与感性的结合

"有道有艺。有道而不艺，则物虽形于心，不形于手"。绘画上所说的"道"近乎于今天的思想性，"艺"则是技巧性，此论点反映了苏轼对绘画艺术的看法：绘画的思想性和技巧性是并重的，统一的，即创作和写生、主客体的统一性，也就是理性创作与感性写生的结合。

在创作的过程中如不加以思考，只是随笔摹写，画千张不得其法，也是做无用功。当运用日常积累的方法去表达了不符合当时心境的现场，与此同时内心又起了微妙的变化，对写生现场有新的认识和总结，可直接将其表达到画面中，这个过程需要理性和感性的完美结合，说明在不同地域写生的过程中要注意自我意识的注入和主观能动性的表达，达到画面效果的统一性。如果没有写生的感受，自然不会创作出"天人合一"的好作品。所以两者是辩证统一的，是一个事物的两个方面，是始终围绕一个中心点的两个方向，它们在长期的艺术实践中得到统一。

第二节　写生与创作的相互作用

古人作画往往先畅游山水，寄情于自然，返回住所后有所感，吟诗作画，依所记景象绘成图画；或携纸笔于室外涂抹成画。古人无写生、创作之界限，二者本为一体，古人有感而发，随性而作，对景写生就是对景创作。当代山水

画写生有着较强的独立性、完整性，创作意识融入写生的整个过程中。写生过程是"有意识"和"无意识"的创作过程，写生作品体现画家的绘画意念和观念，这种绘画意念和观念体现在写生过程的创作意识中。

写生是将画家的性情物化再现的过程，在这一过程中，写生作品经过画家对现实物象提炼、概括、构思、组合并通过画家的笔墨表现出来，它融入了画家的情感和绘画理念，具有很强的创作意识，可以说对景写生就是对景创作。北宋郭熙在《林泉高致》中言："欲夺其造化，则莫神于好，莫精于勤，莫大于饱游饫看，历历罗列于胸中，而目不见绢素，手不知笔墨，磊磊落落，杳杳漠漠，莫非吾画。"① 由此可知，宋人作画亦是饱游饫看后施墨于绢素。明代莫是龙言："不行万里路，不读万卷书，欲作画祖，其可得乎？"其言点名"行万里路"为作画留名之基础，没有游历自然的真山真水，在创作时只能凭空臆造，闭门造车似的艺术创作是缺乏生命力的。宋宗室赵大年不得远游，每朝陵回，虽得写胸中丘壑，不过反复郊村小景，有一定的局限性，终究难成画祖。明代唐志契所撰《绘事微言》中"画有自然"章记："画不但法古，当法自然。凡遇高山流水，茂林修竹，无非图画，又山行时见奇树，须四面取之。树有左看不入画，而右看入画者，前后亦然。看得多自然笔下有神。传神者必以形，形相与心手凑而相忘。"② 这阐述了写生与创作是相互联系的，二者相互统一。石涛三游黄山，"攀接引松，过独木桥，观始信峰，居逾月，始于茫茫云海中得一见之，奇松怪石，千变万殊，如鬼神不可端倪，狂喜大叫，而画以益进"。石涛主张"师法自然"，因而常常小本写生，在石涛的众多作品中有大量小幅册页传世。写生即是创作，二者本无界限。

傅抱石说："成熟的写生稿本就是创作作品，写生过程中，从现实生活酝酿、确定主题内容后，所考虑采取的形式、风格、技法的问题，是艺术处理的过程。这个过程，从作品的样式构成来看，它是独立的，完整的。"傅抱石把写生当成创作，用"游""悟""记""写"的方式进行写生，这种写生方式注重画家本人的感悟，画家对物象进行深入的观察、体悟，回到住所后根据速写本所记录物象进行创作。

李可染把对景写生叫做对景创作，他强调面对自然要"静观久坐"，既要有与自然的交流，也要调动自己的感情。写生时要抓住画眼，即对象的精神所在，这是打动画家心弦、画家最喜爱的也是画面要表现的关键之处。写生要从

① [宋] 郭思著，林珉注译. 林泉高致 [M]. 北京：中国广播电视出版社，2013：88.
② [明] 唐志契著，王伯敏点校. 绘事微言 [M]. 北京：人民美术出版社，2016：128.

不同的方位全面地观察，不拘于一个视角，要把美的元素提炼组合起来。李可染提出的这种写生原则也是他山水画的创作原则，其写生中观察对象的方法也与山水画的创作方法相统一。

一、转化与思考

（一）写生物象到创作的转换

1.现实物象到写生创作的转换

现实物象如何转换为创作中的景物？这是一个值得深入探讨的课题。在山水画史上，学界一直围绕自然中的真景与画中景的画学艺术与绘画图式展开争论。对这一问题的各种观点以及相应的绘画实践，为构建山水画的笔墨图式语言奠定了基础。山水画写生中现实物象到画中物象的转换不再是简单的重现，它融入了画家的情感、审美认知以及画家对宇宙和人生的感悟，它是画家感性精神的物化。

郑板桥用"眼中之竹""胸中之竹""手中之竹"三个概念，对应了艺术创作的三个阶段——观察物象、情感酝酿、笔墨表现。这三个阶段的划分也反映出现实物象到创作的过程转换，是画家创作作品、表现内心世界的全过程。现实物象传达给画家以视觉感受，刺激画家产生创作灵感，从而使画家产生表现欲望，将其通过一定的媒介（毛笔、水墨、宣纸等）表现出来。画家的这一创作过程即是现实物象、画家情感和完成作品的桥梁。这一转换过程使现实物象艺术化、精神化、符号化，使原本普通的现实物象具有了艺术表现力与精神象征性。例如梅之孤傲，兰之清幽，竹之高洁，菊之隐逸，艺术表现赋予了它们高尚的品格象征性。梅、兰、竹、菊本就是普普通通的植物，无所谓孤高或是隐逸，但千百年来无数文人墨客以其为文艺创作的主题，托物言志，将其拟人化，象征化。现实物象到艺术创作的转换亦是将现实物象拟人化、象征化的过程，从而使其具有强烈的感染力。

在将现实物象转变为艺术创作的过程中，画家对现实物象的感受是第一印象，即郑板桥所言的"眼中之竹"。"眼中之竹"是创作主体在与客体相遇的一刹那，对物象的第一感觉最初印象。这个印象已经包含了主体的情感参与，是主体主动把握、体验，而不是被动地接受。画家与现实物象相契后，将现实物象转化为自己的"眼中之竹"，即现实物象在画家内心世界的再现。画家把思

想情感融入物象，把精神情操寄托于物象之中，并按这种需求对"眼中之竹"加以修改、补充，在心中形成完整的艺术形象，再通过笔墨语言将其画出来。

在千变万化的自然景观中，画家如果要更好地转化这一过程，首先要对现实物象进行全方位的观察、研究、感悟，提炼出现实物象最美最本质的部分，然后，进行加工铸造。在加工过程中，画家不仅要构思立意，还要注重对物象的提炼，更要思考画面的组合，拿捏笔墨的表现力度。构思立意就是画家在观察物象的过程中，思考应该画什么，以什么为主题，内容是什么，然后把主题内容确立起来。画面组合就是构图，在写生时，自然景物是繁杂而纷乱的，需要画家在画面上将其重新安排。对自然景物的组织和安排应从大局着眼，观察自然景物之间的关系并对物象进行整体的布局和处理，用简练概括的手法对繁乱的景物进行艺术上的归纳。构图选景这个环节非常重要，它决定了作品的成功与否。笔墨表现就是画家在物我相融后通过笔墨把情感抒发出来，灵感也往往在此过程中体现。在写生中画家根据景物对象，出于画面的需要，可以不断地生发，对画面进行取舍、裁剪、变形、夸张、虚实处理，着力于画面意境的营造。荆浩在他的《论笔法》中说："观者先看气象，后辨清浊，定宾主之朝揖，列群峰之威仪。"对景写生过程中，山水画家可以根据画面的需要增删或虚构景物。在对景写生创作时，自然景物不可能按照我们的主观需要来形成，它们是没有规则、繁复而杂乱无章的，因此我们要对其进行取舍。黄宾虹说："对景作画，要懂得'舍'字，追写状物，要懂得'取'字……懂得此理，方可染翰挥毫。"所谓的"取舍由人"是指对现实中富有生动性和深刻性的景物，可根据需要进行取舍处理，使其更具典型性。山水画创作中的"取舍"是一种高度的概括能力的体现，画家面对纷繁的自然景物，根据画面需要，将最突出的、最能传情达意的物象提炼出来。

"胸中之竹"是艺术创作情感酝酿过程中所形成的艺术形象。立意要在下笔之前决定，这是不变的法则；而情趣却在技法之外，全凭个人的运化之功。笔墨在表现物象的过程中具有双重任务，它既是形式表现语言，又是性情与思想的载体，它不只对应于形式，还需要完成形式与内容的和谐统一。

在创作中，现实物象转变到画面中的形象要经过画家的主观思考，现实物象所传达给画家的感受存在于画家的内心世界，经由画家的思考才变为画家的主观情感，即现实物象转变为画家精神物象的过程。此过程既是现实物象给画家的直观感受，又是画家对现实物象的感性思考。画家经过酝酿，对现实物象进行艺术性加工，形成画家内心世界所认同的印象，此即为郑板桥所言的"胸

中之竹"。这是一个将眼睛所见现实物象转变为画家内在印象的过程，也是画家对其所见现实物象进行思考与创作转变的必要过程。画家对现实物象的思考，是一个感性到理性的过程，也可以从始至终都是感性的。但是在该转变过程的最初阶段——画家将现实物象从视觉转变为感觉之时必然是感性的。之后画家的艺术化加工因人而异，有的画家善于理性分析，尊重客观现实，则最后画出的作品较为写实；反之，有的画家较为感性，注重"第一印象"，则画出的作品较为抽象。所以在此转变过程中，画家内心对现实物象主观改造的过程十分重要。这也决定了画家作品的风格趋向和画境格调。李可染提出"不仅要画其所见，而且要画其所知，还要画其所想"，讲的就是这个道理。

画家对现实物象的感受是十分敏锐的，草原茫茫使人心旷，大漠孤烟尽显萧瑟，绝壁陡峰顿生畏惧，云梦大泽观之壮阔，幽林古道行之静谧，东岳名山望之巍峨。不同的景象给观者以不同的感受，画家在面对不同的景象时会产生不同的情绪，同时根据景物的不同，画家内心对画面的构思亦不相同。画家根据现实物象对其进行概括、夸张，在心中酝酿构图、经营位置，做到胸有成竹。例如群山耸立，不必将每座山峰都画出来，要有所取舍，只取画家认为画面所需要的，优秀的画家必须懂得在将现实物象转化为艺术形象的过程中对其进行立意、提炼、夸张，这样才能创作出优秀的艺术作品。立意即为象征，观雄伟之山必取其高耸之势，望辽阔之原必取其旷远之局；提炼即为传神，婀娜遒劲之古藤若虬龙，蜿蜒游丝之曲水若广陵；夸张即为强质，三月桃花颜如玉，清明柳荫翠欲滴。画面之布置、穷源、会意、立格皆是此阶段所应解决的问题。凡作一图必先立主次，大意早定，洒然落墨，彼此相生而相应，浓淡相间而相成。

在进行艺术创作的过程中还必须搜妙创真和凝思遐想，只有这样才能使画家总揽全局，深入地挖掘对象的本质，而不至于被局部所拘而陷入"不识庐山真面目，只缘身在此山中"的窘境。同时，这样也便于画家灵活调动所学知识，更好地锤炼个性化图式。其中情感在创作中极其关键，绘画不是照片和解说图，缺少情感的作品很难打动人。

画家内心凝练的艺术形象和思想情感向创作转变的过程，必然要通过一定的媒介才能表现出来，画家的笔墨功力和艺术构思在这一过程中显得尤为重要。前文所言"手中之竹"即为创作图画的艺术实践，在进行艺术创作的过程中心中当有所构思。在创作艺术作品时，"用笔""用墨""布置""作法""平贴""存质""避俗"缺一不可。南朝谢赫"六法"论中把"骨法用笔"置于仅

次于"气韵"的第二位置，显示出骨法与传神之间密不可分的联系。晚唐张彦远在《历代名画记》中对"骨法用笔"作了进一步的解释："夫象物必在于形似，形似须全其骨气，骨气形似，皆本于立意，而归乎用笔，故工画者多善书。"张彦远认为形似、骨气都由主观之"意"决定，而"意"又是通过笔来表现的。由元代倪瓒的"逸笔草草""不求形似"可见作画重点已不是现实物象的忠实再现，而是通过自然景物、形象以笔墨情趣来传达画家的思想感情。笔墨作为中国绘画的有机构成部分，既是绘画造型手段，又是精神表现的载体。在山水画写生创作中，画家对自然造化的理解、体悟都是由笔墨语言承载，通过线的飞沉涩放、墨的浓淡枯湿、点的稠稀纵横、笔的一波三折来传达画家的主观情感和绘画观念。墨着于缣素，笼统含糊一片，是为死墨。浓淡分明，便是活墨。死墨无彩，活墨有光。天下万物不外乎形色而已，既以笔收形，自当以墨取色，固画之色乃在浓淡明晦之间，能得其道，则情态于此见，所谓气韵生动者，实因用墨得法，令光彩烨然。

山水画的创作不完全是画家直接地表现自己视觉所见，而是一个"外师造化，中得心源"的过程，它是对客观自然的超越，对生理视觉的超越，是一种"无往不复，天地际也"的空间意象表现。

山水画写生创作是性情化的。实践主体对具体客体的形态特征的提炼与表现都是实践主体内部感受和外部经历的交融。对现实物象的性情化和提炼是画家形成自己独特风格和表现形式的重要基础。所谓"心穷万物之源，目尽山川之变"的师造历程是每个画家的必经之路。画家们在山水画创作中都致力于这种功能意义的具体落实，因此，画家在显示无穷的精神感悟的同时，所理解和表现的画中景物也是画家对山水精神的理解。

2. 写生物象到创作物象的转换

创作是在写生基础上的一次新的升华，它在题材、笔墨语言、意境上高度集约，是在写生基础上的进一步提炼，将物象提炼得更加纯粹，在笔墨表现上更精练、单纯，在意境营造上更加深邃。山水画创作可以把写生中某种物象单一地提炼出来，在创作时为了突出主题，可以把山石或草木提炼出来，着重表现它们。李可染说："山水创作要'采一炼十'对物象反复推敲，提出最精美的地方出来。"如他的《黄山烟霞》《巫山云图》为了突出创作主题，把山单纯提炼出来，专注于对山的刻画；画中不着一树，全以烟云的虚与实穿插产生迷远的纵深感。丰富的景观素材经他精心选择，由繁入简，成为一个集合的印象，这是综合了各地名胜古迹而集约升华的复合意境。

写生到创作的转换,可以从多幅写生作品中选取不同的物象,将其组合加工成一幅作品。沈括在《梦溪笔谈》中言:"书画之妙,当以神会,难可以形器求也……如彦远《画评》言:'王维画物,多不问四时,如画花往往以桃、杏、芙蓉、莲花同画一景。余家所藏摩诘画《卧雪图》有雪中芭蕉……此难可与俗人论也。'"即把不同的景物组合在一起,使它们相得益彰。山水画创作可把不同地貌结合、重组,其着意画境的强化,只要符合画理,反而增加画面的意境和主题性。傅抱石说:"创作可以从不同的写生作品提取最精华的部分组合成一幅创作作品。"在创作时画家根据主题的需要,可从不同的写生作品中提炼出创作需要的物象并将其重组,使创作主题更突出,意境更好。如傅抱石《韶山图》,画中的景物是从不同写生作品中提取出来重新组合在一起的。这种浪漫式的铺叙手法,使得山水画更有意象的想象空间。

写生到创作的转换,还可把写生作品中某个有意的物象提取出来进行创作,比如我们看到一棵歪斜的老树,在写生时会着重描绘它婆娑的姿态,转换到创作时,我们会把它婆娑的姿态放大描写。

现实物象到写生物象的转换虽然历经提炼、夸张、归纳等处理过程,写生创作的作品描绘的物象典型性、艺术性也很强,但在写生到创作这个转换过程中,我们还可以对写生的物象再一次提炼,夸张处理,使物象更加简练,画面更加统一。创作可以从写生作品中的某个点入手,把它放大,这一张创作着重于山的描绘,另一张着意于房子的描写,下一张着意于云水的刻画。例如我们要对西藏的布达拉宫进行创作,要表现布达拉宫的雄伟气势,就要把它夸张放大,着重于它形态特征与内在精神的描写。布达拉宫象征皇权和藏民活佛,是藏族人民心目中的神居住的地方,我们在创作时要尽可能地把房顶飘扬的经幡、高翘的屋檐、高大的红墙着重表现,突出它的特点。以陈航《吉祥萨迦寺》为例,画中以寺院为视点,造型洗练,形象生动,山石用线概括勾出。笔墨重点放在对寺院的刻画,抓住了它的特征,如寺院青蓝色与红色、白色与黑色的搭配关系,窗户的白色哈达与屋顶转经筒的搭配。

创作中的物象经过画家多次的推敲、提炼,形象比写生时更典型生动。这时创作中的物象具有象征意义,山可用几个几何的块面表现,树可用几根线加些墨点表现,水可用数条白带表示,物象变成画家心里的符号图式。但因画家对物象的感受、理解不同,他们的符号也不一样。李可染画中树与山的符号形状古拙,以几何块面分割,层层叠加,房屋以方形为主,颇具趣味。傅抱石的

树造型随意，范扬的树旋转有动感，陈平的树形态变化如团状等等。创作画中的物象是性情化、意象化的，是画家心灵物化的符号。

写生描绘的物象比较具体、丰富，创作时的物象描绘会相对减弱，对笔墨趣味的表现会逐渐增强，意象性的符号增多，抒情写意性更随意，这时会强调笔墨的独立性，画面的整体、统一。如李可染的作品提取几棵树、一两座山或一个亭子进行组合，画面单纯统一，重点放在笔墨表现上，通过他精湛的笔墨营造出深幽的意境。陈平的创作会在写生的基础上选取一些象征性的符号组合，把变形的树、几何形的山、飘动的白云、幽静的屋舍组合成一幅画，画面物象精简，画意浓厚。山水画创作融合了画家的生活经历与文化素养，画面中的景象人格化，观者可以发挥想象。画家可以摆脱题材的约束而专心致力于艺术语言的锤炼和画品格调的升华，是艺术从广度转化为深度的过程。

（二）写生笔墨语言到创作笔墨语言的转换

1. 写生与创作中自我笔墨语言的转换

从写生到创作，自我笔墨语言是如何转换的呢？在这之中，画家的内心情感起着重要的作用。在山水画写生创作中，画家不仅是以高超的技艺表现眼中物象的真实，还要对事物有深切感悟和认识，对物象的精神气质有深入了解，作品才能获得生命力。我们有了这种认识，在表现物象时才能做出正确的判断，笔墨在表现时才能准确地对应物象的精神特征，这也是绘画作品的魅力所在。例如我们要表现西藏的神秘雄伟之感，用墨要浓重，用笔要苍辣，用线则要刚健；表现西北高原的粗犷，用笔宜多用侧锋、破锋，易于表现沧桑之感，用墨以焦墨为主，易得西北的粗野之气。这种表现方式就是对物象特征有了深入了解和深切体悟之后做出的正确判断，笔墨价值也能够充分体现出来。其实笔墨就在抽象与具象之间游离，是一种意象性的东西。正如齐白石所言："作画妙在似与不似之间。"笔墨正是妙在这种"似与不似之间"，才能表现世间万物，并且能传达出世间万物的精神气质。

写生与创作中自我笔器语墨的转换通过不同的用笔、用墨得以体现。以石鲁为例，我们从石鲁的作品中可以看到，那些干湿浓淡的线条与破、侧锋互用的笔法，墨色交融相叠的墨法，既表现出了浑厚苍茫的画境，也呈现了雄壮巍峨的意象。石鲁把他的审美原则所需要的凝重通过运笔的轻、重、缓、急，用墨的干、湿、浓、淡在宣纸上呈现出来。浓墨在画面上所占面积较大，使人感到凝重粗犷之气，侧锋破笔会让人有干涩生辣之感，方笔使人感觉遒劲刚硬，

淡墨能使人联想到空霁朦胧。这些感觉控制在画家的"心"与"手"上，其实这种感觉已经游离于表现景物的形象而起到传情达意的作用。

南北朝的萧绎在《山水松石格》中十分精辟地描述了山水画中笔墨与自然相应的关系，他说笔墨表现自然四时与山水时要顺应"秋毛冬骨，夏荫春英"，意思是说笔墨在表现自然物象时对物象深入地研究后融入画家的内心情感，把对物象的感觉与物象特征抓住。所以秋天落叶枯枝、草木松毛，冬天枯树裸岩、山石如骨，夏天草木繁多、浓荫茂密，春天绿上枝头，英姿勃发。画家要去表现这些自然特征，必须要抓住"毛""骨""荫""英"的特点，要表现秋天松毛的感觉，用笔要渴中见润，用墨要焦中有和，所谓干裂秋风便可以达到"毛"的感觉；表现冬天枯骨的感觉，用笔要干爽磊落，并在表达物象时逾显嶙峋便能达到"骨"的感觉；用笔清爽多姿，便能达到"荫"；用笔峻秀，用墨温和，并在表现物象时逾显生动便可达到"英"。"毛""骨""荫""英"是我们心里的自然四时变化的特征，同时它顺应了自然四时变化的规律，我们只要抓住它们的特征，将其提炼成形，并通过笔墨语言表现出来。这种笔墨的表现是借助现实物象的特征去抒写画者的内心情境。要表现秋收的时节，我们会在树枝上抹一些朱红，暗示果实红了，秋收时节来临。当画家看到巍峨险峻的山峰，可能会用屈曲多变的笔法描绘它的崇高险绝，用笔疾速以造势，刚劲爽利、曲折多变的笔法能传达给观者险峻和崇高的感觉。这是一种象征手法，能让人发挥无穷的想象。

上文论述了写生到创作笔墨的转换过程中，情感起着重要的作用，在具体转换过程中，写生作品的笔墨语言是画家心灵的迹化、审美的显示，它包括了画家对物象认识后的体悟、人生精神的追求两个层面。笔墨本身就具有很高的审美功能。从写生跨越到创作，笔墨语言又经历了一次升华，这时的笔墨更精练、本质。在创作时我们会对写生作品已有的笔墨进行浓缩，去芜存精。如我们表现江南烟雨空蒙的景象时，用笔用墨要比写生时清润含蓄，着重于对烟雨迷离意境的表现，将写生时画的一些杂草、杂树去掉，笔墨的表现重点放在树、石、烟、云之间的关系描写，在表现树时用墨相对浓重些，表现山时用笔要肯定些，表现烟云时以淡墨渲染或留白处理，这时的笔墨分工表现会显得单纯、精确，更有感染力。表现干枯的物象，在创作时用笔用墨要更干涩焦重；表现润泽的物象，在创作时用笔用墨要更加清润华滋。如要表现坚硬的电线杆时，用笔比写生时更加方重凝练，这种极端的笔墨表现使艺术形象更真实感人。古人云"作画要画到骨子里去"，就是这个意思。如李白的"蜀道之难，

难于上青天""黄河之水天上来"等诗句把蜀中崎岖难行的道路，奔腾不息的黄河写活、写绝了。诗歌、绘画艺术需要极端的夸张处理，只有这样才能打动人心。

写生到创作的笔墨转换过程，其实也是从写生物象中再一次提炼最典型的象征性、意象性的符号出来进行笔墨加工，重点放在笔墨处理上，放大笔墨的功能性。我们将李可染写生时画的《拙政园》与创作的《谐趣园》相比较不难看出，写生的《拙政园》描绘的物象比较丰富，用笔虽然生动，但还不够精练老到，笔墨比较忠实于现实物象，还不够自由。创作的《谐趣园》用笔洗练干爽，用墨苍润通透，园中建筑经他一番取舍加工处理变得更形象生动。用笔浓重，笔笔中锋写出，笔墨老到。山与树通过他的大笔挥洒浑然一体，被他用几大块墨色概括画出，若即若离，韵味无穷，具有意象性。在墨色处理上，建筑与前面的山石着墨浓重，中景的树和远景的山用墨清淡，荷塘用花青点出荷叶，画面统一中见丰富，意境深幽。创作中更强调用笔与用墨的对比，通过枯与湿、虚与实、轻与重、曲与直、方与圆等的对比产生不同的笔墨效果。如整幅画用浓重的墨画出，前方突然留一块白色，使人有一种神秘幽静感。又如在表现一排电线杆时，用笔的重与轻、线的长与短等节奏变化使作品产生空间感和韵律感。创作的作品比写生的作品主题性更强，为了主题意境的需要，可对物象形态进行变形处理。李可染说："为了意境需要，花可以更红，水可以更长。"创作的作品笔墨表现上可以更浓烈精练，由心的意境决定。

画家的情感以及对景象的感受对写生与创作中自我笔墨语言的转换也至关重要，不同的景象，不同的人，产生不同的情感，最终产生的笔墨语言亦不同。在创作中，由于不同的人对同一景有不同的感受，审美认识也有个性上的差异，笔墨表现的语言也各有差异，其反映在画家身上是不同的个性气质。当嗅到玫瑰的花香，有的人会回忆起童年往事，有的人会思念懵懂的青春，有的人会唤起初恋的涟漪。其实这些感受不是花香引起的，花本身的香味不会改变，玫瑰花的香味对大多数人来说是一样的，而对于个体来说，它的香味却因每个人的经历不同而被赋予了观念色彩。正因为境界遭遇不同，画家们才有着不同的感受和情感，所以不同的画家表现出来的自我笔墨语言不一样。傅抱石和李可染都描绘过四川的景色，因为他们审美认识、学养、情感、经历不一样，所创作出的作品自然也不一样，风格面貌亦有所差异。傅抱石用笔松秀俊逸，用墨洒脱恣意；李可染用笔积点成线，用墨浓重沉郁。两位画家感受不同，表现出来的笔墨语言也不同。笔墨在表现物象时承载了我们的情感、体

悟、学养，它是我们精神表现的载体。同时笔墨也是画者心灵的迹化、气质的流露、审美的显示。

山水画写生与创作转换的成功与否，关键在于笔墨语言的承载、画者的丘壑内营和笔墨表现。山水画并不要求画者机械地描绘实景，而是以心接物，借物写心，不为自然景物所拘束，是借笔墨抒发满怀情意。丘壑内营是画家主观与客观的统一，是"天人合一"的结果。

2. 现实景象的意境与画境的转换

画面意境是一幅优秀的山水画所不可或缺的，画面意境在山水画写生与创作中决定着作品的格调和艺术价值，没有意境的山水画就如无律之歌，失去了神韵和华彩。画境即为画作中的意境，有别于现实景象的意境，画境是优秀的绘画作品才具备的，平庸之作无画境可言。画境是山水画的灵魂，它是画家对自然物我同心、情景交融、"天人合一"的艺术境界。画境是"象外之意"下虚化了的意象审美表现，"可居""可行""可游"是笔墨营造的画境，展开主观情思的无限性是笔墨之外的意象空间和文化时空的扩展与延续，这体现了一种心境的放松与解脱，山水画从真山真水到画中山水的生成是意象造境的过程，山水画的画境就是在这种实境与虚境辩证相生的过程中达到笔墨意蕴与画面意境相互交融的境界。

山水画的意境和道家思想（尤其是庄子的思想）、诗歌、禅学有着密切的联系，庄子逍遥天地间的"无为"哲学观一直启迪和影响着中国山水画艺术的发展。"天地有大美而不言，四时有明法而不议，万物有成理而不说"，庄子"无为"的哲学思想与山水画的精神内质相契合。

诗歌的意境一直影响着山水画的审美思想。《诗经·秦风·蒹葭》中"蒹葭苍苍，白露为霜。所谓伊人，在水一方"将人与物同自然情趣相联系，并抒发情感。到了魏晋，玄学兴起，隐逸之风盛行，这个时期出现了大量描绘山水田园的诗歌，谢灵运写了大量的山水诗歌，这些诗歌对山水画意境的营造有着指导性的意义，例如，谢灵运的《游南亭》："时竟夕澄霁，云归日西驰。密林含余清，远峰隐半规。久痗昏垫苦，旅馆眺郊歧。泽兰渐被径，芙蓉始发池。未厌青春好，已睹朱明移。戚戚感物叹，星星白发垂。乐饵情所止，衰疾忽在斯。逝将候秋水，息景偃旧崖。我志谁与亮，赏心惟良知。"其表达了诗人寄情山水、逍遥物外、恬适旷达的情怀。这些诗歌大多描写自然山水，作者借景抒情，把自己的思想情感寄托于自然山水之中。唐代是诗歌发展的鼎盛时期，唐诗中的山水和田园诗歌营造了众多意境，王摩诘"大漠孤烟直，长河落日圆"

之句使人顿感塞北的辽远萧瑟；柳子厚"千山鸟飞绝，万径人踪灭。孤舟蓑笠翁，独钓寒江雪"描绘的是万籁俱寂的冬季景象，"绝""灭"二字把其"静"的意境表现得淋漓尽致。石涛说："诗中画，性情中来者也，则画不是可张拟李而后作诗。画中诗乃境趣时生者也。"由于诗歌的介入，山水画才具有了和诗一般的灵性意境。

禅学对山水画也产生了深远的影响，禅学对山水画的影响主要体现在意境的营造上。"身如菩提树，心似明镜台。时时勤拂拭，不使染尘埃"，其言主张心若明镜，展现了佛家心若止水、纯净空明的意境。在意境营造的过程中，通过一些象征性的符号，如画中描绘寺庙、僧人、塔宇等可以营造出静谧、简远、荒寒的画境和怀想入定、空灵无我的禅意。

现实景象的意境到创作画面意境的转换，就是把现实中的意境变成画中之境，这需要经历一个以情观景、触景生情、寄情于景，达到情景交融、借景抒情的过程；要经过作者的构思与立意、选材与构图，将其用笔墨表现出来。其中画家的情思起着决定性的作用。当我们身处一望无际的大漠之中，会想到"大漠孤烟直，长河落日圆"的荒凉壮美意境；当我们走在千岩万壑的太行山下时，会想到范宽的《溪山行旅图》巍峨雄浑的意境；当我们泛舟于西湖上时，会想到碧波万顷、空灵迷蒙的意境；当我们走在寂静的树林之中时，会感受到一种深幽的意境。凡此种种的意境，都是人们的情思在起作用。那么现实景象的意境如何转换成画中之境呢？这要经过作者的构思立意、笔墨表现，但最终要落实在空间处理、画面留白、景物的虚实、黑白的对比等手法上。这些都是现实意境转换为画境的具体方法，但不是采用了上述方法就一定能营造意境，这还取决于画家对于这些方法的运用熟练与否以及画家自身的修养和天赋。

山水画现实景象的意境到创作画面的意境可以通过空间处理法来转换，空间处理是通过对各种景物形态的安排、穿插、取舍、概括来经营丘壑，营造意境。当我们在生活中看到壮阔幽远的意境，可以用空间处理法将其转换成画中的意境，如通过空间折叠等表现阔远的意境。李可染的《鲁迅故乡绍兴城》就是用空间处理法将现实意境转换成画中意境的，通过河道的蜿蜒空间折叠和房屋的层层叠压营造出壮阔幽远的意境。

留白法可以表现烟云空蒙的画境。宗白华说："由舞蹈动作伸延，展示出来的是虚灵的空间，是构成中国绘画、书法、戏剧、建筑里的空间感和空间表现的共同特征。"宗白华把"空白"归结为意境的特征。这个"空白"并不是纯粹的几何学意义上真正的空白，是有内容的。"空白"与"舞"紧密相连，"空

白"是实现"舞"的前提条件，如果形太紧太实，不能虚实结合，就"舞"不起来。空白能表现无限的天地，如辽阔的江水，缥缈的烟云，山林中弯曲的小路等等。如何加林的《又见雷峰塔》提取西湖的局部进行表现，画中虽然只点出几座楼房，但是能使人联想到整片山城。边角的构图借助纸的素白，使湖水呈现空旷迷蒙的意境，给人以无限的想象空间。何加林"以少胜多"的留白法使画彰显空灵，意境幽远。

虚实对比法可表现空旷意境，使作品给人以无穷的想象空间。陆俨少说："作画要含蓄，虚虚实实，虚处处理好了令人遐想无穷。"通过浓墨与淡墨、虚与实的强化对比，虚远的空旷意境得以显现。要表现漓江空旷的江面，可采用虚实对比法。李可染的《漓江边上》采用虚实结合的图式，前景对房屋、树严谨刻画，是运用"实"的表现手法，上半部分辽阔的江面是用"虚"的手法表现的，虚虚实实，虚实相生。这种表现手法营造了漓江波光潋滟、云蒸霞蔚、烟雨缥缈的意境。

黑白对比法可表现神秘幽深的意境。黑白对比法可以增强山水画的艺术感染力，黑白在画中的疏密、大小对比，制造出不同的韵律感、节奏感，产生形态各异的艺术效果，给人以轻松或强烈的视觉感受。要表现幽深的丛林可采用黑白对比法，例如陈平的《山庄图》，此画采用高远、深远之法，在构图处理方面颇具匠心。画眼中出现的物象，是两岸的斜顶方墙和跨越河道的圆形拱桥，屋舍以逆锋画出，积点成线，稍带夸张，画面黑白对比强烈，有很强的表现力。

笔墨意韵能够表现出不同的意境，是通过用笔的快慢、轻重、缓急、顿挫、转折和用墨的浓淡、干湿、焦重的不同，营造出不同的画面意境。如"春蚕吐丝""行云流水""绵里藏针""力能扛鼎""折钗股""屋漏痕""淡墨如金""淡如轻岚"等形容笔法与墨法的词语，能使人在视觉上联想到意象的审美，加之毛笔本身特性的差异和用笔方法的不同，在纸上表现出来的笔墨形态也就各不相同。硬毫能有刚健之力，软毫能呈内柔之功，加上用水的多少不同也会产生不同的效果。笔法中的起笔、收笔、中锋、破锋、逆锋、藏锋、露锋、散锋、方笔、圆笔、拖笔、干笔、湿笔等的运用丰富了笔墨表现力。笔法的灵变，需要虚实相生、轻重有度、疏密有致，这样绘画时方可运笔自如，下笔神韵无穷。画家创作要想得神韵，要用"焦、浓、重、淡、轻"的墨法和快慢、轻重、缓急、顿挫、转折的笔法来表现意境和畅情达意。

墨的浓、淡、干、湿的变化是靠水分来制约的，黄宾虹先生说："墨法之

外，当立水法。"水多墨淡，水少墨浓，水破墨、淡破浓、干破湿，使水墨相互渗透、融合，故对水的灵活控制产生了变化无穷的笔墨效果。淡墨使人有迷离之感，它能表现出空霁迷远的意境，表现水气蒸腾的景象。何加林的《西湖烟雨》通过淡墨营造出雾气朦胧的意境。重墨使人有种深幽之感，能表现出静寂空幽的意境，李可染的《山村飞瀑图》以重墨画出，具有静寂空幽的意境。

笔法中的快慢、轻重、缓急、顿挫、转折是通过画家的情感来控制的。激动、兴奋时笔法颤动有力，清代恽寿平所说的"笔墨本无情，不可使运笔墨者无情，作画在摄情，不可使鉴画者不生情"，道出了画家将所有意志、情感、心灵特性完全地融入到笔墨中。意境是中国画的灵魂，笔墨就是传达作品意境、神韵的媒介与手段。干涩的笔法能给人以沧桑之感，可以表现出苍茫雄浑的意境，如陈航的《青海所见》，画中全以干涩的焦墨营造出西北高原苍茫雄浑的意境。

现实景象的意境到创作画面意境的转换，是绘画的具体过程之一，是一幅画作成功与否之关键所在，优秀的作品具有高华的画境，画境传达给观者的不只是技术层面的笔墨技法，更是精神层面的内在品质，甚至是哲学层面上的思考。画境有别于现实景象的意境，它来源于现实意境却又远远高于现实意境。画境是作品的灵魂，是画家与自然物我同心，情景交融，"天人合一"的艺术境界。

二、写生对创作的影响及意义

（一）写生引起山水画面貌的创新

中国画在继承与创新中发展着。就山水画来讲，从隋展子虔的《游春图》至唐以来，所谓大小李一变；荆、关、董、巨又一变也[1]；李成、范宽又一变也；刘、李、马、夏又一变也；大痴、黄鹤又一变也；明文、沈基本继承传统，至石涛一变也；近代黄宾虹有不同于古人一变也。从历史上看，中国山水画一直在变，无论是题材、意境、笔法、墨法、审美要求都在不断地创新以适应时代的要求。"万变不离其宗"，中国画的本源是始终不会变的，如作画之前首先构思，而后合理安排位置，还要讲究笔墨气韵。用笔用线讲究圆、厚、老辣、灵变等；用色讲究柔、和、单纯、富有变化，妖艳造作的东西是不可取

[1] 童中焘.中国画画什么？[M].杭州：中国美术学院出版社，2010：88.

的。在布局上高远、深远、平远相结合又需要画面虚实、主宾、疏密、繁简等的配合，这些审美要求不会随着时代的变迁而过气。创新"新"在于变，有好、有不好，但一定要符合民族性，要在传统的基础上去创新、去变，主要是题材、意境要新。过去的山水画也一直在变，但多在技法上求变，题材、意境变化甚少，都大同小异，要么高山流水，要么悬崖飞瀑，起承转合按部就班，题材重复单调。中国画的发展从不以否定自己的传统为代价，而是不断地从传统中汲取营养，到大自然中去寻求自我，响应石涛"笔墨当随时代"来寻求新的时代风貌，在传统的基础上创造新的题材、表现手法和意境。如雪山在古代山水画中极少出现，偶尔出现也多为拟臆之作，并非在大自然中写生而得。因古人的生活范围有限，没有到达远赴雪山的条件。宋郭熙的《岷山晴雪图》所描绘的是长江与黄河的分水岭，地处西北高原，海拔五千多米，常年积雪。而身为宫廷画家的郭熙，不可能有机会到那里体验、观察雪山，故《岷山晴雪图》与一般的雪景山水并没有明显区别。近现代描绘雪山的画家越来越多，如昆仑雪山、贡嘎雪山、玉龙雪山等，都有画家进行过实地写生。画这种雪山不照搬传统雪景山水的画法，而是适当采用西画光影明暗的处理手法，注重整体感与块面感，明暗对比比较强烈，以墨色为山石，借纸留白为积雪，天空多以淡墨渲染以衬托雪更加洁白。这样实地写生而来的作品中的雪山更加真实，更能让人体会到高原空气稀薄之感。画家们在常年的写生实践中逐渐形成了"冰雪画"专门描绘雪景山水的画法。"缘山腹乔松之磴甚危，……岭阪之上皆禾田，层层而上至顶，名'梯田'"[1]，可见在高山上营造梯田自古有之，但在古代山水画中却并未见有对梯田的描绘，前人画谱中也没有图例。山石画法因时代和内容的不同而千变万化，梯田成了近现代画家不断探索和实践的课题，体现了画家对人类生存及与自然间微妙关系的关注，拓展了山水画的表现领域。

　　20世纪初，受到西方绘画理念以及各种文化运动的影响，中国画一度走向没落。20世纪50年代画家们掀起了中国画革新的浪潮，李可染1950年发表在《人民美术》创刊号的《谈中国画的改造》提出："反对封建残余思想对旧中国画无条件的膜拜，反对半殖民地奴化思想对于遗产的盲目鄙弃，我们要深入生活来汲取为人民服务的新内容，再从这些新的内容产生新的表现形式；我们必须尽量接受祖先宝贵有用的经验，吸取外来美术有益的成分，建立健全进步的新现实主义，同时还要防止平庸的自然主义混入。"以写生来拯救中国山水

① 【宋】范成大.骖鸾录（新1版）[M].北京：中华书局，1985：168.

画在当时看来是中国山水画的新希望（传统中国画画家没有进行过野外现场写生）。早年李可染认真学习传统并用"最大的功力打进"传统中。李可染曾说："我不依靠什么天才，我是困而知之，我是一个苦学派。"他在杭州西湖的国立艺专学习西方素描和油画，在学习期间大量吸取西方文化艺术的精髓，为以后"用最大的勇气打出来"积攒了能量。

1953年，李可染大胆提出改革中国山水画，他三下江南，深入江浙、川桂，游览各地名山圣水去写生、搜寻题材。他在生活的基础上又吸收东、西文化的精髓，写出大自然的真和美，从而形成强烈的个人风格面貌。他的山水画时常令人眼前一亮，题材新颖，和古画拉开了距离。他用画西画的方法去观察和取景，笔墨沉稳，给中国山水画注入了新的题材、新的内容、新的语言表达方式，赋予了画面时代性的特点，使中国山水画回归自然生活。同李可染一时期的陆俨少虽仍用古皴法作画，但也不乏题材新颖的画作。他们都在绘画题材上不同程度地融入了时代因素，使画面更贴近生活和自然。

综上所述，中国画既要保持自己的与众不同，又要善于取他人优长。任何一个国家、民族的艺术都存在于文化、经济、政治的大环境下，艺术一方面需要传统的滋养，另一方面又要符合艺术审美的时代性。审美的多元化不是盲目地崇拜，而是需要遵循自身发展的规律，在不断的自我否定中前行。

（二）写生带动山水画技法的突破

1. 山水画皴法之变

中国山水画的发展离不开历朝历代的画家们对自然山川的描绘与总结，每一种皴法、笔法都是在大自然的造化中写生得来，并通过具体实践对其进行创造性的归纳及命名，为后世学画者留下了巨大的财富。

皴法主要是表现山石凹凸、结构、纹理、质感及阴阳向背的笔墨技法，它源于生活，是画家深入生活、观察自然，经过无数次实践创造而成，是主、客观结合的产物，始于中唐，成熟于五代。入宋以后，山水画成为主流，其表现形式更趋于多样性，皴法的名目也愈益繁多，技法更加复杂，形式更加多样，个性化特征也日渐鲜明。古人云"远山无皴"，更是加强了景物之间的空间感和层次感。古人很早就注意到各种皴法与环境气候、地理位置、地质构造及植被等自然因素的关系，如山脉峰峦，或高耸或平缓，或粗犷或清秀，或多石少土，或植被覆盖，或石骨嶙峋，各具特色风貌不一。山石形貌，有的质地疏松，经雨水洗刷，石沟深凹，像荷叶筋络；有的经冰川作用，岩石层面留下被

消磨的痕迹，表面仿佛被巨斧劈开；有的大块岩石经常年的风化剥蚀，表面斑斑驳驳，像极了颗粒状的麻点；有的土肉丰厚，草木华滋，山纹四伏，如麻线分披；有的孔洞特别多，像蜜蜂的巢穴……石涛云："笔之于皴也，开生面也；山之为形万状，则其开面非一端。"这样才能在写生中活用皴法，在"师造化"中创新求变，突破前人窠臼，创造符合时代审美特征的皴法。

一切技法都不是一成不变的，山石的皴法亦是如此。关于皴法的发展，傅抱石在谈到自己创作山水画的体会时说："生活面的开拓丰富了皴法，创建了新的皴法，有些从来没见过的山石，用旧的皴法，完全无法表现它。生活推动了绘画技法的革新。"钱松嵒游长江三峡时，看到两岸山石变化多端，随行的人指某山为"大斧劈"、某山为"小斧劈"，他则不以为然，指出："用旧框框硬去套，这总不是一种好方法，因为古人没见过没画过的东西太多，我们应该画古人没见过、没画过的东西。"画家笔下的皴法是为了表现山石的面貌，但山石的形状结构千变万化，所以表现方法也必然千变万化，绝不局限于前人画迹中所出现过的那些，我们应该走到大自然中去观察、写生，探索未知的山石。"从来笔墨之探奇，必系山川之写照。"①所以，确定和使用皴法，是历代画家在师法造化和创作实践中总结出来的成果，它不应成为我们对新生活进行描绘的束缚。

各种皴法尽管形态、结构、笔墨特质、风尚情趣各异，但其间并不是断然割裂、互不相关的。反之，它们大多数能够相互参用，相互影响，相互贯通。对于各种皴法面貌的理解，不能只注重表面的图式而忽略了所要描绘的山石的真实面貌，"知其皴，失却生面……非山川自具之皴也。"②因使掌握的皴法成为形式的躯壳，面对真山则束手无策，这就失去了皴法的实际意义。前人对皴法所赋予的不同名称，是对直觉状态下的山石进行理性分析并赋予其笔墨特质的结果，是某一种画法和笔墨肌理的象形诠释和意象概括，而不是依据现有的名称和法则去揣摩造型的。现实物象的结构和形态引起了画家对见过的某些形象的联想，皴法名目则是介于现实存在和形象联想之间的一种状态，具有模糊性、意象性的特质，如"荷叶""卷云"等，皆呈似是而非、似非而是的奇妙状态，若刻意追求"荷叶""卷云"的形象规律，必然走上背本趋末、望文生义的误区。"……山石名目，并非杜撰。至每家皴法中，又有湿笔、焦墨、或

① 潘运告.中国历代画论选（下）[M].长沙：湖南美术出版社，2007：168.
② 【清】石涛著，周远斌点校/纂注.苦瓜和尚画语录[M].济南：山东画报出版社，2007：88.

繁或简、或皴或擦之分，不可固执成法必定如是也。"① 都有多种面目，每一种皴法都有不同的变体，有的皴法似此似彼。近现代山水画家如石鲁、李可染、傅抱石等人笔下的山石都难以用传统皴法的名目诠释。随着时代的进步，新的发现层出不穷，传统的规律必将在写生实践中得到新的补充。

2. 山水画设色之变

中国的色彩有其独立性，古代称中国画为"丹青"，足见色彩在中国画中的地位。由于文人观念的植入，水墨山水盛行，色彩在山水、写意花鸟、写意人物画中逐渐退居辅助、附属作用，所谓"墨不碍色，色不碍墨""以墨为主，以色为辅"②。但在中国画中，色彩始终占有一定的地位，并且随着历史的发展逐渐形成特殊的用色规律。写意画的用色十分讲究，画中"水晕墨章"已使画面五色俱全，如何使墨与色彩相辅相成，达到好的视觉效果是作品成功与否的关键。谢赫"六法"中"随类赋彩"既重再现又重表现，以意境表现为主，也就是用西方绘画中调子的定位来辅助画面意境的拓展。在中国画中，墨与色是相和谐的作用，色彩运用得当在一幅画中往往起到画龙点睛的作用。

中国山水画的设色有其独特的艺术规律，不同于其他画种。传统山水画设色以大小青绿、浅绛为主。青绿山水色调以浓重的石青、石绿为主，画面雍容华贵、艳丽辉煌。青绿山水起源较早，东晋时已见雏形，如顾恺之的《洛神赋图》的背景画法便具备了青绿设色的一些特点；隋代展子虔的《游春图》是现存最早的一幅青绿山水画；盛唐时期的李思训、李昭道父子继承发展了这一传统，他们的画迹成为青绿山水画成熟的标志。此后，青绿山水的技巧不断发展，风格也逐渐多样化。晚唐的杨升，北宋的王希孟，南宋的赵伯驹，元代的钱选，明代的仇英、戴进等，都是擅长青绿山水的画家。浅绛法，即以淡褐色为画面主调的设色方法，画面素雅净淡、明快透彻，多用以表现深秋或早春时节的景色。古代文人多喜浅绛，如唐代的王维，五代的卫贤、董源、巨然，宋代的李成、许道宁、郭熙，元代的黄公望、倪瓒、方从义等等。在明清两代的文人画家中用此设色法者尤为普遍。随着时代的进步、山水画新元素的增加，画中出现有时代气息的红旗、建筑物、景点、人的衣着等的设色都与古代绘画有所区别。

随着人们对生活越来越关注，画家们对表现题材的认识发生着变化，写生方式、创作方法也都在发展变化着，从而带动山水画设色发生变化，从最初的

① 【清】郑绩. 艺文丛刊 梦幻居画学简明 [M]. 杭州：浙江人民美术出版社，2017：98.

② 【明】唐志契著，王伯敏点校. 绘事微言 [M]. 北京：人民美术出版社，2016：115.

"随类赋彩"到现在更追求图式语言的视觉效果，强调色彩作为视觉艺术本身的形式语言的表达效果。20世纪50年代，李可染大胆提出改革中国山水画，三下江南写生，带领中国山水画走出了一条希望之路。他的创新之处还表现在山水画的设色方面。如《万山红遍》是李可染的代表作品，是描绘毛泽东诗意山水的创作。因受题材、主题立意的限制，整幅画反复运用朱砂点染，漫山红树，给人以强烈的视觉冲击。浓墨、朱砂与白色的瀑布形成鲜明的对比，大面积的红色渲染使画面效果更加协调统一。有别于中国传统山水画的设色方法，在现实生活中人们通常是看不到这样的山石树木的，而红色则具有了一种象征意义，象征着画家对祖国的热爱，对朝气蓬勃的新时期的歌颂，具有时代性的意味。恰恰是这种从绿到红的发展过程表现了从写生到创作的变化。李可染山水画的设色更注重光源的表现，这与他常年实践写生是密不可分的。他将西方近现代绘画特色融入中国画的语言形式之中，注重色调的统一性、整体感，增强画面的明亮度，推进了传统山水画的用色。随着色彩的丰富性增加，各种颜色的运用如中国的传统设色原料，矿物色、植物色，西方绘画材料的丙烯、水彩等都被更广泛地运用到中国绘画中。中国画的设色一直在发生着变化，但始终保持以中国的色彩观为主导，以减弱对比为主要方向，以雅为美，无论是青绿山水还是以雅为美的浅绛山水，都是在减弱对比的一种色度调整过程中丰富画面的。

三、实践感受的解读

（一）山水画写生与创作的实践

"实践"就是要付诸行动，写生与创作的实践在绘画过程中是必经阶段，我们不仅要从中真正领悟山水画的精神所在，还要在这两个阶段的练习中积累大量的宝贵经验，为以后的绘画道路打下坚实的基础。实践需要在探索中寻求创新，对于每个绘画者来讲，实践都是必须经历的过程。

1. 写生中的实践

写生是对景绘制的过程，写生可以有很多种，常见的是毛笔写生，毛笔写生是写生过程中最直接的记录、描绘大自然的途径，是山水学习过程中的捷径。此处我们可以从画速写这一点进行重点叙述。画速写的方法区别于毛笔写生方法，画速写要求对看到的景物高度概括，并且快速地将其绘制在画面上，在这个过程中我们对山水写生的认识会更加深刻，随着写生次数的增加，对写生的认识也会越来越全面，更重要的是我们能从写生中得到很多启发与灵感。

写生作为绘画过程中不可或缺的一部分，我们要予以重视，并且要深入大自然、体会感悟大自然，只有这样，我们才能在写生中不断进步。

2. 创作中的实践

创作中的实践要比写生更难，而且创作中的讲究更多，创作较写生更全面，而且更严格。在创作过程中，不能将写生记录下来的资料直接运用到创作中，有时画完后才发现画面别扭、不合理，没有想象中那样完美。创作需要有一定的性情，并不是模式化地将其完成。

创作需要有一定的计划，但是有时也要在创作的过程中打破一些局限，这样创作才会更生动，笔墨运用才会更灵活，创作中切忌一板一眼地抠着画，那样就失去创作的本质了。

（二）山水画写生与创作的感受

山水画学习一般先从临摹古画开始，只有在不断积累临摹古画的经验的基础上，才能体会前人的笔法、墨法以及绘画语言。对古人山水画的临摹，能在我们的山水画学习过程中起到至关重要的作用，它不仅让我们在临摹的过程中加速对山水画各种笔法、墨法的认识，还加强了我们在写生中对自然界"一山一石、一草一木"更加深刻的理解。山水写生是记录大自然美好景物的开始，而且我们可以从写生中获得创作的第一手素材，山水写生的过程让我们更好地认识感悟大自然，体会大自然的魅力，最终为我们认识中国山水画起到有力帮助。山水写生可以让我们更真实深刻地体会山水的空灵意境，尽快融入到大自然中。山水写生对山水学习者的影响至深，在山水画写生过程中我们可以观察到自然界中的真实物象，比如山中石头的变化、草木错综随意地生长等等，这些都是我们课上临摹很难看到的，我们只有深入到大山中，对这些自然景物切身体会，才能悟出其中的奥妙。如果我们将课上的理论知识与自然写生相结合，这样绘制出来的作品会具深厚内涵，更能体现出极高的审美价值。

山水画写生到创作是每个学习者都不能忽略的过程，山水画创作的素材可以通过写生得来，只不过写生中的东西不能直接照搬到创作中，我们必须将其转化为创作中所需要的语言符号方可绘之。然而真正到了创作时我们会发现，创作相比写生更有难度，更具有完整性，而且更需要在笔墨上做到协调统一。创作还需要我们提前构思，有时候甚至要提前在头脑中构思好最后的画面效果，知道自己最后创作出来的作品是怎样的，需要表达什么，这样的过程需要我们更深思熟虑方能落笔。

我们在创作中还要注意一个程序，那就是在创作的时候一定要先起稿子，做一个小的稿子，再去正稿上画，做好布局。然后确定主体与客体，要做到客体围绕着主体，这样就不会在绘制过程中不分主次，画面含糊不清。绘画开始时要做到先画前面，再画后面，这样有利于我们把握前后虚实关系，并且可以做到画面脉络清晰；另外还要注意行笔时不要随意落墨，要做到由淡到浓之间的递进关系，切忌由于疏忽将其画坏，最后再将其改之。创作不同于写生，在山水写生中我们可以不断尝试，但是创作不能来回改之，那样让我们会在来回改动中失去最初的创作感受。创作的最后一个步骤也是中国画中必不可少的一部分，那就是题跋（题字、落款、扣章），题跋在中国山水画中具有增加画面审美气息及审美趣味感的作用。说到题跋，就不得不说我们平时所要练习的书法，书法作为山水画中的一部分，固然不能缺少。题跋有时候会将作画者的内心感受体现出来，题跋好会在一定程度上给画面增添异彩，反之则会破坏画面。

第三节　当代山水画的写生观

在中国绘画史上，"写生"是一个古老的概念。从传世文献看，"写生"最早见于北宋刘道醇的《圣朝名画记》，亦见于郭若虚的《图画见闻志》。虽然他们都未具体解释"写生"的意义，但我们从《图画见闻志》关于易元吉的记载中可以略窥其意义："……疏篁、折苇，其间多蓄诸水禽，每穴窗伺其动静游息之态，以资画笔之妙。"这种细致观察、研究鸟兽与自然生态的做法，表现出中国传统绘画中写生的重要特性。

从文献来看，"写生"之习惯称谓主要是指花卉草虫这类绘画作品及画法。传统中国绘画论画花鸟是"写生"，是将"写生"的"生"字作为画花鸟者所追求的目标，属于形而上的东西，而不拘泥于形式问题，其意义和内涵是丰富而多元的。

19世纪末，西学东渐，西方美术观念传入中国，以东、西方文化交融为特征的新美术运动渐次展开，传统绘画受到史无前例的冲击。在中国画程式日益僵化的背景下，为避因长期临摹而出现的陈陈相因之弊，康有为主张"以复古为革新"，陈独秀倡扬"美术革命"，激烈批评中国画摹古风气，提倡以西方写实之法改造中国画。艺术社团、艺术院校旋即兴起，写生渐入人心，"写生

课程"成为必修课，对透视学、解剖学乃至绘画形式等的研究都渐次深入。自此，"写生"一词已跨越中国传统绘画对于"传神""写生""留影"三者之间的区别，成为面对现实对象描绘创作出绘画作品的过程之泛称。这相对于传统绘画中对"写生"的理解和运用已出现了明显的转化。艺术教育家们在学院设置素描、色彩等基础课，认为造型能力基本由写生训练而获得；另一方面，又倡导"以西法改造中国画"，写生也成了中国画改革的必要手段和重要途径，这些因素推动了现当代山水画写生观的产生。

写生是当代画家进行艺术创作的重要方式之一，甚至很多画家的代表之作都是其在写生时完成的。越来越多的画家通过写生进行艺术创作，而不再是拘泥于画室之中。写生是画家表达艺术主张、抒发艺术情感的重要方式。不同的画家面对同样的风景，所激起的情感、所生发的感受是不同的，因而他们的写生作品各具特色。有的注重理性的思考，有的偏向感性的传达，有的钟情于神韵的体现，有的侧重于形体的塑造，有的享受写生过程中的随意性，有的则热衷于表现写生地区的地理特征。这些都是执着于实地写生的画家们写生观的不同侧重点。

一、李可染写生观

李可染是现当代山水画家中投身到自然中去寻求变革最着力的一位。他提倡写生，这在当时被认为是画家退出传统死胡同、走向现实主义的必经之路，打破中国画模仿之风的可行之法。李可染深入生活，以极大的热情投入到中国山水画的变革历程中去。他说："写生是对客观事物的认识、认识、再认识，不断深化的过程，所以写生是基本功中最关键的一环，要非常认真。写生并不是说任何东西都可以入画，画的内容应有所选择。境界比较好，富有时代气息，有刻画的价值，才可以入画……写生，首先必须忠实于对象，理性地思考画面与对象的关系。但当画面进行到百分之七八十，笔下活起来了，画的本身往往提出要求，这时就要按照画面的需要加以补充，不再依对象做主，而是由画面本身做主了。"这是李可染写生时观察自然的感受和经验，也是他实践的理论依据。

李可染的山水画写生本着"为祖国河山立传"的信念，借鉴西方印象派户外作画的方式，吸收它的造型观念而舍弃它的造型方法。他常说："一个画家要坚持现实主义的正确道路，就要认真学习两本书：一本是大自然，一本是传统。写生观察景物时，要把临摹前人那一套方法放下，到自然生活中去挖掘新

的表现方法，艺术才有生命力。写生时先画最重要、最美的地方，然后再向其他地方加以扩大。画画要有理性的思考，要有强烈的感情，对物象必须要有强烈的感受，要善于抓住对象的感觉。"这种写生观比古人的"师造化"更具体真实，是在"脑、眼、手还不能完全吻合时的一种强制约束性的锻炼"[①]，是正确认识客观规律的最根本的部分。李可染的写生观念集中了传统思维与西方的表现手法，在表现手法上吸收了素描法及油画特有的光感。如写生作品《德国磨坊》明显受到素描法的影响，他一遍遍地皴擦，使画面幽深沉稳，浓黑的林子中透出一道道白光，使画面有深邃的精神空间。创造了一种以"逆光"为特色的新山水画。李可染的写生观受到林风眠和徐悲鸿"中西合璧"的影响，在表现手法上偏向写实，忠实于现实物象，但又具有中国画的笔墨意韵，创造了属于他自己的独特笔墨语言和古今未有的山水画新图式。李可染的这种写生观影响了全国各美术学院的学生与众多的山水画爱好者。

李可染的写生方式改变了中国山水画的一代画风，创造了新的写生体系，后面的画家用这种方法绘画，自然而然就融入其中，并能够从写生中求得发展。20世纪70年代后期，李可染发展了"新中国画"说，提出"新山水画"观。他认为，"西洋素描会影响中国画发展民族风格"是一种浅见，画家们应顺应时代的发展要求，主张通过写生来实现中国画的现代化，力求创造有现实生活气息、反映社会主义时代精神的"新山水画"。

李可染从齐、黄的艺术成就中妙悟将生活升华为艺术的真谛，是"到生活中去，到祖国的壮丽河山中去写生"。从1954年起，他多次到全国各地的名山大川实地写生，再进一步对其锤炼和加工，力图挣脱前人的桎梏，寻求、探索改造中国画的新途径。

现在看来，李可染的绘画思想有其积极的一面，在创新中融入了时代元素，这也是生活在21世纪的画家所面临的共同课题。李可染前期山水画的主要艺术特征是"对景写生"，基本上是忠实于自然的写生画稿，重在"采"——集中生活资料进行写景造境，为后期的山水画融合西方明暗、光影法奠定了基础；后期山水画的主要艺术特征是"对景创作"，重在"炼"——千锤百炼与大胆独创交织互融，从而开始超越写实进入写意表现，达到了写实与写意、写景与造境统一的境界。李可染山水画艺术的变法创新阶段是在"集中生活资料"进行写景造境的基础上，厚积薄发，致力于"炼"，他创造性地运用了积墨法、

① 陈传席.六朝画论研究 [M].天津：天津人民美术出版社，2006：168.

破墨法、"知白守黑"法和"以大观小"法，并融合西方明暗、光影、透视法，创作了一系列"全以己意为主、以出古法为快"的惊世骇人之作。如《漓江胜景图》是采用传统的"以大观小"法，折高折远，强化空间深远距离，获得向纵深发展的广阔天地，咫尺有千里之势。李可染悟出"以大观小"超越客观的妙谛，从图式上极大限度地拓展了人们的眼界，取得了山水画艺术意境和图式的突破，从空间、笔墨语言上都表现出了漓江的特点与气势。笔者曾与导师至漓江写生，实际上那边的山体由于喀斯特地貌，并不像其他名山一样有脉络趋势，是比较难组织的，若忠于实景必然难以处理，而李可染先生很好地解决了这一问题。

1979 年，李可染在《谈学山水画》中提到，对象、生活是最好的老师，古人的笔法、墨法都是来源于客观世界，客观世界是第一个老师。他的作品以笔墨服务于物象的造型、描绘真实丰富为准则，放弃了一些程式，如皴法等，从对象的特征上拓展新笔墨，还借鉴了西方的绘画技法。他的写生重视挖掘新的笔墨语言，笔墨的造型功能得到充分施展，尤其是西画因素的融入，使他的笔墨在一定意义上超越了传统笔墨。在如何处理中西结合的问题上，他比别的山水画家汲取西方的东西更多一些，但仍有传统的底子。

李可染又响应"深入生活"的号召，以对景写生的方法来改变传统山水画图式。经过多年的摸索，他创造出了一种具有时代气息的山水画新图式：多视点，适当表现逆光，强调形似，深入描绘的同时表现丰富的笔墨语言（包括力度、韵味等），抛掉传统山水画的既定程式以及部分荒寒、清寂的意境，以富有真实感的现实自然场景、人文场景和入世精神展现总体面貌。李可染的山水教学方法在美术界产生了重大的影响，成为 20 世纪中国绘画的重要现象。他在作品中重新找寻自然美，刻画自然本身的生命力、丰富感，与"写心"、程式化意趣的古代山水画拉开了距离，具有较强的突破性。

李可染的写生也叫"写生创作"，其特点和要求一是掌握自然规律。形象、真实而具体地深入认识、忠实于对象，最大限度地真实描绘。二是发现前人未发现的景物与表现手法。他说，观察自然最忌以常识、成见待之，要对景物用新鲜、独特的眼光去看，就能品味出其中的意境。三是挖掘新的表现方法。他说："古法一定要和客观事物相印证，艺术才有生命力。"程式要和现实结合，不然就没有生命力，这与黄宾虹体验古人运笔用墨的方法，从临摹中学到的传统技法在对景写生中得到印证的观点一脉相承。李可染写生时对逆光的表现，对密密层层的树叶、树枝的勾点皴染，大抵是源自直观实感，是自己探索出来

的，内中也是借鉴古法之处（如积墨、破墨），但经过"和现实结合过程中的改造"，和前人也大不一样了。四是"从无到有，从有到无"。从李可染1956年后的写生作品中可以看出，他极力追求刻画对象的丰富性，为了丰富，宁繁、乱、脏，不简、齐、净，他将其比喻为"要像榨油那样，一点一点榨取，凡有好的地方都要画下来"。他在写生中创造的笔墨语言都被保留下来，这里面有可贵的闪光点，这是异于前人的地方。这一特色在李可染1957年以后的写生作品中继续保留着，典型者如《画山侧影》，这幅作品的整体感很强，具有寓丰富于单纯这一艺术品质，同时把山峰的形体结构、转折变化充分地表现出来。笔者与众师生曾在桂林"九马画山"处写生，桂林山水初看清秀连绵，但山峰之间容易显得孤立，看似丰富、多层次的屏障实则很难组织脉络，很难塑造，画起来容易使其概念化、简单化。导师也发出感慨："到了桂林才感受到李可染画的精彩！"

李可染建立了以写实主义为主流的新中国画传统，他在中国的美术院校中倡导写生模式的山水画教学，起源可以追溯至1954年在北京举办的"李可染、张仃、罗铭写生画展"。他有意识地放弃已获得的笔墨语言和方法，根据对象的形态特征寻找新方法，他的写生开始脱离对象，在对象的处理上体现了传统绘画观念在自己写生中的转化，这说明了他对中国画核心价值观的觉醒。与潘天寿先生提倡的先临摹后写生、黄宾虹先生所说的"明各家笔墨皴法，方可写生"不同，李可染强调在准确、坚实的基础上去寻求新的山水画传统。自然的真实性，质感、光感的融合表现，体现了20世纪中国山水画与西方艺术融合的新模式。

二、傅抱石写生观

傅抱石不仅是一位才华出众的画家，也是一位著名的美术史论家。他早年留学日本，接受到日本异域文化的熏陶，这开阔了他的视野；他又善于吸收西方的先进文化和现代绘画技法，认识到中国画要发展，必须跟随时代，画家只有深入社会、体验生活，才能创作出富有时代气息的作品。傅抱石在写生过程中注重景象神韵的表现。他说："中国山水画的写生有它的特点，有别于西洋画中的风景写生，中国山水画写生不仅重视客观景物的选择和描绘，更重视主观思维对景物的认识和反映，强调山水画特有的神韵之体现。山水画写生要按'游''悟''记''写'四个步骤进行。'游'就是深入细致观察它的形象，分析它的特征，对它做全面的了解，作画才能心中有数。'悟'就是要深入思考分析，概括提炼，使现实物象酝酿成境。是现实物象反映到主观

意念上，重新组织艺术形象的重要过程。'记'有两层意思，一是记录，二是记忆。'写'是把自己感受到的蕴藏在自然界的优美情趣，用笔墨表现出来。"①"游""悟""记""写"是傅抱石的写生观，这种写生观念指导他的写生实践。如《镜泊飞泉》就是他在游遍了长白山后写生创作的；作品《万竿烟雨》是他山路遇雨，在竹林躲雨时被奇妙的景色所感染而作的；又如《丰满道上》《煤都壮观》是他将途中所见用速写记录后回到住处完成的。傅抱石大多写生作品是结合现场勾勒的草图进行构思创作的，他按"游""悟""记""写"四个步骤来完成创作。傅抱石在写生中提出"尚神重韵"的写生观，注重对物象的感悟及情感抒写，他对景写生时往往取物象的神韵，加以提炼烘托，使作品生动洒脱。这种"尚神重韵"的写生观影响着后来画家的写生方式。

三、石鲁写生观

石鲁是一位致力于现实主义山水画变革实践的画家，他的写生观强调当代性，着重表现黄土高原的特征，创造了高亢激昂、墨色酣畅、痛快沉着的新画风。他提出："画者眼中无处不有天地。以小观大，以深量宽，以细衡整，如此则所养扩充矣。画者体验生活如淘沙金，若非斗金过眼不视，则生活之金不知流逝多少。观物当面面观、变动观、上下观、远近观、四时观、表里观。无所不观，无微不至，必熟才能活。"②即对生活要观察入微，才能熟知它的特征，写生不是对物象的机械复制，而是对现实的一种创造把握，这种创造把握包含画家的想象力、创造力。石鲁的写生作品构图巧妙，立意深远，笔墨坚硬粗犷、收放自如。他写生的题材大多是其生活的黄土高原，他赋予画面浓厚黄土的地域特色，开创了当代表现西北黄土高原的新画风。我们从他的写生作品《延河之畔》《上工图》不难看出，这些作品笔墨语言鲜活，形式新颖。石鲁这种独特的写生手法使他成为当代中国画坛最具创造力的画家之一。

四、范扬写生观

范扬写生的宗旨：写生虽然要尊重对象，但不是纯写实，是提炼、是意象，这是中国画的一大特点。无一处似，无一处不似。太似，就没有味道，失去空灵；不似，就离开对象，脱离实际，很难把自然的这种和谐表现出来。他

① 陈传席.中国绘画美学史 [M].北京：人民美术出版社，2012：198.
② 陈鼓应.庄子今注今译（上）（最新修订版）[M].北京：商务印书馆，2016：188.

这种观念包含了主观—客观、造化—心源、自然—心源多重对立统一的关系。这是范扬的写生观，也是他多年绘画实践的结果。范扬在写生中下笔洋洋洒洒，从不拘泥于物象细节的刻画，他往往取物象大的感觉特征，画面具有现场感，墨色淋漓酣畅，笔法挥洒自如，着重强调写生过程中的随意性。画中扭曲的线条吸取了后印象派梵高的绘画表现形式，颇具当代意味。如《九华山写生系列》，图中用笔畅快，不拘于对物象真实的描绘，将画面中的物象分割成几大块处理，建筑以线勾出，稍施赭色，山体以皴代线，有时亦点亦线，笔笔相生，画面浑厚华滋，具有个性鲜明的笔墨形式语言。

五、陈平写生观

陈平认为，中国山水画写生要抓住对象的基础结构——"物理"，再以符合视觉艺术的基本结构——"画理"把它画出来。写生的真谛是观察体验，把感受牢记于心，才能下笔有神。在生活中要善于发现别人没有发现的因素，创造别人没有创造的方法，从中提炼出自己的语言，创造出别人没有的作品。写生应避免概念化，要将美的东西变成自己的。在写生中，陈平注重对山石、草木的提炼，将其符号化，使之具有象征意味，成为他表现超现实时空和生命意识的重要象征符号。他的作品有很强的主观性，画面云烟缥缈，笔墨游于沟壑、丛林之间，任性自然，若惊鸿，似游龙，穿行其间，气脉贯通。其笔墨形式在意象与具象的结合中传达出道家无为的哲学思想。

六、何加林写生观

何加林认为，山水画写生是一种创作方式，是一种非经验的创作，但许多人只把山水写生看作是素材收集的手段，许多人在写生时总是带着某种先入为主的错误观念。如果我们忽略时下主题创作所带来的那种病态，就会发现摆在面前的方寸天地同样令我们激动不已；如果我们把水墨写生仅仅看作一种素材，那么，我们就不会用更多的时间去读懂自然山水中的一草一木，就不会把瞬间的情感留在永恒；如果我们把水墨写生仅仅作为自己早以约定俗成画法的重复，我们就不会在自然生命中去获取原创，就不会忘却已往的经验而脱胎换骨。何加林的写生更多的是对自然界美的探索和笔墨语言的挖掘，他的作品生活气息浓厚，笔墨精练，表现了江南山色空蒙、水光潋滟的秀润特点。

七、陈航写生观

陈航是一位十分钟情于我国西部地区的山水画家，他长期在西部各地实地写生，其画作几乎都是在真山真水中完成的。作品题材都是西北地区和青藏地区的自然景观和人文景观以及当地随处可见的生活用品，诸如草原雪山、寺庙古迹，甚至汽车轮船、建筑工地、扫帚、磨盘皆入其画。其画作大量使用焦墨，用线勾勒，尔后设色晕染，最后题款施印。这使得陈航的画平实可亲，其不凡的书法功底也使其画尽显苍厚。

笔者以为，山水画写生不管表现技法如何丰富，观念如何新颖，其写生之初衷应是质朴而纯粹的。写生是画家与大自然间的亲密接触，是画家从现实景象获取直接经验的过程，是画家认识世界、剖析自我的重要方法。当代画家之写生有别于古之写生，古有荆浩"对景作画凡数万本"，郭熙"坐穷泉壑"，黄公望"置笔于皮袋内"，石涛"搜尽奇峰打草稿"，由前人遗作观之，其所谓写生恐怕多是在体验层面，而并非于真山真水之间完成全部的创作过程，此有别于当代对景完成全部创作过程之写生。当代写生之活动应立足当下，表现当代生活之气息，描绘画家所处时代之风貌，反映当代人们精神状态之特质。画家的写生观念无论是曲高和寡还是从善如流，都是画家内心世界的真实写照，画道之本源即山水之精魂，于自然山川之间寻得艺术真理，于一花一木之中悟到人生价值。

八、黄宾虹写生观

黄宾虹的写生是中国式的、哲学的观察法，他主张先临摹、后写生，用传统的画法写生。他饱游名山大川，画了大量速写手稿，他把眼睛所见与古人的作品相互印证，经过自己的实践体悟，创造了自己的艺术风格与图式。他的主张近于"古法写生"一派，"师造化"在他看来是一种更高层次的对于山川精神的把握，也就是游观的最高层面。黄宾虹从写生中开拓了中国画的创新求变之路，这是中国画理论的一个重要改变。中国画的笔墨语言不仅是表达画家情感的载体，也是写生的前提，笔墨语言由前人一系列的杰作和图式结构而出，起着引领、规范的作用。写生时经过笔墨语言系统的转换，自然界的一切才能在宣纸上显现。在20世纪中国画的发展史上，无论是坚持以传统为基础创新，还是以西画为模式改革，"写生"的概念都渗透到其中。

写生在古代通常被称为"写真"。古代画家有没有像20世纪印象派似的

对景写生？荆浩在其《笔法记》中提到自己在太行山中写松树，先是"遍而赏之"，"明日携笔复就写之，凡数万本，方如其真"。这说明了中国画的写生重游观、速写与默记。由于中西自然观的不同，写生观也有着不同的意趣。

黄宾虹理解石涛的"搜尽奇峰打草稿"为"多打草图"，看一下黄宾虹先生的写生稿，就可以发现，他其实是对自然进行了很大的主观性改变的，所谓的"草图"已经具有了很多创造性的构思意念，不仅是传移摹写，还具有了经营位置的意识。黄宾虹认为，初学者通过练习书画和读书而获得笔墨入门的理解与掌握，通过临摹鉴赏获得中国画的源流知识，在此基础上通过游观、写生进行创造。黄宾虹晚年立愿要遍游全国，他十分注意实际的各种山水中的曲折变化，在这之中研究某处、某时代、某家山水的那家那法，同时勾画速写，感受自然的无穷丰富，在实际中去描摹各种笔墨语言。这与印象派的写生有所不同，在后者那里，写生直接成为创作，而黄宾虹的"写生"带有研究、体悟并收集素材的性质。黄宾虹从前人那里找到了中国画"写生"的源流，他引黄公望《写山水诀》一文说："师造化者，黄子久谓，皮袋中置描笔在内，或于好景处，见树有怪异，便当模写、记之。李成、郭熙皆用此法。古人云'天开图画'是也。"

黄宾虹在他习画的中期饱游名山大川，以真山为师，搜妙创真，画了大量速写手稿。后期是黄宾虹创造鲜明独特的艺术风格时期，他对山水画笔墨的理解和驾驭能力已极为纯熟。他的"熟"，不只是在技巧上体现他的笔墨功夫，主要在于他的师法造化，心中有真山真水，体现在他的神奇"变法"上，他说："以古法写生，这种主张的代表人物是胡佩衡，其反对中国画因袭仿古、刻板，竭力提倡用古法写生。"

黄宾虹的写生主张是"画夺造化"。造化是天地自然，形影常人可见，造化天地有神韵，此中内美，常人不可见，画者能夺其神韵，才是真画。徒取形影，如案头置盆景，非真画也。"山水我所有"，拜天地为师，还要"心占天地"，能"发山川之精微"才是画者的目的。

黄宾虹一生对绘画用力最勤的一是研究临摹，二是游观写生。从目前资料可知，黄宾虹的游观写生，主要是于在上海的三十余年间进行的。他的写生作品一是对景写生，用铅笔勾勒速写；另一种是"纪游"式的，作于游山归来或若干年后，根据回忆、印象和速写画成，有着更多的默记造景、造境因素。

黄宾虹论画，较少用"写生"一词，因为中国画的"师造化"概念与西画"写生"不同，要求与途径也不同。"写生"在古代指对物描绘的方式或指"写其生意"，另还有词如"写形""写貌""写影""写照""写真""写神"。20

世纪以来，西方写生方法在中国广泛传播，"写生"一词失去了原来的多义性、多解性，特指以模仿客观对象为主的"对景描画"了。黄宾虹经常用"师造化"一词与"师古人"相对应，"行万里路"、写生都是师造化的一种方法。

黄宾虹强调"必明各家笔墨皴法，方可写生"，必须先掌握一定的笔墨语言，后练写生。他强调笔墨的独立价值，要求用传统的笔墨方法写生，而李可染主张"写生是对客观事物的认识、认识、再认识"。两人认为的基本功中的关键点不同：一个是笔墨，另一个是写生。两人对造化、笔墨、基本功的理解与实施方法也有不同：黄宾虹要求师造化与笔墨表现的统一，重形式、法理与主体，以师古人为重；李可染要求笔墨服从于真实刻画，重视内容与客体，突破法理创新貌，以师造化为重。

"师古人，师造化"，这句人人皆知的口头禅却隐含着遮蔽性。当下人们习惯性地认为写生即对景作画，无非是搜集素材，照眼前所见作画而已。然而，这是对山水画写生的片面理解。当人们误读了写生的历史内涵和具体所指时，写生也许会成为空泛的语言外壳，其真实的本质被遮蔽了。我们能够理解"师古人，师造化"这六个字，但未必能像黄宾虹那样去实践，而对于这位山水画大家来说，这是他毕生的追求和实践。

第四节　当代山水画的创作观

新时期以来，社会前所未有地安定繁荣，经济快速发展，人民安居乐业，文化需求旺盛，中国画事业遇到千载难逢的大好发展机遇。随着改革开放的推进，困扰着中国画多年的思想束缚、僵化的意识形态负担得到解除。民族文化意识的觉醒，促使人们认识到中华文化在中华民族绵延不断的形成、发展的历史中所起到的积极推动作用，其中庸和谐、兼容并包的精神显示着中华文化的深厚博大，在当今世界扰攘纷争、前途渺茫的困惑中，或可照亮世人心灵黑暗的角落。惟其如此，中国画也摆脱了百年来的"落后论""改造论""中西结合唯一前途论"等文化自虐的心态，回归中国画本体发展的规律，重新走到符合艺术规律的道路上来。与此同时，在书画市场力量的推动下，中国画的创作呈现出多元化的现象，不同的方向、追求，多样化的技法、风格，令画坛真正呈现出"百花齐放"的状态。更可喜的是人才的兴旺，中国画坛新人辈出，尤其是有才华的青年画家快速涌现、成长，预示着中国画事业前途的辉煌。

当代中国画前景如此兴旺，山水画作为中国画的重要组成部分，对其创作观念的探讨显得更加迫切，这也是一个值得研究的问题，是与中国画何去何从息息相关的课题。对当代纷繁复杂的创作观念进行分类比较，能较直观地解析当代山水画现状及山水画今后的道路。

一、李可染创作观

李可染是现实表现代表画家。他既注重传统笔墨，又吸收了西画素描的表现技法。他一生致力于当代山水画创作的探索。在山水画创作中，他以"可贵者胆，所要者魂"作为自己的座右铭，"胆"就是要敢于突破旧的笔墨、旧的图式、旧的程序，敢于尝试新的笔墨、新的技法的勇气。"魂"是新的感觉、新的形象、新的意境。其创作取材于现实生活，如漓江胜景、杏花春雨、黄山烟霞……作品注重物象的质感、量感、空间感等新鲜视觉的表现，虽然画面平面感被强化，但近、中、远景的层次关系采用浮雕式的处理手法，用侧光来强化空间感，平面中又不失辽远幽深的意境。在山水画创作中，李可染清醒地认识到："力图吸收西方科学的甘乳，开放求进的艺术观念，以催醒我国固有的文化精神和沉睡的生命力，滋育生发新的艺术肌体。"他把素描法融入到积墨法中，创造出高大俊厚与沉静深幽的画家面貌。

二、傅抱石创作观

傅抱石是浪漫表现代表画家。他对山水画的创作追求有一种解衣盘礴、乱头粗服的率意之美。他认为画面的美，是在乱头粗服之中又有精细严谨的笔墨，两种不同的笔墨对比，营造出富有生机的画境。他多取古代画论描述的故事和前人的诗意，或以生活一隅为创作题材。其作品富有浪漫色彩，他喜爱用前人写的诗来创作，根据诗里的意境表现自己的感悟。如《大涤子草堂图》是根据画论里讲的石涛的故事而创作的，《毛泽东诗意图册》是根据毛泽东诗里的意境营造出一种浪漫、情怀博大的精神世界的。

三、石鲁创作观

石鲁是一位从现实生活探索革新的画家，他注重生活中的美，同时也重视自我的内心感受。他的创作多以黄土高原为题材，画面富有黄土高原浓郁的地域特色。

四、范扬创作观

范扬的山水画创作有写生和以传统题材为内容这两类。范扬说过："每个人感受不同，各有灵苗，就像鲁迅说《红楼梦》，经学家看见《易》，道学家看见淫，才子看见缠绵……"范扬的创作强调主观感受，不拘形似，率性而为，用笔随意。为了创造和谐的空间关系，他在色彩方面追求一种朴实、率真的感觉，以赭石、石绿、花青设色，画面中色彩的冷暖、深浅和色相的对比控制在一定的范围内达到和谐统一。

五、陈平创作观

陈平说："创作就是要创造自己的艺术风格，熟练地应用自己的艺术语言。创作要体现时代感，要与时代同步，既要有传统的笔墨又要表现时代内容，观念越新越好，都是为画面服务的，形式很重要，没有形式哪里来的艺术？形式的感觉是直接为艺术服务的。"他的创作运用了超现实时空组合的方式与平面构成、分割的方式，营造出一种诡异、神秘、迷蒙、梦幻式的情感境界。山体在画面上呈几何状排列，山体的形状与现实中山体的形状差距很大，带有很强的主观色彩。他力图通过这种处理，使画面同现实拉开距离，从而营造一种非真实的梦境感。他时而用铺底的方法施色，赋予天空浓丽的或蓝、或红，形成奇突的色墨对比；时而用光，浓重的墨色经常与明亮的留白错落并置。陈平的创作在真实与虚幻之间自由漫步，构筑了一个心灵中理想化的山水逍遥境界。

六、何加林创作观

何加林的山水画创作注重个人内在的思考，在画面上注重构成因素，作品具有设计与装饰性，同时他又重视笔墨语言的表现，他说道："我喜欢创造属于自己的东西，以时时叛逆自我为快事，虽如此，我却于传统经典处，时时恪守，未敢忤逆。"何加林在创作中笔墨语言奔放、厚重。其笔下的西湖秀美中蕴藉浑厚，铺叙中透着野逸，烟雨迷蒙，山影重重；而笔下苏州水波涟涟，庭院深深，古趣中隐含萧瑟，秀巧中愈显幽深。

七、陈航创作观

陈航的山水画创作几乎都是在真山真水中完成，他把写生与创作同等化。

他的创作题材源于西北高原的社会风貌和当地人民的日常生活用品。陈航的作品注重线的应用，线的干枯与柔润构成极有视觉张力的画面，在简略中显出丰富性。陈航的山水画中草木萋萋，山水青青；一草一木，一山一水，亲近可及，真切可信，淡然无饰，宛然自若。

当今中国画坛流派众多，各家的观点不尽相同，表现出百舸争流、百花齐放的繁荣景象。当代山水画较古之山水画在很多方面都是有所发展的，当代山水画创作的题材种类众多，涉及的领域较广。画家笔下已不只是贤人雅士泛舟江湖，文人墨客"啸傲山林"，当代画家笔下除了对先人绘画题材的继承之外，亦关注当下，厂房高楼鳞次栉比，汽车轮船往来穿梭，各种当代的时尚元素尽入画中。新出现的绘画题材不能只用过去的绘画观念和绘画技巧来表现，因而当代山水画转变的不只是绘画题材，更有绘画观念和技巧层面的革新。由于处在新时代初期，此种变革显然是未成熟的，这就决定了当代的山水画正处于一个过渡时期。正是因为其过渡时期的特性，虽不完善却有了一切实验与探索的必备条件。中国历史上每次外来文化的进入，在中外文化的碰撞与融合下，在新的文化秩序未形成前，都会存在着一段过渡的探索时期。历史上的数次过渡时期都爆发了惊人的创造力。魏晋至隋唐，佛教东传，与中国儒、道相互碰撞、融合，最终三教共存，在此期间我国出现了为数众多的反映三教融合的绘画、雕塑、书法、文献等艺术珍品。当代我国处于中西文化碰撞剧烈的时期。真正自信自强的民族文化无惧于外来文化之冲击，既不会因与外来文化融合而易其本质，也不会使民族文化消亡。我国正处在新的变革过渡的历史时期，文艺复兴的到来必经一番艰难求索，要把现有的秩序打破、重组，对其进行否定、反思、融合、肯定，直到新秩序的建立。在此期间，一切未曾尝试的，甚至是在历史上不合理的、已经被否定了的都有了被重新界定和操作的可能。此时期兼容并包，各种对固有秩序的挑战和对未来秩序的实验都被允许。在这样的背景下，中国山水画创作出现"百花齐放"的局面具有其合理性。因而当代中国山水画之创作观是当代画家对当下中国山水画现状的思考，是建立未来新的审美秩序的前期探索，正如新生命必经历一番孕育、成长、苦痛才得以降生。新的审美秩序和创作观念也必是经历种种探索，画家们对绘画本身及绘画以外的领域有了足够的认识和思考，进行过无数次试验后才可能建立。

第三章　写生技巧篇

第一节　写生的基本方法和原理

一、写生的一般用具

（一）钢笔

适用于较短时间的写生（速写），更适用于较长时间的写生（细写），可用各种自来水笔，携带方便，绘画灵活，画幅不宜大。能画粗略构图，也能详细刻画局部。

（二）毛笔

对能够较长时间坐下来写生者适用。它的辅助用具较多（毛毡、宣纸、水、墨、色等），描绘手段复杂，所以写生用的时间较长。但使用毛笔写生对山水画笔墨技法的掌握是大有好处的。

二、写生的基本方式、方法

（一）写实

如李可染的早期写生，这种方式比较客观，尽量画所看到的东西，表现具体的内容，如实地表现对象。写生应循序渐进，初学写生时应尽量以写实为

主，锻炼自己表现对象、深入刻画的能力，这是山水画写生必须具备的基础。同时写实也是一种方法，这种方法改变了传统山水画的很多观念，推动了山水画的发展。

当然，不管如何写实，作者总是要有自己的选择和取舍，总需对物象进行提炼概括，因此，所谓的写实也是相对的。

（二）提炼概括

提炼概括也可以称作写意，是针对写实而言的，提炼概括时可以对自然景色进行一些主观上的组织、取舍、提炼，去掉一些不必要的内容和细节。黄宾虹的写生将自然对象高度提炼概括，使提炼成为概括洗练的艺术形式。另外还可以根据需要对表现对象的内容和画面布局进行变化和调整。提炼概括有各种各样的方式，我们可以根据自己的想法、感受和追求，根据需要来组织、处理画面。

写意的写生，可以与客观对象了不相关，如方增先曾谈到少年时随黄宾虹至西湖边写生，黄宾虹看一眼景，画一笔图，但景中存塔，他却不画，景中无船，他却画了，图成后与真景完全不符，他所注重的是借客观之景来兴主观之意。20世纪60年代，上海中国画院组织画家下乡写生，有的写意画家一天能完成写生数百幅，陈佩秋仅完成一幅，但写意画家的写生寥寥数笔，于物理的真实细节完全不作交代，陈佩秋的写生则于细节处穷形极状。漫画的写生，于客观之形夸张、概括之，于其神更集中、提炼之；写实的写生，虽能尽穷形极状之能事，却易于陷入客观再现而类似标本。

如何使写生在坚守写实原则的同时不陷于标本？除了技术的提高，更在于审美的眼光。一是由临摹而写生。西方绘画的学习直接从石膏写生入手，学习者练成初步的造型技术，然后临摹名作以提升技术。中国画的学习则是先师古人，后师造化，从临摹名作入手。当然，按照写生的要求，学习者必须临摹写实的名作，而不是写意的名作。临摹写意的名作，主要是为了学习其笔墨的技术，其次提高自己对形象的变异能力；而临摹写实的名作，主要是为了学习其造型的方法，附带学习其笔墨的技术。以此为前提，因为有了对古人、名家笔墨技术的理解，我们在作写实的写生时则不致笔墨僵板。二是准备写生某一对象之前，比如说荷花，先读一些古人的咏荷诗词，不一定要背出来，但要蓄于胸中，当进入到写生中，见此景，自然涌出某一诗句；见彼景，自然又涌出另一诗句。这样所作的写生能得其诗的意境，在形象的物理真实之外，更能捕捉到隽雅的生意，好像此诗就是为此景而写，而此写生的形象，不独是为此景的

客观而成，更是为此诗的古意而成。当然，这古意经过了"我"的理解，也就变成了"我意"，变成了"新意"。

（三）对景创作

对景创作的方法最早是李可染先生提出的，是指在写生的过程中，将自己对自然的感受、理解，以及自己对艺术的追求和理想有机地结合起来，画出一幅源于生活又高于生活的写生作品。对景创作的特点是有生活的感受，有生活的原型，根据大自然的元素创作一幅作品，一方面表达了自己生活中的感受，另一方面又不同于生活中的对象，是自己对大自然的重新组织，有更多主观的因素。比如李可染先生在《漓江》上的题款："余三游漓江，觉江山虽胜，然构图不易，兹以传统以大观小法写之，人在漓江边上，终不能见此景也。"李行简先生的《江城春雨》也是这一类的作品。

（四）细写

细写是抓住一山、一石、一树，沉下心来，如实地刻画描绘。通过细写，一方面我们的绘画技巧与造型能力得到提高，另一方面这种细写所留下来的画稿对创作极为有用。在创作中，这种素材更能使人回忆处于该场景时自己的感受，作品的画面生动形象，具有更强的感染力。

（五）粗写

粗写是在写生中抱有各种目的的写生方法，比如对整体结构的粗写，对山石树木之间关系的粗写，对穿插、疏密、衬托等关系的粗写。这种粗写是用粗略的线条概括记录物象的，画面简明，大体关系清楚，目的明确。

（六）构写

带着构图的眼光，多走，多看，多选，有时到山顶，视野宽广、开阔，但雄伟难求；有时在山根仰视，巍势易见，但视野堵闷；有时在山腰，取景方便，可以进行远取近舍，视线可以提高或降低，拉近或推远，等等。这些构图练习称构写。

（七）日记

有时没有现场写生条件，我们可用眼睛观察搜寻大自然的意趣，一方面感

受大自然的灵性，努力找寻自然界的景观与人的精神气质的契合点。另一方面，我们通过目记认识、理解、分析，从而体悟生态规律，感受其形体结构特点。比如山顶、山腰、山根所分布的树木是有区别的；山的凹面和凸面的树木也有所不同；树石的结构特点，溪流与山体之分布关系等等，我们都要对其进行目记，据记载，我国古代画家经常采用目记和心记的方法收集素材，积累资料为创作所用。

（八）水墨写生

水墨写生在山水画写生中最为关键，它是画家用笔墨最直接地和自然交流、表现自然万物的一种方法。它是用宣纸对景进行水墨写生，因此掌握和运用中国画的笔墨是最基本和最重要的。我们知道，山水画意境的营造与传达，画家情感的抒发都是通过笔墨来完成的，要掌握和驾驭笔墨的表现力，我们不仅要师古人，更要师造化。对景写生可以使我们充分利用笔墨的表现力，用笔的轻重刚柔，正侧逆转，墨的浓淡干湿来表现客观景物的丰富、含蓄和博大与自己的主观情思。经常作水墨写生，不但可以不断提高和丰富自己表现自然对象的能力，以便和创作很好地衔接，而且可以感受所学的传统笔墨技法与实景的区别。在对自然景物的表现能力得到提高的同时，笔墨技法亦可得到提高。我们在观察、研究变化万千的自然景物的过程中，改变、更新山水画程式化、概念化的一些笔墨语言。同时，对景写生对我们在山水画创作及艺术表现上形成个人风格和面貌都是极其重要的，通过所学到的传统笔墨技法我们在对自然景物的生动表现中得到启示，从而使传统的笔墨技法灵活地转换成有个人风格的意境表现方式和笔墨语言。

水墨写生时要注重自己对自然景物的感受，我们对自然的感受开始往往是感性的成分多一些，第一印象很重要。而当我们选好景坐下来仔细观察时，理性的分析就多一些了，因此我们在对景写生时要注意处理这两者的关系。有时感性的成分可多一些，如傅抱石的水墨写生；有时理性的成分可多一些，如李可染的水墨写生。这当然和每个人的性情喜好有关，但也可有意地着力于这两方面的感受和体验。感性成分较多的写生，往往是凭一种冲动和激情所作，因而笔简意赅，画面较为生动而有节奏。理性成分较多的写生，往往注重意境的营造，在笔墨的运用与构图的处理上着力较多，故而作品显得丰富而厚实。初学山水画水墨写生的人表现现实物象时应多尊重对象，注意观察客观对象的特点，将其充分表现出来。当然面对自然景物时，我们不应直接照搬，客观的景

应该随着主观的情而变化。由于感情和学养的不同，每个人对自然景物的感受和表现也有差别，这一点正是艺术的魅力所在。不同的景固然可以引起不同的画意，就算是同一处景，因各人的理解、认识不同亦会引起不同的感觉，这正是"外师造化，中得心源"的过程，最终达到情景交融、物我合一的境界。

三、写生的基本原理

（一）对笔墨语言的把握

1. 写生前打好基础

写生要对山水画的笔墨语言和艺术规律有一定的把握能力，要有一定的笔墨经验。明代后期画家董其昌在总结学习步骤时说，学画应"先以古人为师，继而以造物为师，最终当以新为师"。按照他讲的步骤，学画要有传统的基础，要在学习传统之后再向大自然学习。中央美术学院国画系的教学实行"临摹、写生、创作"三位一体的教学原则，也是将临摹放在写生之前，这些都是经过长期实践总结出来的规律，所以临摹课应于写生课之前，让学生先学习，掌握中国画的形式规律、语言规律和艺术规律。如果学生对这些东西知之甚少，是没有办法画好写生的。

2. 通过写生掌握规律与技法

我们在山水画写生中应熟悉、掌握和运用中国画的艺术规律和笔墨技法，比如中国画的观察、构图方法和规律，灵活地运用各种笔墨语言，如皴、擦、点、染等各种方法，并且能够活学活用，能将前人的经验和自己的感受相结合，能创造性地发展前人的成果。例如，十渡属太行山余脉，有太行山的特征，山顶平，生有草和杂树，山不太高但很陡，以碎石为主。在对十渡写生时，可以坐在对面山的半山腰，视点较高，这样可以看到后面的山。用笔和皴法可以借鉴宋代李成的方法，以中锋为主，方圆并用，皴法用多遍完成，以表达山的凝重、浑厚、苍茂的感觉。我们在借鉴古人的方法时要结合表现对象和自己的感受，不能机械地照搬。

（二）山川和笔墨的关系

1. 自然形态与艺术形态的转换

我们在对景写生时应处理好山川与笔墨的关系，也就是内容与形式的关系。一件优秀的山水画艺术品，用笔墨来表现山川时，必须表现出大自然的山

川风貌、万千气象及无尽的神采。面对自然山川，我们要有丰富的感受力和想象力，要学会对对象的把握、提炼和加工，进而把山川变成笔墨，把自然形态变为艺术形态，表现出作品的艺术价值、笔墨价值和审美价值。

2. 笔墨对大自然美的解放

写生中容易出现的问题一种是仅仅把笔墨看成一种素描或造型的工具，用来描摹照抄对象，这削弱了笔墨的审美价值、相对的独立性和表现性。另一种问题是只强调笔墨而忽略对大自然的感受和表现。因此，山水画写生不能仅仅看像不像，不能被自然所束缚，也不能只重形式而不顾内容和感受，自然山川和笔墨的关系是相辅相成的。

（三）感觉与经验的关系

1. "澄怀味象"

写生要包含作者对大自然新鲜、独特的感受，初学者一般缺少这样的感受，或者是有些经验比较多、有一套自己的办法的人，完全凭过去的经验和习惯，用自己固有的套路来画眼前丰富生动的景物，这样画面中就会缺少作者对大自然新鲜的感受，作品也会缺少生气、活力和感染力。在这种情况下，我们必须改变自己的观察方法，加强对大自然的感受，摆脱固有习惯的束缚，做到古人说的"澄怀味象"。

2. 经验的借鉴与积累

写生中容易出现的一个问题是没有经验和方法。中国画是用笔墨来表现生活的，我们必须对笔墨这种绘画语言有相当的把握，在面对大自然时要找到一种既适合表现对象又适合自己的表现手段和方法，如果没有或者缺少表现手段和方法，就很难将一幅写生画好。这时，我们可以学习借鉴前人的方法，即可以借鉴前人的笔法、墨法、皴法、章法，等等，但这种借鉴要根据表现对象的需要，不能生搬硬套，要让这些方法为我们服务，而不是成为我们的束缚。在这个学习的过程中，我们要不断充实完善自己，建立自己的表现手法，表现自己独特的感受，同时学习、借鉴别人的方法，提升自己的写生水平。

第二节　写生的观察

一、对大自然的感受

山水写生是一种综合能力的训练，首先要拥有热爱大自然的心胸，用心去感受大自然。中国的文化传统讲究人与自然的和谐，艺术创作中也把解释和表现自然与人的内在精神视为最高境界。古代的画家非常重视对大自然的感受与向大自然学习，很早就提出"澄怀味象""传神写照""学穷性表、心师造化"等绘画理论。唐代张璪在总结前人经验的基础上，提出了"外师造化，中得心源"的主张，这是对中国画审美意象和艺术创造过程的高度概括。山水写生就要以自然为师，体会大自然的精神，找到大自然精神和人类精神生活的契合点。其次要对大自然保持一种新鲜、敏锐、独特的感受。气象万千、丰富而无限的大自然是人类的精神家园，全身心地投入其怀抱，可以使人得到艺术的灵感和心灵的净化，这也是山水画写生最重要的内容。我们要有"望秋云，神飞扬，临春风，思浩荡"的感受，促进自己想象力和审美意识的提高。

二、山水画的观察方式

在感受自然的同时，要采用正确的观察方法。中国画有不同于西方绘画的观察方法，这种方法被称为"散点透视"，即不把视线集中在一点上，视点是移动的，不确定的。古人有"山形步步移""山形面面观"的观察方法，还有"远看取其势，近看取其质"的观察方法，就是全面、本质地认识自然、把握自然，而不拘泥于眼前看到的、局部的自然。我们要把山川、丘壑、云水、林木、房屋等处于不同时空的内容都纳入自己的把握之中，以自然为师，创作出更多、更美的画卷。

（一）以情观景（情观）

画家们在山水画的写生过程中，总是带着感情色彩去看景，"登山则情满

于山，观海则意溢于海"（刘勰），"我写此纸时，心入春江水，江水随我开，江水随我起"（石涛）。他们用满怀热情、豪情和浓厚的兴趣拥抱大自然，从而达到情景交融的境界，也表现了他们对大自然的观察态度是主动积极的，这使得他们的山水画写生下笔不惑，情寄笔下，一气呵成。

（二）以理观景（理观）

以理观景是通过表面现象抓住大自然的本质、规律、特征。例如：观察山石不要被其光照效果（明暗）所迷，要观察山石的结构关系、转折关系、气势特征等；观察树木不要被其茂密繁杂所惑，要观察树的生态规律和姿态特征等。这样我们无论用怎样的方法（具象或抽象）去表现自然，都一定能抓住自然之理，这种观察方式通常被称为理观。

（三）以心观景（心观）

大自然是千变万化、丰富多彩的，视觉像一部相机，我们能将自然景观尽收眼底，却不能将其尽收于画面上，因此必须有取有舍、有主有次地对景物进行观察，与我们有关的要细看，无关的不看，要把近景物推远看，远景物拉近看。"外师造化，中得心源"，我们要发挥心源的作用，对景物要进行分析、理解，主观提炼，形成新的印象。这种心理过程也是对景物的"练形"过程，通常将其称之为"心观"。

（四）以静观景（静观）

古人讲"澄怀味象"，既要心如明镜，不挂一物，不染一尘，不起一念，凝神静气，观察和体味大自然，与大自然沟通，以自己的情感、心灵去感悟大自然的灵性，找到情景交融的契合点。自然界的四季变化、阴晴雨雪，大山的深幽和巍峨总会使我们心旷神怡，或者深沉，或者悲切等。另外，通过静观认识，我们可以了解大自然的形态变化规律。同时"静观"有细致入微的观察之意，如"有雨不分天地，有风无雨只看树枝，有雨无风树头低。行人伞笠，渔父蓑衣"。

（五）以动观景（动观）

古人讲"山形步步移"和"山形面面观"，就是对眼前的景物要移动视点进行观察，每移动一处，景的状态都不一样。通过动观，我们可以全面了解自

然对象，以便找出最好之点并将其表现。西画采用定点观察，范围窄小，中国山水画采用动点观察，范围广阔。所以历史上的中国画有"长卷"的表现形式，如宋代《清明上河图》和《长江万里图》等等。

由于山水画独特的观察方法，其写生方法具有灵活、机动的特点。于是千山万水尽在一图，万里江山近在咫尺，山石树木随意而搬，飞瀑流泉随意而挪，观画中景物如身临其境。

三、对自然规律的把握

学画者要认识、理解大自然的形态，了解林木的结构，研究其生长规律，观察山川的形态、体积、山和山之间的联系。对自然规律的深刻把握，是一个画家最重要的基本功；在认真研究、理解的基础上还要学会提炼概括，把所要表现的对象变换成为一种艺术形象，既贴近生活，又高于生活。

四、表现对象的选择

在大自然中选择什么样的对象和角度来表现是写生中最先遇到的问题，古人认为，在大自然中能够作为表现对象的景色"十无一二"，寻找表现对象是一个认识和发现的过程，也是和大自然交流的过程，我们要学会在平凡的景物中发现美、挖掘美。首先是景色打动我们，我们才能产生激情，才会有表现的欲望，所画的壮美山河才能充满艺术气息，才有可能打动别人。其次要考虑所选对象是否适合用中国画来表现，中国画有它的优势，同时也有它的局限性，笔墨的语言是否适合表现，这是事先必须考虑好的。最后要考虑自己是否有把握及处理这样的画面的能力，场面大时处理起来有相当的难度，需要经验和大量的实践，写生应由浅入深、由简单到复杂。一般场面小时需要深入刻画，而场面大时需要提炼概括。

五、归纳整理与提炼概括

山水画不是一种写实的艺术形式，这是由中国画的艺术传统和工具材料的特点所决定的。山水画并不需要我们把所有看到的东西都画到画面里，所以画山水画时不能照抄对象，要对其进行提炼概括。首先要表达自己的追求和感受，这种追求和感受就是大自然的精神和个人情感的契合点，即古人所说的"传神写照"。其次要组织画面。黄宾虹讲道："天地之阴阳刚柔、生长万物均

有不齐，常待人力补充之。"意思就是说自然的形态只有经过艺术的加工才可能更加完美。最后，要对自然形象进行归纳概括，比如山石要分清脉络，树木要表现出疏密、姿态，山有高低错落，水有远近源流，这样的山水画才更具艺术气息。

六、对大自然的重新发现

我们面对大自然的时候要有新的发现。回顾历史上的绘画大师，他们的很多创造，都是在对大自然的观察、体会中有了新的感受和发现之后所产生的。艺术的每一次变革都蕴含着人们对大自然的重新认识。如宋代范宽，常年生活在终南山、太华山，他全身心地投入到了山水林泉之间，在与大自然的融合中，体验和发现山川的意趣和风骨。在这个基础上，他创立了一种表现北方山水的新的表现形式和一整套语言系统，即被后人称为"雨点皴"和"豆瓣皴"的皴法，这种皴法的创立和运用，确立了范宽在中国绘画史上的地位，成为"百代标程"的语言系统，对后来山水画的发展产生了巨大的影响。董源在表现江南平缓丘陵时创造了"披麻皴"，开创了文人画的新纪元，元代四大家都是在这个基础上发展起来的。李可染先生将西方的写生方法融入了山水绘画中，通过表现逆光的山和树，拓宽了中国画的表现领域，建立了现代的观察和写生方法。由此可见，很多艺术灵感是在屋子里凭空想不出来的，我们要到生活中和大自然中去体验和发现未被前人发现的、有自己独特感受的东西。这也是艺术创造的必由之路。

第三节 写生步骤阐释

到大自然的真山水中写生，除了要了解和掌握山水画的写生技法以外，还要具备一定的造型能力，更要掌握正确的方法和步骤，尤其对于初学画山水写生的人，可以避免走弯路，收到事半功倍的效果。

一、观察了解对象

到自然中写生，无论是名山大川，还是山村小景，在动手画以前，我们要先游览观察所要表现的对象，对所选景物的位置、远近层次、结构、色彩要有

一个初步的认识了解。之后要考虑选取什么样的角度去表现该景物，因此，我们应该在客观可移动的范围内尽量从不同的角度观察对象，做到"面面观"，然后选取最好的表现角度，确定下来将其入画。

二、景的选择

（一）选景的原则

第一，选择心目中理想的和能打动我们的景色。我们要学会在大自然中发现美，同时要学会在平凡的景色中挖掘美。古代画家在选择表现对象时常选择其心目中的理想，比如宋代郭熙在《林泉高致》中讲道："世之笃论，谓山水有可行者，有可望者，有可游者，有可居者。画凡至此，皆入妙品，但可行可望不如可居可游之为得。何者？观今山川，地占数百里，可游可居之处，十无三四，而必取可居可游之品，君子之所以渴慕林泉者，正谓此佳处故也，故画者当以此意造，而鉴者又当以此意穷之。此之谓不失其本意。"可游可居之地，就是古代文人心目中的理想之地，要表现这样的理想，就要寻找、选择这样的地方。第二，要考虑山水画笔墨语言的特点和优势，选适合用中国画的笔墨语言表现之景，能使这种语言得到充分的发挥。第三，要考虑自己把握和控制画面的能力，能否驾驭这个画面。学习写生的过程应由简单到复杂，要循序渐进。在选景的过程中我们要"饱游饫看"，要多观察体会，不要不加分析地选择，坐下就画。另外，人对事物的认识有一个过程，在很多情况下，对美的认识是随着写生的过程不断加深的，所以在选景的过程中，我们要考虑到这一因素。张仃先生是山水画写生最早的实践者之一。他的写生表现出了山川的苍茫、博大。他擅用焦墨，笔墨苍劲凝重，正好适合他对山川的感受和表现。

（二）选景的个人感悟

山水画表现的内容及范围很大，造化天地中可画的景物也很多。因此，在进行山水画写生时，面对山川景物的千姿百态、千变万化，如何凭借个人的感受选择可以入画之景，这是山水画写生开始前首先要解决的问题。

名山大川、名胜古迹可以入画，园林庭院、山村小溪及田野风光也都可以被表现。有的自然景观天然入画，只要人能看到这样的景，就可以被其引起注意。有的景物则不一样，初看时并不起眼，需要我们反复观察、研究、分析，对其有了深刻了解和认识后，才能发现其内在美及不平凡处。因此，在进行山水画

写生时，我们一方面应多跑路，多走一些地方，这样才能找到更多的天然入画之景；另一方面就是要能在一处景物前待得住，要养成反复细致研究一处景物的习惯和意识。这样的写生，可以培养我们的观察能力，分析和认识景物的能力。既可发现一处景物的地方特色，又可从景物中得到更为深刻的理解与感受。

中华大地，无山不美，无水不秀，我们在面对如画的山川景物时，既会产生共同的美感，又会有各自不同的理解。面对自然，每个人都会在对其欣赏、观察、研究的同时或多或少地带入个人的审美意识、审美倾向及其他的不同想法、观念。因此，写生开始的选景就会因人而异。别人看着好的景，自己不一定喜欢；而自己认为不错或为之倾倒的景，别人又可能认为很普通。在这里，客观的景是随主观的情而变化，自然的景是较固定的，而人的情绪则是多变的，更何况不同人的内心世界及情感是不一样的。所以说，不同的景可以引起不同人的画意；就算是同样的景，因不同的人理解、认识不同亦会形成不同的感觉。再进一步讲，同一处景，同一人看，因在不同时间的观察、认识和理解不同，产生的感情也会有很大变化。这就充分体现出，我们面对自然时，只有情与景汇、境与像通、情景交融，才能产生画意。

宇宙天地既大且广，自然景物变化丰富，万物之中没有不可以表现的，但其中必然有可入画的，有不可入画的，有的很有美感，而有的缺少美感。我们在选景时应选择那些有美感的、可入画的，选择有时代感、有新意、境界好而且适合用山水画表现的。

在写生过程中，我们不要每到一地，不问高低，不问好坏，坐下就画，这样是不科学的，是不动脑筋和盲目的。写生应该是到一个地方，多跑跑路，多转一转，多看一看此地区山川景物给人的整体感觉及突出特点，以及感受一下此地区景物与其他地区景物的区别，也就是从全面及整体感觉上对其有个初步认识，然后再找可画之景。找到可画之景，我们也应在动笔画之前多看看景物周围的环境及变化，所谓"山形步步移，山形面面观"正是如此。山川景物从近看到远看，从左看到右看都有不同。观察景物时的距离、角度的变化，不但会使观察到的景物本身产生变化，而且会使景物与景物之间的关系产生变化。所以，为了对一个地区的山川景物进行全面、深入、细致和充分的表现，就一定要在一开始的选景上做好充分的准备。

选景是山水画写生过程中首先要做好的一个步骤，山水画家要能在千变万化的自然景物中，用独具慧眼的选择来确定所要表现的景物。这个过程可以充分反映一个画家的聪明智慧及艺术眼光，也能充分体现其生活经历与写生经验。

三、构思

（一）构思的理论

在确定写生的对象后，我们要开始考虑如何画、如何构图以及如何安排画面的内容。中国画讲究"意在笔先"，第一，要对所描绘的对象进行深入的观察理解，不要急于动笔。第二，要考虑画面的处理，这涉及如何选择、提炼、取舍，写生时不能照抄对象，对大自然要有自己的认识和理解及自己独特的表现力。第三，要考虑笔墨的处理，即怎么处理及用什么样的方法。第四，要考虑画面最后完成的效果。在构思的过程中，我们要发挥自己的想象力和创造力，使画面有神采、气韵，给人以艺术上、精神上的享受。处理大场面，要考虑对象各个部分的关系等，考虑环境之间的关系；而表现一个局部的山川，要考虑山川本身的形状、结构、质感等等。画大场面考虑的是结构形体和环境的关系，而画局部的山川，更多的是考虑山川形状和笔墨的关系。

（二）构思的实践过程

在山水画写生中，构思的过程往往是与观察同时进行的，在观察景物的过程中，我们的大脑就已经开始构思；而在构思的过程中，眼睛也始终在观察。观察时以眼看为主，我们要在这时多看，看得全面、看得深入，眼睛观察着景物的变化，大脑就在分析着景物的特征、变化规律等，同时琢磨着如何去画，考虑用什么方法处理才能更好地表现出景物的特点，并确定这张画要表现什么，也就是如何进行艺术加工。这张画的情调是浓重还是淡雅，浑朴还是深秀，在此就可以看出一个画家对生活、自然理解认识的程度了。画家主观的认识和追求及艺术造诣的高低都将直接影响其艺术构思的水准。

在构思过程中，我们要将构图的安排考虑进去，根据要表现的景物的内容、情调，选择画的形式，是长是方，是立轴还是横幅等等，以便更好、更适合地表现出景物特征，以及充分地表现出画的意境，以此来安排构图。在构思时，主要是想好如何画。我们在面对自然景物进行构思的过程中，脑子里就已经有了画面效果。对观察的自然景物，我们要从感性理解上抓住其最入画及使人感觉最好的内容，并从理性认识上对自然景物进行初步的艺术归纳。构思过程中的观察及分析都是以感觉为主，也就是要抓住自然景物最主要、最生动、最丰富的部分进行观察与分析。

构思是观察景物与表现景物之间的一个重要环节。构思的合理与巧妙能充

分显现一个画家的艺术天赋及艺术智慧。如果说在艺术表现及艺术加工上能更多地体现画家的基本功和笔墨技巧的话，那么艺术构思则需要画家具备丰富的生活阅历及全面的艺术修养。无论是山水画写生还是山水画创作，对其立意构思的要求都是很高的，画家一方面需要在这一点上认真研究，另一方面要在创作实践中总结经验，积累体会。尤其是在山水画写生中，面对自然景物，无论是千岩万壑、层峦叠嶂，还是一马平川、一望无际，画家都应能分出主次位置。只有不断加强基本功训练，提高各方面的艺术修养，开阔眼界，广蓄博览，我们的艺术境界才能更开阔、更深远，艺术构思也会更巧妙。

四、组织设计、构图

确定了写生的角度，我们还要进行构图的组织安排，这是写生中很重要的一个环节，要多下一些功夫，不可草率。构图包括对景物的概括、取舍、剪裁、移景、夸张等步骤。我们要先打一个腹稿，在脑子里酝酿好构图。写生时要把酝酿的腹稿画成小稿，便于直接修改。在正式落墨以前，尽量把小稿画完整，不要留待落墨时更改。画速写可以不用画小稿，但必须有腹稿，考虑好构图，这样对画面的组织安排可以做到心中有数。

五、落笔

起稿可以用铅笔，也可以直接用毛笔。用铅笔时要轻，隐隐约约能看到笔迹就可以，画重了在宣纸上不易擦掉。有些比较细致具体的如建筑、用具、人物等物象，可以先用铅笔对其打轮廓，不要太具体，否则会影响笔墨的发挥。用毛笔直接起稿时，既要考虑对象的轮廓，又要考虑用笔和笔墨语言的表现力。写生时心要静，下笔之前要考虑好，做到"笔无妄下"。画的时候从局部入手，但我们心中要有画面的整体，局部要服从整体。

无论画水墨还是画速写，画时先画主体景物，定好其位置，再画次体景物；或者依前后层次，先画前景再画远景；或者先画实处再画虚处。画水墨写生要慎重，特别是画主体景物，不可草率。画水墨写生一般先画水墨后设色，因此还要考虑留有着色的余地。

落墨时，一般是先勾勒再加皴染，与画山石勾、皴、擦、染、点的步骤一样，画山石先勾勒轮廓、结构、脉络等大关系，用笔勾出林木、山石的形状、轮廓、结构、质感。勾勒时要注意，山石的勾勒应方硬，树木的勾勒要圆润。

还要注意笔墨的干湿浓淡，用笔的轻重疾徐。用笔既要扎实又要灵动。在勾勒的基础上用比较干的淡墨皴出山石的结构和质感。皴时要顺着物体的方向，可先淡后重，也可以先重后淡。再横点一遍山头的树，使林木更加郁郁葱葱。点的时候不要重复前笔，两遍之间要错开一点，一般先淡后重。画树木等也是先勾勒枝干再点树叶。对于特殊画面的处理也可以先皴染后勾勒，如写生雨景、云雾等景色，可以先用大笔皴染墨色营造气氛，再用笔去勾画景物。

画速写也应如画水墨一样经心，切不可边画边推着走，特别是有的人造型能力不强，不是越画越大，就是越画越小，以致不能把想画的景物收进去，或者不该画进去的景物也画上了，改变了原来的构思、构图。

六、具体刻画表现

（一）突出笔墨特征

突出笔墨特征（程式化、技巧化），同时抓住景物的主体对其详细刻画。注意画面的层次关系，虚实藏露，笔断意连，一气呵成。

（二）细节的充分把握

对于细节的把握，我们在这一深入的过程之中应该注意四个问题：第一，表现要充分，要深入细致，要表达出对象的形状、结构、内在的精神，要准确、生动，既要避免刻画死板，也要防止表现不充分、不到位；第二，要注意大关系与整体，要注意各个部分的相互联系、相互的作用，既要注意主次关系，又要注意虚实、疏密、黑白、开合等对比关系，既要有变化，又要统一；第三，注意山川和笔墨的关系，既要充分地表现对象，又要表现笔墨语言的相对独立性，这两方面都不可缺少；第四，写生时要保持平静的心态，作画要细致、认真，在大自然面前要有一种踏踏实实、恭恭敬敬、老老实实的态度，作画最大的敌人就是潦草、不认真。

最后的整理是作画最重要的一个环节，是"画龙点睛"的环节。古人有"大胆落笔、细心收拾"之言，是说最后收拾整理画面时要仔细小心，不可粗心大意，要多看少动笔。画面的最后收拾整理主要是调整画面的关系，包括画面的整体关系、形体关系、结构关系、空间关系、黑白关系、笔墨关系、色彩关系、虚实关系，等等。调整画面关系能使画面主题突出，生活气息浓郁，笔墨气韵生动，达到完美的画面效果。

（三）着色

我们画完水墨后，在着色前要考虑好色调，一般设色不宜太浓重。速写也可以记录一些颜色，如记录具体细节的色彩。

七、整理

整幅画完成后，我们要从整体关系再仔细看一下有无需要改动的地方，如某些地方是否还需加重，或再添加一些景物等。画完后，我们要考虑在适当的地方落款，也可以不落款，留待回去后再落款。我们画速写时最好写上年月日及写生地点等，甚或记录一些感受。

第四节　写生的意匠加工

"意匠"是画家对生活素材加工手段的设计，是对生活素材的艺术处理过程。意匠加工包括构图、形象、气势、笔墨和色彩，以及为达到这些方面的目的所采用的手段，如取舍、虚实处理、透视运用等等。这就是具体表现中的意匠加工。意匠处理手段的高低能具体反映出画家掌握山水画基本功的程度和写生能力的强弱。此外，它也是画家艺术水平的具体表现。意匠处理能力的提高依靠我们平时在艺术修炼上的积累，尤其要加强笔墨的练习，加强笔墨的表现力。我们要多研究和体会传统山水画和现代山水画艺术的各种表现形式，要多读书、多行路、增加学识，广蓄博览，如此，我们才能在艺术境界上得到更为开阔和深远的提升，意匠加工也会更巧妙和独特。

我国现代山水画家李可染说："意匠即表现方法、表现手段的设计，简单说就是加工的手段……意境和意匠是山水画的两个关键。有了意境没有意匠，意境也就落空了。唐代大诗人杜甫曾说：'意匠惨淡经营中'，又有'语不惊人死不休'之句。诗人、画家为了把自己的感受传达给别人，一定要苦心经营意匠，才能找到打动人的艺术语言。"意匠加工是一种能力，他需要不断的理论联系实际，不断地观察大自然，写生大自然，如此才能提高自身的意匠加工能力。

一、构图

构图也叫章法，在谢赫的"六法"中被称为"经营位置"。顾名思义，构

图也就是把自然景物构置和安排在画面空间的学问。在有限的、平面的宣纸上，景物的布置与组合是否妥当，是否符合绘画艺术形式美感的构成规律，是否符合意境创造的需要，是一幅作品成败的关键。

在写生时，我们面对的自然景物是繁杂而纷乱的，这就需要我们在画面上将其重新布置和安排，要能从大局着眼，观察大的关系并对物象进行整体的布局和处理，要用简练概括的手法对繁乱的景物进行艺术上的归纳。荆浩在《山水节要》中写道："远则取其势，近则取其质。""布山形，取峦向，分石脉，置路湾，摸树柯，安坡脚，山知曲折，峦要崔巍。"这使得构图安排如同战场上的分兵布阵，对弈时的行子布棋，我们一定要顾全画面的整体效果，并要注意取势。

传统的山水画在章法布局及取势上有很多种手法和形式，常见的手法和形式可以用五个字来说明，即"之""甲""由""则""须"。

（1）景物重点在纸幅中间，可用"之"字来取势，即下方开始偏右，稍上偏左，再上又偏右，再上又偏左，屈曲像"之"字形，由此还可演化为 S、C 等形。

（2）如果景物重点在上面，下面轻虚，可用"甲"字来取势。

（3）如果景物重点在下面，上面轻虚，可用"由"字来取势。

（4）如果景物重点在左面，右面轻虚，可用"则"字来取势。

（5）如果景物重点在右面，左面轻虚，可用"须"字来取势。

当然，自然界的变化万千岂是这五个字所能概括？故我们在吸收、借鉴传统的同时，应多到自然中去，多进行山水画写生，在大自然的万千变化中寻找和发现新的构图方法与表现形式。

二、笔墨

笔墨是中国画艺术表现的最主要的语言，它不仅能表现物象的形状，还能表现物象的内在精神气质，它是画家心灵的迹化，气质的流露，审美的显示，学养的标记，集中地反映了中国画艺术表现的高下和精粗。笔法是中国画技法的精髓，笔既是画的骨干，又是墨的筋骨，用墨、用水的精妙与否也离不开用笔的好坏。谢赫在"六法"论中把"骨法用笔"放在第二位，由此可见笔法的重要。"笔法"简言之就是运笔的法度。在作画运笔时，起笔、收笔，中锋、侧锋、藏锋、露锋、顺锋、逆锋等，不同的笔法会产生不同的笔线特征和质感。中锋用笔是基本的笔法，表现力最强。中锋是指运笔过程中，笔锋始终在线条的中央运行，线条圆浑、饱满，有弹性，有力度。侧锋是指笔锋偏向一

侧，所作线条一面光滑，一面呈锯齿形，有毛辣劲健之感。藏锋是指笔锋入纸时，笔先轻微地作反方向的回调，使笔尖入纸时隐在笔画的中心，藏锋笔痕圆，不露锋芒。露锋则指笔锋落纸，顺势而行，锋芒外露。逆锋是指行笔时笔尖在前，笔根在后，逆向推进，线条显得枯松而苍劲。顺锋是指顺向行笔，以拖笔出线，线条显得韧练流畅。

唐代张彦远说"运墨而五色具"，在"水墨为上"的山水画中，墨是被当作"色"来看待的，墨分五色，即干、湿、浓、淡、黑五种。"墨色之中分为六彩"出自清代唐岱之说，即在"五色"之中再加上白，则成六彩。墨大体可分为焦、浓、重、淡、清五个色阶。山水画往往是多种墨色同时使用和复加的。焦墨即是把研成的墨汁放在砚台里，经过半日的挥发，再用来画画中极其深重而又需突出的部分，墨黑而有光泽，易见精神。浓墨即仅次于焦墨的黑墨，用浓墨能得庄严沉重的效果。重墨是相对于淡墨而言，淡墨比重墨淡，能得清雅淡远之效。清墨比淡墨更清淡，在纸上只留下较淡的墨痕。

用墨之法，还在于干湿互用，有变化，切忌板结。用墨之法变化多端，有泼墨、破墨、宿墨、渍墨等法。破墨就是把平板的一个墨色破开，以使墨色层次变化更加丰富。在作画时，趁前墨未干之际，又加上另一墨色，可以浓破淡、干破湿、墨破色、水破墨；反之亦然。这些都是在墨将干未干之际进行，以求水墨浓淡互相渗透掩映，使墨色厚而不板，淡而不薄。宿墨在近现代水墨山水画中用得较多，宿墨笔触清晰可见，而墨则渗于笔外，墨气淋漓，别有韵味。宿墨虽不及新鲜墨那样鲜亮明净，使用不当还易脏、易结，但其渗化时意味独特的水渍与质感具有独特的审美价值。黄宾虹先生对于宿墨的运用最有研究，也用得最好，他浑厚华滋的艺术风格也得力于对宿墨的运用。宿墨和新墨混用可增加墨色的变化。黄宾虹先生常常用隔宿的赭石花青作勾勒皴染，其效果与宿墨法相同。

三、意境

山水画的创作是一个借景抒情的过程，将面对创作对象而产生的情感用笔墨记录在画面上，便能表达出情景交融的"意境"，这便是山水画的灵魂。意境自山水画诞生之日起就一直扮演着重要的角色，发挥着灵魂作用，也是山水画艺术品评重要的标准。好的山水画作品呈现出"象外之象，景外之景"的意境，使人回味无穷。如何建构山水画的意境呢？对于当代山水画的创作而言，这也是我们应当思考的一个问题。

（一）意境的构成因素

了解山水画意境的构成因素对山水画意境的建构能起到一个导航的作用。在阐述这个问题之前有必要对意境概念作一个界定，传统中国画的意境概念即画家的人格心境与对象的生命动象为一体的艺术境界。宗白华先生认为意境是"情"与"景"的结晶品，是情和景的交融互渗。李可染先生则认为意境是艺术的灵魂，是客观事实的集中，是加上人的思想感情的熔铸，即借景抒情，经过艺术加工达到情景交融的美的境界，诗的境界。

在当代山水画创作中，从主、客两方面来说，山水画意境是由客观的景和主观的情构成的，在这个层面上，宗白华先生与李可染先生的意境观无疑是正确的。然而我们不能忽略作为审美创作主体的山水画家和作为审美欣赏主体的欣赏者，他们也是山水画意境最关键的构成因素之一。

（二）意境的特点

从意境的建构看当代山水画的创作。首先，意境是一种若有若无的朦胧美，在山水画作品中是以一种空灵境界的形式出现的，它存在于创作者与审美者的想象与感悟之中。南朝宋画家宗炳在《画山水序》一文中提到，画山水时应当"应目会心"，也就是画家在观察、描绘山水时应当熔铸主观的情思，只有这样才能神畅无阻，达到"万趣融其神思"的境界。显然意境是山水画艺术美的一个重要标准。说到朦胧美，在中国传统艺术境界里，更多地将其分为虚和实两个部分。例如山水画创作中的留白，这种空白绝不是多余的部分，相反，这种空白恰恰是整幅画中最有味道的地方，这种空白可以是天，可以是地，可以是水。南宋画家马远的画总是留出一角空白，因此被人戏称为"马一角"，他的《寒江独钓图》更是用大片空白建构了"寒"与"独"的意境。正如清代画家笪重光在《画荃》中所说："虚实相生，无画处皆成妙境。"①清代另一位画论家华琳论述这种画中之白更为深刻透彻，他认为画中之白已经与不作绘画的纸素之白有了本质的不同，因此他把画中之白称为绘画六彩之一，认为无画处正是画中之画、画外之画，其妙不可言传。这些都充分地显示出意境的艺术魅力，其也同样适用于当代的山水画创作。

其次，意境是一种由有限到无限的超越美。苏轼曾经评价王维的诗和画，流传下来影响极大的两句名言："味摩诘之诗，诗中有画；观摩诘之画，画中有

① 宗白华.美学散步 [M].合肥：安徽教育出版社，2006：25.

诗。"①"诗中有画"就是指诗中应有画的意境，诗歌最宝贵的东西并不在文字之内，而在文字之外，是那种只可意会、不可言传的意境；"画中有诗"就是讲绘画也要有诗的韵味，要使诗情和画面融合在一起，作者通过绘画所表达的不仅是视觉看到的景色与人物等等，还有视觉无法看到，内心却可以感受到、领悟到的东西，也就是从有限的绘画中体悟到无限的意蕴。

相传宋徽宗时期北宋画院多以命题画方式来招考画师，其实就是要求画师创造绘画意境来表达诗意。"野水无人渡，孤舟尽日横"，有画家仅画一舟，人卧于船头，手横一支竹笛，则诗意全出。"深山藏古寺"，中选之画中根本看不见崇山峻岭之中的庙宇，只画了一个在山下小溪边担水的小和尚。"竹锁桥边卖酒家"，有一幅画上看不到酒店，只在桥头画了一片竹林，竹林里挑出卖酒的小旗，形象地表达出"锁"字的含义。还有"踏花归去马蹄香"，这一诗意本来是很难用绘画表现的，结果中选的画是这样画的：在奔驰的马蹄后面，一群蝴蝶正尾随追逐，这唤起了观众的联想和想象。更有"蝴蝶梦中家万里"，画家以苏武牧羊的故事来创造意境，画面上一片塞外景色、大漠风光，苏武正在头枕节杖假寐，头顶上一双蝴蝶飞舞，通过画面充分表达了诗句的意境。画家还常以梅、兰、竹、菊入画，是因为这些自然形象具有鲜明的个性和与众不同的品格和情操，以它们来寄托情怀、寓情于景，更能显现出画面的意境。

最后，意境是一种不需设施的自然美。传统的美学史上有两种不同的美的思想，一种是"错彩镂金"的美，另一种是"初发芙蓉"的美。这两种美感、两种美的思想在中国的历史上一直流传下来，在当代绘画史上也是如此。这两种不同的审美理想代表着不同的艺术风格和审美追求，都创造出了富有特色的艺术作品。中国绘画史上的山水画大家的传世作品就很好地展现了这两种意境美。

（三）意境的营造

宗白华先生指出："魏晋六朝是一个转变的关键，划分了两个阶段。从这个时候起，中国人的美感走到了一个新的方面，表现出一种新的美的理想。那就是认为'初发芙蓉'比之于'错彩镂金'是一种更高的美的境界。"这时的绘画始成为活泼的生活表现和独立的自我表现。山水画的意境其实就是山水画家体察自然、感悟生命的反映和表现。因而，画家对生命、自然的感悟能力在山水画意境的建构中就显得非常重要了。

意境不是指简单的情景交融，也不等同于艺术形象的典型化结果。它是作

① 俞剑华.中国古代画论类编（上）[M].北京：人民美术出版社，2004：36.

者感情、心情、学识、修养、经历的综合表现。在中国山水画的创作中，"意"和"境"是两个统一的因素，"意"表现为心灵时空的存在和运动，"境"可以理解为由"意"依托的"象"，或者说是画家之意通过笔墨手段诉诸物象，当"意"突破了"象"的束缚，向哲理性、终极性升华时，便构成了意境。当然"意"和"境"是相辅相成的。没有高尚的"意"，"境"就没有生命；仅有"意"而无"境"，意也无从体现，画也不能从有限走向无限，从外观走向感悟。因此，以意造境是中国画传统的精神实质，它与中国古代"天人合一"的哲学意识紧密相连，先人曾在这方面作出光辉的典范。

唐代王维是士大夫，晚年学佛，过着隐居生活，以"水木琴书"自娱。"松风吹解带，山月照弹琴。"悠闲、清逸是佛家的禅情道趣。他画的《辋川图》"山谷郁盘，云水飞动，意出尘外，怪生笔端"。朱景玄关于《辋川图》的评语使我们理解到，画中山、谷、水的种种情景，仍是为了传达画家的"出尘"之"意"，或者说画家不仅是在歌颂辋川之美，还借辋川之美来衬托出他自命"一尘不染"的意境。董源的画峰峦出没，云雾显晦，不装巧趣，平淡天真，有一种浑朴的真趣。如《潇湘图》，画中的洞庭潇湘显露出一派淡泊与宁静的意境，这也正是他秀润明洁品格的寄托。范宽的画构图宏大，气势莽然雄峻，峰脉连绵，笔法豪放老健，以博大的胸臆表现出雄峻、奇险、幽深的意境。信奉全真教的黄公望，其《富春山居图》画面明净而利落，笔意简远迈逸。富春江的景色在他笔下"神与心会，心与气合"，稀疏的笔墨情趣是他胸襟高雅的象征。有"神仙中人"之称的倪瓒，晚年弃家遁迹，在寺庙中"一往旬日，篝灯木榻，肃然晏坐，时操纸笔"。他的画多以江南水乡为题材，章法极简，笔墨无多，体现出一种"以有无为清俗"的意境。

对山水画意境进行营造的例子古往今来数不胜数。山水画的意境历来都是艺术家们惨淡经营和苦心追求的目标，甚至可以将之称作山水画的灵魂。

中国的山水画家从古至今借景抒情、借笔达意、以意造境的创作原则在中国绘画史上放射出灿烂的光辉。以意造境是中国山水画的本质，是中国画民族特色的一个重要标志，需要我们继承和学习。所谓"外师造化，中得心源"说的就是用心造境才能妙造自然。画家只有在观察、体验生活，沉浸在生活中被吸引或感动的时候，才能触发灵感，才能把"意"立起来。只有完成了"意"的创立，才能把物象的灵魂抓住，才能"始得于天"，意思就是得其天然的理性、天然的情趣或者天然的神气。这样画家就能透过表象反映其深入内在的精神实质，这样的作品才会产生独创性的意境美。

四、取舍裁剪

自然景物不可能按照我们的主观需要来形成和生长，它们是没有规则、繁复而杂乱无章的，而这对初学山水画写生的人来说是最头痛的，展纸写生有时感到无从下手。因此，要想在有限的画面表现出无限的空间境界，就要以少胜多。选取或舍弃以及对景物的裁剪是写生中最重要的一环。对景物的取舍与裁剪关键在于"取"，因为"取"是把所要画的素材安排在写生的画面上的。

黄宾虹说："对景作画，要懂得'舍'字，追写物状，要懂得'取'字，舍取不由人，舍取可由人，懂得此理，方可染翰挥毫。"所谓"舍取不由人"是指对客观形象的夸张、变形要不失事物的本质，不可妄为；所谓"舍取可由人"是指对现实中最富生动性和深刻性的景物，可根据需要进行取舍处理，使之更具有典型性。山水画写生中的"舍取"是一种高度的概括能力的体现，面对纷繁的自然景物，我们应根据立意的需要，将最突出的、最能传情达意的物象提炼出来。山水画注重意境表现，因此我们要借景抒情，面对造化天地，合理地运用主观能动性，抓住对自然景物最直观、最生动的感觉，并对其进行巧妙合理的取舍，只有这样，才能更好地表现出自然景物的精神及其最具特征的本质。山水画写生中"取舍"的方法有以下几种：

（1）取景物造型美的部分，舍弃造型不美的部分。

（2）取典型的景物，舍弃一般化的景物。

（3）取整，舍杂。

（4）山取高低错落，树取姿态穿插，石取纹理、结构。

（5）取"意"，抓"势"，这是对自然山水的总体而言。比如：黄山奇峰有刺破青天之势，松有长青永驻之意，苍石之纹理有历尽沧桑之意。又如：取博大雄强之意，抓神貌伟岸之势；取清超绝俗之意，抓虚淡幽寂之势；取心悲意冷之意，抓萧疏荒漠之势等。

五、虚实

"虚者空也"，而"实者有也"。中国山水画由于深受老庄思想的影响，特别强调虚实的处理，"空"（虚）"有"（实）二字可以说涵盖宇宙间万物生生灭灭的全部内容。没有"空"何言以"有"？没有"有"何以显"空"？故"空"与"有"、"虚"与"实"是一对既矛盾又相关联的概念。前人对于虚实处理多有论述，常用"计白当黑""知白守黑""虚实相生相变"等方法来处理画面，

从"实处着力，虚处着眼"，使画面虚实相生、相得益彰。作山水，虚实处理尤为关键，一幅画缺少烟云雾霭，则无情趣而乏味。黄山神奇，盖有瞬息万变之烟云，使其蒙上虚实莫测之面纱。在对其表现时，应"实处着力，虚处着眼"。水墨淋漓，写景传情，画贵含蓄，境贵曲折，惟其曲，才灵动生趣，才能通"幽"。故画应变化有致，于扑朔迷离中显出山重水复，才能境界幽远，意味深厚。初学写生的人往往不会取舍，不善于用虚实结合的方法处理画面，画得满幅都是景，使画面塞迫窒闷。因此在写生中尤要注意虚实的处理。在具体表现时，对于主要的景物我们要画得实一些，而对于次要的景物则可以处理得虚一些，不要的景物可以舍去或留着空白，这样可以培养我们对现实物象主次关系的分析能力，亦能使画面有主有次、有虚有实。

黄宾虹说"实处易，虚处难"。这是因为实处有笔墨形迹可寻，而虚处则渺冥玄秘，很难把握。他认为："虚处不是空虚，还得有景，密处还须有立锥之地，切不可使人感到窒息。此即虚中须注意有实，实者须注意有虚也。实中之虚，重要在于大虚。虚中之实，重要在于大实，亦难于大实也。而虚中之实，尤难于实中之虚也。盖虚中之实，每在布置外之意境。"我们既要强调大虚大实的对比效应，又要注意虚而不空，而实处当见空灵的对比协调性。布虚之难，就在于虚不能独存于实之外，例如同样是空白，我们可以将其联想成云雾，或水面、天空，或者平地等不同的景物，总要借助于有画处，即实景的不同形象才能引发人的联想，才能产生相对应的艺术感受。有时我们在画中留白太多，景物其少，会让人感到简单乏味，而如果在空白处适当补以钓翁小舟，则空处化为碧波，便见虚中有实，而使观画者感到虚中不空，而有画在。有时画面布置过于迫塞满实，使人觉得滞塞不畅，而我们可运用云烟遮掩，或置一小亭，便见实处显虚，便得空灵。因此，我们在布实的同时也在布虚，一切虚处皆是从实处完成的。

六、藏露

潘天寿说："画要耐人寻味，就要虚多。虚多者，即告诉人的少，藏起来的多，故人所思的就多。"[①]藏露之法的要领：显露时，景实情虚；含蓄时，则景虚情实。藏与露的关系也是一种虚实关系。画贵含蓄而给人以联想，藏与露便表现了这样的一种意念。郭熙说："山欲高，尽出之则不高，烟霞锁其腰则高

① 潘公凯．潘天寿画论 [M]．郑州：河南人民出版社，1999：168．

矣。水欲远，尽出之则不远，掩映断其脉则远矣。"由此可见，要使江山无尽、境界深远，不施之以"锁断"之法则不能尽显其"高远"。荆浩的"好为云中山顶，四面厚峻"，用的正是藏的手法。"楼阁宜巧藏，半面桥梁勿全见两头，远帆无舟，而往来必辨，远屋惟脊，而前后宜清。"这体现了"藏而不藏，不藏而藏"的辩证关系。"不善藏者，虽藏仍露，善藏者，可使露而不露。"景越藏越深，藏露得法，可以使"无有笔墨处似有笔墨，无有景色处似有景色"。

烟云在山水画中非常重要，能起到藏的作用。郭熙在《林泉高致》中说"山以水为血脉，以草木为毛发，以烟云为神采。故山得水而活，得草木而华，得烟云而秀媚"，可见烟云在山水画中的地位。山水画特别注重烟云表现，云烟千姿百态，有贯气、助势的作用，能增强节奏和虚实变化，增添画面的生气和韵味，也能起到藏露的作用。

七、留白

中国山水画的创作技法无非是用笔用墨。清代画家恽南田说："有笔有墨谓之画"。说到山水画中笔墨的处理问题，就不得不涉及留白技法，留白技法运用得好，画面上的笔墨关系就会更恰当，对物象的表现就会更生动、有活力。留白技法有许多种，以下是对几种留白技法的具体说明。

（一）借物留白

借物留白，是相对于在宣纸上直接留出相应的空白而言，直接留出的空白是纸素之白，是未经过主观经营、客观存在的纸的白。而借物留白是作画者对山水画中的某些物象刻意留白来使整个画面更加协调的方法，这样的山水画画面效果更加完善。借物留白是作画者主观处理的，如通过对山石、云水、树、天空和点景等物象的描绘进行留白。

1. 山石留白

有山有水方能谓之山水画。在中国的山水画作品中，山石是构成山体的主要部分，可见山石在山水画作品中的重要性。在国画中，山体外形分为峰、峦、岭、巅、崖、涧、岗等，地势形态有不同的特色，岭有平夷之势，峦有圆浑之势，悬崖有陡峻之势等等。

龚贤画石块，上白下黑。白者阳也，黑者阴也。石面多平，故白，上承日月照临，故白。石旁多纹，或草苔所积，或不见日月伏阴，故黑。他的山水画作品中，石块下端经过多次积淀，墨色浓黑，渐次往上积染的次数减少而

渐白，黑与白之间形成灰色领域，灰色增加了山石敦实的体积感。贾又福的山水画作品通过大片山石的留白跟其他物象形成鲜明的对比，增加作品的视觉张力，这种处理方式是一种很有效又很有新意、很抽象的绘画表达方式。之所以这样讲，是因为这样的处理方式是不完全合乎自然规律的，因为自然界中的石头没有纯白色的，但是将其运用在我们的山水画创作中却不觉得不好，不觉得不合理，反而增加了作品的趣味性，这完全是由作画者的主观构思加工得出来的，所以，借山石来留白是留白技法中不可或缺的一种重要的方式。

2. 云水留白

中国山水画中有关于云水的留白，主要是通过画面上对云和水这两种物象的描绘而进行留白的方法。张式在《画潭》中说："烟云渲染为画中流行之气，故曰空白，非空纸，空白即画也。"意思是画中渲染出的烟云是一股运行着的气息，是流动着的，所以画面上的空白并非真正的纸的空白，空白也是已经处理好的画面。一般来说，云本身的颜色应当是白色，可黑暗色之云如乌云也是存在的，但画家一般不会选择去表现暗色的云，这是由山水画的精神所决定的，山水画要表现出积极"畅神"的审美意识，也是由画家寄情山水所导致的。画家为表现自己清白、洁身自好的品格，纯洁的性情，大都选择在山水画中将云留白。

对云的表现要依据山势而变化，为突出主题，或树、或山势结构或人物可留白，画云的可用勾云法，即用线界边，中留空白来表现，或者是像画山石一样分出三面，表现出云的明暗来，作品会显得更实些，更有西画一般的层次感、立体感与体积感，不但使云层显得厚深，而且显得更加轻盈洁白。云在构图法则中属于虚多实少的物象，准确地表现它是为了突出自然美，但更多的时候是因为画面的需要。在实际运用时，我们对笔墨的运用要灵活多变，充分发挥笔墨的特性，顺势施展，要依势让"云烟"灵活起来，更多地注重意会，不局限于形似，更注重笔墨的灵动与鲜活。若能如此，云烟自然更显神情意韵。画云之时往往要先从白处入手，灵活地留出云烟的位置，在完成山石树木等形象的虚实构置后，再以其生动的态势完成对云烟的表现。在表现上主动对画面构成空间进行塑造，所体现的对比效果，使得画面上留白的精彩更多地成为一种必然。云烟的留白体现于画面的意境表达上，以虚实、大小、形态而产生贴切生动之效果。对云烟进行留白时，要以依势留白为基础，用清水笔由云脚向云身处灵活涂画，行至云头时，笔已经处于半干的状态，接着以揉擦润之。继而选用淡色墨，散锋用笔染画凹深处以及云体的结构，尤其注意的是用笔要虚活。云体明亮之处，顺势灵活空出。再依据效果渲染烘托二三遍，每遍用笔要

利索活络。云头及其他紧要部位可适当经意挤衬，使其在活的对比中宛然突出。有些地方需要融浑，可以趁湿用清水笔融合染渍，韵致便活然而生动了。待墨迹干透之后，以潮染的方法用极清之水对深远处统一染制一二遍，至此，云将更加和谐而润厚。

中国山水画古代技法中以留白表现水为最多，十之八九皆属水处为白。水乃阴凉之物，纯白、洁净。把石头、山体、树木等形体画黑，用墨黑将其表现到位后，留挤出白色空白，留出水口、水边、水花及其他。水属于脉气，穿插于画面之中。老子曾在《道德经》中提出："上善若水。水善利万物而不争，处众人之所恶，故几于道。""水"又与道家的"无为"思想相联系，"水"没有意志和主动的行为，依据地形而产生动势，水静自显其清澄，人们常以"水"之特性来比喻人的品德、贞操。在山水画的实际创作过程中，对于水的留白也是同样的道理。画面上水面所占的面积大小以及水流的方向都是画者需要全面思考的问题。一幅山水画作品中水的留白合理恰当能使画面的意境更灵动感人，给观者的感觉更神清气爽，只有这样，才能称得上是一幅成功的作品。

3. 树留白

纵观中国历代山水画作品，无论是全景的山水画创作，还是小幅的《窠石平远图》，树的形象绝对是山水画中不可替代的元素。在山水画创作中，树的造型特征可以使画面产生不一样的画境。在众多的树木形态中，选取形象独特而富韵味的树去创造文人心中质朴宁静的山水画，这是创作中必不可少的一步。"树"可谓山水画之魂。在现实的自然生态中，树根植于石之上，树与石的形象随处可见，理所当然地成为画家的描写对象。山水画的造型依于笔墨，所塑造的树石形象体现了山水画的精神面貌。一件作品中缺少树木犹如画龙而未点睛，不仅画面不够完整，还会显示出一片死寂沉沉的景象。正如王维在《山水论》中所述："山藉树而为衣，树藉山而为骨。"山水画不可少树，树在山水画中居于至关重要的地位。山水画创作通常以近景大树作为一幅画的开端，其处于主导地位。"山水以树始"所述的就是这个意思。树干自然挺拔，老枝苍古有力，新叶茂密浓郁，体现了生命的艰辛与希望。这样的景象会给山水画增添一种生命的力量。树所体现的生命形态简单而又微妙，所谓简单，就是说创作时只需把树的这种风韵表现出来；所谓微妙，则是指这种生命形态难以把握而无以言表。这一切的把握在于画家对山水精神的感悟，而体现在其对物的审美感受。因此画家作画要体现出树之精神，达到以形写神、气韵生动的画之美感。由此看来，"树"可体现山水画之灵魂。

画家可以使用画面元素来表现点、线、面，从而使绘画具有形式的美感。在进行具体的山水画表现时，山石体现了面的艺术；长短、粗细不同的树干、树枝充分体现了线的艺术，线条是中国画中最为重要的艺术形式，有人将其简单概括为"线的艺术"；"点"通常代表树叶，用于线与面的结合处。点、线、面的合理运用可以使山石层次分明而又处于一个完整的生态画面，使得画面的气息流畅，同时富有节奏韵味。"树"的线和"石"的面相互作用，更凸显了山的雄壮浑厚。"树"穿插组合，可以引导我们的视线，来关注画面虚实远近的纵深关系。

树看似不起眼，发挥的作用却不容忽视。在山水画中，树的高低、大小都会影响到山石的表现。山水画的空间关系需要通过树的大小比例来体现。如山体的隐显可以通过"树"的掩映来表现，一隐一显，使画面空间的容量增大，体现山水无尽的蕴意。以李成、郭熙为代表的山水画家常作平远图，他们的画以树为主，先画几棵大树后加上少许杂树，配几块碎石即成一幅完整的山水画。因此，在山水画创作中，树是一个非常重要的表现物象，任何一件山水画作品都不会少了树这个重要角色。

"画山水先学画树"，龚贤如是云。龚贤的作品中，山石树木的表现很协调，对山石的描绘以干笔的反复皴擦为主，树干的画法仅以中锋湿笔直勾而成，很少有皴擦或干脆不皴擦，也不渲染，一片浓黑的石头与几根白色的树干往往是龚贤画中的特色。这种留白的技法就是典型的通过画树留白。

正如上文所述，树在山水画中的作用极为重要而不可代替，因此在画面中出现的树的留白技法也应当得到我们的重新认识，我们应在今后的山水画创作中更透彻地理解树的塑造，这也是我们处理画面笔墨韵味和画面节奏的一个重要途径。

4　天空留白

在我们印象中，天空总是蓝色的，我们看到的风景画中的天空也是淡蓝色的，但在山水画作中，一般是不会对天空着色的，而是利用绢素或者纸的空白来表现。这种表现方式在其他画种里面是没有的，是山水画独有的。比如，在西方的风景画作中，对于天空的处理方式与其他物象没有本质区别，也是通过特有颜色深浅明暗的变化来表现天空的阴晴变化。

古人所谓"以素为云，借地为雪"，就是留白的表现方法。虽然不画云和水，却能表现云水的存在，所以在山水画创作中一般省去背景图，让它空着，我们欣赏作品时不觉得缺少了什么，而是依然能感受到天空的广阔和深远。这

也是中华民族传统的审美习惯。龙瑞的山水画作品，整个画面构图饱满，山势起伏，蜿蜒变化，但整个画面看上去却不觉得拥挤，就是因为作者对远处的天空进行了留白，增强了画面空间感。

5. 点景留白

山水画创作经常用到点景，其在山水画中所占的比例虽然不大，但对于山水画的意义是重大的。随着山水画的发展，点景在山水画艺术规律、艺术特点的大前提下也具备了更突出的特点。点景的存在有助于深化作品的主题。点景在画中所占的比例虽小，却由于其与山石树木在形态上有明显的区别而显得特别突出，正如画龙的点睛之笔。在山水画中，点景是画之"眼"，从古至今的山水画家都对点景非常重视，点景的处理对于强调绘画的主题通常起到决定性的意义。就拿《渔父图》一类的作品来说，画面中就必须出现渔夫，由此衍生出渔舟、渔村等。在画山居图时又必然要描绘人的住所或是人物的活动场景。流传于世的诸多名画中不乏依据点景而命名的画作，或者说点景更多的意义是为了点题。

范宽的传世名画《溪山行旅图》描绘了一支正在赶路的毛驴运输队伍穿行于深山溪水旁，由此演绎出了绘画的主题。山水画的点景运用更突出强化了"可游可居"的绘画目的。郭熙将山水画分为"可行可望"和"可游可居"两种类型，"可游可居"创作的要求立足于精神层面而体现在画面之中。

再美的山水画作品，如果缺少了隐者深居住所或仙人亭台楼阁的点缀，就会让人觉得画面孤山野岭的气息过于沉重，缺乏生气；山与山之间有水相隔，在画面形式上体现了一种黑与白的分离，但仅限于此的简单分离，会让人觉得物象之间缺少了呼应，这时就需要桥梁或舟船穿插于其中，使得山水在形式上有了关联，又有了点、线、面的交织。由此可得，点景的运用对营造画面意境，确实起到了独特的作用。运用点景在画面上留出小片的白色，还可以起到调节画面节奏的功能。虽然点景留白在画面中所占篇幅不多，但从相对意义来说，它在以山石树木、林泉丘壑为题材的山水画中既是绘画命题，又是调节画面节奏的重要物象。山水画创作要体现出画面疏密的变化，疏密程度大体相当不利于整个画面节奏的统一。如果是不同形态的物质，其疏密的变化是比较自然的，便于我们对画面的处理。点景留白留得好的作品，自然妙不可言。但利用点景来留白是需要功力的，这牵扯到画面的构图，也就是"六法"中提到的"经营位置"，"经营"错了"位置"有可能适得其反，所以我们在设置点景的位置时一定要深思熟虑。另外，画面中常用的点景留白物象还有人物、舟船以

及小桥等。通过点景来留白，是利用了点景对画面的调节作用，这种方式被现代许多山水画家所应用，点景从而慢慢成为画面中固定的物象，使画面节奏得到更有效的控制。点景留白是一种聪明的绘画处理方式，却也是在山水画创作中容易被忽略的、画龙点睛的重要环节。我们要清楚地意识到这一点，在创作中巧妙地运用这种留白技法，为我们的作品增色添彩。

（二）边角留白

"边角"一词对于学习中国画的人来说并不陌生，一提到这个词，我们脑海里便会不自觉地想到"南宋四家"中的马远和夏圭，后人称之为"马一角""夏半边"，人们大多把这个说法看作他们与前人截然不同的绘画风格。而此处所讲的边角之说，是一种极为特殊的留白技法。

画家采取一种特殊的构图方式，在作品的边角之处留出空白，突出一定的艺术效果，这是一种简单而又复杂的留白技法。这一技法未见于绘画理论的论述中，却在很早以前就已经被山水画家巧妙运用。边角之说最初、最确切地出现在南宋时期，"南宋四家"中的马远和夏圭因采用大胆的剪裁，将山水画的构图由原来的全景式转变为取其局部，这种边角式构图形式被称为"马一角""夏半边"。他们在艺术上的这种创新之举一时迎合了许多山水画家的审美观念，在一段时期内，山水画的构图，由北宋大观式全景山水转变为边角式构图，通过这种构图方式来表现景物的远近、疏密、开合与高低的变化，能够在视觉美感方面与前代山水画构图形成非常鲜明的对比。我们的哲学观点与西方哲学所追求的"一元论"恰恰相反，中国哲学讲究的是"天人合一"的思想，在众家学说的相互影响与相互渗透下，便出现了诸如"阴阳相生""空不异色，色不异空"等理论，经过发展变化产生了"知白守黑"的艺术表达方法。中国山水画中的"留白"是从中国传统文化与哲学理论中派生出来的，与西方理论中所讲的"空白"有着根本的不同，中国画中的留白是"大象无形"的"白"，这种白与黑之间有着相互依存的辩证关系，是存在于绘画中的一种境界，是审美的一种需要，更是"超然象外"的一种意境。这种"白"是"空中见有，以无藏有"，蕴含着中国传统所独有的含蓄委婉之美，也让我们体会到古人的用心在笔墨间，更在无笔墨处。

在中国传统文化的引领之下，对于空白的经营在中国绘画中显得更为重要。一幅展开的画卷，在画面主体之外留出大面积的空白，空白空间与画面主体相互呼应，营造出一种巧妙的画境，使观者产生无限的遐想。与传统的绘画

样式相比，边角山水画则是以大胆的留白取胜，开拓出了自己独有的清新、广阔、意境深远的艺术风格。绘画中留白的技法被他们运用得淋漓尽致，描绘主体的笔墨极其精简，画面的空白处被一种视觉的张力和意境的深幽所充斥，黑－白、虚－实，这些原本会发生碰撞的元素，在边角山水作品的画面上水乳交融、浑然一体。大斧劈皴的抑扬顿挫与空白处的云淡风轻对比，整个画面笼罩在一种恬淡清幽的意境之中，营造出一种"无画处皆成妙景"的空间氛围。边角山水画面上的空白，不但将画面的主体鲜明地凸显出来，而且与画面的落墨之处形成了一种具有节奏感的黑白灰韵律，从而将观者的视线引向画面深处。

边角山水虽然画面极其简洁，但却简而不少，白而不空。其画面中的空白并非是无用空间，而是作品自身的一种表达，也是边角山水画营造境界的一种语言。大面积的留白给观者创造出无限遐想的空间，意境幽远。主体在画面上虽只有寥寥一角、隐隐半边，却给人一种意味深幽、空间广阔之感。画面越是简略，艺术的趣味性和感染力就越强。所谓"金边银角"使作品空灵俊逸，富有情韵。也正是如此，边角山水画才在我们翻阅古画之时跃然而出，犹如墨香之中生发出的一缕清新之气，营造了一种闲雅与诗情的书画世界。

（三）光影留白

光影造型是西方的造型方法，现在已经被很多山水画家运用到我们的山水画创作中，在很大程度上影响了我们的山水画表现形式。中国的山水画创作在这样的冲击之下，呈现出不同于传统山水画的新面貌。笔墨是中国画艺术表现色光关系变化的一个主要组成部分，特别是在山水画中，用笔能深入刻画对象的本质特征，而各种墨法能加强对象的质感、量感、立体感、空间远近感、色光明暗关系变化的表现。笔墨的协调自然与和谐运用，是色光形成丰富的明暗层次变化的基础和保证。用笔之法得，用墨之法也要相继而得，学会用笔用墨之方法，也就能更深层次地领悟色光关系变化的表现要领，用笔应在矛盾中求和谐，用墨也同样应当在这种变化中求统一。笔墨二者既相互对立，又相互依存统一，笔墨是色光关系变化最为直接的一种表现方式。

中国绘画中的光影变化非常丰富，这在绘画和文献中是有所例证的。顾恺之在《画云台山记》中就有"山有面，则背向有影"，"下为涧，物景皆倒"的描写。宋邓椿在《画继》中记载了北宋画师刘宗道"作《照盆孩儿》，以手指影，影亦相指，形影自分"，可见画家们对光影的理解和应用由来已久，如宋

朝的郭熙以及之后的唐寅、龚贤等画家，他们在创作中用墨色对比的手法使画面具有明显的光感。到了近现代，李可染对这种手法的运用颇多，在画面中营造出逆光感。除了传统绘画对光影的理解，李可染还受到了西方影响，尤其是从伦勃朗到莫奈这段时期的光影绘画理念。他将西式的光影理解融入到传统笔墨中，制造出具有层次感的光影效果。再如当代的黄宾虹，他在绘画中加入光影元素，虽是运用水墨、宣纸等传统媒材，但在画面中光影自然流露，具有极强的视觉表现力。由此可见，光影变化不仅在自然景观中具有美感，画面中加入这一元素会更具有感染力，能够营造出深层次的绘画境界。李可染和黄宾虹的山水画也能表现出这一点。

（四）笔触留白

笔触一词我们并不陌生，无论是在中国画的学习过程中，还是在油画的学习过程中，我们都会接触到这个概念。

"笔触"在《现代汉语词典》中的解释是书画、文章等的笔法和格调，也指画笔接触画面形成的线条、色彩和图像。在中国山水画中，"笔触"更指向于第二层的含义。在这一含义的物象表现中存在着线条、色彩、图像三种不同的表现形式，不同的笔触运用能产生不同的画面表现形式。从用笔的力度方面来说，笔力不同，笔所触到的画面之处所形成的笔墨痕迹是全然不同的，要想表现出沉稳的气势，笔触必须"力"到；要想表现淡雅之境，则反为之。这样所表现出来的物象是对于画面整个"气"的反映，也是绘画创作者自身的素养、情感的表达。

在中国画和西方油画中都有着"笔触"的概念，其各自的含义范围不甚相同。如前所述，中国画受中国传统思想文化的影响，在绘画中注重法度的探讨，即进行"笔墨"的探讨时，充满着中国文化特有的思辨性。中国历朝历代的绘画创作者的作品以及艺术理论中充满的辩证性就是最好的证明。虽然在精神面貌上，"笔墨"在中国画中处于首要的地位，但其最终都是要物化为画面效果及表现样式的，"笔墨"的最终表现是离不开"笔触"的。这使得中国绘画在形式与内容上都显得更加完备。而"笔触"仅仅是中国画表现的其中一个方面，是"笔墨"对于画面效果的最终表现，如果没有"笔触"也就无所谓"笔墨"。"笔触"在画面中最终产生的效果决定着"笔墨"精神气质的表达，不同的"笔触"生成的绘画样式有着形状、轻重、厚薄等的特点区分，而这些不同的"笔触"样式促成不同的"笔墨"特征。中国画中的"笔墨"和"笔触"

与西方绘画的侧重点不同，所呈现出来的结果也是不相同的。在中国的绘画理论中没有对"笔触"这一概念的阐释，对于"笔墨"的提出也是受到中国传统文化思想的影响。但是对"笔墨"的阐释给予了笔触重要的地位。如前所述，"笔"即是对用笔的阐释与表达，从某种角度上等同于西方绘画中的"笔触"，但"墨"是中国画所特有的，中国画是尚"无色"的，但在"墨"的运用上有着系统的阐释，即"墨法"的追求与"墨色"的划分，是在"墨"中追求"色"的变化。

以下是几种笔触留白的具体方式：

1. 线留白

线留白一般是指作画过程中用线时出现的飞白，在山水画中，我们称其为线留白。"飞白"是中国书法里的技法名称，中国有"书画同源"的理论，从晋唐时代起，优秀的画家就把书法艺术引入了绘画，十分讲究用笔，使中国画上的线条具有独特的审美价值。中国画的线条表现形式是多种多样的。在中国画的人物画方面有"十八描"，这些线描技法都是古代画家为了表现各种不同的衣服材料而创造出来的种种画线形式。而在山水画方面，画家们传下来的皴法更是名目繁多，主要有披麻皴、乱麻皴、芝麻皴、卷云皴、解索皴、荷叶皴、乱柴皴、大斧劈皴等。这些皴法也是画家创造的种种线条形式，用以表现山石、树木等现实物象的阴阳、向背、凹凸等的不同形态和质感。山水画创作还有很多点染的线条笔法。总体来说，就是画线条时要注意粗细、曲直、刚柔、轻重的掌握。种种线条形式的创造，不仅表现了中国画家对现实物象的高度概括能力，还表现了他们在笔法上经过苦心探索所积累的丰富经验，形成了一整套用笔方法。一根线条产生的过程是经过深思熟虑的，并不是偶然的，起笔与落笔如何处理都必须经过苦心经营。比如在画树干时，由下而上，线条因为用笔力度的不同会出现不同层次的墨色变化，并且会出现很多空出的小白点，这些小白点体现出了线条虚虚实实的变化，这些丰富的变化大大增加了树的趣味性。若用笔过于实在，线条就会僵掉，画面就又平又硬。

线留白的产生与中国画对于运笔方法的重视是分不开的，比如藏锋运笔，笔锋要藏而不露，横行要"无往不复"，竖行要"无垂不缩"，也就是人们所熟知的传统的笔法"一波三折"。黄宾虹对用笔的经验进行了总结，提出"五笔"，即平、圆、留、重、变。此外还有"意到笔不到""笔断意不断"等，这些也都是前人的用笔经验。山水画在笔线形式美的要求上，提倡：一要枯而能润，二要刚柔相济，三要有质有韵。一幅好的作品上那些或粗或细、或干或湿

的墨线，曲曲直直，时轻时重，于转折顿挫中充满美感的律动。可以说，中国画的线条是万能的，它既能造型，又能表意，还具有独特的形式美。而西洋画的线条一般只起表示轮廓的作用。中国画中的用线造型，使画家在创作过程中取得表现上的极大主动性，他们摆脱了对物象光暗、色彩的繁复描绘，而是着力于对艺术形象的概括提炼，形成中国画简练的特殊风格。就画家对线条的运用而言，不同形式的线条也表现出他们各自不同的艺术风格。

2. 积墨留白

积墨法，是用同一种或不同墨色层层叠加的画法。一般是先淡后浓，前一遍干后再加第二遍，层层积染，以达到画面层次丰富、浑厚华滋的效果。用积墨法创作的画面既要浑然一体，又要有笔迹墨痕可寻。《绘事发微·墨法》中记载："积墨者，以墨水或浓或淡层层染之，要知染中带擦，若用两支笔如染天色云烟者，则错矣。"积墨留白就是在积墨的过程中，既要使画面厚重，又要使画面看上去灵活而富有变化，既要"黑"又要"白"，要有"墨气"，不能有"黑气"。所谓"墨气"，是指墨色生动，光彩焕发；而"黑气"则为灰暗板滞的死墨。以龚贤的积墨法（黑龚）为例来探讨这个问题恐怕是再合适不过的了。以龚贤的《千岩万壑图》为例，画面看上去"毛""松""厚""透"。"毛"是指积墨过程中用皴法所呈现出的苍茫的视觉感受和画面效果；"松"是指用笔松动，灵活不呆板；"厚"指的是画面的厚重；"透"是指画面的前后、远近关系通过墨色的变化准确地表达，不会给人"死""板"的感觉。既给人一种浑厚的感觉，又不让人觉得很闷。其原因之一就是画家在积墨的过程中故意留出了很多纸素之白，这些白的地方透过淡淡的墨色若隐若现，给人更加丰富的想象空间。观图中的山石，一层层墨色累积出山石的厚重感和肌理。原因之二就是积墨的方法，先用比较淡的墨画，等画面稍微干的时候，再积一层比较重的墨上去，这样层层累积，随着墨色的不断加重，画面上那种"毛""松""厚""透"的效果就会越来越明显。龚贤的画将积墨留白用到了极致，所以，以他的作品来诠释积墨留白无疑是最好的方式。

3. 线面关系留白

中国山水画重视用笔用墨，更重视笔墨的效果。线面关系是我们在山水画创作过程中需要重点把握的一个方面，因为它直接关系着整个画面的色调和节奏。线皴法起源于五代"董巨"的披麻皴，后来经过几代画家的继承，线皴法又有了丰富或变异，无论是披麻皴、解索皴、牛毛皴或荷叶皴，线条所承载的墨色是非常有限的，却更容易发挥用笔上的书法性、灵活性和趣味性，以体现

线条自身的形式美感和审美趣味。但在积墨的过程中，遍数不宜过多，例如王蒙、黄公望、董其昌、王时敏的山水画，积墨一般不超过三四遍，否则线条就会纠结混乱，掩盖甚至丢失用笔自身的美感，从而背离画家贯彻"书画同源"原则的创作初衷。因此，运用好线面关系留白更能体现书法用笔的优势，能将书法的灵动性藏纳于绘画之中，使画面上的造型有音乐般轻重疾徐的节奏。

八、概括集中

概括集中是把握眼前的写生景物的典型特征，将其集中概括地表现在画面上，使人一眼就能看出是某地、某景。比如反映其地域特征，如黄土高坡、桂林山水、云南石林、黄山、华山等都有它自己的显著特征。正如四川人说："峨眉天下秀，青城天下幽，夔门天下险，剑阁天下雄。"不同的景物各有特点，各有区别，我们在写生时要对其概括集中。

九、夸张变形

夸张是根据画面主题的需要对自然物象进行艺术的夸大变化，这一手法最具艺术感染力。比如对山石高大的夸张，溪水泉瀑亮度的夸张，山峭"像利剑一样"的夸张描写，对画面色调和气氛也可以通过夸张处理使得观赏者得到充分的艺术享受。变形是发挥我们的主观创造性，改变物象形状使之更符合审美观念。比如对山水中的村落、房屋采用变形画法，使其更能表现出纯朴、诚厚的特点；对树木、山石的变形能体现主观的不同意态；等等。总之，夸张变形是主观浪漫的艺术表现，是意匠加工不可缺少的表现手法。

十、想象联想

写生虽然是面对真实景物，但也不能全靠视觉，还要靠知觉和想象，写境还要写心。古人讲的"心师造化"就是对主观想象的强调。如眼前山峰单薄无势，我们就可以想象山外有山，重峦叠嶂，云雾缭绕，穿插其间；对于晴天景物，我们可以想象雨天景物的姿态；对于夏天的景物，我们可以想象秋天、冬天、春天的景物姿态；对于很普通常见的景物，我们可以想象其奇特、奔腾狂泻之势。这与画家的胸怀和胆略、素养和修养、文化和知识等有关。

十一、搬移灵活

在对景写生的过程中，视野范围内的景物不一定符合自己的要求，如山峰造型一般，主峰单薄无势，树木形姿不美等等。这时我们可以将意境较好的山峰、树木搬过来灵活运用，这样搬移灵活，可完善画面之目的。

第五节　写生的几种要义

一、要有勇气

有勇气就是敢画。这似乎不该成为一个问题。但是，不少山水画爱好者，特别是一些初学者，正是由于这不该成问题的问题而丧失了许多良机。有的人外出写生发现了好景，却因怕人说自己画得不好而迟迟不敢打开速写本，或者画了一半见有人围上来观看就急忙合上写生册，或者在人群中硬着头皮将景色画了下来，却因心情紧张而发挥不出水平。这主要是缺乏心理素质的锻炼。画得好与不好是相对的，关键是要有不怕人看的勇气。我们不妨持这样一种心理：在这里只有我画得好！要不，你们为什么只看不画呢？于是，我们就只管"目中无人"地画自己的写生，久而久之就会轻松、惬意起来，不但不怕别人看了，反而围观的人越多会越来情绪，越出效果，就好像在舞台上表演时有人捧场喝彩一样。根据笔者的亲身体验，围着看我们写生的人大都是善意的。如果他看画者画得不怎么样，顶多是看几眼就走开了。如果他看我们画得不错，会对我们更加敬重，甚至会主动为我们提供必要的帮助，比如为我们找坐椅，讲述有关景观的传说，有时还会用身体围成一圈为我们挡风、遮太阳。

二、要勤动笔

勤动笔就是多画。一是充分利用现有条件，争取多出去；二是一旦出游采风，要尽量多画一些。因为除了一些专职画家能够比较自由地外出采风、写生外，一般来讲，由于工作岗位、工作条件以及个人经济实力的限制，遨游名山大川的机会绝非人人唾手可得。幻想，没有用；等待，是懒汉。我们要开动脑筋，充分利用现有条件。外出写生并非都要到名山大川之中去，在我们工作、

生活的周围就有许多入画之景。多画些熟悉的景物同样可以锻炼我们的写生能力和为创作积累素材。另外，我们大都有休假、出差、探亲访友等各种外出机会，在进行这些活动的同时即可穿插进写生这个内容。需要强调的是，第一，要克服"身在画中不见画"的不良习惯，善于从司空见惯之景中发现美；第二，要纠正"非远足不采风"的大写生主义思想，善于利用点滴机会捕捉美。每次外出都不要忘记带上纸笔，一见好景就及时记下。哪怕从疾进的车窗中发现了美好的景物，也应记录下来，说不定日后就会由此创作出不错的作品。

三、要分主从

分主从就是要抓住重点。当我们打开速写本后，首先应明确眼前景物中何处是最重要或者最精彩的部分，哪些是次要、再次要的部分，然后确定它们所占画面的位置。一般来讲，主体部分不宜居中，亦不宜过高、过低或过于倾向一侧，要让它位于画面黄金分割的最佳处。最简单的定位法是把画面的高与宽各三等份，分别画横与竖两条直线（不一定真的画，比画一下即可），形成一个"井"字，四个交叉点的内侧处便是上、下、左、右四个比较合适的位置。把主体部分的位置定好后，就可以从这最重要、最精彩之处画起了。我们要尽量将其画得认真、细致一些，再以这个地方为参照物，逐步向外扩展，依次画下次要、再次要的部分，直到完成整个画面。比如在长江边上写生忠县石宝寨这一胜景，那依山而起的十二层金碧辉煌的寨楼是最重要、最精彩的建筑。于是，我们应先确定下楼顶的位置，然后认真地、自上而下地、一层一层地把寨楼画好，再围绕着寨楼画出山石、树木、村舍及江畔与远山的景物。这样画的好处是：便于安排画面，使主要的景物能够占据合适的位置，以突出主题；同时也便于合理安排宝贵的写生时间，在重要处多花些精力，从属部分少用些笔墨，无用处则可以一笔带过甚至可以直接略去。

四、要画具体

就是要把描写对象尽量画得深入一些。外出写生既是一种训练，又是一种手段。从训练的意义讲，外出写生可以培养我们的观察能力、概括能力和造型能力；从手段方面讲，外出写生能使我们加深对客观事物的认识与理解，从千变万化的大自然中获取创作的素材与灵感。这两个方面都要求我们对景写生时一定要坚持"先写真，后写意"的原则，要老老实实地观察、分析描写对

象，并把这观察、分析的结果老老实实地记录下来。这样做，我们不仅画下了物态，还了解了物理，体会了物情。若我们真的"记"住了它，将来不管需要详描还是简写，都能心中有数、应付自如。倘若我们潦草、随意、不求甚解地去描画对象，那得到的不过是一些印象模糊的不同构图而已，很难表明这是一处仅此非彼的独特景观，而且当日后创作需要深入刻画对象的本质特征时，我们就会后悔记下的东西太少了。比如我们都有这样的常识：北方的山与江南的山是不相同的；黄山的石与泰山的石是不相同的。它们各自的特点，只有靠我们写生时忠实地画下它们的不同结构、不同气势及不同植被，才能明显地体现出来，否则就很难区分出此山与彼山、此石与彼石。又比如，大地上的梅树千姿百态，没有相同的两棵，可在作画时，要想连续画出多棵造型优美又互不相同的梅花枝干，是很难做到的。只有在写生时忠实地记下梅园里一棵又一棵各具形态的梅树枝干，才能避免千篇一律。当然，这里所讲的忠实写真，画得具体、深入一些，是指写其本质特征，并非一概照录，合理的取舍也是十分重要的。

五、要有作画意识

就是一旦动笔写生，自始至终要想着：我要把它画成一幅"画"！我们对景写生，不是机械地描摹自然景物，做自然景物的奴隶，而是为了把它画成一件作品。脑子里有了这个意念，就要尽量把写生稿画得完美一些。首先要选择写生的最佳角度，然后要有意识地经营画面构成，合理地安排宾主之间的呼应顾盼，并在行笔中注意虚实、疏密节奏。角度、构成、呼应、节奏等正是一幅好的作品中不可或缺的基本要素，因此我们在写生时即应尽量把写生当作"作画"来完成。为什么有时候几个人同游一处风景，有人能画出好画，有人却不能呢？其中很重要的一点原因就是"作画"意识强弱的不同。因此，我们要养成每出游必写生、每写生必欲成画的良好习惯。这样，不仅写生稿本身就是一件作品，还为我们将来的创作打下了坚实的基础。

六、要加强意境记忆

就是不仅要用笔记下有形的东西，还要用脑子记下无形的东西。这无形的东西便是意境。意境是最能激发创作冲动的，也是最能打动人的。画家有时面对比较完整的写生稿竟画不出满意的作品，而有时却能够单凭对某个景观的记

忆创作出生动的画面。个中原因，就是意境记忆发挥了作用。因此，在对景写生时，不仅要用眼看，用手画，还要用脑子记，记当时那个特殊时空中的特殊画境，如气象、色调、动势、氛围、感觉等有形之物以外的东西。这样，当我们日后将脑子里这些意境记忆的"底片"同自己的写生画稿重叠在一起时，便会比较容易地创作出一幅好画。另外，当我们遇到非常精彩的景物，可又因种种条件限制而来不及动笔写生时，一定要好好地多看它几眼，并把它深深地记在脑子里。因为这种情况是我们经常遇到的：比如集体行动时，你刚发现了好景却被催着上车转移；比如风雨天，你遇见了难得一见的特殊气象条件呈现的特殊景观，却怎么也无法摊开画纸；比如颠簸的长途汽车窗里忽然出现一幅绝妙的画面，你却既无法落笔，也无法拍照……此时，千万别因为那些"无法"而产生"算了"的念头，因为说不定这些引起我们注意却又无法记下的景物，能在以后引发一次强烈的创作冲动。到那时，我们就会庆幸自己当时是那样固执地"多看了几眼"了。

第四章 写生创作篇

第一节 创作的基础和类型

一、创作的基础

纵观中外美术史、美术评论，中外山水（风景）画虽同以自然风光为题材，但在创作构思过程中存在很大的区别，又不无相同之处。这些相同之处和区别从根本上讲就是东西方民族在观照世界和创造思维方式上的差异，这种差异反映在东西方民族文化、生活的各个层面，从而决定了东西方民族文化体系的差异，反映在山水（风景）画作品上，就是东西方绘画传达出的截然不同的绘画语言。由此可见，思维方式、观照方式在民族文化呈现上起着决定性作用，它们也在山水画家构思作品的过程中起着决定性作用。

（一）山水画创作基础特性

1. 山水画的意象

在山水画创作过程中，山水画家注重对作品意象的表达，通过抽象的点和线，以"不求形似"为依据，完成意象的造型。其笔墨结构、构图结构、线条结构都遵从"传神为主，以形写神"的基本思想。

中国山水画同属于中国画的范畴。中国画虽借物象传情，但其目的不是表现物象。老子云："大音希声，大象无形"，大音若无声，大象若无形，至美的音乐、至美的形象已经到了和自然融为一体的境界，反倒给人以无音、无形

的感觉。它是对绝对精神的强调。庄子也说："真者，精诚之至也。不精不诚，不能动人。"强调了"真""诚"是发自内心的，不是表象所传达的。老子云："道之为物，惟恍惟惚。惚兮恍兮，其中有象；恍兮惚兮，其中有物；窈兮冥兮，其中有精。其精甚真，其中有信。"虽若"镜里看花""水中望月"，但其中却有形象，体现着最真实的感情，这就是中国山水画的典型特征——意象的体现。

中国山水画的色、墨、线的关系，是以传达更为鲜明的主观感受、体现更为和谐的韵律为原则，通过寻找最能体现画家情思的题材，运用最能传达画家情愫的表现手法，塑造最能反映画家想表达的意境氛围的作品传达画家所要表现的山水画的精神气质。其高度的意象观念一直成为现代山水画中的审美模式。

2. 山水画的造型手段

山水画用笔墨作为造型的手段，是一种具有东方观念的、主观的、抽象的、程式化的、装饰性的及单纯的画法。以笔墨为造型手段，也离不开书法的书写性。同时，山水画以线条造型表现结构、轮廓线和质感。无论是青绿山水还是浅绛山水抑或写意山水都是在明确的、意象性的轮廓之内加以勾勒点染、点墨、点色或敷色。线是笔墨晕染、点线的起点和界线，起主导作用。与西方以面概括形体及以明暗、光影、色彩塑造物象所不同的是，中国画的线是画家通过观察理解，掌握物体的结构，对物象进行主观的概括总结出来的。

3. 山水画重黑白，讲阴阳

山水画将阴阳作为明暗、黑白、凹凸的依据。《易经》中有"一阴一阳之谓道"的观点，认为阴阳交错为宇宙根本规律。黑为阴，白为阳，墨的深奥哲理暗含了庄子"朴素而天下莫能与之争美"的论点，还有禅学中"色不异空，空不异色，色即是空，空即是色"的说法。

山水画的色彩是山水画家为传达情思的主观提炼，是抽象的。早在魏晋南北朝时期，我国著名画家谢赫就在《古画品录》中提到"随类赋彩"，即对物象本身的色彩属性进行典型化的提炼和抽象。可见，山水画的色彩是融合了中国文化特质和精神哲理的意向性色彩，它并不是自然色彩的再现和对自然色彩的模仿。

4. 山水画的动态观察及六远法

山水画的创作没有固定在一个视点上，所采取的是动态观察的方法。山水画将"平远""深远""高远""迷远""阔远""幽远"等理念用在画幅中，并

灵活采用"三远法"法则，有的作品将"平远""深远""高远"同置于一幅画中。山水画家通过以小见大、以近观远的方法，经营他们心中的作品。

5. 程式性

山水画对程式的运用依赖远远超过西方风景画，这也成为中国画发展进程的一个重要特征。山水画中的皴法、点法、描法等程式在山水画史中运用至今，所谓"十六皴""十八描"都成了历代相传的程式技法，还有很多其他的程式规律与法则，如中国画的三远法取景方式、皴擦点染的技法特点、线的描法与称谓、色彩的配置与讲究。

以上是关于中国山水画创作的特点。而山水画程式是一个有多种类型的系统，这个系统有它特有的精神内核、独特的思维方式和造型原则，然后才是题材、结构、材料、技法和风格层次。这个系统是个有机的系统，各层次都密切相关。

（二）山水画创作的意境

画家在创作每一幅山水画前都离不开意境的构思。"意在笔先"才能"画尽意在"。因此在创作山水画前就应先构思好作品的意境。每个山水画家对自然的感受，对自然山水中人格精神的体现以及二者间的关系都反映在山水画意境的构思中。自然之所以美是因为它灵动、变幻、充满生机，具有丰富的情态、动态打动山水画创作者。"山，近看如此，远数里又是如此，远数十里看又如此，每远每异，所谓山形步步移也。山正面如此，侧面又如此，背面又如此，每看每异，所谓山形面面看也。如此是一山而兼数十百山之形状，可得不悉乎？山春夏看如此，秋冬看又如此，所谓四时之景不同也。山朝看如此，暮看又如此，阴晴看如此，所谓朝暮之变态不同也。如此是一山而兼数十百山之意态，可得不究乎？"宋郭熙的《林泉高致·山水训》指出，在不同的角度，不同的时间、地点看到的意境都是不一样的。在意境营造上应注意是什么东西让山水画家流连忘返，想拿起笔来写生，又如何将山水画家自己的禀赋、生命活力、情感节奏、自身感觉的真实性与景物带来的强烈感受相吻合，调动自身的感受与记忆力去遨游自然，发挥想象，寻找组织画面的语言，考虑想反映一个什么样的情思，营造一种什么气氛。最后要用什么表达方式，什么动态传达心中所呈现的意境。

这就需要山水画创作者在积累文化涵养的基础上，走进天地去游览，品味。行万里路，饱游饫看大自然的千变万化才能使山水画家拥有一种迂回曲折，山高、树深、水远的境界。

山水画意境构思的程度决定了山水画作品的呈现，这就需要画家在山水画的意境构思上具有新颖性，创造力，想象力。它需要艺术家深厚的文化底蕴，情感体验与理性思考和视知觉经验。他们将表现内容与视觉形象提炼，使其形式单纯、简洁、强烈，使作品构思倾向和视觉倾向明晰。

当然，诗也可以为山水画意境的构思营造一种氛围，山水画家可将诗中的田园、朝霞、雾气、河流、山野和人文气息编织成富有诗情画意的优美景象，在画中体现浓郁的诗情。另外，诗的美妙也可以唤醒山水画家对自然山川的仰慕和描绘的渴望，更为山水画家表达山川之美提供了无限的畅想，让他们创造出优美的山水画作。

可以为山水画意境构思提供养分的途径还很多，不管什么手法，为山水画创作营造独创幽深的意境是最终目的。山水画家都需要不断积累，丰富山水画意境的构思方法。

（三）山水画创作的题材

时代在变化，生活环境在变化，审美也在变化，画家想要表现的东西，容易唤起激情的对象也随之改变，所以画家应从可以激发自己创作灵感，能和自己心灵产生共鸣的题材入手。山水画创作是为了表达画家情思，故山水画题材的选择应充分传达画家情感，满足画家传情达意的需要。只有成熟的表现手法才能将新的题材蕴含的情感充分传达，否则，不能充分传达画家情思的题材也是徒劳的、索然无味的。取材决定形式，新的取材自然也应该有新的技法去适应。如山水画家陈辉就选择现代公共场所的一角或现代的风景元素构成他山水画作的题材，同时也以最能反映现代景象的表现手法完成作品，传达着浓厚的现代气息，这使他的山水画一看就让人牢记在心，在众多山水画作品中也最能抓住观者的眼球，吸引观者。

大千世界，景致繁多，山水画家也有着各自不同的审美和情怀。山水画家应对不同的题材，他们选择最能淋漓尽致传达自身的情思和气质的景象，更明确地表达情感。

总之，题材是供画家传达思想感情的。题材的选择应建立在可充分传达山水画家的情愫，思想意念和气质的基础上。当自然景观发生新的变化时，我们都应该认真揣摩，不断尝试，以达到用最恰当的手法诠释山水作品。

（四）山水画创作的笔墨

笔墨观念是山水画创作的一个重要方面，书写性的笔墨观念在中国山水画史上占重要的地位。书法和绘画是相联系的。书法在山水画的用笔、用墨、题款及气质上都突出地体现出来。笔墨是山水画的直接表现手法，品鉴山水画要细细玩味其笔墨。

构思中运用笔墨的好坏也要看其所反映的对象内容，因为笔墨终归是要表现、服务于内容和对象的，而非单纯地追求趣味性。很多人认为北宋山水画的笔墨是优于其他时代的笔墨的。为什么呢？我们深入对比就会发现：北宋的笔墨是与自然生活密切联系的，而其他朝代更多的是高度概括的程式化。宋朝的山水画多用那种层层深厚的表现手法表现大自然的勃勃生机，耐人寻味，而非笔墨玩味。

笔墨技法层面上也应大气但不失精微，还要有厚重感。明确其写意性，笔墨在山水画构思中要有通畅感，一气贯通。讲求力度，力透纸背，有气势，有张力。如何不失物象之精微呢？这需要最大限度的变化，用尽工具的变化，远取其势而近求其质。

把控好笔墨的表达，既需学习优秀的传统笔墨：笔能扛鼎，力透纸背，行笔如锥画沙，若屋漏痕；又要透过笔墨表象看到本质，透过技法层面进入精神层面，与时代气息相映照。

当然，笔墨不能被局限地理解为代代相传不变的传统，也不能认为书法入画就是绘画笔墨技法无上的标准。"笔墨"作为中国画的绘画语言应该不断被发展、创造。笔墨所依赖的工具和材料也应当在一定程度上有所变革与创造。如刘国松，他就不拘泥于古人的笔墨表现手法，大胆运用"纸筋法""拓墨法""渍墨法"等，创造出了山水画的新面目。

创作出具有时代性和反映山水画家情思的绘画作品，在山水画史上做出贡献，是每一个山水画家梦寐以求的目标。千余年的山水画历史长河为笔墨积累了深厚的文化沉淀，笔墨更需在这深厚文化的积淀中，汲取新养分，在各种养分的沐浴中苗壮成长。

（五）山水画创作要明确个人特点和擅长

山水画家在山水画创作中应明确自己的特点和擅长，喜欢什么样的题材。例如，自己擅长用粗壮、笨拙的笔墨绘画，在题材的选择上就应选择与之相适应的自然景象，可以将这个地方作为自己的常驻地，反复地运用这种手法，将

其发挥到极致。例如有些山水画家钟情于藏族的风情，就可以把藏族风情作为自己选择的对象。将一种绘画题材深入研究，以至最佳程度，也是山水画家难能可贵的品质。例如山水画家季若霄在山水画创作中追求雄健、质朴、奇异的艺术风格，她的山水有水墨、焦墨、彩墨三种类型，但以焦墨最为突出，为什么呢？因为只有焦墨最能体现她对雄健、厚实、质朴、奇异的追求。

山水画家以提升个人气质和专长用以创造，以独辟新径用以创新。当认清山水画之本质精髓，绘画可以随心所欲时，可以结合自身的特点和习惯进行创作，哪怕是缺点，其实缺点往往是自己长期的习惯造成的，与其刻意避免，不如顺其自然，岂不是为山水画创作提供了更自然的条件吗？就如山水画家唐允明喜欢画局部，他便从局部入手，将局部画到底，放大局部，在局部创作中利用极致的手法表现他对四川山水中树木的密集和深幽的理解。这或许就是他对自我的认识和对山水的理解合二为一的完美体现，他的山水画也同样做到了精微之极。

山水画创作者应认识自我，在山水画创作中充分发挥自己的特点，创作出独一无二的能体现绘画者真性情的山水画作品。

（六）山水画独特的空间处理

关于山水画有"尺之内，可瞻万里之遥"这个说法，因此山水画的空间处理很重要。用有限的纸张传达无限的境界，表达画家的胸襟和气节，皆反映在山水画的空间处理上。山水画独特的空间表现手法以"三远法"为基本。三远法包括：平远、深远、高远。郭熙的《林泉高致·山水训》中有言："山有三远：自山下而仰其巅，谓之高远；自山前而窥山后，谓之深远；自近山望远山，谓之平远。高远之势突兀，深远之意重叠，平远之致冲融。"现代山水画家在古人"三远"的基础上，综合运用，最后表现的超出三远之外，如山水画家卢虞舜多采用高远的表现手法，但又比高远更高，将自然山川的高远达到宇宙的高阔了。

可见，山水画创作中三远法在构图上的运用还是很重要，这给山水画创作带来很大的启示，却很容易被人忽略，我们应加以重视。现在的传统方法很多，画家不一定按照传统程式创作，可创造新的形式或将两者交叉使用，展现新的状态。当然，形式固然要注重，但内涵比形式更丰富也更重要。在注重形式时绝不能为了设计而设计，形式是为意境和内容服务的，否则会显得刻意、不自然，缺乏平淡、自然的韵味。

（七）山水画的程式符号处理

山水画通过长期意象绘画的积累形成了一系列理法和程式，如前人概括出的各种山石、峰峦、树木、云水、枝叶等形象特征和与这些形象一致的用笔用墨规则、设色方法、构图程式等构成了完备的山水画程式语言系统。各种皴、擦、点、线的集合形成了有效的符号系统。小混点、个字点、介字点，斧劈皴、鬼脸皴、解索皴，用笔的一波三折、屋漏痕、锥画沙、折钗股……无不体现山水画的符号化、程式化。

凡个性突出的山水画家都拥有自己一整套的笔墨语汇和程式，以其独到的特点汇成一格。如关仝的"钉头皴"如凿般的笔墨是关家山水画的特点；巨然"巩头皴"表现江南多土山的特点，黄公望用"披麻皴"表现出比"董巨"更松灵、简淡的江南土山。

我们不但要学习这种宏大而深厚的程式系统、符号系统，而且要了解其本质特点以及是什么形成了这些程式。以便在今后的创作中开拓创新。以皴为例，如披麻皴，它是用来描绘富春江出钱塘江一带的景色，表现江南土质松软的丘陵山景。解索皴，运用波状髯曲多变的方法，最能真实地展现重峦叠嶂的苍茫气韵。大斧劈皴法，造型手法上根据山岩棱角分明的凹凸变化强调对象的主要特点，是前人根据实景舍弃不必要的细节得来的手法。

随着社会的发展，自然的变化，山石、树木、建筑等也随之呈现不同的风貌。"由理生法"，我们知道了古人的方法，便可运用在今后的山水画创作中，不断丰富补充，变化发展，在原有的程式化语言中，更新具有表现力的艺术语言，形成完备的语言系统传达山水画家的真性情。

创造山水画程式符号，应从固有的程式中走出来，尤其当发现旧的方法不能满足新的创作需要，旧的形式不能和新事物相适应的时候，需要设法创立新方法，把旧有的技法推进一步，在时代的精神把握中创造出新样式。即"笔墨当随时代"。

那么在山水画创作上应该如何把握符号化的度呢？

黄宾虹说："画有三：一、绝似物象者，此欺世盗名之画；二、绝不似物象者，往往托名写意，亦欺世盗名之画；三、惟绝似又绝不似于物象者，此乃真画。""似与不似之间"正好把人的符号活动能力同物理实在的进退消长维持在一个符合"符号"性质的度上。山水画创作者通过画面的语言符号将自己的真实情感融入自然，渗透在博大精深的文化底蕴中，提炼传达自我感情的符号。如宋代米芾的"米点山水"，就已不再是纯粹表现山水的具体的技法，而是观

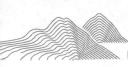
察与表达的一种最高抽象，这种抽象使其成为"百代宗师"，从而开拓出传达米家情感的新符号。

总之，山水画创作一方面要避免绝对程式化的出现，另一方面要留有艺术形式的程式空间，对程式的全过程作详尽的研究，目的是为了寻找当代山水画品类繁多的语言结构样式及语言背景的多种可能。

（八）山水画的视觉印象

在山水画作品中，点、线、面构成的造型是表现山水画情感的视觉符号。由这种视觉符号组成的具象与抽象便产生了山水画的视觉效果。观者看到的是画家通过形状、大小、色彩、肌理体现山脉、水势、云势、山路、树木。画家创作一幅山水画的最终目的，从形式上讲取决于画作带给观画者的视觉印象。所以在山水画创作构思的过程中应认真考虑山水画带来的视觉印象，即视觉的冲击力。要把握山水画的视觉印象，就应该明确主次，注重顾盼，讲究开合。

1. 明确主次

即注意主客关系，作为主体的物象是画面的重点和核心，作为客体的物象是衬托和突出主体而存在的。观者先看气象，后辨清浓，定宾主之朝揖，列群峰之威仪，因此作一幅画要抓得住统领全局、耐人寻味的部分，才能吸引观众，经得起推敲。不要过于注重局部的具体形象而忘记了全局。要明确铺陈什么，省略什么，突出什么，弱化什么，明确主次、虚实、疏密等的关系。要有全局意识，立足统一，对比服从统一，局部服从整体，物质服从精神。

2. 注意顾盼

即相互呼应。清朝画家龚贤在其著作《龚贤论画》中曾说，"石必一丛数块，大石间小石，然须联络，面宜一向，既不一向，亦宜大小顾盼"。因此可看出山水画应做到前后呼应、上下呼应、左右呼应、穿插呼应等。

3. 讲究开合

开即"矛盾的展开""开局"，其势向外伸张使景得以铺开。合即矛盾的统一、收局，其势向内聚拢使景物相对集中。拆开则逐物有致，合拢则通体联络。

当然，这其中每一点都包含很多小的细节，每一个细节都可以生发一种视觉效果，如动势。动势是情感表达的一种方式。观看李文信的山水画，我们就会发现他的画很多取斜势，布白也很相称，树、山、房子多为斜立，互相呼应，画中的动感更加充分地显示出画面的感情丰富。

视觉效果是山水画创作的最终呈现，山水画家应在创作过程中先对其做好规划，以便呈现出预先构思好的山水画作品。

（九）山水画独特的材料效果

纵观山水画史，新材料的出现引发了一种新的风格。纸的使用在宋代已有，但那时普遍用的是熟纸，元代半生熟纸的出现，使得文人意笔、渴笔山水得以发展。明末清初，正宗生宣纸的出现，使得今天奉为"民族本质"的笔墨、大写意水墨得以产生。

历史上米芾、吴镇都有只想用生纸（半生熟）而不愿用绢的记载，可见材料在绘画风格中的作用。山水画家们已经在宣纸上追求各种极致的尝试，那么我们是否可尝试使用别的工具或制造新的绘画介质呢？张大千、刘国松也都有自己设计符合需要的画纸的经历。如刘国松的国松纸的创造，便产生了他的撕纸筋的画法。所以我们要多尝试一些新工具、新材料，因为每一种新材料都会带来新的技法，而每一种新技法，又必将带来新风格。

二、创作的类型

如果临摹是学习笔墨技巧的手段，写生是在自然中发现美并积累素材的话，那么创作则是画家全面修养的展现，是画家运用自身的综合素质和艺术手法，通过画面形象对感情与审美的表达，展现的是画家的笔墨特征和精神取向。

创作手段多种多样，没有一个统一的模式。不同的样式间也没有绝对的界限。一张画、一块肌理、一组自然中的景物，甚至与别人的一段谈话都可能成为创作灵感的来源。这种来源越广创作的思路与手段便会越宽越多。

具体到每一位画家中，因其阅历、环境、生活性情、文化素养以及个人爱好的不同、创作中价值取向的侧重点也有所不同，不同的价值取向导致创作式样的多样化，正是这种多样化才使得山水画的创作形式丰富多彩，各具特色。

按不同画家的价值取向，创作大致可分为以下几种类型。

（一）传承型

这类画家注重笔墨的传承性，注重对中国山水画传统的延续。中国历朝历代的山水画创作，基本是以传承再变为主线的，近现代的山水画家也大多是此种类型。他们中有的只继承一位或几位古代名家的传统；有的以一家为主，兼

顾别家；有的则博采诸家，上溯宋元，下及明清，成为集大成者；有的还能在广采博取的基础上外师造化、中得心源、独成一家，在许多方面有着自己的贡献延续并发展着传统。

（二）写生型

这种类型的山水画家大多都对传统笔墨有所涉及，有的造诣极深，但他们的创作大都不满足于对古人式样的抄袭，而是"师法自然"，将写生积累的素材、感受和艺术技巧梳理、整合，运用于自己的创作中，不但拉开了与传统山水画式样的距离，而且体现了他们不断认识和表现自然万物的愿望，对拓展和丰富山水画笔墨语言的表现力也起到积极的作用。由于现在的教学体系和西方写生观念的影响，当代这种类型的画家很多，有的也卓有成就。

不同的地域和不同的自然条件造成了自然山川的千变万化，其中的许多景色是古人未曾和难以表现的，因此写生派山水画家的艺术实践，无疑丰富了山水画创作的面貌。

（三）探索类

此类山水画创作出现于改革开放以后。信息的畅达，西方观念的涌入，艺术自由空间的宽容度，艺术参照系的增多和对造型艺术风格化的渴望，为此类山水画创作的出现提供了契机。许多画家为此进行了多方面的探索，力求拓展山水画创作的空间，有的已取得一定的成果。

此类创作有的强调个性化的符号；有的借用西方现代派的表现方法并使之与水墨相融合；有的借用西方造型观念，打破时空的局限，将物象解构重组，或作抽象化处理；有的以西方观念组织画面；有的吸收民间绘画的艺术营养等。突出个性，强调主观感受和造型艺术的实验性是此类创作的特点。

通过对不同类型山水画创作的了解，我们可以审视自我，寻求自我，逐渐明确地找到适合自我的创作道路，以便充分释放自己的艺术潜质。

三、山水画创作实例分析

（一）黄宾虹山水画创作分析

黄宾虹是近现代一位享有极高声誉的山水画家，其晚年的变法在于"由熟转生"进而"由生转熟"。他提出"七墨"法：浓墨法、淡墨法、破墨法、泼

墨法、积墨法、焦墨法和宿墨法。作品善用积墨、泼墨、宿墨三法，是前人较少或没有涉及的，其突出特点是"黑、密、厚、重"，直抒胸臆，发展、丰富和完善了传统笔墨。当代很多人学习黄宾虹的画法，但大都从根本上忽略了黄老用笔、用墨、用水的变通能力。

黄宾虹在山水画创作中以其对笔墨的追求和"黑宾虹"画风的呈现在山水画史上留下了深深的足迹。

（1）在理念上，黄宾虹发扬本土文化特征，提升艺术品位。在其山水画创作中，在20世纪整个画坛都在提倡美术革命时，面对西画的冲击，中国传统价值观的扭曲，文人主体的被抛弃，黄宾虹并未在西学东渐中迷失，始终坚定自己的信念，从中国传统文化中汲取养分。

面对西画的冲击，黄宾虹更坚定中国画在世界艺术中不可动摇的地位。从中国文化中发掘、探求本土文化中蕴含的肯定的因素，在传统和现代间寻找契合点。

黄老晚年在山水画创作中极力倡导"兼文人，名家之画而有之"的"大画家"，将传统文人画作的美学意义与现代所追求的艺术风格有机地结合起来，从净化心灵、提高艺术品位的角度进行山水画创作。

（2）在继承中，黄宾虹从对传统艺术的批判和汲取中创新，从不随波逐流。真正从中国画的内部发动改革，使其绘画作品具有更持久的生命力，也正是对传统哲学和文化的深刻把握才能使他坚持高举传统大旗，逆风而行。在大家都推崇明清的时候，他认为"明代枯硬，清多柔靡"，推崇在画史上并没有显赫声名的恽向、邹之麟。他拥有与时代相适应的独特视角，深远的境界，超越时代的独特远见，这些使其作品蕴含深厚的民族智慧，焕发出历久而弥新的生命力。在批判旧世界中发现新世界，在批判与继承传统的基础上不断创新，自成一家。

（3）在山水画创作过程中，他将笔法和墨法相融合，解决了山水画的大难题，达到了笔墨的最高境界。他努力钻研书法，深入研究古铜器和古画像砖及古印玺，为自己"五字笔法"的理论奠定了坚实的基础。黄宾虹面对金石的态度是其山水画创作的养料，让山水画更加厚重、充实。黄宾虹的画风与金石有着密切的关系。书法和金石入画，为黄宾虹在笔法和对摆脱具象的束缚上有深远的影响。他曾说，作画应当如同写字，国画的用笔和用墨，都是从书法中获取的，每一笔都应当分明，笔法的成功是由他平素研究金石、碑帖、文词、书法而来。

书法的"写"，点线的变化，画面节奏、韵律的沉淀构成了黄宾虹的五字笔法。黄宾虹的五字笔法：平、留、圆、重、变，都是以前人的金石书法为依据提出的。在形成自己的笔法理想时，他注意从书法角度思考。他认为大家与庸者的一个很大区别在于，大家虽落笔寥寥无几，但无一笔是弱笔，而反观庸者落笔，虽每一笔久经考验，数百笔却错乱相杂。这五字笔法大都是从金石书法美学的角度阐述的。这和他描摹现实物象息息相关，是其了解了现实物象、勤练金石书法后悟出来的。

金石对书画的影响，其实就是笔法自身的变革，是在过于流畅而略显轻薄的行笔中加入一些凝重和枯湿。他在金文的书写中加入颤动、波折、提按、顿挫，同时运用中锋和侧锋的自由转接，着力表现出铭文残破缺损的感觉，但部分笔画转接处没有仔细衔接，故意留下某些暗示；他没有一味强调力量的作用，反而在控制行笔中注意其自然迟滞的意味，同时还表现出轻松的一面。金石学者在纸上运笔，就如同在金石上奏刀一样，张弛有力、举重若轻。积点成线如屋漏痕，如虫蚀木，一面要克服障碍，艰难地行进，坚韧不拔，全身的气力都贯注于手指；另一面又要在积点成线的过程中，做到虚实可见，气韵兼行，不专于使气。巧中求拙，熟中就生。他的积点成线，形成的短线和点，打破了传统山水画对线的认识。通过积点的方法积墨，使笔墨相融合，产生了氤氲的山水画氛围。

（4）他在山水画创作中不断形成对黑的思考和对自然的深刻认识。椎碑法也引发了他对积墨的思考，使他联想到北宋黑密厚重的画风，融汇金石启发出的积点成线，积点成面而形成了"黑宾虹"浑厚华滋的画风。

黄宾虹夜间还细细体察自然山川。他认为夜行于山的尽头处，可得于最高层的豁然开朗。他游黄山、青城，常在夜深人静时，"尝于深宵人静启户独立领其趣"。

他还带古代名画入山，在真山真水间寻求画法的渊源与奥妙。期望在参悟自然的过程中破解古人绘画的理义由来，以及探求新的笔墨语言的各种可能性。他善于从自然山水中领悟古人画理之规律；在大雨滂沱中体会水滋墨润之气象；在雨点中体会米家山水之自然理趣。通过对真实山水的深刻体悟，他在绘画技法上大胆地建立了五笔七墨，层层积墨的表现手法，以呈现出浑厚华滋的山水气质。

他对山川，积极地阐幽发微，静心品味物象，参悟内美。他说，如果天朗气清，千山万壑自然气势奔腾；如遇风雪怒号的天气，则自然又幽然寂静；

如若在深夜的月光之下，层峦叠嶂就更为奇绝、险峻。怪石如兽，青松如姬。"泼墨山前远近峰，米家难点万千重。青城坐雨乾坤大，入蜀方知画意浓"也正是他在巴山蜀水之中参悟画法之精意。

（5）他在山水画创作过程中，敢尝试，敢创造。黄宾虹用松烟墨勾了染，染了勾，勾了加宿墨，宿墨之上又加点，点了又铺水，铺水之后，又用宿墨点子提精神，出现"亮墨"的奇效。韵味浓厚，浑厚华滋。

他大胆地在纸上调色，用上了石绿，又染之以石青，再点之以朱砂，然后又铺上水，在一张薄薄的单宣纸上，墨韵、色韵、墨点、色点，又使渍墨、渍水浑然一体。看到哪里太干，他就泼水，他的画乱而不乱，不齐而齐，有笔有墨，层次井然。

画云烟，黄宾虹往往在淡墨中掺少许藤黄，使云烟的氤氲之气更明显。画中的山，本来无树，凡经过点彩立即显得"依稀万木荣"。他大胆地采用朱砂、石绿及胭脂。他曾画一幅山水画，全用朱砂和赭石画山，只在画的紧要处破之以墨。又在某一部分点上几点墨道子，又加些许胭脂或朱砂。

他的"墨"体现在大胆运用宿墨、积墨和渍墨；他的"密"，就密在墨破色，色破墨又加宿墨点，即"黑得好，密得奇"。

（二）傅抱石山水画创作分析

傅抱石以他独特的画法站在了山水画史的舞台上。

傅抱石在山水画创作中很讲究经营设计。如他有时在画上事先大洒矾水，在作画过程中也经常运用电吹风追求效果的经营。傅抱石的经营意识使他长于较具体的文学构思和意境营造，实现雅俗共赏。

傅抱石到日本学习后，逐渐打开了眼界，便不满足于古代的表现形式了。他对曾经重视的线也开始有些怀疑，他担心这些容易导致千篇一律的轮廓勾勒，难以表现大千世界。他认为"以几条长短细粗之线，将欲为自然之再现，其难概可想象"。

为了表达他的真实感受，亦为了传达自我的主观情绪，傅抱石化线为面，抡散笔锋，卧笔横扫，创造了他的著名的"散锋笔法"。散锋笔法一反传统中锋正宗论，甚至也非传统之侧锋，而是化线为面，配合着一定程度的对光影的平面性处理去安排水墨的浓淡效果，以面的方式去表现自然，也以其雄健的用笔承袭着笔墨精神，传达自我情愫，形成了傅抱石20世纪40年代异军突起震撼画坛也引起无数的惊诧、惶惑、怀疑乃至否定的特异风格。

傅抱石笔墨的山水画创作的出发点，在保留传统古典宝贵的情感表现功能的基础上，又自觉地增加了某种西方绘画中科学与写实的因素，显然带着现代的性质。

（三）刘国松山水画创作构思分析

刘国松大胆使用水墨，结合山水画和西画，以独创的笔墨、全新的面貌站在了山水画历史的舞台上。

（1）刘国松的山水画创作牢牢地把握中国传统艺术的精神内涵及思维方式。他转化范宽、王蒙、沈周这类大气磅礴的山水画为抽象的图式。执着于东方哲理中强烈的宇宙意识，创造出没有天地，唯有在时间和空间上真正无所穷尽的宇宙太空——那种东方式哲理的"太空画"。

刘国松坚持东方的艺术精神和思维方式，坚持抽象等于现代的观念，在他一些抽象的形象中存在着传统山水画形而上的东方神韵和浓厚的书法意趣。他把传统绘画中本来就有的原始彩陶艺术和秦汉三代青铜艺术中早就普遍存在的抽象性与具有现代特征的抽象艺术作了成功的结合。

（2）他大胆反对人们视为神圣的"中锋用笔"，他赞同郭熙的观点，也认同郭熙的《林泉高致》中"一种使笔，不可反为笔使；一种用墨，不可反为墨用。笔与墨，人之浅近事，二物且不知所以操纵，又焉得成绝妙也哉！"的观点。在刘国松看来，"笔"只是诸多作画工具的一种，"中锋"也只是诸多笔法的一种。"笔"不过是笔在画面上走动时留下的印迹；"墨"是墨和色在画面上所形成的晕染效果。他以"先求异，后求好"的独特方式向人们证明了中国画除了笔墨外是还可以有其他可用的方法。世界并非可以分为黑白对错、非好即坏的，民族绘画中也并非"笔墨"好，非笔墨就一定不好。他认为多种技法的综合性运用效果也许更好。

（3）他在创作工具上大胆革新，发明了著名的有特殊肌理的"国松纸"，由此形成他的"抽筋剥皮皴"作画手法，他还发明了传统画史上闻所未闻的裱贴法、喷枪喷绘法，纸拓法、水拓法、板拓法……他用种种发明、创新，一再颠覆中国画传统的创新形式，向人们展示由工具的创新带来的刘国松现代山水画的新风貌。

不管是从传统中开拓出来的黄宾虹，向西方学习的傅抱石，还是大胆进行水墨实验、革新传统的刘国松，他们在创作中都在原有的基础上进行了革新，都为山水画史做出了相应的贡献。

第二节 创作的规律和要素

一、山水画创作的规律

（一）有生活，有感受，有激情

生活是艺术的源流，山水画创作离不开生活，有生活气息的作品才有活力。感受是连接现实生活和艺术作品的桥梁和纽带，我们只有对生活有所感受，才会有创作激情。艺术是情感和精神的产物，情感是艺术的生命所在，我们只有在有感而发的情况下才能创作出鲜活的作品。有生活，有感受，有激情，才能赋予作品巨大的艺术感染力。

（二）有立意，有格调，有境界

进行山水画创作，首先要有立意。立意就是想象定位，是画家艺术审美的主张和见解。立意是创作的主观因素，情感是创作的客观追求，立意决定情感。品位和格调决定艺术创作的境界，有立意的作品才能有格调、有境界。

（三）有语言，有形式，有技巧

艺术语言是创作艺术作品、表达思想情感的主要手段。山水画的艺术语言就是笔墨，所以笔墨的运用是山水画创作的重要坏节，讲究笔墨是中国山水画的一大特点。而语言技巧最终构成作品的形式。形式是传递艺术美感的重要途径，任何一幅作品的创作全过程都始终围绕形式展开。形式承载着艺术创作的所有环节，内容和形式一起构成了完整的艺术作品。进行艺术创作需要借助工具和材料对艺术语言进行淋漓尽致的表达。

（四）有个性，有突破，有创新

个性是艺术的立足之本，艺术展现的特点是个性化的形象思维的表现。艺术创作是个体化的精神产品，这决定了艺术创作的"自我性""独特性"。我们

只有不断进行发现、进取、超越，才能使自己的艺术个性永远焕发光彩。艺术要有个性才能有突破、有创新。我们不能把艺术的突破和创新简单地理解为样式新奇和手段怪异，它体现着思维与观念、情感与形式、语言与技巧等诸方面的提高。

二、山水画创作的要素

（一）创作灵感

灵感是创作者在创作中的一种特殊的心理现象，是在自己审美认识的基础上，经过长期观察，在特殊的精神状态下突然产生的一种联想。这种丰富的联想能力来源于生活和社会。

古人临摹过大量优秀的作品，见多识广，胸有丘壑，能情不自禁地提笔创作，这是临摹实践的结果。现在我们进行写生，只有到大自然中感受生活，通过与大自然的"对话"激发创作灵感，才能创作出富有自然气息的作品。因此一幅好的山水画作品，必然是画家心灵与自然碰撞的结果，这样的作品才能彰显山水之灵气。在山水画创作中，我们不仅要用眼睛去看，还要用心去观察，发现自然山川之美，在自然景物中捕捉形象，从内心迸发出情感，进而寻找能够表现其面貌、气象、神韵的各种技法，达到自然景物与心灵体验的合一。

（二）创作意境

在中国传统山水画创作中，意境通常被看作是一种最高境界，是中国山水画的核心和灵魂。意境来源于画家对大自然的写生、观察、体验并与之交融的一种心理感受，最终在作品中得以体现以至达到情景交融的境界。

在山水画创作中，意境的产生，首先离不开审美，而山水画在审美上追求的是一种自然与心灵物化的境界，因此我们在创作构思中，要把握天地精神，从一山一水、一枝一叶中感悟生命的真谛，并借助笔墨语言将其表达出来，从而达到山水画创作的较高的境界。当然，山水画创作并非对自然山川的摹写，而是要通过"应目会心"，融入作者的审美和追求，饱含作者的思想感情及对生活、自然的真切感受和认识来体现创作意图。在山水画创作中，意境决定创作的主题，境由心生，只有发自内心地对自然进行感悟，才能做到因心造境、景由情致、情景交融。

中国山水画注重意境的表达，它可以是蕴含在作品中的一些寓意以启发观

者的翩翩联想，这也是画家与观者沟通交流的一种特殊方式。作为观赏者，欣赏钱松喦的《红岩图》感受到的是一种雄伟壮丽的意境；而李可染的《茂林清暑》则展现的是另一种恬淡清幽之美。也就是说意境是作品的灵魂，是情与景的有机结合。

意境是主客观意识相结合的产物。我们的思想境界就是主观方面，而客观方面就是我们所处的自然世界中的万物。在写生与创作中将主客观意识完美地结合起来，那么意境自然会流露其中。意和境在创作中是种互融的关系，意随境造、境中见意，意又融入境中给人以无限的遐想。同时，在山水画创作时应注意构图与意境的结合，造势与布势的呼应。因为一幅好的山水画离不开画家在作品中的意境表达，所以进行恰当的处理，意境会显得更具有艺术欣赏价值以及灵动的生命力。

除此之外，山水画意境的营造，与我国优秀的传统文化——诗歌，有着无法分割的联系。从历史层面来看即可略窥一二。

山水画兴起于魏晋南北朝，与发端于魏晋的山水诗歌有紧密关联。《晋书·阮籍传》中有"魏晋之际，天下多故，名士少有全者"的记载。由于政局动荡，名士们放弃了儒家的说教，崇尚老庄思想，故退隐之风盛行。他们归隐山林，借山川寄托自己的情怀，并作为一种人格修养的途径，追求人格的完善和精神的自由。名士们"登山临水，竟日忘归"，由此可见游赏山水已经成为他们生活的一部分，甚至成为品评士人情操的一个标准。名士们"专一丘之欢，擅一壑之美"。认为山水不仅有形，而且有灵，使人"畅神""神超形越"。他们把自然山水作为审美的主体，心性与自然相融，超然而入玄境。他们非常重视对客观自然与自我审美的观照，宗炳《画山水序》中的"澄怀味象""应目会心"是审美的主客体之间产生联系的特殊方式，它强调对自然之美与自我审美的观照。王微《叙画》中的："望秋云，神飞扬，临春风，思浩荡。"以及司空图《诗品二十四则》中的"超以象外，得其环中"，都追求诗文、绘画超脱的意境。

山水画发展之始，名士们的审美与践行给山水画注入了诗的品格和境界，使得原本为画匠的雕虫小技，成为文人们修身养性之道，也成为"澄怀观道""畅神适意"的修炼方式。

魏晋名士隐居山林游赏山水、陶冶性情的风尚也为唐代文人所继承。

唐代格律诗的发展，造就了一大批伟大的诗人，盛唐时期的王维，亦官亦隐，归隐于南田辋川，他的山水诗、山水画成就都很突出，实现了诗画合一。其一生诗作甚多，境界清雅、悠远、淡然、空灵。如：

山居秋暝

空山新雨后，天气晚来秋。

明月松间照，清泉石上流。

竹喧归浣女，莲动下渔舟。

随意春芳歇，王孙自可留。

雨后的山中袭来阵阵凉意。松间之明月，石上之清泉，一静一动，前后呼应。竹喧、莲动，隐现出浣女、渔舟，动词"归"和"下"，以动作的连续性在场景中展开，犹如一幅布局得体、情景相融、意境深远的雨后山居图。相传王维的山水画《雪溪图》《江山雪霁图》淡泊寒萧，韵味幽深，极富诗意。王维多作雪景中的山水，这与他的审美和心境相关，一场大雪过后，天地四方纷繁杂乱的景象被覆盖住了，此时天与地塑造成一个淡远、素洁的水墨山水境界，这对于心离尘世，喜好静寂、素雅的他，何尝不会情景相融？王维曾云"夫画道之中，水墨最为上。肇自然之性，成造化之功"。山水画在盛唐前，以青绿设色为主。自王维始，水墨画开始盛行，这分明有返璞归真的意味，中国画开始由绚丽画风向朴素画风转变，而水墨画素淡、幽雅、悠远、清隽的意境，正是王维所提倡和追求的。

两宋时期，文人们更为崇尚诗画合一，苏轼曾评价王维："味摩诘之诗，诗中有画；观摩诘之画，画中有诗。"他们继承和倡导的就是"诗画合一"之诗情画意。

宋代皇家画院招录画师，应试常用诗句作题，邓椿《画继》中记载："所试之题，如《野水无人渡》《孤舟尽日横》，自第二人以下，多系空舟岸侧，或拳鹭于舷间，或栖鸦于篷背，独魁则不然。画一舟人，卧于舟尾，横一孤笛，其意以为非无舟人，止无行人耳，且以见舟子之甚闲也。"很多考生都画了河，河边船上鹭、鸦或停于舷间，或栖于篷背，而胜出者画一人睡于船尾，身旁置一管笛，说明并非舟上无人，而是无人渡也，可见舟子因太闲而睡着了，胜出者将宁静之意描写得很有生趣。又如："画院以'乱山藏古寺'试画工，魁则画荒山满幅，上出幡竿，以见藏意；余人乃露塔尖或鸱吻，往往有见殿堂者，则无复藏意矣。"有考生处理成山林间露出寺庙的塔尖或屋檐，多人画了寺庙殿堂，没有藏意。而第一名的考生画的是满幅荒山中，露出幡竿，有幡，说明这深山中必然有古寺，意境全出，真所谓景越藏境越深。

王国维在《人间词话》中认为境界"有有我之境，有无我之境。'泪眼问

花花不语，乱红飞过秋千去''可堪孤馆闭春寒，杜鹃声里斜阳暮'，有我之境也。'采菊东篱下，悠然见南山''寒波澹澹起，白鸟悠悠下'，无我之境也"。

"无我之境"是一种以冷静平淡的手法描绘自然景物，将自我融入自然，创造出似乎能消解人世间一切矛盾冲突的审美静观之境，故不知何者为我，何者为物。我们从宋代的山水画作品中可以体验到这种审美表现。

"有我之境"是一种鲜明表现主观情意的艺术境界，以我观物，多以主观意念审视现实物象，摄取适应自己心境的景物形象，或移情于物，或寓情于景，使现实物象带上自我的情感色彩，创造出情意鲜明的境界。我们可从元明清画家如倪瓒、董其昌、石涛等人的山水画作品中感受到这种审美表现。

所谓无我，不是说画作中没有包含画家的个人情感，而是说这种情感非直接外露，而是融入其中，置身自然，体现自然万千变化的姿态和生生不息。通过对自然景物的描写，表达画家的生活感受和思想情感，达到主客观的统一，情与景的融合。宋代画家郭若虚《图画见闻志》云："画山水唯营丘李成、长安关仝、华原范宽……三家鼎峙，百代标程。"三家意境表现各有特点："夫气象萧疏，烟林清——营丘之制也；石体坚凝，杂术丰——关氏之风；峰峦浑厚，势状雄强——范氏之作也。"这三家风格样式主要源自画家对自己熟悉的齐鲁、关陕、太行等地自然环境和地域特点的描写。以上是北方山水的诗意境界。

南方山水带来的是另一番情趣，米芾《画史》云："董源平淡天真多……峰峦出没，云雾显晦，不装巧趣，皆得天真。岚色郁苍，枝干劲挺，咸有生意。溪桥渔浦，渊渚掩映，一片江南也。"可见，地域风貌的不同，使得画家对自然的感受、审美的追求、意境的表现也不同。

而有我之境，我们在元代以后的山水画中可以感受到，元代文人们注重学问修养，集诗、书、画诸艺于一身，在绘画上注重表现主观的人生态度和生活情趣。这种重人格修养、重情感抒发、重自我表现的倾向，就是"写意"的倾向，这也是文人画的特点。谈到文人画，就不能不提北宋苏轼、米芾这些文人，也是苏轼提出了"士人画"概念，他认为："观士人画如阅天下马，取其意气所到；乃若画工，往往只取鞭策、皮毛、槽枥、刍秣，无一点俊发，看数尺许便倦。"苏轼认为士人画不在于"形似"，而在于写其意气，传其神态。倪瓒曾云："图写景物，曲折能尽状其妙处，盖我则不能之。若草草点染，遗其骊黄牝牡之形色，则又非为图之意。仆之所谓画者，不过逸笔草草，不求形似，聊以自娱耳。""余之竹聊写胸中逸气耳，岂复较其似与非，叶子繁与疏，枝之斜与直哉。"他认为作画不在形似，也不在颜色的相同，而在抒发"胸中逸气"，

用以"自娱"。吴镇也认为"墨戏之作，盖士大夫词翰之余，适一时之兴趣"。借助某些自然景物，用笔墨情趣传达画家的主观意念。在元代画家中，倪瓒的画最具代表性，他的画总是一组丛树，一个茅亭，远抹平坡，间隔的江水不着一笔，也没有一个点睛人物。他在这些极为常见的江南小景中，通过精练的笔墨，营造出静柔、萧疏、淡泊、自然的意境，给人一种闲逸、冷寂的感受。元代四家中，黄公望的洒脱、吴镇的厚重、倪瓒的简逸、王蒙的繁密，都有自己的审美追求和笔墨语言。明清山水画家皆取法宋元，所谓"运宋人丘壑，行元人笔意，集宋元之大成"，虽然整体艺术成就超越不了宋元，但一些画家如董其昌、龚贤等在审美品格、意境表现和笔墨语言上都有所突破。

山水画的意境表现是"受之于眼，游之于心"的心灵感悟之化境，是画家物我相融的结果，因此国人更注重知觉与感受。视觉与知觉的区别在于：视觉是感性的，直观的；知觉则从内心感知事物，常用主体的审美情感和意趣对客体物象进行某种程度的改造，是一个综合的、完整的知觉整体。郑板桥曾云："江馆清秋，晨起看竹，烟光、日影、露气，皆浮动于疏枝密叶之间。胸中勃勃遂有画意。其实胸中之竹，并不是眼中之竹也。因而磨墨展纸，落笔倏作变相，手中之竹又不是胸中之竹也"。其间的"胸中之竹"，可视为主体对客体的审美感知，它是生机盎然的、充满意韵的，它包含着主体在对自然的观照中所获得的审美感受。

黄宾虹认为，"古画宝贵，流传至今，以董、巨、二米为正，纯全内美，是作者品节、学问、胸襟、境遇，包涵甚广"。"内美"是文人画所崇尚和追求的境界，这取决于画家的审美、气质、品格、修养、性情与独特的意境表现和笔墨语言。自然景物在画家的意境营造中，或雄浑，或清幽，或散淡，或苍茫，或温润，或萧瑟。通过意境创造和笔墨语言显现出画家的诗性品格和审美境界。方薰曾云："作画必先立意以定位置，意奇则奇，意高则高，意远则远，意深则深，意古则古，庸则庸，俗则俗矣。"我们从历代大家的作品中可以感受那些独特的意境表现，如"荆关"的沉雄和大气磅礴、"董巨"的秀润和浑厚华滋；云林的简逸，却多有出尘之致；石涛的旷达，又常攫法外之奇。潘天寿认为："艺术之高下，终在境界。"假如一个人始终都本能、任性、粗俗地去表达自我感觉，那说明他的悟识、修养没有提高，也不可能到达一个高的境界。因此，我们需要不断学习、不断悟识，读万卷书，行万里路，在审美品格和学识修养上不断提高。

（三）艺术修养

我们进行艺术创作，首先要有正确的指导思想、进步的世界观和良好的审美，这决定我们的创作目的和动机，直接影响作品的格调与品位。我们只有具备正确而深刻的见解，才能把握、揭示生活的本质和规律，才能创作出有生命力的艺术作品。古人讲的人格修养指的就是"做人"，品格不高的人画品也不会高。艺术修养还包括深厚的文化素养，有较高文化素养的人，其艺术创作才会有较高的境界，才能站在更高的层次上洞察现实，领悟人生，用心灵去感受生活并创作作品。深厚的文化修养离不开丰富的生活积累，它是创作的基础和前提。亲身的经历和深刻的感受能够激发创作潜能，从而使我们构思并创作出内涵深刻、感人至深的艺术作品。培养艺术修养的过程，也是培养、陶冶自己真挚的艺术情感的过程，只有具备深厚的艺术修养，才能创造出感人至深的艺术形象。

（四）构图能力

构图是创作的前提和关键，在山水画中起着举足轻重的作用，它不仅能够起到布置画面的作用，还是创作者的审美情趣、创作意向和生活经验的体现。没有好的构图，就不会产生好的作品。构图是一个非常重要且复杂的过程，它通过寻找灵感、构思、立意、布局、提炼取舍、笔墨运用、取势造势、营造意境一系列过程最终完成作品的创作。要想使山水画作品拥有完美的构图，就必须具备良好的构图能力，掌握散点透视、"三远法"等山水画构图规律。山水画的构图非常强调"对立统一"的辩证关系，因此要把握主与宾、近与远、大与小、实与虚、黑与白、密与疏、纵与横、合与开、露与藏、稳与险等关系，另外还要掌握构图形式和构图模式以及题款、盖章的方法，只有这样才能完成一幅好的构图。

1. 构图布局的形式

（1）三叠两段式。三叠两段式是传统的构图形式，一地二树三山谓之三叠。景在下，山在上，云隔中间分成两段，清代保守派画家"四王"反复用此形式，毫无变化，致使其作品较为乏味。

（2）顶天立地式。一山突兀，高远透视，自山底望山头，显示山的高耸。

（3）左右侧立式。构图布局中，常见的都是右山左石，但需取均衡，要比例得当。

（4）景满繁密式。现代（当代）画家很常用的布景构图方法，以求画面丰富充实，但应注意闭塞之通病。

（5）景空简捷式。采用"迷远"的透视关系，使画面空灵、迷蒙，如江南雨蒙。

（6）空天空地式。景物集中在画面的中部位置，四周逐渐空白。

（7）一角半边式。这种构图方法流行于南宋。为画家马远、夏圭所创，俗称"马一角，夏半边"。其特点是景物在画面的一角或一边，其余位置均为空虚，境界空远。

（8）五字形式：为现代画家陆俨少所创，很实用。

①之——回旋式。

②甲——上宽下窄。

③由——上窄下宽。

④则——左密右疏。

⑤须——左疏右密。

2. 构图布局的技巧

（1）主次。《芥子园》有云："宾主朝揖。"山水画面中的山石树木等很多景物要主次分明。一峰突起，众峰捧月，主峰高大雄险，次峰陪衬烘托而低矮平缓，这样画面才有主有宾，突出主题不散碎，不紊乱，不喧宾夺主，使得主体突出，客体具体。

（2）开合。开指展开，合指合拢，有放和收的意思。山水画的构图全局存在大的开合，每个局部也存在小的开合。画面开合得当，聚散得体，有呼有应，无论几开几合，都能保持主体鲜明，整体协调。一般山水画中常有近景开，中景和；或中景开，远景合；右景开，左景合或左景开，右景合这几种。

（3）均衡。均衡指画面视觉上的平衡、平稳，不失重心。首先山水画要避开左右对称的格局。即左右上下或对角山石、树木所占面积比例相等，黑和白、实和虚比例相等，这样的对称格局往往缺乏美感。要使画面视觉上求得均衡，画面中的物体形态、体积、色彩强弱等都要合理配置组合，这里没有定量的概念，只是一种适度的原则。画面不要过分追求四平八稳，在一定程度上求得险绝再复归平整，这才是画面的最好均衡状态。

（4）疏密。古人有"疏可跑马，密不可容针"的说法。其意是指大胆拉开疏密关系，使得画面画材排列大疏大密，然而疏中有密，密中有疏才能使画面

不显呆板平齐。整幅画有较好的疏密关系，局部也存在疏密关系，疏不空虚，密不窒息，使得画面变化多姿，韵味无穷，富有节奏。

（5）虚实。自然界的景物如山石、树木、泉瀑、溪流变幻多端，画面的笔墨干湿、浓淡、色彩等都会产生虚实的变化。一般要求是：有形实，无形虚；景物实，空白虚；黑实，白虚；有色实，无色虚。画面布置要实而不塞，虚而不空，实中有虚，虚中有实，虚实相生。画面的疏密关系、松紧关系、黑白关系、对比关系等都可形成虚实关系。太实显得刻板僵硬，太虚则缺乏骨力显柔弱。

（6）藏露。含蓄和内敛是中华民族的特点之一，山水画的构图贵在含蓄，常言道："含而不露"，形不见而意见。"此处无声胜有声"可以给观众更多的联想空间，意境油然而生。

藏有四个作用：第一，画外有画，给人联想；第二，使露的部分突出醒目；第三，使画境变有限而无限；第四，使画面上的矛盾得以缓冲。藏与露的运用表现出画家的素养。一幅画不是处处都要藏露，它的运用体现山水画的意境、情调、趣味、格调。

（7）对比。山水画的构图核心是对立统一，即对比关系。对比构成节奏和旋律，使画面形象突出，层次鲜明；对比产生变化、气韵、情感和格调；对比又能产生振奋和刺激并给予视觉强烈冲击和画面张力，使人感到明朗、清晰；对比产生力量和活力动感，但仍保持平衡；对比双方应避免均等，均等会产生不和谐；对比双方应具有强弱关系，大约3：2和10：1的比例能产生和谐美。当画家运用对比关系同时也应考虑"调和"即怎样将众多对比因素统一起来。

（8）调和。画面是众多的不同特点的个体组成，但它们又都具备同一种因素。这种因素在画面上起协调统一的作用。比如：大自然带有很厚植被的山石画法都统一在披麻皴的笔法中，整体色调都统一用青绿色调。经过调和统一使画面整体感加强而趋于单纯。

（9）单纯。使画面处在明确单一的格调，是画家追求的一种风格，这种画面给人一种明朗大方、开阔静远、形象强烈的感觉。它净化视觉，但不能过于简单、单调、空洞无物，应有足够的描写才能显示出丰富的单纯。

（10）重复。重复是形象的多次出现。这种组合方式在大自然中随处可见，例如同树种的排列，冬天的枯枝重叠，同类石纹的排列，溪水的波纹等都像是文章的排比句、交响乐中的音符，给人一种秩序感，这种秩序感是审美情趣之一，它能使人加强印象，描写细致深刻，但要注意细节的变化，保持整体的和

谐。我国古代山水画先贤早已用过这种手法，如山石的堆叠、大小相间。以不同皴法表现不同的山石纹理，使其有序重复出现，传统水波纹和云的勾法等都潜移默化地表现出这一审美样式，但要注意"雷同"这一弊病。

（11）画眼。画眼在山水画面中指能引人注意的某一极小处的空白，起到透气、透亮、透空的作用，不留空白则会闷塞和板结。山水画面中的房屋、庭院、小桥流水、路径等都可作为画眼。它是一种心理的调节，当画面得到丰富和充实之时不要忘记"虚灵"。它是构成山水画意境的重要因素。

（12）穿插。穿插是山水画中画材的排列组合方式，它在丰富中充满变化。它对画面空白有序无序和形状大小不一的分割成为画面的节奏和韵律。山水画景物之间的巧妙穿插，可引人入胜。在实际山水画创作构图中，穿插变化是很重要的一环。要想快速掌握这一构图技巧，一是多做这一类构图练习，二是经常观察大自然中存在的穿插关系，如山石的结构穿插、树的枝干穿插等。

（13）气势。山水画之所以雄伟、壮观，主要是因为其构图取势。当然在笔墨制作中也存在笔墨之势。山水画面构图可分为章势、形势和情势。章势指画面通过各种形式的布景（S形、Z形等）所得的回旋、起伏之势。形势指画面通过各种景物造型（倾斜、耸高等）所得的雄伟、挺拔之势。情势指画面通过景物元素和画材之间的对立、倾斜、俯仰、藏露呼应（山石之间、树木之间、字印之间的呼应等）所得的顾盼之情。

（14）边角。边角的处理有关构图的整体效果，如处理不当会使全局阻滞。边角指画面的四条边和四个角。画面内靠近边的形体线不论横竖均不宜与边平行，应略有变化。四边全虚不好，会显得没有力度，不稳定。全封也不好，显闷塞，可适当留有空边。四角全封不好，显堵塞，可封一角或两角，但封两角者需对角封，避免平行。四角全虚显得构图不完整，意境不完整。边角的实和虚可用景物元素（山水、树木等）或题款、印章等处理。山水画的边角处理要考虑画面的内外联系，同时也要考虑形体相对的独立完整。

3. 构图布局需注意的事项

（1）平均。初学者容易将画面景物布置得上下或左右对等平均。具体反映在画面上则实虚对等平均，黑白对等平均，这样反而显得呆板单调缺少变化。

（2）对称。当代成熟画家时而用对称性构图，使其具有强烈的装饰感。但一般情况下在山水画构图中应尽量回避对称图形。因为这极容易造成画面的呆板。

（3）散乱。造成构图散乱的原因是主次不分，疏密虚实安排不当。有开无

合，缺乏对比因素，没有呼应，布置凌乱。所以要考虑构图的整体协调，在变化中求统一。

（4）空洞。指山水画构图过于简单，形式单一、技巧单一。比如清"四王"作品，反复运用三叠两段式的手法，使人腻味。

（5）塞闷。山水画的满构图样式最容易出现塞闷之弊病。满构图样式近年来多为画家所追求，因其可以表现出山水的繁茂，但如果缺乏恰当的构图技巧处理，画面会令人窒息。

（6）无势。山水画最讲取势。山无岭脉失掉连绵逶迤之势；山无倾斜失掉险峻之势；山无云断失掉高耸之势等。现代画家陆俨少的三种取势法可克服山水画之"无势"的弊病。一是险绝取势法：四平八稳则不见气势，破平之法是在险绝；二是欲擒故纵法：即势向左，而必先向右，以蓄其势；三是平正取势法：虽然左右没有轻重倾斜但上下有虚实轻重之分以取势。

（7）无"理"。山水画创作构图最忌违背自然常理，如树石的形体规律、生态规律。即古人常讲的"山无气脉""水无源流""树少四枝""石分一面"等。

（8）雷同。指画面构图的个体形象少量的并列（数量多的相同个体形象并列叫重复）。比如三五组合的石块大小形状相同，树高低、粗细相同并等距排列等等都是雷同。这样显得单调乏味。为了克服这一缺点，画面中需要有交错、大小、长短构图的变化。

4. 构图的空间运用技巧

关于空间运用一说，在绘画中还要从"透视"这一概念进行解读研究。研究的目的在于有效表现画面的空间，使画面存在远近、大小、高低、强弱等变化。南北朝时期画家宗炳在其《画山水序》中提到"竖画三寸，当千仞之高；横墨数尺，体百里之迥"。唐代王维《山水论》中说："丈山尺树，寸马分人。远人无目，远树无枝。远山无石，隐隐如眉。远水无波，高与云齐。"到了宋代，郭熙提出"高远、深远、平远"三种透视法，而韩拙又补充提出"阔远、迷远和幽远"等透视法，总称"六远"透视法，为解决山水画的空间问题做出突出贡献。

（1）六远，指高远、深远、平远、迷远、阔远、幽远。

高远："自山下而仰望山巅，谓之高远。"（宋·郭熙）这是仰视的效果，显示山的高大。

深远："自山前而窥山后"，（宋·郭熙）体现出山的前后层次。"深远者，于山后凹处染出峰峦，重叠数层者是也。"（清·费汉源）近代山水画大师黄宾虹说"境深能曲"意在深远之景变化丰富。

平远："自近山而望远山谓之平远"，（宋·郭熙）平远之山平缓，一般有汀岸远水，远浦归帆，林木霏烟之类平视山水。元代倪云林多作此类作品。

迷远："有烟雾暝漠，野水隔而仿佛不见者，谓之迷远"，（宋·韩拙）指景物被雾笼罩，时隐时现。"江流天地外，山色有无中"之缥缥缈缈无尽之感。

阔远："有近岸广水，旷阔遥山者，谓之阔远"，（宋·韩拙）近岸和远山中间隔水，具有广阔的空间感。

幽远："景物至绝而微茫缥缈者谓之幽远"，（宋·韩拙）指景物既幽深又致远的空间感。

（2）散点透视。西方绘画是焦点透视，即固定视点，因此画面有局限；而中国山水画是散点透视，即活动视点将万里江山、万丈高山等景物一览眼底，容寸纸之内。

（3）门板透视。指在画框内上下移动视点，将近、中、远景都布置其中，即使远景也能清晰可见。

（4）以大观小。将眼前视野有局限的景物推向远处而使其全面落入视线之中。如俯视所见"盆景"一般。

（5）以小观大。将远景拉到近处观察其细部，就像用望远镜观看一般，进行局部特征的表现的方式，也称特写镜头。

（6）时间和空间。山水画具有独特的时空观，其表现方法也是独特的，可以在一幅长卷画幅内表现出不同空间、时间、季节的变化。这是西方绘画中绝无仅有的时空表现。

（五）笔墨功夫

山水画创作不是单纯地对景物进行摹写，而是创作者在自己审美理念的指导下，利用笔墨语言进行创作的过程。笔墨是创作者思想情感的载体，只有掌握好笔墨的技巧，才能画什么像什么，才能"气韵生动"达到"神似"。用笔要有轻、重、粗、细、缓、急之分，用墨要有浓、淡、深、出、干、湿之变，这样才能表现出物体的结构和空间特征。同时，我们要拥有造型能力并掌握笔墨技巧。笔是"骨"，墨是"肉"，要选择适合自己的笔墨并加以运用，形成自己的风格。总之，笔墨是山水画的生命，也是山水画的灵魂。我们只有肯下功夫，掌握笔墨技法，才能创作出优秀的作品。

传统的笔墨技法是前人静观自然、参悟造化后概括提炼出来的，有许多作品可以让我们借鉴和学习。技法往往有程式，但笔墨无定式。笔墨技法只是手

段，在掌握好笔墨表现能力之后，从刻画对象的功能转向传达自己独特的内心感受的功能。画家的意念和情感是靠其特有的绘画语言来实现的，让画面本身表达其他艺术语言无法企及的视觉效果。笔墨是中国画最主要的表现语言，任何形式、技法，甚至气韵、境界都是通过笔墨来体现的。历代大家都有自己的意境表现方式和笔墨形式语言并形成了自己独特、鲜明的艺术风貌。山水画在传统绘画中表现最为全面，很多人认为其很难再继续发展了，但现代还是出现了很多大家，他们用笔墨开创了自己的新境界。例如，黄宾虹既有宋画的严整，又有元画的写意。他从金石大篆入手，用笔更厚重、辛辣，结构更趋奔放、自由，画面显得浑厚华滋。他在用墨上将宿墨、新墨互用，硬是在前人的"禁区"闯出一片天地来。又如陆俨少对前人的技巧广收博取，出入于南北宋之间，主要发展松原的笔墨与图式，并在现实生活和经历中获取了新的经验，尤其是云、水的表现，生动而富于变化，这得益于他对用笔的感悟力。

1. 选定自己熟练的笔墨技法

比如：高山峻岭、悬崖峭壁可采用斧劈皴法和勾斫皴法；平稳且植被茂密的山峦可采用披麻皴法和勾勒笔法。

2. 确定笔墨结构以表达作者的感受

如秋山繁密，满目荒芜，可用细密如松毛的短线散锋干笔交叠复加以达此效果；春山滴翠，杂树平绿，可用湿笔有序排列组合加以表现。

3. 以笔墨线条传达作者感情

如元代黄公望的《富春山居图》以流畅松动的长披麻皴表现出潇洒无拘的逸气。

4. 笔墨技法的灵活运用

对皴法的灵活运用，要抓住所要表达山石纹理的特征，结合感受抒发情感，自然而灵活地运用，制作必当顺手。

5. 确定画面的格调、格局

这是作者长期在作品制作的实践中潜移默化得出的结果，但也要不断根据作品的立意、意境去思考去设计。它们或清新淡雅或浑厚华滋，或雄伟壮观或玲珑秀美，或文或武，或繁或简等。

6. 根据意境确定显露笔墨技巧的位置

如泼墨的表现，破墨的表现等。当然还有很多的笔墨技巧需要浮于纸面，这是绘画趣味的体现，即"有意味形式的表现"。

（六）色彩运用

经过水墨的运用，我们基本已经能够把景物的精神表现出来了。要想使作品中的景物更加美观、真实，还需要染色，因此我们要掌握好色彩的运用。山水画的着色基本分为两大类：浅绛着色和青绿着色。山水画着色的原则首先是要鲜明，即用色应洁净、自然、明快、大方，不可有丝毫的板滞，同时，用水量必须合适，使作品浑厚华滋。其次要注意做到色不碍墨、墨不碍色、墨色融合，达到所有颜色不掩盖墨的光彩、不削弱笔力的效果。

1. 浅绛着色法

色调古雅、单纯。以赭色为主调，设有少量花青。

2. 青绿着色法

分小青绿和大青绿着色法，小青绿着色清雅秀丽，以浓淡青绿为主调，配有小面积的赭色。大青绿着色有富贵感，虽艳但不失雅，以金粉或重墨勾线，填石青、石绿等矿物质颜色，不追求局部的笔墨效果而体现总的色彩效果。

3. 水墨淡色法

在水墨制作完成后铺以浅淡的颜色，如赭石、青绿及其他颜色，做到色不碍墨，墨不碍色，或色墨混章。

4. 泼彩法

是近代画家张大千所创。也是现代画家常用的设色技法。分大泼彩、小泼彩。大泼彩以色彩为主表现画面，小泼彩以笔墨为主，色彩为辅（面积小）表现画面。

当然，除上述六点要素外，山水画创作还要讲究创作时的情感、创作的环境及纸张的质量等。

第三节　审美意象和形式笔墨语言

山水画创作是画家运用自身的艺术手段通过形象表达自己审美情趣的一种方法，它是画家个人艺术修养和品位的体现。画家在创作中如何认识和表现生活，如何把对自然的感悟熔铸在自己的画幅中，涉及两个基本方面：一是对外部审美对象的认识；二是自己艺术涵养的水准。这就需要我们不断地学习，而且要广泛地学习，要学习哲学、美学、文学等各方面知识，更要学习和掌握通

过现实物象进行传情达意的本领。这就必须"师古人"和"师造化"，以上也是我们进行山水画创作的基础和条件。

"师古人"和"师造化"二者互为契合，相辅相成。"师古人"就是要学习和掌握前人的审美意趣和笔墨表现手法。中国山水画经过一千多年的发展，其形成的美学思想、绘画理论、笔墨语言，具有相当的广度和深度。这一千多年的积累和经验也是前人从自然、实践中得到和总结的，我们通过学习和借鉴前人的笔墨语言、意境营造、构图处理和审美追求，可以提高我们表现自然、抒发情感的能力。学习前人的方法是提高我们山水画创作水平的重要手段，但它不是我们艺术追求的最终目的，我们必须用自己的眼光观察和审视自然，用自己的艺术语言来表现我们的情感。自唐代画家张璪提出"外师造化，中得心源"的理论后，历代大家都是这样实践的。"外师造化"就是以自然山水为师、五代后梁画家荆浩写自己隐居太行洪谷，摹写松树"凡数万本，方如其真"。范宽认为："与其师人，不若师诸造化。"石涛的"搜尽奇峰打草稿"验证了自然学习的重要性。近代大家黄宾虹曾八上黄山，遍游海内，以至"旅行记游画稿科以万计"，最终形成其沉雄浑厚的风格。李可染先生提倡实地写生、并身体力行，一幅对景作品可以画上一天甚至更长时间。当然，师法自然的方法很多，有些画家喜欢置身自然，饱游饫看，默记于心。陆俨少先生就经常如此，目记于心，追写于手，这对他风格的形成起了重要的作用。

由此可见，"师古人"，尤其是"师造化"能使我们逐步掌握表现自然、抒发情感的能力。表现能力的强弱直接影响山水画创作的优劣。因此我们要掌握和提高表现自然、传情达意的能力，需要"师古人"和"师造化"，更需要"中得心源"。

一、审美意象在山水画创作中的作用

意象是我们祖先首创的一个内涵十分丰富的美学范畴，意就是主观情思，象则是现实物象。审美意象就是主与客，情与景的统一。对于审美意象来说，主与客、情与景是不可分割的。王夫之说："情不虚情，情皆可景；景非虚景，景总含情。"他认为离开主观的"情"，"景"就不能显现，因此就成了虚景；离开客观的"景"，"情"就不能产生，因此就成了虚情。这两种情况都不能产生审美意象，只有"情""景"统一，才能构成审美意象。

中国山水画的创作过程也就是意象生成的过程。意象的生成建立在人对自然和生活的观察、体验、感受的基础上。在山水画创作过程中它自始至终都起

作用。我们在创作时不是对现实物象作纯客观描绘和再现，而是要经过主观能动的反映，进行取舍、提炼和创造，在此过程中，审美意象起了重要作用，它把现实物象和主观意念融合起来，融为一体。此时，自然景物不再是纯客体，而是画家心灵的反映和寄托。

意象不是凭空而来的，需要人对现实物象观察感受、积淀和启动，也就是"外师造化"。但这还不够，还需要"中得心源"。因此在受到现实物象的启示后，进入创作时我们少不了融入个人的思想感情、偏爱和寄托，同时离不开回忆、溶解、联想和想象。陆机在《文赋》中曾说，在艺术想象时要"精鹜八极，心游万仞"。刘勰在《文心雕龙·神思》一篇中也说："古人云：'形在江海之上，心存魏阙之下'，神思之谓也。文之思也，其神远矣。故寂然凝虑，思接千载；悄焉动容，视通万里。"这就是说艺术创作是一种思接千载、视通万里的想象活动，它可以突破"象"的局限，进入到一个自由的天地。

我们对现实物象感受程度的深浅，与我们的情感倾向有关，当我们喜欢某种现实物象时，就会认为它的一切都是美的，有时很普通的物象，也会变得非常引人注意，能引起情感的反应，从而在脑海里留下深刻的印象。这一切都会导致人在意象生成的过程中出现对现实物象的不同感知，有些强化了，而有些则淡化了。画家内心的思维活动，具有超时空、超物质及虚构、朦胧的特点，一旦变成固定性的存在，说明它已经融入作品中了。

二、形式笔墨语言在创作中的作用

我们知道，一幅作品的感人与否取决于其意境与内涵的营造与外传，这源于我们对所表现景物本质精神的理解和感悟。所以在此过程中，重要的是要摸索，形成自己与表现题材相适应的笔墨语言形式。我们常常会遇到这种情况——没有一种恰当的形式笔墨语言表现自己的意念和情感，也因此会陷入苦恼。画家的意念和情感是靠其特有的绘画语言来实现的，其让画面本身表达其他艺术语言所无法企及的视觉效果。笔墨是中国画最主要的表现语言，任何形式、技法甚至气韵、境界都是通过笔墨来体现的。历代大家都有自己的意境表现方式和笔墨形式语言，并形成自己独特、鲜明的艺术面貌。笔墨语言不仅能表现现实物象的形态及质感，还能表现现实物象内在的精神气质，抒发画家的思想感情，也是画家心灵的迹化、性格的体现、气质的流露、审美的显示、学养的标记。如何提高自己的形式笔墨语言能力，是画家经常要考虑的问题，否则只能望纸兴叹。想提高这种能力，需要画家平时在艺术修炼上多加积累，尤

其要加强笔墨语言的探索，多研究传统山水画与现代山水画的各种表现形式，不断加强山水画的写生与创作，提高自己的艺术修养，不断积累经验，使自己的艺术表现语言得到丰富、显现和成熟。

可以说，有了自己的笔墨语言形式，也就有了自己的艺术风格。改革开放以来，我国画家受到西方艺术的影响，山水画创作呈现出丰富多彩的局面，这对于开拓中国画意境表现、形式语言、审美情趣等方面起着积极的作用。在表现手法上，大量采用泼墨泼彩、肌理效果、拓印水印、重叠分割、平面几何、抽象表现或溶入添加剂等方法。这种制作性较强的表现手法，能够加深和丰富意境的表现，但过分了就会适得其反，会减弱和阻碍内心情感的抒发。因此笔墨语言形式的形成，并不是刻意为之，而是画家修养、学识的综合体现以及内心情感的自然流露。

第四节　创作的主要方法

创作需要冲动，需要灵感。有了冲动，才会使激情迸发，拥有强烈的创作欲；有了灵感，动起笔来才会得心应手，似有神助，能够画出好的作品。这并非故弄玄虚，大多数画家都有这种体验。冲动、灵感来自何处？它是生活积累和个人学养碰撞后产生的一种智慧波。它也许是即时涌现的，也许是久蕴突起的，大都由一种媒介引发出来。比如，画家看到一处美景，总觉得非要画出来不可，否则如骨鲠在喉，不吐不快；在书中看到一句好诗或在电视中看到一幅好的画面，立即产生画一张好画的念头……这时，创作的欲望极强，创作的效果也会极佳。

有时还没有创作冲动却又有时间，觉得应该画张画时怎么办呢？此时绝不要急于动笔。因为心中还没有要画什么画的谱儿就贸然动笔，往往会胡涂乱抹一阵，什么也画不出来，即便硬画一张，也会毫无生气。在这种时候，最好的做法是静下心来，翻翻过去的写生画稿或影集，并尽量追忆当时的动人的境界。一边翻着，一边想着，说不定哪张画稿哪张照片就引发了创作头绪。一旦有了灵感，便可立即开笔。如果坐在画案前一两个小时还没有创作激情，那就干脆去干别的事情。古人有"向纸三日"之说，讲的就是宁肯面对白纸构思几日，也不在胸中无画时急于动笔。

写生时提倡对景实写，为的是留下山川景物的自然风貌。创作时，却不能

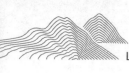

一味地照搬实景，而要从实景中进行取舍、提炼、内化、再构思，直至在心中真正形成一个画境之后，再将已经变成心中图画的天然图画通过笔墨技法的运用变成纸上图画。这个过程，用一个简单的公式表达就是：天然图画—写生画稿—心中图画—完成作品。具体讲，以下九种办法可按实际情况使用。

一、照搬法

如果写生画稿比较完整，不需要再进行什么剪裁，那么照搬写生画稿的构图就可以了。尤其在描绘一些具有特定纪念意义的人文景观时，它的一草一木很可能都有来历，随便取舍不得，故而多用此法。当然，这并非机械地照搬，还要融入个人的理解、感情和意境追忆。

二、加减法

对景写生时，并不是见到的景物均可入画。同样写生稿上记录下来的东西也不一定完全照搬就可以成为好的作品。这就需要进行合理的选择，把有用的留下，无用的舍去，有需要者还可以补加，一切根据创作意图而定。无论增加还是删减，都要合乎情理。

三、组织法

鲁迅先生在谈到小说创作时有一句名言："人物的模特儿也一样，没有专用过一个人，往往嘴在浙江，脸在北京，衣服在山西，是一个拼凑起来的角色。"我们进行写生山水画创作时，不妨运用一下这种拼凑法。即根据创作意图，从多张不同写生稿中选择有用的景物合在一起，重新组织成一幅新的画面。

四、替代法

有时要创作以某种景物为主的作品，但这种景物本身并不入画，而选择其他景物倒有些合适。此时不妨来个"移花接木"，把其他景物搬来替代。这同组织法中的拼凑有相似之处，但也有区别，就是所搬景物已改变了原来自身的性质。

五、夸张法

即为了突出描写对象的某种特征，故意把这一特征进行夸大处理，强调表现，以给人造成强烈的冲击和感染。这是几乎所有门类的艺术创作中常用的一种手法。李可染概括的意匠三法中，夸张列第二（第一为剪裁，第三为组织）。在写生山水画创作中使用夸张手法，往往更容易制造出动人心魄的效果。

六、变时法

即在创作时改变写生时的时令或时辰，比如把春季改为暮秋，把白天改为夜晚等等，或者把写生时的景物置于某种特定气象条件之下，比如风、晴、雨、雪、霞、霭、雾、霜等等。这样做会把没什么情趣的画面变得引人入胜，把没什么内涵的景物变得耐人寻味。此法看似简单，其实需要匠心。因为一则需要知识积累，二则依靠造境能力。

七、借用法

如果外出写生时因种种原因没有来得及画下写生稿，但拍下了照片，那么也可以借用照片进行创作。在照相机大大普及和生活节奏日益加快的今天，采用此法的人越来越多，这是顺其自然的事。但笔者以为还是尽量少用此法为好。因为照片仅是现实物象的如实写照，再加上相机的质量问题，很难有写生画稿那样经过眼观、心想、手记后的生动与传神。因为拍照时觉得很美，冲扩出照片后却不见美处；而一幅哪怕由非常简练的几笔速写组成的画，倒可能唤起对当时动人情景的回忆。

八、弥补法

在外出时未画下写生稿，也没有拍下照片，但手头上有这方面的资料或者可以找到这方面的资料，那么也可以使用这些资料进行弥补。因为已到过实地，所以对该地资料就有了熟悉感、亲切感，不仅知其一，而且知其二，这样创作起来无论状物、传神，还是构景、造境都会游刃有余，同样可创作出好作品。因此，平日要注意收集一些风景名胜方面的图片与资料，外出写生时也可以选购一些与当地风景名胜相关的图片与资料。有了这些资料，创作时既可从中找到可参考之形象，又可从中加深对描写对象的理解，使作品具有更加深厚的内涵。

九、追忆法

即全凭记忆创作。因为在心中记下的画面，并不一定是某个特定的景物，多半是一种感觉，一种氛围，一种意境，因为它很打动人，所以常常比画成的速写稿或拍成的照片还更能激发创作冲动。有的画家出游采风，并不是多动笔，而是着意去体验，去感受，并把这种体验与感觉牢记在心中，同样可以创作出精彩的作品。就一般规律而言，一个画家随着自身笔墨功力、艺术修养的不断提高，他的创作方式也会从写实发展为写意，至最高境界，便是神游天地，物我合一，任意挥洒皆成华章了。因此，在依据写生稿进行创作一个阶段后，要逐步锻炼依靠记忆来创作，慢慢便会体会到此法更易抒情怀、出效果。

第五章　新山水画写生与创作

第一节　山水画写生的"新"表现

一、对景写生即"对景创作"

写生是画家面对自然景象，以其为师积累素材探索发现新表现语言的过程。通过写生，可以获得在工作室中不能看到的美好物象，提炼探索自己独特的艺术语言，培养对物象观察、取舍、概括的能力，从而创作出有自己风格的绘画作品。历代有创新性的画家都是通过山水写生才有了突破性的进展。元代黄公望的《写山水诀》中有"皮袋中置描笔在内，或于好景处，见树有怪异，便当模写记之，分外有发生之意"[①]之句。石涛纵情游览各地的名山大川，"搜尽奇峰打草稿"便是对于他热衷写生最好的诠释。现代的大家黄宾虹、李可染、傅抱石也无一不是深入自然写生，在大自然中夫寻找创作的灵感。近现代山水写生虽多采用的是直接对景描写自然，但这并不是直接将自然景物如实地表现。可以用速写的方式大概画出山体的轮廓，以速记的方式去记录整理，为以后的山水创作积累素材。黄宾虹先生就留有大量的描写黄山、九华山等地的山水写生；也可以直接对景写生，充分发挥取舍、疏密之间的关系，达到一个主观场景的再现。

李可染先生——现代山水写生的典范，他极其注重写生，并将西方绘画理

① 周积寅. 中国画论辑要 [M]. 南京：江苏美术出版社，2011：85.

念注入到自己的写生当中，提倡对景进行创作性的写生。他强调"面对真实场景，写生时要尊重自然，并且在认识和体会自然中寻找新的表现手法"①。写生不必面面俱到，要强调主次、轻重、节奏，先表现最重要的物象，然后再向其他方面扩展。他还指出，中国画写生的特点不仅要表现所看到的，更要表现所知所想的画外之意，在表现一处场景时这场景不一定是彼时的情景，可以把过去类似的感受添加进去并表现出来。其思想就是将对景写生发展为"对景创作"。在写生的过程中去探索适合表现自身情感的艺术语言，并加以深化，这是李可染先生给后来者最大的启示。

钱松喦对写生也深有研究，其代表作品《红岩》是其根据写生途中记录的红岩村的景色，历经十几次修改完成的。作品以"红"为突破点，对真实场景做了极强的取舍，减少近景树木的存在，将黄土坡染成红色，把绿色的芭蕉变成白描形式，这样就避免了红绿对比产生"俗"的可能，同时使红色更加纯净醒目，作者充分利用为数不多的元素加强了画面的节奏。其精心描绘出的一条小路将观众的视线引向高山处的纪念馆。最终这幅画作完成了浪漫主义与革命现实主义的结合，既突出了精神性又增强了画面感。而与他同行的其他成员也有不少画这个村落的，但他们对于画面的结构安排和现实物象的摆布更多的是表现实地考察的结果，笔墨技法，审美趣味，画面所呈现的面貌更像是一般意义上的现场如实描绘，对比之下钱松喦的山水画写生对我们而言更具有指导意义。

从对景写生到对景进行创作的转变是写生从低级到高级的转换过程。它需要对画面素材的选择，构成感的表现，色彩、透视的运用等都进行一个规划，最终达到形式和内容的统一。在这条道路上只有不断地积累素材、锻炼笔墨用法、勤于思考才能创作出好的作品，也只有这样中国画的写生才是真正意义上的对景创作。

二、强化画面的构成感

画面构成元素是西方现代意义上的绘画语言，它在 19 世纪末 20 世纪初被提出。现代山水画画面构成元素在继承传统的基础上又融合了西方诸多绘画理念，在形体塑造表现上、画面透视应用上、黄金分割比例上以及空间营造上都有了新的创新和表现。

随着时代的发展，将中西方绘画理念进行融合的画家比比皆是。以林风眠

① 卜登科 . 李可染艺术研究 [M]. 天津：天津人民美术出版社，2011：28.

为例，他的作品具有极强的冲击力和感染力。他在深入学习西方的绘画作品后，开始将本国文化与之融合，从而形成了自己独特的艺术风格。其画面对于形象的处理多是以简化的点、线、面的形式完成的。所选择的题材以江边夜泊、丛林山居、芦丛水鸟为主。他的作品具有画面构成有序，色彩响亮明快的特性。在构图上多选用方形构图并巧妙安排了方圆结合、水平垂直搭配、线面协调等众多元素。他极其重视画面的分割，在画面各个元素的摆布排放中讲究对比和呼应关系。江岸渔船的平稳与芦丛、树干、山体的垂直对应统一，同时渔网和水鸟的曲线形象相互穿插，使整幅画呈现出方中有圆，平中有直，直中有曲的个性化图示。远景以大面积的淡墨表现，图像感觉也多用弧形强调，相应的变化也随之减弱，近景的变化相对丰富。动物形象的处理也赋予了其生动的气息，使画面增添了无限的可读性。

当然我们也并不能完全按西方的绘画理念去处理，画家描绘时要符合时代的发展及思想情感和精神状态的和谐。西方绘画最基本的绘画语言是形式感，用符合时代的表现手法展现人的主观情感以及客观存在的世界。吴冠中先生曾经发出"形式是生命，是灵魂"的号召。他认为一幅有感染力的作品，形式至关重要。其作品以更为疏朗的点、线、面为表现手段，着力营造画面的节奏感和韵律效果。作品以南方的水乡为主，白墙黛瓦、亭榭楼台、曲水风荷，寥寥数笔，便跃然纸上。《江南水乡》是他具有代表性的艺术作品。画面中的线准确地塑造了形体，精细地分割了空间，长线条与短黑的块、圆点形成强烈的对比。

画面中的长线或短线，大点或小点，都不能随便摆布。线与线的穿插、淡淡的色彩，突出了江南水乡的幽静之美。他将西画与中国的水墨融合到一块，具有很明显的图式面貌。《东方欲晓》是石鲁进行独特构思的结果。画面着重突出陕北的窑洞和老树浓重的虬枝，虽然没有人物的描写，却以窑洞暗示人物的存在以达到此时无声胜有声的意境。此幅作品以陕北为题材，将窑洞的窗户和树木的表现刻意平面化，加强了物象的黑白反差及大小对比，用极简的方式表现山水画写生带来的现代感。

这些伟大的艺术作品都是不可复制的，它们突出的构成意味、深刻的意境也只有在长期的写生中才能慢慢地体会并创作出来。

三、加强个性化笔墨表现

古代中国的画作注重传统，讲究师承，对于笔法的运用更是有很严格的要

求,例如轻重缓急、方圆转折等。在山水画中,不论是画面的结构组成还是笔墨技法的表现都已经形成了一种模式。陈旧的绘画方式会阻碍艺术的发展,使艺术黯淡无光,笔者认为要在继承传统的基础上融汇新型理念丰富绘画语言,强调个性表现。

1. 摒弃传统程式化笔墨

山水画最直接的表现方式是用笔用墨。传统山水画中表现山石有很多种皴法,其中"斧劈""披麻""雨点"是最主要的三种。"斧劈皴"属于面皴,着重以侧锋运笔为主要表现手段;"披麻皴"属于线皴,着重以中锋行笔为主要表现手段;线皴缩短后即转化为雨点皴,它主要是依靠笔尖的力量。这些是古人经过长期对自然的观察及实践归纳出来的程式化语言,也使我们意识到这是山水画发展到一定程度之后的产物。清代"四王",主张临摹古人的画作,一山一木都有原画的影子,将这种传统程式化语言的运用达到了顶峰。这样的绘画思想和表现手法作为主流,对后期山水画的发展产生了极大的影响。它导致之后的山水画面貌几乎雷同,似出于一人之手。中国画最重写意和抒情,而不是要求画家按着规定的模式进行绘画。由此可见,传统程式化的笔墨语言对现代山水画的表现似乎更是无关紧要。

用笔方式不同,表现景象的质感也就不同。根据不同的物象选用合适的笔墨,这样的表现方式才可以尽善尽美。近现代大师黄宾虹更是在前人的基础上总结出了"五笔七墨",开创了一种新式的表现语言。大自然的气象变化万千,写生的时候应该带着美的眼光去观察,结合传统、现代科学的理论以及自然地理知识去探索用什么样的笔墨表现景象。在表现物象时我们更要使笔墨服务于景象的特征,以不损害其真实丰富性为原则,着力探究。也应注意到不能完全照用西方的手法进行写生,或者完全使用传统手法进行描绘。

李可染先生通过大量的写生慢慢地找到了适合自己的表现手法。茂林、渔船、江面、山川、屋宇等构成了他的创作画面。他笔下的漓江山水秀丽、风光旖旎、充满生气。驰名中外的阳朔风景以它独有的魅力吸引着众人前去观光游览。夕阳落山,霞光落在静静的漓江上;细雨绵绵,冲刷在九马画山的光影中;渔船摆渡,人们悠闲地生活在竹林中。这如画的景色被李可染先生描绘得淋漓尽致。漓江影响了他,而他更以优秀的作品展现了漓江。他的作品深秀缜密,用笔有很强的塑造性,用墨也是炉火纯青。他的作品中,皴法带有传统"斧劈皴"的某些特征,注重山石的体面关系,着重笔尖刻画,更好地表现了山石的硬度和厚重感,同时注意到自然光照在石块上的亮部所产生的效果,着

重对亮部进行刻画而减弱暗部的表现，带有明显的写实性特征。运笔速度上也有了改变，追求"屋漏痕"的用笔技巧。此外他还采用了"擦"的用笔方式，这种形式更近乎于素描的表现手法，对于丰富性和细节的刻画更是有了一个飞跃性发展。"擦"的过程中侧锋和散锋同时进行，这使毛笔和纸张的接触面积大大增加了，笔锋中含墨含水的偶然性和不可预判性也极大地增强了。这对于画面效果的表现是极其重要的。

2. 丰富绘画语言

现代山水画家从临摹传统转向现实写生，个性得到了自由释放，表现语言的个性化，艺术风格也随之产生。

（1）弱化线条的存在感。在传统绘画中，中国画坛的画家们对线条推崇备至，更有甚者把这种绘画语言强调成绘画的本质。现代国内的美术作品开始借鉴西方美术的理念，将写实主义引进，以西方美术作品作为一种参照。画家在继承中国传统绘画的同时，充分借鉴国外美术作品中的优点，丰富自己的绘画语言。慢慢从古代注重平面性、虚拟性、意象性的山水转化为现代形态的构成性、写实性的山水。因此，线条的作用也随之下降了。

纯粹运用传统程式化的线条在当今审美环境中很难达到画面的刺激性效果，所以很多画家都开始改进。弱化甚至消融线条的现象在现代画家作品中屡见不鲜。傅抱石早期认为线条是国之瑰宝，在大量的写生之后，渐渐对线条也开始持怀疑态度，他曾说："以几条长短粗细之线，欲将为自然之再现，其难概可想象。""其限制很深，常常要受轮廓的干涉。"①线的主导地位逐渐开始动摇，注重用面造型的"抱石皴"渐渐取代了线条的地位。强调画面气氛表现的李可染更是将线条弱化，只在屋宇楼台，点景人物，山体轮廓上体现。他们都形成了自己独特的语言体系。

傅抱石在 20 世纪 50 年代后努力探索笔墨应该如何适应新时代的要求。传统笔墨的程式化一定要能够表达现代生活的需要。20 世纪三四十年代在蜀地生活的八年时光是傅抱石画风转型的重要时期。四川地区植被的繁茂，地形的复杂多变，使傅抱石产生了打破传统束缚探究用新的皴法表现山石纹理的冲动。之后他组织的两万三千里写生，更能使画家深入体会"艺术源于生活"的重要性。如何突破传统更好地表现物象特征是他面临的一个大问题，经过长期的摸索与实验，他最终实现了"面"的突破，形成了自己独特的散锋表现手法，也

① 陈传席.中国艺术大师·傅抱石 [M].石家庄：河北美术出版社，2010：65.

就是后来的"抱石皴"。这种皴法在再现了山川的沧桑感同时做到笔精墨妙，浑然天成。他将毛笔的性能和潜力发挥到了极致，在运笔过程中给笔锋加大了压力，直至笔肚笔根触纸，然后转动笔杆使笔锋散开，最终形成无数个笔锋。这种表现形式打破了中锋用笔的束缚，充分发挥了毛笔的性能。他的作品的显著特点表现在速度和节奏感更加自由，恣意挥洒；飞白效果明显，笔墨苍劲，变化丰富。"抱石皴"适用于表现成片山麓树林的空间感和透气性。当然他的作品不是单一地运用笔墨技法，同时也在情感表现上有了飞跃。他的作品用笔粗狂泼辣、纵意挥洒达到笔墨与物象之间的融合且富有诗意，这是最应该吸取和借鉴的成功经验。

（2）注重画面区域性肌理营造。注重笔触肌理感是绘画中常用的一种表现手法，而且这个词更多出现在西方绘画中。笔触肌理不仅可以丰富画面的视觉感受，还能够更好地表达画者的思想感情。运用好笔触肌理效果的丰富性和不可复制性对于研究新笔墨极其关键。

泼墨、破墨在山水画制作中的应用最为广泛也最为丰富。其能展现得淋漓畅快的视觉效果是其他技法所不能比拟的。破墨对中国画技法的意义仅从它对中国水墨画形式发展起到的关键性作用就可以领会到。破墨的重点在于"破"字，正所谓"墨以破用而生韵"[①]。破的含义即打破单调、产生变化，并在变化中求得生动的效果。正是它的这些特点才会令画面在表现的时候产生无穷的变化，形成诸多笔墨颜色的偶然性和戏剧性的变化。对于这一技法的运用，张大千是最具代表性的画家。20世纪50年代后期，张大千对泼墨破墨进行了大胆创新和尝试，并将其演化为泼彩。他的绘画材料多以熟宣和绢为主，在画面上大胆用墨和用色，根据其产生的变化决定趁湿还是干后再复加。他在最初上墨上色时也极其注意画面的浓淡变化以及轻重缓急的力度，最后再考虑用毛笔进行细节刻画，使画面松弛有度，气象万千。

四、对季节天气的着重描写所带来的画面感

在尊重现实感受上，具有代表性的人物是李可染。他描绘了众多名胜古迹、园林建筑、江南水乡等，其中更为突出的是将其对光的理解融入画中。他选择最具代表性、最美的地方进行描写刻画，其作品看上去更像是现场速写的记录，但这些又是极其生动、耐人寻味的可贵元素。接触过西方绘画的傅抱

① 上海书画出版社．二十世纪山水画研究文集［M］．上海：上海书画出版社，2006：42.

石对这种写实性的绘画方式也有很深的体会，这在他赴东欧写生期间的画作中最为明显。他结合西方焦点透视理念进行了大胆的尝试，利用近大远小的原理将近景树干进行深入描写以至达到类似特写的效果，对远景进行虚淡处理，如《回望克罗什城》。直接面对现实是西方取景框式的构成形式和近大远小的透视应用。它拉开了与传统绘画的距离，使作品更加自然和富有现实感，给人以耳目一新、别具一格的感受。

山水画写生是在一个特定环境中进行的，一天之中每个时间段呈现出的视觉感受不尽相同。大胆记录现场感受，尝试用不同的表现手法表现其气氛是我们最应该做的。山水大师黄宾虹就是最具代表性的例子。某日他在朋友的陪同下，从江边一路向白帝城散步，偶然间抬头发现山壁在月光的照射下与平时的感觉完全不同，这深深地吸引了他，于是他快速地拿出本子在月光下画了一个多小时的速写将其记录下来。这次的记录对他影响很大，我们在黄宾虹的画里看到"黑""密"以及某处的光亮等特点，都是他在月光的启示下总结出来的。林风眠借西画感觉进行写生创作的作品更着重对氛围进行了描写刻画，而且用色也极其大胆，现场感很强烈。李可染在表现雨景的作品中，对于远景的处理多用湿笔，而且用笔力度很大，干后会留下清晰的水痕，使雨的意味更深刻。此外，当代极富影响力的贾又福更是将晚霞的氛围作了很好的诠释。吸取西方绘画用光布色的处理手法和对现场氛围的营造技巧是我们学习和发展的一个方向。画者只有大胆地记录现场感受，画出的作品才有自己不同于他人的绘画语言，这样的作品也最能打动人。

随着时间、季节的变化，山川的形态也相应有不同的状态。大自然的山川形态万千，季节的更替、时间的推移以及风霜雨雪对于山川都有一定的影响。早晨的朝霞把山川染上了淡淡的金色，如同进入画家心中的自然山川；中午阳光充裕，山川形体阴影明暗对比强烈；晚上夜幕降临，天色昏沉幽暗，山体的轮廓隐约可见，山的灵气和幽冥之境愈发突出，更有梦幻幽深的画面感。时间给予了原有物象不同的改变，只有抓住这些变化才能更好地表现出来。

雨天、强风、雪天等特殊天气也会产生极强的画面感。人们在描写这种天气的时候往往也要抓住各个环境在不同季节的面貌，呈现不同的画面。山，近看与远看有着很大的差别，离山越远，景致越不同，山形亦不同；山的正面与背面也不同；遇到风、雪、雨天气，山的形态更是不同；需要特别注意的是晴天和雨天时的反差，晴天时，山青树重、层次清晰，而雨天所有的景致都被笼罩在朦朦胧胧的雨雾里，山石、树木若隐若现，变化微妙，它们本身就像一幅

水墨画。如果画者正画得起兴，一场小雨突如其来，若有若无地落在纸上，自然地浸开，雨水与墨色融合，会出现令人想不到戏剧性的效果。黄宾虹在他七十岁的时候去巴蜀写生，获得了画雨景的方法，即一边使用传统的用笔手法一边使用染法，代替之前的重墨画法。先用水墨肆意地泼洒，用花青色进行勾勒造型，色墨高度融合。色破墨、墨破色，用水、用墨、用色结合起来，可以创造出一种水汽氤氲的意境。或是突如其来的一阵风将原来静立的树木吹动，画者看在眼里，马上动笔将其记录下来，动感的树木配以静穆的大山，这种戏剧性的效果在生活中更容易激发画者在绘画过程中的热情。

五、借鉴西方理念进行水墨实验性写生

1. 中西方写生绘画理念技法的差异性

"写生"一词，在西方的概念中多指以实物为对象进行描绘，是提高绘画技巧和搜集创作素材的重要途径，被视为西方绘画培养造型技能的手段。西方始终将写生放在绘画学习的首位。中国画里的写生常与创作搭伴，多不依靠物象直接抒发性情，等同于传统绘画中的"师造化"。20世纪以来，西方美术教学模式——"学院教学"①传入中国，这在很大程度上批判了摹古风气，提倡用西方写实绘画等理念促进中国画的发展。西画的写实特性以及强烈的色彩感、形式感使人们对写生有了一个新的认识。西方的绘画建立在理性的基础上，有着完备的写生方法、理论、观念，研究解剖、透视、光影、色彩等，力求在画面中展现一个"科学真实的世界"②。现代的艺术院校中初级学生在进行素描写生时，往往怕位置移动而在自己的画架支点的位置做上记号，避免视角和视域的改变。虽然这样的方式会使画者对物象有更好的观察和表现，绘画会十分充实，但是这样的绘画也会导致太过写实而扼制了画者发挥想象的空间。中国绘画不是单纯的描写真实物象，而将主观的感受放在主要的位置。画家在写生中兼顾焦点透视的同时，往往也发挥散点透视的作用，这是观察方式的不同造成的。以傅抱石东欧写生作品《比加兹列宁水电站工程水坝》为例进行分析。这幅画作中巧妙地将位于两个方位的物象安排在一幅画作中，位于画面顶端的电线是从头顶上拉过去的，视线集中于左面，而视线向右移才能看见画面右端的电线。这在当地的展览中是引人争议的。虽然人们看不到这样的场面，但是他

① 上海书画出版社.二十世纪山水画研究文集 [M].上海：上海书画出版社，2006：28.
② 上海书画出版社.二十世纪山水画研究文集 [M].上海：上海书画出版社，2006：65.

的画却把整个工地的景色表现出来了。还有的人质疑人的眼睛怎么能同时看到两面。傅抱石做到了，他脱离了一个视点的约束，动态地观察事物，其结果不同凡响。

在观察方式上，西方绘画似乎更符合人类的视觉习惯，可以达到还原现场的真实性。但不足的是容易造成视野受限，想象空间狭隘。中式山水则可以实现画家的天马行空，自由想象。荆浩曾经在《笔法记》中提出的"度物象而取其真"①中的"真"就是要取事物本质部分的意思。

其后论述"似得其形"，也就是要抓住事物的形状、轮廓，抓住物象的本体即大自然中山川、树木等的形体。既要抓住物象的形体轮廓又要结合画者的内心情感，还要与自身的文化修养和审美观相结合。这个过程完全不同于西方对景写生的方法，它不是简单地刻画真实，而是融合了画家自己的想法进行观察写生。这样的写生更有利于画者将中国画的特点用更娴熟的笔墨语言表现出来。

中国的画家在西画中寻找适合自己的绘画方式，借鉴西方绘画理念并使之与东方绘画理念结合，使用中国画所具备的笔墨技巧，用写生的方式对中国画进行创新。在漫长时期的临摹、仿古中，进一步丰富并改变中国画的审美领域以及绘画的技法。西方写实主义的绘画技法使山水画更加趋于写实，更加丰富。但是也应注意到这种写实性的绘画形式使中国画慢慢偏离了传统，变得像用水墨画在宣纸上的西画。潘天寿先生的呼吁"中国画和西方绘画要拉开距离"②是值得艺术家思考的一个问题。但是我们也看到了凡是中西方的优秀写生绘画不论画家怎样去表现，最后达到的都是一个和谐的状态，一种让观者看后有所感悟的画面。

2. 西方绘画和新时期国画的融合

（1）加强光源对物象的塑造，营造一个戏剧性的场景。西方绘画中的用色与用光联系紧密，光显色、色衬光，常利用光形成的阴影来表现物体的体积感。传统中国画与西方绘画不同，它将光和色分开运用，物象的体积感是靠线条的转折以及皴法表现的，并不是像西画那样直接画出阴影。但随着中西文化的碰撞交流，中国画家对西方绘画理念的借鉴吸收给中国画带来了更多的表现手段，同时开拓了绘画审美上的再认识，对于"光"的应用也大大加强了。

光的运用在中国画和西画中则有较大差异。中国画以表现事物存在的合理

① 周积寅.中国画论辑要 [M].南京：江苏美术出版社，2005：102.
② 卢炘.潘天寿——中国名画家全集 [M].石家庄：河北教育出版社，2005：201.

性为目的，西方则着重利用光塑造形体，但将这两种理念慢慢相融也会产生新的表现形式和图示面貌。顾恺之在《画云台山记》中提出："山有面，则背向有影""下有涧，景物皆倒"①，这些理论写的都是画家见到的光在自然中的现象。光感的表现，在古代绘画中就已经被研究，只是没有形成系统语言。黄宾虹在写生时才探索出笔墨语言如何更好地表现光感。他经常在晚上观察物象的光感变化并以速写的形式记录当时物象的虚实。他的速写，笔墨层层积染，黑密厚重，在山腰或边角留出空白，再搭配点睛人物或建筑，形成强烈的黑白对比，宛如夜色笼罩下浮现的一处灯光，增强了画面无尽的神秘感。李可染更是善用光和色的高手，他在总结了绘画大师伦勃朗的用光表现之后更是将逆光表现到了极致。如他的作品《榕湖夕照》，此画主要以暖红色调组织画面。墨块整体性极其强，山体树木在夕阳的照射下浮现出一片暖意。亭台、小桥隐没在丛林山体中，但其边缘轮廓却极其光亮，在夕阳照射下愈发光彩夺目，构成了画面的视觉中心点。远处小桥底部透出的"白线"发亮且一直往下延续，将人的视线又带到了近处的亭台里，整幅画作的布局安排更像是舞台剧中的灯光应用，将人的视线集中在了某几处，使画面产生了强烈的明暗对比效果，同时也更加突出夕阳意境。黄宾虹、李可染都经过对自然长期的观察探索以及对前人的研究、继承，然后将山水画用生动的笔墨语言表现出来。李可染和黄宾虹这种以产生戏剧性为目的的对光线的运用，是山水画中最突出的成就。他们利用光影的变化营造虚实的效果，使画面有了强烈的戏剧性色彩，所以他们的画作都有很强的感染力。

（2）强调色调的统一性，突出画面的整体氛围。中国早在两千年前就提出了对于色彩的运用，谢赫的《古画品录》就提出"随类赋彩"②，这代表了一个民族的设色法则。随着时代的发展、重彩画的出现、岩彩等新型材料的发明，色彩的重要性又重新被人们所认识。"随类赋彩"这一理念也为现代的国画艺术注入了更加新鲜的血液，使之焕发出更强的艺术感染力。

虽然山水画写生强调的不是完全意义上的写实，但是颜色的运用会使物象的表述更充分，色与墨的融合会使画面更丰富。画者在写生的时候通过构图创作出一种空间感，注重墨色的节奏感，通过墨色的交错使用，使画面更具节奏感和表现性。以李可染先生为例，其作品《万山红遍》取景秋季，整幅画用朱砂和西洋红营造红、润的氛围，形成了一幅暖调极强的作品；在光线暗的地方，朱砂与西洋红颜色相称，显得更加红亮；在光线亮的地方颜色饱和度强

① 俞剑华.中国画论选读[M].南京：江苏美术出版社，007：8.

② 俞剑华.中国画论选读[M].南京：江苏美术出版社，2007：53.

烈，红色与墨色相映成趣。画面中瀑布的动感、稳实的色彩、营造的氛围给人以无限的遐想。其作品《山顶梯田》更像是作者早晨观看景色后得出的，这幅画的画面被一种强烈的蓝绿色笼罩，与上述作品形成了强烈的反差。

在色彩上有突出成就的当代画家中还有福建的林容生先生，他在色彩的表现应用上追求的是一种趋于典雅清新的感觉，对于画面基调多选择一到两种颜色完成，且非常注重颜色的冷暖、深浅、色相的调配。[①]在用色技法上更多借鉴水墨的表现形式，充分运用积、撞、染、堆、擦等方法，使平面色块的区域肌理性极大地丰富起来，达到一种近乎西方抽象主义的色彩表现，使观者的想象力摆脱了具体造型的束缚，获得了更加自由的想象空间。

西方绘画色彩纷呈，与其相比中国画的色彩显得稍微含蓄了些。西方风景式写生不仅是用颜色表现物象，更重要的是对画面色调的一种把握。在中国传统绘画中，墨色是最主要的色彩，同时讲究色不碍墨，墨不碍色，所以色彩对于国画是很重要的一环。中国古代绘画中的青绿山水，比如恽寿平的墨骨，苏轼所画的朱色竹子，再到近代张大千、刘海粟等人的泼墨泼彩山水，以及李可染先生对于夕阳暖色的运用，林容生对于抽象色彩的调配，都在强化色彩带来的表现力，秉承着色不碍墨的传统美学思想，色彩的运用水平相当精湛。色彩对于人的视觉冲击力要远远大于黑白墨色的视觉效果，着重发展色彩不失为一个突破口。

第二节　新山水画的创新及风格形成

一、状物写形中的笔墨风格新变

作为技法的"笔墨"无疑是山水画的主要造型语言，它的形式十分丰富，为突出重点，本小节主要从物象造型的角度对山水画的笔墨创新问题作以下几个方面的论述：皴法创造与传统皴法风格新变、树法和云水法的笔墨创新、"逆光"和"留白"的创造及笔墨结构特征、描绘新生事物的笔墨技法。

1. 皴法创造与传统皴法风格新变

"皴法"是山水画中表现山石林木的纹理、质感以及山体的脉络、阴阳向

① 殷双喜,陈政.当代中国画文脉研究·林容生卷[M].南昌：江西美术出版社,2011：11.

背、体积大小的笔墨技法。皴法在山水画中具有重要的地位，贺天健曾说："中国画艺传统的山水画，是以山石皴斮美和皴法美为主要'艺能'，除掉这个表现，便不是山水画，而是一种风景画。"

虽然他的话说得有些夸张，但是也不无道理。因此可以说，山水画艺术风格的形成与发展在很大程度上取决于皴法的创造、成熟与演变。也可以说，山水画的发展嬗变，也主要是皴法的发展嬗变。

山水画皴法是一种程式化很高的笔墨技法，是画家们"外师造化，中得心源"实践经验的结晶。印制于清代康熙年间的《芥子园画传》可谓集古代山水画皴法之大成，其所载皴法不下三十种，画谱程式的确给学画者带来了入门之便，但也助长了摹古的风气，这使山水画师形成的优良传统受到了抑制，藩篱日厚，相沿成习，故近代以来，山水画皴法上鲜少有独诣的新创。正如傅抱石所说："山水在宋以后壁垒最为森严，'南宗''北宗'，固是山水画家得意门径，而北苑、大痴、石田、苦瓜，也有不少的人自承遥接衣钵。你要画山水，无论你向着何处走，那里必有既坚且固的系统在等候着，你想不安现状，努力向上一冲，可断言当你刚起步时，便有一种东西把你摔倒！"[①]

新中国山水画提倡的写生，在较大程度上突破了传统山水画的皴法程式。在此时期，山水画家几乎都倾向于从真实山水出发，根据其固有的自然结构特征与规律提炼出新的笔墨表现技法，或者在长期生活观察、体验和写生的过程中，将传统的皴法程式与自然山水进行对照，探索并发现新的自然规律，重构笔墨语言表现程式。在此过程中出现了一些独创性的新皴法和一些在传统基础上有所发展和更新的皴法语言。皴法的创造、变革使山水画的整体风格发生时代嬗变并成为此一时期山水画创新的一大突出特点。下文主要从"'抱石皴'的成因与风格演变""'色墨混皴'法的创造及风格"和"传统皴法的风格演变"三个方面分述之。

（1）"抱石皴"的成因与风格演变

近现代山水画史上，堪称睥睨古今、空诸依傍的皴法创造是傅抱石的"抱石皴"法，傅抱石说："我作画所用皴法，是多年在四川山岳写生过程中逐渐形成的。我着重表现山岳的变化多姿、林木繁茂而又可见山骨嶙峋的地质特征。"据叶宗镐所编《傅抱石年谱》记载，傅抱石入蜀的最初时间是1939年1月，根据年谱与傅抱石自己的说法进行推断，"抱石皴"应该是1939年至20

① 傅抱石.壬午重庆画展自序（节选）[A]//傅抱石.往往醉后.南京:凤凰出版传媒集团·江苏文艺出版社，2006：200.

世纪 40 年代被创造出来并达到成熟的。但夏普先生认为，抱石皴法的出现时间至少可以提前到 1936 年，并且他将抱石皴的发展进行了分期：1936—1942年为酝酿探索期；1943—1946 年为成熟期；1947—1949 年为稳定巩固期；20 世纪 50—60 年代初进入辉煌期；1961—1965 年进入鼎盛期。由此推断，"抱石皴"似乎并不像傅抱石自己所说"是多年在四川山岳写生过程中逐渐形成的"，这是一种悖论。不过，笔者无意于探究"抱石皴"最初形成、出现的时间，笔者提出这个问题，乃基于以下的考虑：不管"抱石皴"何时形成，它无疑是一种不断发展并逐渐成熟起来的笔墨技法，傅抱石能成为新中国最具成就和影响力的山水画家之一，"抱石皴"法功不可没，且其后期风格的发展演变无不与早期创法紧密相关，因而仍有联系其成因并将其演变轨迹置于 20 世纪五六十年代的时代语境中进行"再度阐释"的必要。

关于"抱石皴"法的成因，我们今天能看到的吉光片羽主要是傅抱石的《壬午重庆画展自序》，该序中有言：

以金刚坡为中心周围数十里我常跑的地方，确是好景说不尽。一草一木、一丘一壑，随处都是画人的粉本。烟笼雾锁，苍茫雄奇，这境界是沉湎于东南的人胸中所没有所不敢有的。这次我的山水的制作中，大半是先有了某一特别不能忘的自然境界（从技术上说是章法）而后演成一幅画。我在这演变的过程中，当然为着画面的需要而随缘遇景有所变化，或者竟变得和原来所计划的截然不同。许多朋友批评说，拙作的面目多，几乎没有两张以上布置相同的作品，实际这是造化给我的恩惠。并且，附带的使我适应画面的某种需要而不得不修改变更一贯的习惯和技法，如画树，染山，皴石之类。个人的成败是一问题，但我的经验使我深深相信这是打破笔墨约束的第一法门。①

从上文可知，"抱石皴"的确是被蜀中山水"熏染"的结果。金刚坡一带的山川风光具有川蜀山水的典型特征，这里植被繁茂，环境清幽，处处茂林修竹，郁郁葱葱，且常年烟笼雾锁，云岚出岫，形成了葱翠秀润、苍莽雄奇的独特景致。所以，傅抱石说："画山水的在四川若没有感动，实在是辜负了四川的山水。"但对于这种景致的表现，传统的笔墨程式与草木葳蕤龙茸、山峦光色丰富变幻而又幽美秀丽的特征相去甚远。傅抱石有感于造化的神奇，大胆打破

① 傅抱石.壬午重庆画展自序（节选）[A]// 傅抱石.往往醉后.南京：凤凰出版传媒集团·江苏文艺出版社，2006：202.

传统皴、擦、点、染的技法程式，一改传统笔法的中锋、侧锋或中侧并用以表现骨法运笔的观念，运用"散锋笔法"突破成法。傅抱石对蜀道山水情有独钟并深感于雄奇山水境界的消失，他呼唤"师造化"精神的复归。

傅抱石先生曾说："蜀道山水，既使山水画发达，故唐以来诸家多依为画本。观历代所著录名迹，剑阁栈道之图特多可知也。元季而还，艺人集江淮间，平畴千里，雄奇遂自画面退走，富春虞山，清初已挥发无余，而山水亦开始僵化，胸中丘壑，究有时而穷，识者诟病，岂无因也。昔张瑶星题石溪上人画云：'举天下人言画，几人师诸天地？'瑶星非画家，正以为非画家方能道出此语耳。"[1]

傅抱石以川蜀山水为师法对象，致力于苍茫雄奇山水境界的创造，"抱石皴"法遂横空出世。如果说苍茫雄奇的蜀中山川是促使"抱石皴"法形成的客观因素，那么傅抱石关于"动"的绘画观则是"抱石皴"法形成的主观因素。

在《壬午重庆画展自序》中，傅抱石又说："我认为中国画需要快快地输入温暖，使僵硬的东西先渐渐恢复它的知觉，再图变更它的一切。换句话说，中国画必须先使它'动'，能'动'才会有办法。单就山水论，到了晚明——约当吴梅村所咏'画中九友'的时代——山水的发达已到了饱和点。同时，山水的衰老也开始于这时代，一种极富于生命的东西，遂慢慢消缩麻痹，结果仅留若干骸骨供人移运。中国画学上最高的原则本以'气韵生动'为第一，因为'动'，所以才有价值，才是一件美术品。王羲之写字，为什么不观太湖旁的石头而观庭间的群鹅？吴道子画《地狱变》又为什么要请裴将军舞剑？这些都证明一种艺术的真正要素乃在于有生命，且丰富其生命。有了生命，时间空间都不能限制它，今日我看汉代的画像石仍觉是动的，有生命的，请美国人看也一样。"

基于此，傅抱石真正创造了"动"的画法，这与他对雄奇境界的追求是一致的。他以破笔散锋为笔法极致，通过运笔的顺逆、提按、疾徐、轻重、顿挫等的丰富变化，充分发挥笔锋、笔腹、笔根的表现力，因势利导，随势生发，线条出自毫端者，细如游丝；出自笔肚与笔根的侧逆锋者，则有飞白与块状擦痕，或者疾涩粗率的线形，笔毫动旋运转之际，一管而尽方圆曲直、凸凹阴阳、粗细大小、动静刚柔变化之能事，凌厉飞动，行气如虹，如水之就深，如火之炎上，吞吐自如，气贯斗牛，笔墨所至，化为满纸云烟，但见烟霭浮动，宇宙

① 傅抱石.壬午重庆画展自序（节选）[A]// 傅抱石.往往醉后.南京：凤凰出版传媒集团·江苏文艺出版社，2006：202.

鸿蒙，天机诡谲，不可端倪。"散锋笔法"将传统皴、擦、点、染等笔墨程序在一次性的单纯运笔中尽数展露，同时又以其跳跃、灵动的笔法使墨色产生浓淡、干湿、燥润的微妙变化与笔墨块面结构的疏密、开阖、虚实随性发挥，恰到好处地表现出真实山水中光色变幻、空气湿润、烟岚升腾的地域特征，山石草木固有的纹理结构规律及自然山川的无限生机，使得技法程序的单纯化与艺术效果的丰富性和谐统一。傅抱石感叹大自然内在的生命律动，以颇具离经叛道色彩的"散锋笔法"——后人因其空诸依傍而命名曰"抱石皴"——表现其天风海涛般不可遏止的生命激情。傅抱石作画还常常借酒助势，作画离不开酒，这由来已久，那是抗日战争年代生活郁闷，借酒解愁所养成，已成为他多年的习惯。他曾有闲章"往往醉后"，他特别喜爱，先后曾有三颗，刻过四次，由此可见其好酒程度之深。但他绝非酗酒之徒，而是酒激灵府的杰出画士，他以酒浇心中块垒，抒发无限激情。傅抱石酒酣耳热、画兴勃发之际，空诸依傍，物我两忘，此时的他纵横挥洒，使得"抱石皴"法与创作激情相得益彰，更具横绝太空、吞吐大荒之气概。"抱石皴"与酒结缘，契合画家的个性和胸襟。傅抱石的画作是其坦荡心境的真实展现，也是其浪漫情怀的自然流露。

　　如果进一步宏观考察傅抱石的创法背景，"抱石皴"的出现还受更为深层的历史情境因素的催发，傅抱石曾经说过："画是不能不变的，时代、思想、材料、工具，都间接或直接地予以激荡。"[①]傅抱石所说的时代激荡，就是东西方的文化冲撞以及英勇壮烈的民族救亡形势对他的强烈感染。青年傅抱石曾在《中国绘画变迁史纲》中自信地宣称："中国绘画实在是中国的绘画，中国有几千年悠长的史迹，民族性是更不可离开……中国绘画，既含有中国的所有形成其独立性，又经过多多少少的研究者，本此而加以洗刷，增大，致数千年而不坠。则独立性之重要可谓蔑以复加……还有大倡中西绘画结婚的论者，真是笑话……中国绘画根本是兴奋的，用不着加其他的调剂……中国绘画既有伟大的基本思想，真可伸起大指头，向世界的画坛摇而摆将过去！如入无人之境一般。"[②]可见其强烈的民族自信心溢于字里行间。然而，经过1930年代留学日本的经历后，傅抱石开始改变自己的观念，他在坚持中国传统绘画精神的同时，也注意吸收西画面向自然的客观写实性，同时又不着痕迹地融会了横山大观、竹内栖凤、小彬放庵等日本画家利用水色晕染造成的朦胧湿润的空气感。直至抗战时期，傅抱

①傅抱石.壬午重庆画展自序（节选）[A]//傅抱石.往往醉后.南京：凤凰出版传媒集团·江苏文艺出版社，2006：200.

②傅抱石.中国绘画变迁史纲[M].南京：凤凰出版传媒集团·江苏文艺出版社，2007：10.

石始创"抱石皴"法，以横刷直扫、迅猛刚烈的散锋笔法创造出风雨飘摇、苍茫雄奇的山水境界，其中寄寓着民族精神勃然奋发的缕缕情愫。

"抱石皴"源自蜀中的真山真水，但脱略形似，具有一种抽象的肌理结构和形式感，因而它既可以是对山石嶙峋、坎坷纹理的形象模拟，也可以是对草木葳蕤、龙茸景象的灵魂概括，同时又融入了空气、雾霭、光色等因素，润泽流荡，苍茫雄奇，有鸿蒙初开之神秘，又有神机乍现之奇异，所以它具有极其广泛的适用性和表现功能，正如夏普先生所说："'抱石皴'的相因相生、随机生发的灵活性、适应性，使其能适合表现各种特殊内涵的画境，画家对各种特定情境的向往，皆可借助'抱石皴'这一特质达成其理想。""抱石皴"所具备的上述灵活性、适应性，使其比其他的技法形式更适于现实主义题材的山水画创作及山水写生。无论是名山大川，重峦叠嶂，还是烟林远岫，小桥流水；无论是中华山水、南北形胜，还是异国景致、外域风光，"抱石皴"都能独擅胜场。傅抱石大量现实主义题材作品及写生之作，都是对"抱石皴"的成功运用。"抱石皴"法，又因其亦幻亦真的奇特性而更具形上之蕴涵，它"以追光蹑景之笔，写通天尽人之怀"，笔神墨韵，惟恍惟惚，大化归一，道蕴其中。傅抱石说："此恍惚之姿也，惟不能名。然与恍惚中得见其自然呈现之形象，不变不易，乃以无向有之展开状态。从恍惚之无而生有……"有研究者指出："傅抱石先生的这个有时似乎不可名状的物我两忘之恍惚，实为中国绘画中的最为宝贵的意境之萌生，是中国绘画纵横交织内在理念博大精深之所在，是中国绘画强盛之生命力，是中国绘画立于世界艺术之林永置不败之地之根本，傅抱石先生的绘画思维之灵性，发之于他融汇古今的哲学思想和审美观念。"

可以说，"抱石皴"的风格演变基本反映了傅抱石整体艺术风格的发展。20世纪50年代以后，"抱石皴"在基本保持40年代典型风格的基础上进一步拓展演变，原来激越、勃然不可磨灭之气有所消减，强化了沉稳、浑厚的意味。如傅抱石作于1956年的《雨花台》《雨花台第二泉》，其山体皴法在增加点厾的同时，运笔也不如前期丰富，总体上趋于苍朴厚重，率意的气质大为减弱。傅抱石在1957年的捷克斯洛伐克和罗马尼亚写生中创作了《大特达山麓罗米尼采饭店推窗一望》《回望克罗什城》《古文化城克罗什》《赴比加兹列宁水电站途中》《捷克斯洛伐克风景》《布拉格宫图》《加丹风景区》《罗马尼亚风景》《西那亚风景》《斯那柯夫湖》等一大批表现异域风情的山水画作品。在这些作品中，结构复杂的西洋建筑与现代气息浓郁的楼宇、街道掩映在树木与山水之间，一向恣纵率意的"抱石皴"增加了以大块面渲染造型的意味。他在20

世纪 50 年代末至 60 年代创作的某些写生作品，粗笔渲染、以面造型的趋向也较为明显，这在某种程度上使动感有所淡化，艺术表现力减弱，反而不如 20世纪 40 年代作品的飞动郁勃更具吸引力。当然，这并不是普遍现象，他后期的大量作品在进一步完善散锋运笔的同时，早年的荒率之气被化解，笔墨也更为精纯老到，雄健而又洒脱，疏野而又娟秀，气韵生动，格调俊逸。如《待细把江山图画》《满身苍翠惊高风》《漫游太华》《早随烟月上瞿塘》等作品，堪称此时期的山水画杰作。这些作品皆源自他长年的山水写生，傅抱石在"师造化"的过程中，将个人的生命情感体验与反映现实生活、抒发时代情感有机地融为一体，使其创作风格产生了新的突破。

　　"抱石皴"的风格演变，在某种意义和程度上反映出 20 世纪五六十年代的时代情境对艺术创造的影响与制约，在整体上由个性化表达趋向理性化营构，是此时期艺术风格的基本演进逻辑。由于山水画价值取向的转化，艺术创作不再纯粹是个人化的赏心乐事，在当时的时代规范和审美意识的影响下，艺术风格趋向某种预设性的审美趣味似乎是无可避免的。1959 年，傅抱石与关山月合作的《江山如此多娇》让我们更为深切地感受到这种情境逻辑无处不在的制约。"抱石皴"法固有的那种磅礴挥洒、放逸豪迈的精神气质敛声匿迹，代之以煌煌、整饬的大雅气度。诚然，这与合作存在一定的关系——画作要把关山月细致柔和的岭南风格和傅抱石的奔放、浑厚融为一体，但需要注意的是，宏观、外在的政治情境才是真正引发风格变化的主导因素。当傅抱石接到任务后，他感到，"这实在是一件十分光荣而又相当艰巨的任务"以至于"在绘制的过程中，我们一直担心着画的效果，每动一下笔，都研究再三"。这样的创作状态，真有"如履薄冰"之感，与傅抱石特有的吞吐大荒、解衣盘礴的创作状态大相径庭。该画是为代表新中国政治形象的人民大会堂创作的，因此创作已经不是只关涉个人情感的行为，但又不可能完全脱离个人审美经验的影响，因而怎样平衡个人的审美情趣与国家、集体的审美诉求之间的关系，成为此次创作的关键。整体来看，《江山如此多娇》的笔墨结构趋向稳健、浑厚，充满了一种雍容大雅、阳刚大美的气度，掩没了傅抱石式的飞动之势、郁勃之气。在傅抱石自己看来，完稿后的《江山如此多娇》并没有达到最佳创作境界，以至于他曾想重画此作。尽管独特的"抱石皴"风格未能得以尽情展露，但作为一幅具有象征意味的作品，该作具有的宏伟、壮阔的气象，无疑体现了新中国形象塑造的审美诉求，成为一种浓烈的民族文化心态的情感外化。

（2）"色墨混皴"法的创造及风格

"色墨混皴"法是石鲁创造的独特皴法，赵望云也有类似皴法，但从后来的发展和影响看，石鲁无疑走得更远一些，而赵望云似乎始终在若即若离的游移状态审慎地回到一种接近传统的趣味之中去，他更注重笔墨的清醇蕴藉，因此其艺术个性不如石鲁强烈。在中国绘画史上，山水画家描绘的多是名山大川，奇山异水，而贫瘠苍凉的黄土高原，除了赵望云等少数人早期进行过写生以外，似乎从来就不曾进入画家们的审美视野与表现范围。石鲁通过长期的生活体验与写生实践，创造性地将传统中的"拖泥带水皴"进一步发展成"色墨混皴"，成为一种独特的黄土高原皴法。尽管有"野、怪、乱、黑"之嫌，但正如"西子捧心，病处成妍""只可有一，不可有二"的道理，这种独特而充满强烈视觉冲击力的语言形式正源自画家对现实物象独特的审美感悟，恰到好处地传达出黄土高原莽苍、浑厚、粗犷的地域特征与画家奇崛躁动的情感节律，它显然远离了传统文人轻清淡雅、飘逸柔和的审美旨趣，几乎一直处于一种创新而又不符合某种潜在的审美趣味的尴尬处境之中，成为人们聚讼纷纭的敏感话题。

在 1961 年"西安美协中国画创作研究室习作展"之后的座谈会上，美术评论界首次提出了关于石鲁皴法创新的话题。

表现技法形成许多新创造，这是必然的。要表现新意境，就会感到既有的不够用了。过去山水画家用墨皴，现在用色皴，用赭石或朱䃅皴黄土和勾水纹，这种方法有助于强烈地表现黄土高原和黄河浊流的独特效果。如果只用墨是不能达到这种效果的。所以江苏画家宋文治画四川的山，用花青来皴，这是其大胆之处，也许正因如此，才使有些人感到"野"。笔者认为，这样的创造丰富了皴法的表现力，它来自生活，也来自传统中有些被人说"野"的地方。石鲁以乱柴皴点杂树野花，给人感受很好，但是这种乱还缺少点条理，如果乱中见出条理，会更耐看些。

石鲁近年来变得厉害，某些同志指出缺点也是应该的，因为大家总希望他们能画得更合理想。此话在某种意义上揭示了石鲁皴法的特征。但就石鲁的创作实际而言，"色墨混皴"法在其 1959 年创作的《转战陕北》一画中已初现端倪，它预示了一种混溶色墨进行直接皴染的可能性，但画家似乎还没有完全突破传统山水画在线条勾勒的物象结构中平敷色彩的常规性——尤其是前景的巨大石壁还较明显地表现出以粗笔勾勒结构而后皴擦、敷色的痕迹。或许作为政治意涵深沉的画作，画家考虑更多的是怎样获得一种象征性意味的笔墨、色彩

效果，在力求创新的基础上尽可能尊重并维系民族传统的审美理念，以赋予画作一种既新奇鲜明又沉雄博大的审美内涵。因而画面上既有传统意味的干湿兼顾、皴擦结合与力可扛鼎、苍朴厚重的线条，又有浓重的矿物色与酣畅淋漓的水墨在某种程度上交融的皴染效果，凝重的笔触与深沉且极富视觉冲击力的色彩浑然一体，充溢着磅礴、恢弘的阳刚之美。说到底，这种风格特征与作品深刻的政治意蕴、物象象征性意味的创造具有不可分割的联系，是思想意蕴的真实折射。20 世纪 60 年代后，石鲁将色墨混皴的技法进一步推向极致，在《高原放牧》《秦岭冬麓》《赤岩映碧流》《逆流过禹门》《秦岭山麓》《上工图》《延河之畔》《麦浪》《秋收》等作品中，石鲁完全打破了传统色墨关系中某种潜在的分离性，颠覆了传统山水画中色彩作为笔墨附庸物的惯有观念，并在皴笔中融进了充满激情与令人错愕的"颤笔"，创造性地描绘了西北高原上山川林麓粗犷莽苍、雄阔浑厚的自然风貌特征。这种创造性无疑与画家长期深入生活参酌造化的写生实践密切相关。

石鲁的皴法充满了强烈的个性特质，这与他强调笔墨中要表达思想情感也有莫大的关系。石鲁在创作中并不拘泥于具体物象的客观再现，而是主张在笔墨中注入思想情感，他认为"画有笔墨则思想活，无笔墨则思想死。画有我之思想，则有我之笔墨；画无我之思想，则徒作古人和自然之笔墨奴隶矣。故，但仿某家笔墨乃无笔墨之验也，若既有我之思想情意则有笔墨也。思想为笔墨之灵魂，依活意而为之则一个万样，依死法而为之则万个一样。笔墨乃画者性情风格之语言，最忌虚情假意、无情无意"。这些观念充满了强烈的创新求变的精神。值得一提的是，石鲁的皴法笔墨是多样化的，如《深山蓬居》之酣畅淋漓的泼墨法与浓淡相破的画法，《南泥湾途中》破笔短线兼焦墨的皴法与湿墨淋漓的远山画法，不一而足。直至 20 世纪 70 年代，石鲁的山水画创作基本放弃了原有的皴法，而主要回到一种线条效果的求索之中，当时他的画作中出现了金石韵味的线条与类似"钉头皴"的笔墨。20 世纪 60 年代由色墨混皴形成的那种强烈刺目的视觉效果进而被一种密集的线性结构取代。因而石鲁的笔墨风格总是强烈醒目，一如其人，这正印证了他的话：笔墨归于性情，归于意志，于是不求风格而风格自来。

（3）传统皴法的风格演变

"皴法"作为山水画笔墨技法的集中体现，一直是山水画家致力创新的重点。20 世纪五六十年代，在皴法风格上取得一定突破的画家还有陆俨少、钱松喦、关山月、宋文治、何海霞、贺天健、秦仲文、吴镜汀等人，但他们主要是

在写生的基础上对传统皴法的固有程式作出一些基本的调整，或强化某种笔墨趣味，或融进新的视觉感受和发现的规律，或针对真实山水融入多种传统皴法程式，从而在某种程度上改变了传统皴法的风格。总体而言，这些相对新变的皴法在总体面貌上不如"抱石皴""色墨混皴"个性强烈、风格突出。在京津画坛，传统山水画家胡佩衡、刘子久、秦仲文、惠孝同、周元亮、古一舟、何镜涵、关松房、陶一清等皆为突破传统程式画法做出了不同程度的努力，但他们主要坚持民族绘画的传统性，风格变化并不强烈——至少从皴法反映的笔墨创新性角度来说是如此。当然，他们的创新程度有高有低，并不完全一致。胡佩衡在 20 世纪 50 年代的湘桂写生中较大程度地突破了题材范围并大胆运用浓墨重彩画山石峰峦，但其皴法基本是古意盎然且富于装饰性的旧风貌，虽也有某些稍见写意的画法，但仍难脱窠臼。刘子久作为南、北宗传统根底深厚的画家，在题材、意境、色调等方面都有较高程度的突破，他的画作生活气息也颇为浓郁。其作品《为祖国寻找资源》是名噪一时的山水画名作，该作的山石皴法源自北宗，能结合具体物象结构深入细致地刻画，突出其奇伟雄峻的地貌特征，但该画法基本是传统技法程式的运用。秦仲文曾经是"保守主义"的代表，但这并不代表他在创新求变的宏大时代潮流中无动于衷，他曾在自述中说："我之学画，除早年得力于师友诲助之外，六十岁前以古为师，六十岁后以真为师……解放后，毛主席的文艺理论使我明白了服务对象、创作源流和继承发展等新的定义。我感到有必要在原有的基础上，深入生活，以期达到推陈出新的发展。一九五四年后，在党的支持下我曾多次近在京郊，远至各省，行役万里，跋涉崎岖，看尽山川，将其写为画稿。后来证明传统上的南宗画派，远不足适应今天写生中反映现实生活的要求。因此，我又加强融会北宗，贯彻实践的方向。"创作于 20 世纪 60 年代的《丰沙列嶂》《居庸叠翠》《玄中寺》《岷江欲雨》《青衣江上》《峨眉积雪》《嘉陵远眺》《玉龙雪山图》《云栈图》《云山欲雨图》等作品，皆是画家面对实际取得素材，归来创作之时，损益取舍而成。这些作品真实地反映了画家在写生中意欲突破传统技法程式的努力，其中某些作品并不成熟，如《丰沙列嶂》使人明显感觉到画家在面对真实山水时尚处于一种适应性、尝试性的状态，山体皴法虽能得真山之形，但他意欲在真实感的捕捉与传统技法的运用之间获得一种平衡的力，反而使其笔墨拘谨、神气黯然。不过这种状态很快被得到了有效的调整，他的传统笔墨技法被成功地融入了写生之中，这反映出他作为北派大家的风范。其皴法讲究书法性运笔，线条苍劲雄健，极富写意性和节奏感，其山石造型锋棱坚凝、结构自然，辅以干

笔皴擦，湿墨渲染并讲究色墨交融的效果，山石转折处和暗部常以疏密相间的点和短线率意皴擦，可以有效调节画面节奏和山石的结构关系。吴镜汀的从艺经历与秦仲文近似，他早年师古，北宗功底深厚。解放以后，他决心摆脱过去的模仿，走向反映现实生活的道路上去。他于1953年后，曾三次到江南、西北和长江流域旅行写生，目睹祖国的壮丽河山及建设的新面貌，深受感动和鼓舞。从这时起，他开始尝试创作反映现实的山水画。他于20世纪五六十年代创作出《巴船出峡》《秦岭》《江上风帆》《太华胜概》《华山苍龙岭》《峨眉积雪》《泰山云步桥》《黄山清凉台》《黄山白鹅岭》《黄山耕云峰》等作品，这些作品打破了传统的皴法程式，笔法松灵率意又不乏雄健之气和书写性意味。陶一清的皴法显示出更浓郁的传统北宗气息，即有"远观其势，近观其质"之典型特征。但他也能以南宗融会，并取西洋画之长，笔墨纤秀、瘦硬兼而有之。

最能代表北京画坛传统型山水画家典型风貌的作品莫过于《首都之春》，该作综合体现了画家古一舟、惠孝同、周元亮、陶一清、何镜涵、松全森的风格特征。画卷最后一段，山势起伏，气象万千，其山石皴法基本是南北宗的融合画法。从某个角度说，这批从20世纪前期走过来的传统型山水画家，尽管他们在适应生活与时代要求的过程中作出了巨大的调整和努力，其创作题材、内容以及作品格调、意境等方面都有一定程度的突破，但最能体现山水画根性、显示山水画创造性的皴法笔墨，在他们的笔底依然延续融会南北宗的老路——这也是20世纪五六十年代京津地区传统型山水画家的普遍的艺术特征。

再说江南画坛。陆俨少是一位较有代表性的坚持传统而又力求创新的山水画家。他早年师法王蒙，这造就了他笔法缜密、铺陈的风格特征。他于1950年创作的《杜诗秋兴图卷》，山水境界阔大，笔墨灵动洒脱，体现了他早年从三峡山水中造就的悟法脱化之功，但其深厚的师古功底仍是其笔墨风格的主导性因素，画作中的图案装饰性趣味，每于工致中透出悠远古意，风格缜密娟秀。这说明陆俨少的笔墨风格在20世纪50年代前期仍处于创变的前夕。20世纪60年代后，陆俨少在创作中融会造化神机，将写生得来的写意性趣味融入画面皴法结构，逐渐打破了原来工致的图案化笔墨倾向，但其皴法上的装饰美或隐或显，如影随形，一直保留至晚年。陆俨少认为传统皴法分为两类，披麻一类表现土山的形体，斧劈一类表现石山的形体；卷云、荷叶、解索、牛毛等是披麻皴的变体；大斧劈、小斧劈、豆瓣、折带等是斧劈皴的变体，因而他主张在传统皴法的基础上创造新法，或两种皴法相合而成，或以一种皴法稍加变异而自成面目，以适应所要表现的对象。他还认为，披麻皴所表现的隆凸的圆山是

山峦的骨骼体形，抓住此要点，许多其他皴法都可从披麻皴中变化得出，他指出，"披麻皴线条分成小段，每笔自为起落，就成为钉头鼠尾皴"，"披麻皴线条变为点，成为豆瓣皴或雨点皴"，"披麻皴的线画得硬挺而作不规则的交叉，就成为乱柴皴"，"披麻皴线条加以屈曲，就成为解索皴"，"把披麻皴繁复的线条删去，只剩几根提纲挈领的线，就成为荷叶皴"。或许，在陆俨少看来，一切皴法皆有其"母体"，针对不同的山石结构，只要运以"披麻""斧劈"的变体式笔墨，即可在山体轮廓和组织结构不变的情况下使山石峰峦的面貌焕然一新。但是，这绝不是董其昌在掌握古代大师笔墨图式的基础上以秩序化图像程式重新组合的"集其大成，自出机杼"的境界，而是在长期饱游饫看中培养的超凡入圣的观察力的基础上对山水造化规律了然于胸的理解与把握。如前文所述，陆俨少写生时强调目识心记，不赞成对景写生。因此，这在"神悟"的运用上必然提出更高的要求，即要掌握现实物象的固有结构特征及云水流荡、烟岚变幻的运行规律。可以看出，只有在此基础上再对传统技法进行灵活变通的运用，才能构建起传统与生活之间的谐调关系，产生无尽的创造力。陆俨少变通运用的主张在他创作完成于 1962 年的《杜甫诗意册》（一百幅）中就有鲜明反映，该系列作品可谓极尽山水皴法之能事，南韵北格，诸体咸备，但又不完全与传统皴法的面貌特征相同，或融会变体，或参酌写生，或独出机杼……从中可以看出画家演绎笔墨皴法的神奇功力。如《雨急青枫暮》《楚天不断四时雨》《谷虚云气薄》《云溪花淡淡》《车箱入谷无归路》《寒轻市上山烟碧》等作品，是他体会杜诗意境并结合于雁荡、皖南写生的经历与西画表现方法综合形成的新面貌，总体上处于其风格嬗变的过渡期，但其整体性的风格面貌已基本显现出来，即笔法缜密铺陈、笔致洒脱灵动、笔意蕴藉醇厚等特征。陆俨少曾论董源、巨然、范宽、郭熙、李唐等人针对不同对象创造出风格迥异的皴法，然其一种气象的高华壮健、笔墨的变化多方、韵味的融液腴美，毫无异样。毫无疑问，这也正是陆俨少对于自己山水画创作的一种至高理念。当我们面对他那穷其变化而又充满腴润、流美气息的皴法笔墨结构，不正有类似的感觉吗？另外，陆俨少于 20 世纪五六十年代的纯粹性写生作品，则另有一番风貌，如《青藏公路》《新安江写生》《钱塘胜揽图》《歙县写生》以及《广东写生》系列等，笔墨放逸，涉笔成趣，这些作品虽以传统皴法描绘真实山水，但基本脱离了诗意图中的装饰性、铺陈性。陆俨少总体上是一位传统型的山水画家，如仅就创新性而言，他的创新程度不如傅抱石、李可染、石鲁等人体现得强烈，但这并不意味着他带来的艺术价值低。直至 20 世纪六七十年代，他感

悟于光影的晦明变幻，创"留白"之法，其独特的笔墨风格更为鲜明地显示出传统与造化对他创新求变的潜在意义和价值，这将在后文详述之。

与陆俨少一样，钱松嵒早年也沉浸于传统山水画的创作，他研习宋元诸家，并师法石溪、石涛、沈周、唐寅等大家，但他自我评价道："从1923年到1949年，我大概作了五百幅以上的画。这时，我的作品尽管受人欢迎，可是我的创作思想，就好像步入死胡同里，只是团团转，脱离不了前人窠臼。"在20世纪五六十年代的山水写生中，钱松嵒力求摆脱传统的束缚，他十分注重对山水景物的观察，并将这种观察与传统技法进行对照。在华山写生，他发现画本上的"荷叶皴"已经走了样，真正的"荷叶皴"——华山石壁，有的壁立千仞，光而无多皴；有的不全是石理石纹，而是岩石上的水漏痕和石纹交织在一起；又发现东峰的"荷叶皴"最典型，西峰石纹近方解形，但有无数条黑色的水漏痕缕缕下垂，线条拉长，气势峭拔。于是他根据自己的所见所感对传统皴法进行修正和发展。他面对陕北质地坚硬、非土非石的黄土高原，感到这种"皴法"为画本所无，为歌颂社会主义建设中的"陕北江南"，他自创了一种"黄土高原皴"。当然，这种皴法仅偶尔出现，钱松嵒典型的皴法主要在《太湖渔乐》《武川河上》《雁门关外大寨田》《延安颂》《陕北江南》《九龙山下》《扬子江上》《秦岭新城》《江山胜概》等作品中体现。他的山石皴法既源自传统，又融会了写生时的新发现，完全打破了早年的繁密工稳、精细勾画加淡染的笔墨风格，强化了写意性，弱化了描绘性。他画山石多取方形结构，大结构中又有小的长条方状结构，偶尔辅以横向的条块，是斧劈、折带和披麻等皴法的综合变体，但他基本消减了以侧锋作斫拂造成的块面感，多以波磔跌宕富有金石韵味的线条勾画轮廓，横竖勾皴，变化多端，既注重用笔的拙、涩、生、辣与轻、重、缓、疾的变化，又讲究墨色干、湿、浓、淡的交融并施，注意线条勾勒的洇润的效果，有时也以积墨之法反复积染，增加山石的凝重之感，有时辅以苍厚圆润的点法，既增强了画面的形式感，又使物象结构完整，从而使山石产生出壁立千仞、铜墙铁壁般的艺术效果。其笔墨风格浑厚雄健，苍润朴茂。这种分析是一种总体上的把握，如果我们进一步深入探究，就会发现钱松嵒的笔墨风格呈现出一条明显的发展轨迹，尤其是他的笔法，是一种渐入佳境式的发展，愈到后来愈苍朴厚重、拙涩老辣，充满了阳刚之气，而不像陆俨少那种"柔性"十足的笔法韵味。我们只要将其作品按年份顺序排列，这种发展轨迹就会十分明显地呈露出来。钱松嵒作为一名紧随时代精神的山水画家，其浑厚阳刚笔墨风格的形成，既是写生与传统相融而来的艺术自律性的表现，又是强

调艺术社会性的价值功能、创造时代审美意涵的结果。

另一金陵派画家宋文治早年转益多师，他在写生中逐渐融合了南北宗笔墨之精粹，喜作全景山水，气势高迈，境界阔大。宋文治在 20 世纪 60 年代前后创造了一种长条状和方形结构的山石皴法。他创作于 1963 年的《山川巨变》，画面中山石全是由一绺一绺竖直向上的线状笔墨结构组成，这些线条并非平行分布，而是被粗细、曲直、浓淡、燥润、疏密不等地集结在一个大的山体结构之中，并以各种草木和点平衡线性结构可能带来的僵化感，笔法劲拔，形成一种势状雄强的力度。这种皴法并没有发展成一种程式化的语言，或许只是为适应特殊山体塑造的需要而为之。宋文治较为典型的皴法则是方形笔墨结构，在 20 世纪 60 年代前中期开始形成。他的山石皴法基本出自北派斧劈皴，并综合了折带皴等法，他常以中侧互用的笔法将长短各异的线条或横或竖地组织在一起，并以清淡的干墨侧锋斫拂山石暗部，形成一种近乎几何结构的抽象意味，但其又是真实山石的形象写照。这种皴法，在结构上与钱松喦的皴法有些接近，但钱氏皴法更强调笔法的金石韵味，不似宋文治的方折涉笔、刚硬峭拔。

上海画家贺天健也在其写生中对传统皴法程式有所发展突破。秦仲文曾说："自 1950 年后，作者创作的风格，显示出极大的发展，最显然的是从师法古人的阶段突变而为师法造化了。"20 世纪 50 年代中后期是贺天健笔墨风格演变的关键时期，其创作于 1956 年的《黄山公园前门》描绘了黄山入口处的景观，山石皴法强调了裸露的石骨和花岗岩浑圆的特点，画家以疏密相间的竖向皴法画远山，近处山石则辅以或勾或皴的横向笔法，笔墨干湿浓淡的变化自然率意，笔致松秀，墨色明润，但其笔墨对于真实山水的塑造还处于一种不太成熟的阶段，总体上还缺乏醇厚的意味。因此，他的作品既表现出传统的笔墨意蕴，又显示他打破传统、创新求法的意识。他于同年创作的《朱砂峰东望》则表现出另一番韵味，作品中山石皴笔多折，很好地表现出山体的坚凝感，笔意苍厚凝重，写意性显著增强，这种书写性笔意同样在《幽壑》《去上黄山第几峰》等作品中出现，但前者笔法多转，恣意放纵，后者笔法折中带转，屈铁盘丝，表现出较强的创新意识。但这种创新性在其 1956 年创作的《莲花峰》中并没有出现，他的创作似乎又恢复到传统之中，该作表现的是花岗岩山石，但画家却运用具有传统披麻皴意味的皴法进行表现，皴笔爽朗明晰，线条匀净光润富有韵致，这种变体式的"披麻皴"法反而很好地适应了现实物象的真实性。贺天健对"披麻皴"法一直有所运用，他在 20 世纪 60 年代初期创作的《七里泷口望芦茨埠图轴》《松风飞瀑》《山高水长》等作品中仍体现这种皴法。当然，

他的画法是多样化的，如他于 1961 年创作的《狂风大雨泊桐庐》，山石皴法水墨淋漓，反映出他晚年风格的一些变化趋向，但基本是对传统技法的演绎，创新性不强。

岭南画家关山月的山水画笔墨同样在融合了传统的基础上进行创新。他的作品《新开发的公路》中，尽管山石树木的造型依然显示出岭南派的独特风韵，但我们还是可以寻觅到笔墨中的某种变化信息，这集中在山石皴法上反映出来。此作的山石画法源自小斧劈皴，但关山月刻意规避了传统斫拂笔法所导致的锋芒感，而在山石的内部结构中糅进了细致、柔和而又乱中有序的笔致，辅以干、湿、浓、淡墨色的率意勾勒、皴擦与点虱，以清淡色墨烘染，同时融入了水彩技法，将山石内外结构的骨感脉络尽数显露出来，形成鲜明的真实感和清新俊雅的视觉效果，这无疑是生活、传统与西画的有机融合。关山月的这种画法一直保持至 20 世纪 50 年代中后期的作品《山村跃进图》中，但他在此作品中似乎增加了浑厚之气，更注重色墨的交融渗透，尤其画家能根据不同质地的山石峰峦运用不同的皴法，随物赋形，并将水彩烘染与水墨淡染结合起来，营造出清雅明丽的效果，完全消解了传统山水的荒寒、萧索之感。直至 20 世纪 60 年代初期他创作出《煤都》，关山月的这种笔墨风格依然有所保留，尽管他潜在地存在一种强调线条及笔墨结构自律性的努力，但在营造视觉逼真效果的促动下，他更为鲜明地突出了写实性语言的再现功能。关山月山水画中那种雄杰峥嵘的笔法与充满张力节奏的线条似乎在 20 世纪 60 年代之后才逐渐发展起来。从某种角度说，关山月笔墨风格的形成，适应真实描绘物象的需要，但也不能不注意，这其实一方面源自岭南派的写实主义传统，另一方面也与关山月的绘画观念以及此时期山水画整体性价值功能转换的现实情境密切相关。

长安画派的何海霞是一位传统功底深厚的山水画家，就其皴法的创新性而言，他的笔墨技法明显地经历了一个从传统到创新的过程。在其 20 世纪 50 年代创作的《森林勘探》《开山筑路》中，他的皴法开始表现出创变的动向，但主要还是南北宗的融合，近景山石以斧劈皴巨大的块面皴笔与稍见苍涩的短线、破笔点聚集在一起，远景山峦则用披麻与斧劈相融的皴法笔墨画出，既苍劲雄健又朴厚雄浑。其在同一时期创作的《西坡烟雨》《宝成铁路》则以青绿画法表现，这两幅画的皴法风格基本依旧，但更见破笔散锋、皴擦点染之致，仍有典型的"远观其势，近观其质"的特色。大约自 20 世纪 50 年代后期开始，何海霞的皴法笔墨开始发生实质性嬗变，他开始增强线条的书写性意味，运笔速度也明显加快，顿挫徐疾、中侧互用，变化多端，或水墨淋漓，或苍朴爽

辣。在他的作品《西秦第一关》中，画家以折带兼小斧劈、雨点皴等笔墨技法表现西秦古道中高峻苍莽的大山，笔墨苍厚浑朴，线条有屈铁之力又讲究运笔的滞涩和节奏之感，大山气势磅礴，撼人心魄，其中无疑融入了画家由写生得来的对于雄奇山川的感悟。在《教师访问》《幽谷苍翠》等作品中，画家进一步发挥了水墨淋漓的艺术效果，其皴法已经完全打破了传统固有的笔墨程式，更加讲究写意性趣味，勾、皴、点、染率真自然，逸笔挥写，涉笔成趣。这两幅作品，前者线条浑朴厚重，后者则苍健酣畅。何海霞的作品或全景大幅，纵横开阖，山川河岳，气象万千；或谷壑一隅，壁立千仞，湍流急流，猛浪若奔。他画山石，笔意逐渐恣肆奇纵，讲究以意行气，随体赋形，他的作品《黄河禹门口》《延安晨曦》中嶙峋山石骨感，清峻爽朗；《开山劈岭》中山石质地，坚凝沉实；《鱼洞房工地》中黄土坡岸，质感疏松；《清凉山下》中山峦浑厚气足，这些作品尽显其笔墨功底。另外，他的作品《深山密林中所见》因山头草木丛生而用参差纷披、老辣疏松的皴笔手法，《深山密林中》《春到田间》《春到陕北》《社员之家》《杨家岭》《万绿丛中》等作品虽没有塑造高山大石，但其笔墨皆能因物屈曲，自由畅意。何海霞笔墨风格的新变，与大西北神奇山川的熏染密切相关，他曾说："与自然为伍，用我家法，这样仿佛是在血液中注入了兴奋剂。""我终于打破了旧有的模式，冲出了羁绊，画出了我的心声与对这片土地的眷恋之情。"这也是长安画派取得成功的基本原因，当然他们的笔墨风格既有共性，也有各自的特性。他们的共性源自大西北山川风物的地缘基因，个性源自他们迥异的绘画渊源与思想气质，尤其作为长安画派的主将，石鲁、赵望云、何海霞三人的笔墨风格，代表了该派的基本特色。相对而言，石鲁的笔墨得西北山川之质，故厚；赵望云的笔墨得西北山川之韵，故醇；何海霞的笔墨得西北山川之势，故雄。

2. 树法、云水法的笔墨新创及风格特征

树法、云水法也是山水画中状物写形的重要语言技法，体现着画家匠心独运的笔墨风格。历代山水画家遵循"外师造化，中得心源"的精神思想，捕捉自然山川中树木、云水的千姿百态，锤炼表现手法和独抒性灵的艺术语言，将山川云树化为胸中丘壑，由此产生了很多程式化的画法技巧。面对这份丰厚的传统遗产，新中国山水画家一方面本着尊重传统、继承传统的精神，从中汲取富有表现力的笔墨技法；另一方面力求在面对自然时重视新的发现，从客观对象中挖掘新的表现手法，形成新的艺术语言。因此，他们画树多能打破传统山水画中"个字点""介字点""鹿角""蟹爪"之类的画法程式，画云水也形成

了具有突破性的新语言。

20 世纪五六十年代，在画树手法方面具有较高创造性的画家主要有傅抱石、李可染、赵望云、石鲁等，其中傅抱石主要在传统画法的基础上丰富了笔墨的表现力，李可染的画树方法则吸收了西画的表现手法从而极大地突破了传统概念化、公式化陈规，赵望云、石鲁则主要根据林木的地域特征和生长规律强化了笔墨的个性化色彩和抒情意味。

傅抱石画树分轻重二法，轻法是双钩画法，常用在远景丛林、树木繁茂处；重法则是没骨画法，常用于表现近景大树。在树叶的画法上，傅抱石主要以破笔散锋点叶，这与他的"抱石皴"风格是一致的。在画法程序上，他也作了调整，他说："古人画树是先画树干，再画树枝，然后点叶。我在写生时有时是先点叶再穿枝立干。"从《大特达山麓罗米尼采附近风景》《韶山招待所》《毛泽东〈到韶山〉诗意》《红岩村》等作品中可以看出，傅抱石皆以轻重二法相结合来描绘树木，近处的大树是典型的没骨画法，远景树木则主要是双钩树干画法，树叶则以粗犷的笔墨点出，笔无窒碍，墨气淋漓，在这些作品中，他十分注重树木的外形特征和整体气势并通过墨色的浓淡轻重变化突出画面的远近层次，既调节了墨色的韵律节奏，又充分体现出树木本身的空间感觉。当然，傅抱石也多有独立性运用轻、重树法的作品，他能根据不同环境中树木的生长规律和特征运用相应的笔墨，风格豪放奇逸，法无定相，率尔成章，突出地表现了自然界树木的千姿百态和自由勃发的气息。有时他也通过反复渲染加强树木的湿润感和朦胧的画面效果，这在其写生作品中尤为多见。

赵望云、石鲁在大西北独特的自然环境中对树木进行了创造性的描绘。大西北既有挺拔雄伟、高耸入云的冷杉、雪松、白杨等乔木，又有榛莽丛生、蓬勃茂密的灌木，这些林木的画法在传统技法程式中是没有的。只有在写生实践中对其进行"应物象形"的笔墨创造，才能形成独特而富有个性的语言形式。赵望云长期在西北写生，尤为擅长描绘冷杉、雪松等高大乔木，在《松林行猎》《重林耸翠》《丛林行旅》《杉林麋鹿》等作品中，他运用参差纷披、粗犷豪宕的复杂笔法和浓、淡、泼、破、积等丰富的墨法，以虚实相生、疏密相间的结构处理和极富传统写意趣味的造型方式，成功地实现了对于高原林木形神兼备的表现。赵望云尤其擅长笔枯墨润的独特技法，用笔苍劲生辣，用墨温润郁茂，既描绘出黄土地的干枯焦涩，又表现了土山的朴厚温软，在审美的两极造成强烈的视觉张力，他的画作也因此具有"干裂秋风，润含春泽"的美感。同时，他还利用大写意水墨画的随机性，以快慢相间、如飞如动的独特技法将

水、墨、色交融渗透，泼绘画面，使作品产生一种意气风发、生机勃勃的独特神韵。这是他长期生活体验与写生实践结出的硕果，是独特的西北地域孕育的笔墨伟创。

石鲁吸取了赵望云的成功经验，有着极强的笔墨适应性。他在《华山松》《背矿》等作品中，以遒劲苍辣的线条辅以破笔散锋的随意点虱，成功地塑造了树木的外形特征和内在的气质。在《树大成荫》《家家都在花丛中》等作品中，石鲁描绘了南方亚热带的独特风光。在前作中，石鲁以劲道的笔法双钩树干，顿挫徐疾，刚柔相济，随体屈曲，并辅以散锋淡墨皴擦树干，树叶则以破笔细点精心点出，浓淡随意，大榕树斑斑点点，茂密如盖的树叶与盘曲牵连的树枝形成了强烈对比，艺术效果十分鲜明；在后作中，石鲁将姹紫嫣红的紫藤花、苍翠如滴的芭蕉以及挺拔的木瓜等热带树种有机地组合在一起，其间树干及藤蔓疏密相间地自由穿插，线条苍朴遒劲，墨色干湿浓淡自由变化，不但起到了极佳的贯通和连接作用，而且恰到好处地调节和平衡了色墨之间的视觉效果，使画面透出清新自然的气息。石鲁更擅长的是以乱柴皴式的笔墨描绘杂树丛莽，他将参差纷披、老辣苍涩的短线皴法发挥到极致——从形式上看，这是一种山石与灌木的双重画法。并且石鲁还在自己的笔底注入了个性化的强烈情感，使得物我一体，笔墨与精神酣然交融。在众多描绘杂树丛莽的画作中，石鲁巧妙规避了模式化的笔墨表现，使每幅作品的表现方法皆有独到之处，新意迭出，韵味无穷，充满了强烈的创造精神和抒情意味。他的作品《南泥湾途中》以焦墨写近景山林，以苍辣的短线表现荆棘遍布、榛莽丛生的原始丛林，这与湿润淋漓的远山形成"干裂秋风，润含春雨"的对比，裸露的小块山体形成"画眼"，使空间通透，杂而不乱，画面尽显莽苍荒凉之感。《深山蓬居》以水墨淋漓的泼墨法画出山体，复以焦墨和破锋笔法率意皴点山上榛莽，皴点短线纵横相交，疏密相间，层层堆叠积染，墨韵焕彩，神韵天成。《秦岭冬麓》主要以干涩竖向、斜向皴笔画出山上荆棘丛林，近处榛莽更多参差笔致，满山焦墨枯枝间透出斑斑残雪，意境苍凉萧瑟。《秦岭山麓》放笔写近景处的低矮草木，笔线苍劲纵逸，意态俯仰摇曳，再以赭墨复勾，色墨交融。中景的主要山体以泼彩写出，再以散锋枯墨横向细皴山上林木，以墨破色，似幻似真，并以湿墨渲染山体下部。一侧小山及山上树木的画法与此相映成趣，先以湿润淡墨泼写山体，复以色彩勾画树木，以色破墨，使画面充满苍润清新之气。《麦浪》的上部是水晕墨章的远山，中下部是金黄的麦田及其旁侧丛生的灌木，笔墨线条纵横交织，俯仰生姿，墨色苍润。麦田中的小路及远山、灌木间不经意留出

的"墨眼",增加画面的通透之感。《春满秦岭》中远景山峦以中侧互用的苍劲笔线与湿墨相结合画出,近中景树木则以焦、湿、浓、淡等墨色和刚柔相济的笔法层层叠叠地勾画,复以黄绿相间的色彩与湿墨随意点虱树冠,生动传神地描绘出万木勃发、生机盎然的春意,画面清新悠远,爽人心目。在绘画史上,几乎无人将这种不起眼的榛莽置于自己的审美视野中,也几乎无人像石鲁那样耗费如此多的笔墨,将这种微小的生命演绎得如此精彩动人,充满诗意和生命感怀。石鲁的笔墨风韵源自他对传统山水画作的独到理解,更重要的是源自他在写生中对生活与自然生命的独特感悟和把握,他在自己的画作上题曰:"山水一道,变化无穷,古有古法,今有今法,其贵在各家有各家法,法非出于心,然亦随自然造化,中发心源,始得山水之性矣。"石鲁始终追求带有真情实感地发掘生活中的诗意之美,强调物我的交融,充满了强烈的生命意识与情感色彩,他说:"一幅画的动人,我想不完全是从不同的角度获得的启示,而是'我'和'物'得到一致。"又说:"作画归于情,情者感受生活与艺术之门户交通也。""情之所至,金石为开,情之所钟,可以惊天地而泣鬼神。"石鲁的笔墨观同样充满了情感和生命意识,他认为"笔墨当以意理法趣求之","思想为笔墨之灵魂","最忌虚情假意、无情无意","故言笔墨,意当随物理。物为本,意为变,因物而生意,以意而托物,方可穷物而尽意也。"以形命笔者,则兢兢于形;以法命笔者,则拘于定法。惟以意命笔者则笔活,而意不通理法则无趣。这种充满强烈思想情感和精神意识色彩的笔墨观是造就石鲁笔墨风韵的精神渊源。

李可染的树法也是写生中的创造,其间又融进了传统笔墨的精髓与西画的明暗、造型观念,逐渐走向一种近乎抽象意味的半符号化笔墨造型,但又始终未尝"擘坼地脉,暌离物理"——这正体现了李可染师造化、夺造化而又海纳百川并最终皈依中国传统写意笔墨的"终极关怀"。李可染在 20 世纪 50 年代前中期的树木画法,尊重自然生命的生长规律和特征。他对各种树木的精心描绘基本源自他的直观感受,如他的作品《春天的葛岭》,虽然树木画法具有明显的写生意味,笔墨趣味基本消弭在真实感的追求中,但是遒劲的笔道仍在不经意中透出中国传统笔墨的意味。这种情况在《苏州千年银杏》中发展到极致,求真、求似、求丰富可以说是此作树法的基本特色,这很容易使人联想到法国画家柯罗的《孟特枫丹的回忆》,但前者明显缺乏后者那种梦幻般的抒情意味,它仅是为求形似上的尽力开拓,力求将千年银杏的高大、雄伟、茂密、古老但富有旺盛生命力的特征再现出来,从树干的渴笔勾皴、树枝的书写性运笔以及

树叶、杂草的随意点虱等方面可看出画家对于传统笔墨技法的运用，但这种运用完全抛弃了程式化的符号，表现出画家有意规避规范画法的倾向。这种倾向在《杭州西泠印社》《颐和园扇面殿》以及 20 世纪 50 年代后期的《阳朔南山碗渡头》等作品中都有不同程度的体现。然而，李可染并非"数典忘祖"之人，他只是在写生中摸索笔墨的适应性，力求将西画的造型观与中国画的笔墨趣味融合得更加自然和谐。但他在写生中也会突然"掉转马头"，以传统笔墨语言展示个性和情怀——这是一种有限的展示，其目标仍然指向中西融合的探索，这一切在《灵隐二亭》中展露无遗。在该作中，李可染以酣畅淋漓的泼墨法画树，弃绝了类似《苏州千年银杏》中的形似追求。该作放笔写意，树干、树枝以或焦或湿的墨色表现，笔意或放或收，笔力劲健；树叶则以浓淡相间的墨色或点虱或泼扫，前景稍浓，后景稍淡，笔意纵逸，使得墨色有苍润之趣。该作虽以传统技法写意，但西画的影响也并非完全"销声匿迹"，画作对于前后空间感的追求以及凉亭檐下浓重的光影等表明，画家只是在结合传统笔墨时相对弱化了西画素描、水彩的影响，李可染或许正在中西融合的道路上寻求最佳的表现手法，他力求在表现物象丰富性的同时，又不乖违传统的笔情墨趣。在 20 世纪 50 年代中期的写生中，李可染还成功地在树法中融进了"光"的因素，这在他东德写生的作品中尤为明显，他也由此开创了新的表现手法（后文将结合其他方面详述）。从 20 世纪 60 年代开始，李可染在写生的基础上，开始了"心象"的营造，他结合"光"的因素，创造出一种半抽象化、带有符号意味和逆光色彩的树法。在《榕湖夕照》《山亭夕阳》《万山红遍》《青山密林图》等作品中，这种树法被普遍运用，这些作品中树的基本造型是直干分枝，树叶浓密郁茂，画树干、树枝的笔法富有强烈的金石气、屋漏痕的趣味；画树叶则墨气酣畅淋漓，体现清雅醇厚的意味，辅以深冥清幽的逆光，益显云蒸霞蔚般的意趣。

以上说的是树法，这里再简要说说云水法。尤具特色的云水法是陆俨少所创的"陆家云水"，当然，其中的画水之法主要是他早年在峡江之行中所见、所悟的结果，而在 20 世纪五六十年代，陆俨少在写生中进一步将这种独到的画水法与他另创的"留白"法结合，使画面笔墨结构更为奇特瑰伟，云水激荡，堪称一绝。陆俨少画水最初运用院体繁密画法，但他在峡江仔细观察水势、水脉的动静、聚散、徐缓等变化，终于悟彻水的势态。他以流婉腴润的线条描绘激流奔湍的水势，可谓活灵活现，出神入化。他说："画云水，用笔流畅飞动，和山石在笔墨上形成尖锐的对比，使动者益动，静者益静。但在另一方面，静

中也有动，动中也有静，峰峦因云气的流动，也好像在奔走；激流因礁石的阻挡，也咽塞而徘徊。"因此，陆俨少画山石云水的笔墨结构极具形式美感，气势跌宕，境界阔大。

3. "逆光""留白"及"夜景山水"的创造与笔墨结构特征

画家在写生中直面自然，感悟朝晖夕阴及万千气象——最重要的是对"光"的感悟，再加上对西画明暗光影的表现手法有意识地吸收、改造与运用，使创造出新的笔墨语言成为可能。中国传统山水绘画对光的处理一般采取"平光"手法——只讲究物象自身的阴阳凹凸，不讲究具体光源下物象的明暗光影，因而，明暗光影基本不作为中国人的视觉造型语言。但自西画传入中国之日起，不断有人探索和尝试明暗光影进入中国画语言体系的可能性，并取得了一定程度的突破。20世纪五六十年代，在明暗光影方面最富特色的笔墨创造是李可染的"逆光"法和陆俨少的"留白"法；另外，李斛的"夜景山水"画法，也创造了异于传统的新语言、新境界，这与吴石仙、宗其香于20世纪前期已在"夜景山水"上富有成效的创造形成了前后照应。他们的笔墨创造虽都源自"光"的因素，但各自运用的手法并不一致，他们的笔墨结构形成了各自独特的审美内涵。

李斛是20世纪五六十年代较早实践明暗光影画法的山水画家之一。他经营的"夜景山水"画法为当时山水画的新变提供了可贵的探索经验。他于1954年创作的《长江大桥赞》《武汉长江大桥工程夜景》表现了长江大桥建设的夜景，在这些作品中李斛借鉴了西画中明暗光影的处理方法和焦点透视的原理，使宽阔江面上的灯光倒影与寥廓的苍穹浑然一体，纵向的灯光倒影与横向的粼粼波纹光影构成画面的深度空间结构，较好地处理了复杂多变的光感效果和整体空间层次，并运用黑白、冷暖对比成功地描绘出江面在光线的照射、折射、反射下相映成辉的动人夜景。他于1958年创作的《十三陵水库工地夜景》以彩墨交融的手法描绘出苍茫夜色下灯光荧荧闪烁的工地夜景，此作中黝黑的远山与滩涂、坝基间白亮的光带既形成了明暗关系的对比，又显示了深远的空间距离。李斛对于"夜景"的表现主要着眼于灯光与夜色、波光交相辉映造成的既朦胧苍茫又璀璨跳荡的视觉感受，重在传达现代文明给予人的一种视觉上的影响。李斛的山水画是实实在在的人间现实景观，反映了新中国热火朝天的建设场景，其表现手法具有鲜明的客观真实感，较多地汲取了西画的表现手法，因而在笔墨语言的创造性上显得有所欠缺。

在对"光"的表现上，李可染不同于李斛，他基本不采用西画中明暗调子

的画法，而对逆光进行了改造与创造性运用，从而创造了以"积墨"和"逆光"为表征的笔墨语言体系。"逆光"法经历了一个发展演变的过程。在 1956 年的写生中，李可染开始尝试将"光"引进画面之中。在《嘉陵江边村舍》一作中，他令近景院落中的树木发出明亮的光感，充满了温馨迷人的气氛，这与远处阴影中影影绰绰的树木形成鲜明对比。此时，李可染对于景物的描绘仍着眼于真实性、丰富性的体现，但他通过墨色的浓淡变化与处理上的明晰与朦胧对比，巧妙地表现了树木的"光感"。在《苏州拙政园》中，李可染将"光"感集中在园中水池，几绺纵横轻拂的淡墨穿插其中，池面散发出耀眼的亮光，水面上方枝柯纵横交错，淡墨率意点出的树叶缝隙之间，似有斑斑点点的阳光洒落下来。在《万县响雪》中，类似的光感也出现了，但手法并不一样。李可染从西画素描的五度色阶中悟出了"从无到有，从有到无"的画法，画面中的物象绝大部分处于深度色阶中，惟白墙、小桥及其下方水面、瀑布等在夕照映射之下处于"0"度色阶，显出明亮的"光感"。为了将这种"光感"塑造得更加动人心弦，李可染采用了积墨的手法，尤其处于深冥暮色中的白墙，被不断积染的墨色"挤"成了几只白亮的洞眼。在黑白关系的处理上，李可染通过积墨法和素描的色阶原理，创造了"白摧朽骨，黑入太阴"的艺术效果，李可染将这种画法称为"从无到有，从有到无"，"先什么都有，后来又逐渐地消失，使之含蓄起来。"这种画法在《夕照中的重庆山城》《杜甫草堂》《眉山大桥》《夕照略阳城》等写生作品中都不同程度地得以运用，这是李可染山水画风格嬗变的关键一步，他的"逆光"法绘画语言主要就是以积墨法和色阶原理为基础的"挤白""留白"或"托白"手法。在 1957 年的东德写生中，李可染对光的捕捉与表现继续发展，他画出了诸如《德国森林旅馆》《歌德写作小屋》《德国磨坊》《魏玛大桥》等富有强烈"光感"效果的作品，林荫中散射着明亮光芒的溪流、小径、房屋和磨坊，充满了温馨怡悦的情调。尤其是《魏玛大桥》，画家将林荫处理为较浓重的深度色调，而在画面右上角留出一隅闪亮的天空，并将周边的树叶有意识地处理成极为清淡、朦胧的感觉，造成阳光炫目的效果，而林荫中金黄色与浓淡相间的墨色的交融，更营造出一种阳光荡漾的感觉。20 世纪 60 年代，李可染对光感效应的探索进入了一个新的发展阶段。此时期，他主要着眼于逆光的探索与表现，在《阳朔木山村渡头》《黄海烟霞》《榕湖夕照》《苍岩白练图》《山亭夕阳》《鲁迅故乡绍兴城》等作品中，"逆光"法基本发展为成熟的艺术语言，形成了李可染山水画的基本特色。《榕湖夕照》是此类风格的代表作，在此作中李可染将"逆光"手法运用到画面整体氛围的营造上，画

面中山峦起伏，空间层次明显，依次形成了亮、黑、灰的调子。李可染的山水画多用这种近亮远暗的"逆光"色调模式，他在 20 世纪 50 年代外出写生时就发现，特定条件下景物出现前面亮而淡、后面暗而深的情况，与一般条件下近深远淡正好相反。该画中，远近山峦与大部分树木都处于深冥、幽静的逆光暗影之中，桥下水面晶光闪亮，成为画面中最亮的"眼"，与山峦剪影形成黑白的鲜明对比，而散落在不同空间中的亭榭、小桥、房屋、人物及部分树木沐浴在明亮柔和的逆光之中，画家在物象的边廓"挤"出一道道神秘、闪亮的光边，流光徘徊，反衬着幽邃、深郁的山峦树木，演奏出了一曲生命的旋律。它使得"岳峙渊渟"的静穆画面顿然产生了活泼灵动的艺术效果，充满了撼人心魄的艺术魅力，令人有"抚琴动操，欲令众山皆响"之思。

有研究者指出，李可染的"逆光"手法应该受到其师林风眠和黄宾虹的影响，但林风眠对"光"的表现是在中西融合的基础上实现的，他讲究形式构成，主要以大泼墨和重彩刻画云影间沉郁、凝重的天光，并不太注重中国画传统笔墨趣味，不过，他也追求诗意的传达；而黄宾虹并无西画学习背景，他对"光"的表现主要是运用传统笔墨来实现的，他借助于"五笔七墨"之法创造出奇妙的"夜山灵光"。虽然李可染受到两位恩师的启发是必然的，但是"逆光"法语言体系的最终形成，主要还是他长期深入生活写生的结果，他力求在客观对象上发现新的规律，挖掘新的表现手法，如果没有对现实物象深入骨髓的观察体悟，他就不可能达到这种高度醇美的境界。值得一提的是，李可染的"逆光"法虽然也是在中西融合的基础上实现的，但它显然是一种中体西用的手法，他的笔墨结构是本色当行的传统趣味，其创造的"逆光"效应不过是他借助于传统笔墨进行极端化运用、发挥、演绎而创造出来的，他没有像西画那样追求固定光源下物象的明暗变化与体面转折关系，也没有像传统文人写意画那样只汪重笔墨自身的表现力与抒情性，而是将目光转向画面整体性的营造，他主要借助了"积墨"法将画面营造出不同的色阶变化，并有意识地"挤白""留白"，在一种团块式的笔墨结构中处理成黑与白的强烈对比，"白摧朽骨，黑入太阴"——其语言依然是中国传统山水画的，而原理是西画的，这传达出"光"感无界的艺术效果。我们可以借助于李可染对"积墨"法的论述来诠释这一艺术手法。他说："画山水要想层次深厚，就要用'积墨法'，积墨法最重要也最难。大家都知道在宣纸上画第一遍时，往往感到墨色活泼鲜润，而积墨法就要层层加了上去。不擅此法者一加便出现板、乱、脏、死的毛病。近代山水画家黄宾虹最精此道，甚至可以加到十多遍，愈加愈觉浑厚华滋而愈益显豁光亮。

'积墨法'往往要与'破墨法'同时并用。画浓墨时用淡墨破，画淡墨时用浓墨破，最好不要等墨太干反复进行。其中最重要的一点是整体观念强。何处最浓，何处最亮，何处是中间色，要胸有成竹。黄老常说：'画中有龙蛇'，意思是不要把光亮相通处填死了。加时第二遍不是第一遍的完全重复，有时用不同的皴法、笔法交错进行，就像印刷套版没有套准似的。笔笔交错，逐渐形成物体的体积、空间、明暗和气氛。画家有了笔墨功夫，下笔与物象浑然一体，笔墨腴润而苍劲；干笔不枯、湿笔不滑、重墨不浊、淡墨不薄。层层递加，墨越重而画越亮，画不着色而墨分五彩。笔情墨趣，光华照人。"由此可见，积墨法无疑是李可染山水画笔墨结构的核心技法之一，是他创造"逆光"法所借助的重要手段。

作为新的技法语言，陆俨少创造的"留白"法同样源自他在写生中对"光"的捕捉与表现。1964年，他随上海画院去皖南写生，由桐庐至白沙，乘船去浮安，上溯至深渡。他在歙县练江边看到山峦的轮廓光，在与西画家探讨之后，尝试用笔墨表现岩石丛林之黑暗，以此衬托轮廓光之白亮，创为留白之法。"文革"后期，他赴新安江写生，泛舟饱览湖山，看到新安江两岸群山奔赴，云气流转，蔚为奇观，他顿时想起1964年在歙县练江边所见景象，归后反复琢磨酝酿，终于创出了以蜿蜒曲折、因势缭绕的留白表现云山的新技法。陆俨少在论述"留白"这一创造时说："我创为留白之法，于积墨之中，白线回环，蜿蜒屈曲，得自然之趣。于积雨初止，林麓乍雾。其法先用水墨点，留出白处是云，要连贯相通，大小错落，疏密有致。把水墨留出白痕，缭绕萦曲，盘旋山际。这种白痕，或是云雾，或是泉水，或是日光，因为前人所未有，无以名之，姑名之曰'留白'。其法先画几条大墨痕，蜿蜒屈曲，或相平行，或相纠结，离合顾盼。心中先要有个底，何处应疏，何处应密，以至虚实浓淡，轻重干湿，大致画定。然后因势勾搭，填描出条条白痕。第一要粗细疏密，自然流畅，有生动之致，切忌做作，如僵蚓秋蛇，毫不见生意。"从上述话语可见，陆俨少的"留白"法与李可染的"逆光"法至少具有两方面相通之处：第一，两者皆源自他们对"光"的感悟与创造性运用；第二，在表现手法上两者皆借助"积墨"之法。在画面调子上，陆俨少也追求亮的效果，故他又说："画要亮，首先着眼点却要在暗处，把暗的地方做足，来衬托已亮，那么亮更突出了。"在这一点上，陆俨少与李可染的手法是相通的，都是对积墨法不同程度的运用，通过墨色的积染反衬白亮的效果，从而使画面爽人心目。但李、陆的笔墨结构与传统的图式风格又具有迥异的一面。首先，对光的表现，李可染主要着眼于"逆光"效

果下画面整体氛围和意境的营造，他说："山水画家为要表达自然界的万千气象，不能不分清主次，注重整体感。"由于强调"逆光"的整体效果，他的画面虽以传统笔墨处之，但西画的味道较浓；陆俨少的"留白"法虽也源自"光"的影响，但最终走向了画面形式感和装饰性趣味的追求，他说："用上去说不定是什么，既可是表现云气，又可是表现流泉，又可是表现轮廓光，但在画面上有了这些条条，就变化多姿，增加装饰美……"。因而，在他的画面中感受不出西画的味道。其次，李可染对于积墨法的运用较多地借鉴了西画明暗色阶的原理，他曾经举过这样一个创作实例："我以前画过一个瀑布，瀑布是主体，是第一位的；亭子是第二位的；树是第三位的；岩石、灌木是第四位的；等等。从明暗关系讲，瀑布，最亮的，亭子次之，然后才是树、岩石，按一、二、三、四排下去，明暗层次很清楚。如果在岩石部分留出空白，就会使主体瀑布不突出。为了突出主体，次亮部分都要压下去，色阶不乱、层次分明、整体感强，主体就能明显突出。"由此可看出，李可染的积墨法是通过墨色的不断叠加和积染，突出明暗色阶的对比变化，凸显受光物象的亮度，使画作通体黝黑，形成黑体白用的团块状笔墨结构，墨韵晶莹，元气沛然，其间隐现着山石草木的结构脉络；陆俨少积墨法对运用其实并不突出，也并非服务于整体效果，而主要是一种调节笔墨形式感的手段。陆俨少用墨重用笔，他认为："一般说用笔用墨，好像两者是平行的，实则以用笔为主，用墨为辅，有主次轻重之别。""用笔既好，用墨自来。"可以说，陆俨少的"积墨法"与其说是"积墨"，不如说是"积笔"，但这样做的结果是画面极易显腻、显暗、显碎。为了调节这种状况，陆俨少运用了多种方法。他首先强调："怎样才能加得上而不腻，关系到用笔用墨。用笔之法，第一层次和第二层次之间，必须条理相同，相顺相让。一经错乱，便要结，一结就腻。所以腻的病，看上去好像在墨上，实则关键在于笔。当然用墨不得法，也要腻。用墨之法，第二层加上之墨，必须和第一层次墨色浓淡不同。浓墨加淡墨，淡墨加浓墨。或先枯后湿，或先湿后枯。这样层次虽多，而不觉其多。每加一层次，笔笔都能拆开看，既融洽，又分明，这样才能不腻。"所以，陆俨少通过笔法的丰富变幻，力求在墨韵中充分展现笔触的运动轨迹，突出笔法的形式美感，因而铺陈性是陆俨少笔墨结构的突出特征。为了解决"暗"和"碎"的问题，陆俨少分别采取了"白"和"墨块"结构。由于"积笔""积墨"的使用，笔法的精微美感极易消失在黯淡的墨色之中，因而"留白"正可以起到强烈的反衬作用，它在整个画面中几乎无处不在，如云岚，如飞瀑，如流泉，如日光，它将笔墨效果鲜明地映衬出来，同时也起到了调节画面气势的

作用，增强了画面的装饰美。而"墨块"在铺陈性的笔墨之间打破了可能存在的繁琐与细碎，有效地强化了对比效果。

4. 描绘新生事物的笔墨技法

山水画自诞生之日起，就逐渐形成了一种规范的题材模式，千余年来一直在这种万变不离其宗的题材范围里发展演进，山水画家也相应地创造了具有民族特色的技法语言体系。在提倡反映生活和时代精神的 20 世纪五六十年代，山水画写生的对象包罗万象，写生的题材范围被极大拓展，不但传统山水画中鲜见的一望无际的原始森林、奇特壮观的草原暴风雨、奇崛苍凉的黄土高原以及高原上茂密丛生的榛莽荆棘等自然风物得以入画，而且古代社会人文环境中从未出现过的现代文明事物，诸如电线杆、高压线、公路、汽车、火车、轮船、烟囱、红旗、桥梁、水库、发电站、瞭望塔、脚手架、炼铁炉等也在山水画中大量出现。不仅如此，现代社会的工业场景，如地质勘探、桥梁建设、水利施工、伐木、水陆运输、防汛堵海、炼钢出炉等场面也都在山水画中涌现，从而形成了一个描绘现代文明景观的山水画新品类，统称为"建设题材山水画"。这种场面的热烈、壮观，以当时关于李硕卿《移山填谷》的评论为例，我们可以借以领略其画面态势之一斑："群峰凌空，奇岩突兀，风展红旗，云锁峡谷，在悬崖峭壁之间，到处是机器轰鸣，人声鼎沸，气势磅礴的劳动大军与雄伟险峻的高山深谷，构成了多么壮丽动人的景色。"画面的主体虽是崇山峻岭，但画家所强调刻画的却是数不清的各式各样的人物。高不过寸许的人物，一个个的姿态动作生气勃勃，加以红蓝黑绿相间的服饰，更显得丰富多彩。一队连一队，一组接一组，形成攻无不克、无坚不摧的气势，拖拉机、推土机往来驰骋，这一切形成整个工地万马奔腾的热闹气氛。类似场景在山水画中反复出现，如：关山月的《汉水桥》《武钢工地》分别描绘了建设中的汉水铁桥和高大壮观的炼钢炉旁热火朝天的劳动人群；关松房的《晓雾》描绘了建设中的高楼大厦；陶一清的《春到原野》描绘了山谷中高架铁路桥上奔驰的火车；陶一清、古一舟的《为了向首都发电》描绘了水电站建设工地的火热场景；宋文治的《今天的运河》《化工城》分别描绘了运河上舟楫纵横、百舸争流的景象与热气蒸腾、气势壮观的化工城图景；应野平的《渔港》《千帆迎晓日》都是描绘千帆待发的海港之景；广州美院国画系集体创作的《向海洋宣战》描绘的是气势磅礴、惊心动魄的湛江堵海工程；黎雄才的《信阳南湾水库》《黄河三门峡工地》描绘的是河流大坝的建设场景；钱松喦的《铁山钢城》《铁城秋晨》都描绘了钢铁城的壮观景象及建设场面，他的《太湖渔乐》则描绘了渔业丰收、

江面渔船争流的喜人景象，诸如此类，不胜枚举。

这些繁复、热烈的建设场景或生活景观，必须运用相应的笔墨技法进行表现和描绘。但是，能展现现代文明景观的画法在传统的画谱程式中无法寻觅。因此，根据现实生活中的客观形象自创表现技法成为画家的自觉选择。当然，这种自创也并非空穴来风，空诸依傍。

在应物象形的创造中，山水画家们主要运用了中国画传统的线描平涂的方法，其中也吸收了西画素描的某些表现手法，如造型的准确性、透视和比例关系的安排以及明暗处理等。这种技法手段，一方面吸收了传统界画中线描的表现方法，特别是在房屋建筑的描绘中尤为突出；另一方面也与新中国成立初期的新年画创作存在着较密切的关联。笔者在前文阐述的新年画创作中形成的写实技法，它在吸收中国工笔、西洋水彩和民间美术尤其是传统年画技法的基础上，形成了造型准确生动、色彩鲜艳明朗而富于装饰性趣味的艺术风格。这种技法在描绘现代文明图像时，无疑发挥了积极的作用。因此，在山水画面中运用匀净精细的勾线平涂填彩成为描绘现代事物的普遍技法手段，例如，《首都之春》中大量出现的建筑、汽车、火车、大坝、铁路、桥梁、烟囱等无不运用双钩平涂的技法画出，线条清秀纤细，有传统界画的特色，对于山川树木的描绘也精工细致。陶一清、应野平等画家大量描绘现实生活的作品也都具有这样的特色。不过有的画家描绘现代事物与山川林木时运用了工写结合的表现方式，如宋文治的《新安江上》《运河新装》等作品中，画家对于水库大坝、铁塔、大桥、房屋运用的精致工笔画法与山峦林木的粗犷写意形成鲜明对比。

在现代事物的描绘上，山水画家也进行了一定的创造性发挥，主要表现为笔法更率意，并不拘泥于物象的细微结构，有的甚至还出现了写意性趣味，正如徐燕荪在评论黎雄才《武汉防汛图》中电线杆的画法时所说："我特别提出，他在画面上用渴笔焦墨迅扫而成的电杆电线，不但不觉生硬而且能增强画面的艺术效果。"这种倾向在很多画家的笔底出现。例如，关山月对于桥梁、建筑等现代事物的描绘，笔法疏松、圆劲，尤其对于炼钢高炉的描绘，笔法率意流畅，辅以渴笔皴擦，毫无直线交织造成的拘谨、呆板之感，反而具有一种灵动之美。现代工业文明中的物体讲究规整、平衡、对称，多直线。一般而言，水晕墨章的写意性笔墨很难表现这种物理结构。但在 20 世纪五六十年代的写生中，很多画家对此做出了可贵的尝试并取得了一定的突破，他们在表现生活、反映现实的同时为继承并发扬中国画笔墨传统做出了积极贡献。如，关山月于 20 世纪 60 年代创作的作品，画面中的汽车、房屋、船舶几乎完全出以写意性

笔墨，率意流畅，生动传神，这种笔墨风格在《长白山林区》《渔港一角》《镜泊湖》等作品中尤为明显，这是其长期写生练就的圆熟技巧，是岭南派写生传统发挥的积极效应。在宋文治的《广州造船厂》中，画家运用浓淡相间的焦墨以没骨法写出支架撑杆，稍粗大之物则勾勒轮廓之后再以淡墨皴擦，以遒劲而略带涩感的笔法和浓重的焦墨画出绳索与平台上的护栏，打破了以往拘泥于物象精细结构的惯例，使现代事物的描绘也产生了浓郁的笔墨情趣。在钱松嵒《芙蓉湖上》《武川河上》《大同九龙壁》等作品中，画家将他特有的金石笔法自然地融进了汽车、船舶、房屋的描绘中，使现代事物也似乎平添了几分古意。傅抱石的《丰满道上》是描绘高压电线的奇作，该作品创作于东北写生期间，画面中两座高压电线架一高一低，高耸挺立，背景是连绵起伏的群山。画家以干涩的焦墨挥笔绘出铁架，电线则全以细劲、飞白的线条写出，逸兴遄飞，神采飞扬，传达出画家内在的思想情感。在描绘现代事物的山水画中，这种逸笔草草、激情勃发的创作实为罕见。何海霞也在写生中突破了早期精致的界画风格，其描绘现代事物率意自然，笔法流畅自如，但相较傅抱石、关山月、黎雄才等人，他的写意性意味则稍逊一筹。

在这种创造性运用中，亚明的钢铁题材系列创作是较为成功的描绘现代事物的作品。亚明在1960年的旅行写生中创作了大量钢铁题材画作，后来还画了许多大幅的钢铁组画。这些作品的出现并非绝无仅有，它们与众多其他画家所绘同类题材作品共同形成了新山水画中的一个特殊品类，亚明曾自豪地说："几千年的艺术审美要我们从头来，无产阶级的艺术，我们是开世祖。"黄名芊先生曾这样描绘亚明创作钢铁题材作品《铁水奔流》的过程："今天亚明老师铺纸、研墨，开始翻出速写簿看了看，选择了几幅速写，琢磨创作。选定后，先在大小约为38厘米×26厘米的日本皮纸上以铅笔勾出炉前各机械的轮廓，特别对工人的形象勾得仔细。然后以毛笔含水较少、较干枯的墨色勾线，线条挺劲有力，较粗的炉前钢架以双钩勾出，细者则一笔完成。勾完线待干再染墨一至两遍，一般为近深远淡，虚实变化根据画面和主题需要，色彩鲜明之处如朱红则留白，经过几次墨色烘染，无数的墨线统一在大的墨块之中，或凝重，或轻盈，或深沉，或虚远，干后再来敷色。钢厂色彩多为花青、赭石、藤黄、朱砂等色，各色分别覆盖在各处墨底之上，又产生更为丰富的变化。颜色染完，便悬挂壁上仔细推敲，如需加染墨，或复染色再作调整，使画面整体协调。染色后，炼钢工人奋力搏击，耸立的平炉，场面紧张而热烈，体现了浓郁的'夺钢'氛围。"在其后来创作的《钢铁掇拾集》组画中，亚明更为出色地发挥了水墨写意与色

墨交融的表现性功能，营造出炼钢场面热气蒸腾、铁水奔流的独特氛围。

　　另外，值得一提的还有李可染、傅抱石在国外写生中对欧洲建筑的描绘，他们各自在应物象形的创造中发挥了水墨写意的表现力，为描绘国外建筑提供了成功的范例，他们的作品展现了浓郁的异国情调。用水晕墨章的写意性笔墨描绘欧洲建筑的复杂结构，无疑具有较大的挑战性。李可染在写生中充分发挥了西画素描与中国画线条及色墨交融渲染的表现力，注重表现特定环境下建筑物的丰富质感与微妙变化，充分展现物象的空间层次并传达其光感，加强与周围林木的色调、虚实对比，并出色地融入了自己的特殊感受，塑造出西方建筑的独特风格。同是森林中的房屋建筑，李可染采用了不同的表现方法，这一方面是物象变化的结果，另一方面也是画家力求突破技法的表现。在《德国森林旅馆》中，李可染有意强化了暖色调的旅馆与幽暗森林的对比，线条勾勒与色墨皴染的效果在饱和度较高的色调中显得分外突出；而《德国磨坊》则将暖色调房屋有意融进幽暗的环境之中，模糊了房屋的轮廓，强化了对比关系；《德国森林古堡》则主要强调树木与房子的自然掩映；《易北河上》更加强调房屋与树林色调的交融统一；《歌德写作小屋》与《德国森林旅馆》有相似之处，即画家在房屋的描绘上更加追求线条的表现力与侧锋渴笔皴擦的效果，浓淡干湿的变化与疏松随意的皴擦，巧妙地表现出房屋的独特质感。另外，在《德累斯顿暮色》中，李可染有意模糊了建筑的正面结构，造成逆光的感觉，鳞次栉比的建筑耸立苍穹，借助幽邃的暗影，更增添几许神秘、冷峻之感。《麦森教堂》则以近乎酣畅淋漓的笔墨描绘复杂的教堂结构，画家没有拘泥于教堂的细节，其略带几分朦胧写意之感的形体结构传达出教堂庄严、神圣的气氛。傅抱石刻画欧洲建筑则是另一番风貌，他主要以疏松、轻细的线条勾勒建筑结构，有的根据建筑的材质以饱满、均匀的线条勾勒，体现其质感，建筑局部辅以皴擦或整体渲染，随类赋彩，并注重传达朦胧、湿润的空气感，这种艺术特征在《古文化城克罗什》《回望克罗什城》《推窗一望》《哥德瓦尔德城》《布拉格宫》《加丹风景区》等作品中皆有体现。

二、色彩的新变与象征性运用

　　20世纪五六十年代的山水画创作打破了传统山水画以水墨清淡为主的格局，普遍倾向于强化色彩的表现功能，营造出或明丽清朗，或热烈奔放的画面情调，形成了一种以笔墨为主并突出色彩渲染的时代风貌。

　　色彩的新变在一些集体创作的山水画中显得尤为突出。《首都之春》描绘

了首都城郊的优美风光与当地居民的火热生活，红墙碧瓦的古代建筑、粉白浅黄的现代房屋、颜色各异的汽车和人物穿着、青黛碧翠的树木、漫江碧透的水库、姹紫嫣红的花木、嫩绿青翠的田畴以及青绿、浅绛和水墨相间的山峦，组成了一个色彩缤纷的世界。创作者力求展现新中国美好的生活景象，对于色彩的运用注重多样化的统一，追求清新、明丽和雅俗共赏的效果。《十三陵水库》一作主要运用的是青绿山水画法，局部山脚参以浅绛画法，画面被赋予清雅、和谐的色调，画面中央是水平如镜的一片白水，爽人心目。其他如《十三陵水库工地落成典礼》《西山生产大跃进远景》《人民公社食堂》《里巷处处春》《岱宗旭日》《密云水库》《南京》《太湖新貌》等作品描绘大场面以反映现实生活变化的需要，画面除了在构图、透视等方面打破常规以外，还借助于色彩的表现力展现新气象。因此可看出，这些作品皆以其丰富、鲜明、亮丽的色彩突破了传统山水画荒寒、萧索、冷逸的画面格调和审美趣味，展现出生机蓬勃、蒸蒸日上的时代气象。

丰富、鲜明、亮丽的色彩风格也在一些画家个人的创作中鲜明地被反映。如关山月的《山村跃进图》，其色彩总体效果丰富而又清新、鲜明而又雅致。关山月以传统的岭南笔法精致地描绘了繁复、热烈而又充满和谐气氛的山村生活图景。他画山以墨为骨，辅以小青绿和浅绛，既有白雪皑皑、肃杀萧瑟的冬山，又有林木苍翠、满目碧黛的夏山，还有红叶飘零的秋山和繁花锦簇的春山；画原野先以藤黄、浅绛画出黄澄澄的稻田，再以花青、赭石染写树木、草甸；画水则主要采用留白方式，空阔无边；视域阔大的画面中，加以衣着颜色各异的人物、白墙青瓦的房屋等，构成一个和谐、清新的色彩世界，给人以亲切、温馨的视觉感受。再如黎雄才的《武汉防汛图卷》，该作基本遵循了"随类赋彩"的艺术原则。黎雄才大胆运用石青、石绿、朱砂等颜色，并将水墨、小青绿、浅绛的设色方式与日本"朦胧体"的铺排渲染水乳交融地"一炉共冶"，做到了干湿互用，厚薄得宜，成功地表现出大自然节候的迁移以及景物的光色变幻，增强了画面的表现力。在卷末描绘日出的情景时，黎雄才以清淡的朱砂、赭石和水墨铺排渲染广袤的天空和辽阔的原野、水面，构成了水天一色、水汽朦胧、原野苍茫的艺术境界，显示出其渊源——横山大观、菱田春草"朦胧体"的气息。黎雄才论画曰："山水画之着色，除金碧青绿山水外，须以清淡为主，不可过重，过重则不空灵，又容易以色碍墨。"此言正道出了该作的敷色原理与特色。

色彩新变最重要的表现是绿色、黄色和红色的广泛运用，这在某些画家的

创作中得到了鲜明体现，有的还被赋予象征性意味。在色彩审美理念中，绿色象征着生机、活力与希望，因而被广泛运用于山水画创作之中，借以反映社会主义下祖国欣欣向荣的时代景象。钱松嵒说："歌颂祖国，歌颂今天的新社会，应该多画重彩画。而且，优秀的青绿山水画，单从青绿本身色泽方面来看，鲜艳明净，珠圆玉润，令人望而生爱。"他的《常熟田》是其成功运用绿色的极佳范例，充分展现了绿畴千里的美好风光，寓示出社会主义新农村的无限生机。在用色方面，钱松嵒也曾反复斟酌，为使画面色调统一，他最终决定采用绿色。他说："对暮春三月的红绿黄相间的处理，恐画面太花，我准备在画中试一下，最合我意的是麦熟或稻熟时的金黄色调，配搭了这个大场面，会更觉气魄伟大，这里暂保留一下。最后决定用绿色，这是稳健办法，还有几分保守思想，因为我两次到常熟，所见的都是绿油油的麦苗。"纯绿色的大面积运用，使画作充溢着清新的情调，充分展现出如火如荼的农村画卷，鲜明地表达了欣欣向荣的时代主题。在钱松嵒的作品中，与纯绿色的运用形成鲜明对照的是黄色的大面积运用。其《收割水稻》《江南稻香》等作品，通过满眼璀璨的金黄色，展现了江南水乡喜人的丰收景象。正如当时有人对其作品评论说，如果与过去那些表现个人狭窄天地，封建士大夫趣味的策杖寻幽，抚松盘桓，山居秋暝等旧山水画比较起来，具有天渊之别。这些作品不仅在于景是美的，给观众的情也是美的。时代变了，人变了，山川也变了，钱松嵒的山水画正反映了社会主义时代山川的变化，反映了中国人民用勤劳的双手建立起来的山河新貌，也相应地表现了社会主义时代的人民的思想感情。20世纪五六十年代，以绿色描绘春天的理念在《首都之春》《里巷处处春》等集体作品中得到了较突出的反映，在个人创作中也同样有不同程度的表现。钱松嵒的《江南春》、张晋的《春风又绿江南岸》、陶一清的《油城春早》《春到原野》、何海霞的《春在田间》等作品，都较多地运用绿色搭配其他颜色展现原野、田间丰富迷人的色彩，使画面春意盎然。另外，黄色的成功运用在陆俨少《陇上黄云稻熟天》等作品中也得到了鲜明体现，这些作品的艺术效果与钱松嵒的《收割水稻》《江南稻香》等作品具有异曲同工之妙。

红色在此时期的山水画创作中被更普遍地运用。在传统绘画中，红色作为一种热烈的暖色，一般在画面中起点缀作用，极少作为主色在山水画中大范围使用。20世纪五六十年代，在那个提倡"革命现实主义与革命浪漫主义相结合"的创作方法的时代情境里，红色被普遍赋予革命意义，以钱松嵒、李可染、石鲁、陆俨少、傅抱石、张凭等为代表的新山水画家，或多或少地创作了

一些以红色为主调的山水画作品，这些作品形成了一种奇特的"红色山水"时代景观。钱松喦的《红岩》或许是这个时代最富代表性的"红色山水"画。该画作中，以朱砂画出的赤红巨岩突兀挺拔，占据画面三分之二的位置，红岩顶端是用白描双钩绘出的蕉林，一座红顶小楼掩映在蕉林丛中，红楼一旁矗立着一株枝繁叶茂的水墨古柏，远山和天空以淡朱色渲染，古柏上方也被染上了清淡的朱红，画面几乎全然沉浸在红色之中，只有中间一片白描蕉林与少量留白具有通透气息。钱松喦巧妙地吸收了传统中国画色彩的装饰性意味，他的作品色彩热烈而又清雅、脱俗，具有极强的艺术感染力。关于《红岩》中色彩的处理手法，钱松喦曾有一段创作感言说："首先，这是歌颂革命史的画，要从一个'红'字上做文章，便大胆地把原来满种芭蕉的土坡改成用红色画成的岩石。全幅只用墨和红两种颜色组成。其中有个插曲，芭蕉起初用白描法，当时大家以为未完成，说要加些绿色，我不同意，甚而有人以为我个性太强，不接受人家的意见。我动摇起来，加些淡石绿，但是一加绿色我就懊悔了。全幅红得不单纯，不突出，红绿对比，影响气氛，画面上庸俗。黄桷树只画一枝，压压角，增加画面稳定性，但有些程式化。这一题材，从 1960 年到 1962 年，其间经过数十次的修改，但始终为生活现象所束缚，不敢有浪漫主义，反而灰溜溜的，红得不透，主题思想不突出。虽然芭蕉用白描，黄桷树尽量缩小地盘，终觉显得不够。后来重新考虑，把黄桷树干脆'割爱'，扩大了红色岩石的面积，这样一来，全幅通红，红色的革命气象豁然显露了。"这也正如当时的评论所说，整个画面统一在红色调子里，发挥出异常强烈的效果，显示出在万方多难的黑暗年代，红岩就是一座名副其实的攻不破的革命堡垒。另外，在类似的革命题材山水画中，红色的象征性也得以淋漓尽致地发挥，如《瑞金云石山》《爱晚亭》《万山红遍》等作品中，红叶粲然，炫人心目，其间无疑寄寓了画家的革命心声。

红色在石鲁的《转战陕北》中同样被赋予了象征性意味。该作主要使用了水墨、朱砂两色进行描绘，凝重的笔触与深沉的红色调酣然交融，画作被赋予了一种既新奇鲜明又沉雄博大的审美内涵，极其鲜明地表现了革命的主题。石鲁的色彩观是理解该作色彩处理手法的重要依据，他认为："自然之气当以笔墨之浓淡、深浅、干湿、黑白求之，色之含气、含光，在于水也，色之包神含情，在于变也。故色有真色、假色、借色、变色。若红花黑叶，以黑代色，弄假成真，皆有错觉之妙用。六法为'随类赋彩'，若类为固有之真色，岂非纯系模仿自然乎？有何难哉！然类若型之谓色亦有型，有强弱、冷热、庄严、活

泼、浓艳、清淡、老嫩等之分。可见色非纯自然之色，乃有长期社会实践所形成之审美观念。故色之于造型，又具主、客二因也。"在石鲁看来，画面的色彩具有真、假、借、变等类型，超乎自然之色，这不仅是表现物象性质的需要，还是社会审美观念的反映，在特定的情境中具有特定的时代精神。

另一红色经典是李可染的《万山红遍层林尽染》，现已知其同一题材作品共七幅，先后被创作于1962年至1964年。七幅作品的图式大同小异，皆描绘南国深秋的绚烂景色。画作中的山峦、林木皆以浓烈的红色渲染写出，带有强烈的抒情性和诗意化色彩。在色彩运用上画家进行了大胆突破，采用积色法，大量使用朱砂、朱膘，局部使用赭石色，使部分画面产生如油画般的笔触和肌理效果，同时画作又在瑰丽深沉的色彩中融入中国画传统的笔墨神韵，色墨并用，皴擦结合，产生苍润浑厚、绚丽华滋的艺术效果。在红色的运用上，傅抱石的手法和风格显然有别于李可染、石鲁、钱松嵒等人。傅抱石追求清新淡雅的色彩效果，即便使用红色，也毫无浓烈炫目的视觉刺激性，从而有效地避免红色极易造成的火气感。这种效果的打造，与其受日本画色彩渲染的影响有关。傅抱石一般较少在作品中大面积铺染红色，他通常将其用于渲染天空、云彩、水面及局部远山，有时用以描绘太阳或点虱红花。这样的运用和风格特色在《江山如此多娇》《毛泽东〈送瘟神〉诗意图》《毛泽东〈沁园春·长沙〉词意图》《毛泽东〈忆秦娥·娄山关〉词意图》《灵山图》《雨花台颂》《虎踞龙盘今胜昔》《梅花山图》《太阳岛》《将到延边》《云霞出海曙》《高山旭日》《富春晓色》《乾坤赤》《延安》《芙蓉国里尽朝晖》《长征第一山》等作品中都得到了鲜明的反映。《芙蓉国里尽朝晖》是红色运用尤有特色的作品，画面中天际彩霞飞渡，江面水色皆被映成淡红，上下辉映、霞光万道，与用淡青、水墨描绘的林木、山峦及烟囱、船舶形成了鲜明的色调对比。傅抱石山水画中的红色一般用以表现自然景色，但偶尔也有某种象征性的意涵。在《乾坤赤》《延安》中，赤红的太阳与红霞满山之上的红色宝塔，无疑是画家炽烈的"心象"，被赋予了浪漫主义的革命理想。更有甚者，他的作品连题款也以朱红完成，这在别的作品中是很少见的。

作为传统功底深厚的山水画家，陆俨少也在20世纪五六十年代的山水画创作中较多地运用红色，但他使用红色一般不会占据过大的画面空间，主要出于画面结构的需要，用来调节灵动活泼之气，且其所用皆鲜艳明亮的红色，增强了画面的形式美感。

再如，应野平的《千帆迎晓日》中，远处海面上一轮红日喷薄而出，红霞

辉映海面及待发的舟楫，以淡红渲染海天相接之处，形成一种苍茫的视觉空间，营造了一种激奋人心的恢弘意境。张凭的《忽报人间曾伏虎》无疑是此时期的一幅具有特殊意涵的"红色山水"画，该作以现实主义和浪漫主义相结合的创作方法描绘了毛泽东《蝶恋花》的词意。画家在生宣纸上以胶矾融合彩墨，创造出礼花五彩斑斓的艺术效果，天空下是人民英雄纪念碑和随风飘扬的红旗，寓示着革命先烈的不朽功勋与革命胜利的磅礴气势。贺天健的《九月桐江柏子红》，灼灼红叶，烘托了绚丽美好的秋色。关山月的《快马加鞭未下鞍》则以赭红色烘托出不可遏止的革命激情。总之，红色的运用，不但使山水画风格产生了深刻嬗变，而且对意境营造形成了重要影响。综上所述，此时期山水画的色彩运用皆显示出清新、明朗抑或热烈的特色，从一种特殊的角度昭示了山水画时代风格的新变。这种新变，一方面是现实生活的真实写照，是通过写生而来的结果；另一方面也是对现实生活理想化、浪漫化的表现，其间折射出一个时代的审美特征与情感诉求。

三、构图和透视的探索与新变

"构图"是画家为实现创作意图而采取的画面章法或布局方式，古人称之为"置陈布势""经营位置"。构图是山水画创作中的首要问题，如古人所云："凡画山水，先立宾主之位，次定远近之形，然后穿凿景物，摆布高低。"传统山水画的章法布局经历了多种形式的发展演变。五代、北宋年间，山水画的典型章法图式多是"全景式"布局，多奇峰叠嶂、溪谷幽深的"高远""深远"式之景，当然也有境界开阔的"平远"式之景，另外在透视方法——古称"远近法"上还提出了所谓的"阔远""迷远""幽远"法，与"高远""深远""平远"合称"六远法"；至南宋，章法布局趋向于简旷，多作"截取式"的"一角""半边"之景，删繁就简，以虚代实；元代则繁简互存，既有王蒙的繁密，又有倪瓒"三段式"的疏简，也有黄公望的"平远"式横卷。至此，中国传统山水画章法的主流图式基本形成。至明清，虽有石涛、龚贤的"截断式"章法，但其毕竟是"空谷足音"，并非主流。山水画的章法构图在长期的发展过程中还深深地渗透了中国人独特的思维方式，强调主次、疏密、开阖、远近、藏露、聚散、虚实、呼应、朝揖、向背等方面的变化，形成了结构化的章法程式和布局体系。

在20世纪五六十年代的山水写生中，山水画家不但在笔墨、色彩、造型等方面取得了空前突破，而且在构图上也有新的发展、创造。其中，既有对西画构图方法的借鉴，又有基于传统的创造性发挥，还有融合中西构图方法的探

索与新变。本来，中西绘画的构图方法有很大的不同，这种不同主要源自中西方画家观物取象方式的迥异性。西方画家采取焦点透视方式，遵循客观规律，尽管中国古代的山水画家早就发现了"去之稍阔，则其见弥小"这种类似焦点透视的朴素原理，但他们在山水画构图中并没有运用，这与山水画"非以案城域，辨方州，标镇阜，划浸流"的绘画观念是相联系的。中国山水画是集仰视、俯视、平视于一体的全方位观物取象方式，远取近求，仰视俯察，以大观小，进而游目骋怀，突破时空限制，进入广袤无垠的宇宙之境和心灵之境。因此，在构图的处理方式上，中国山水画具有更大的自由性，它既尊重自然的客观真实性，又能突破自然的束缚，从而"以一管之笔，拟太虚之体；以判躯之状，画寸眸之明"，做到天地造物，随其剪裁；阴阳大化，任其分合。这也正如李可染所说："一般说来，西方绘画总有一个固定的立脚点，只能把视野所见的东西收入画面（当然有时也有些集中、变化），而中国画创作，可以全然不受这个限制而大大超脱了固定的立脚点、超越了一定的视野范围。当你观察生活、感受生活、获得了一定的意境、有了一个中心思想内容时，可以把你经年累月所见所知以至所想全部重新唤起，只要是与这中心内容有关的、情调一致的，都可组织在一幅画里。"而借鉴西画透视和构图方式，无疑与提倡西式对景写生密切相关。尤其是在 20 世纪 50 年代前中期，不少具有西画学习背景的中国山水画家在对景写生的过程中受到西画焦点透视的影响。当然，这种影响也并非始于此时，而早在 20 世纪前期中西融合的背景中就有所体现。他们观物取象讲究景深关系，近大远小，这使山水画创作有了亲近自然之感，并因此增强了现代感，拉开了与传统文人山水画的差距。例如傅抱石，他在 20 世纪 50 年代的写生中较为突出地引入了西式焦点构图方式。他在 1957 年东欧写生的《大特达山麓罗米尼采附近风景》《哥德瓦尔德城》等作品中，往往以浓重的笔墨强化近景的描绘，而有意虚化中、远景，造成景深空间层层推进的视觉感，并常运用截取式的取景方式，表现自然风景一隅，突破了传统山水画结景造境的结构模式，具有西式水彩风景画的意味。关山月的《新开发的公路》，其近景是突兀的巉岩、茂密的树木及姿态各异的猿猴，中景是一条绕山而行的新开发的公路以及公路上疾驰的汽车，远景是层层叠叠的山峦和峭壁，尤其是山腰那条蜿蜒的公路，将人们的视线不断引向画面的最远处，消失在山谷深处，这种由近及远、层层推进的景深空间，增强了画面的真实感。还有，关山月的《农村的早晨》描绘的是一片平野，画家采取平视的视角，画面近景是人群、池塘和院落，中景是稍远处的院落及阡陌、溪流，更远处则是劳作于田间

的农人以及田野边的房屋，景物近大远小，层层推进，最后视线被引向苍茫无边的云山。这幅画虽然没有聚焦视点，但有明显的景深层次，这无疑强化了视觉真实感，唤起了人们心中亲切的感觉。在关山月的写生作品中，这种借鉴焦点透视构图的现象是较为普遍的。运用西式透视取景构图在大规模的写生活动中还成功地解决了成角透视取景构图的问题。在20世纪50年代后期的"大跃进"运动中，高大的炼钢设备与宏大的建设场景频繁出现在山水画面中，在张雪父的《为钢而战》、关山月的《武钢工地》、江苏国画院集体创作的《为钢铁而战》等作品中，画家们对高大的圆柱形炼钢高炉采取仰视或俯视的角度进行描绘，成功地运用成角透视的原理取景构图。这些作品都出色地完成了对现代事物的描绘。

　　基于传统观物取象原理进行创造性的运用和发挥，是新山水画构图最重要的创变，这里面最突出的是画家对"以大观小"原理和方法的运用。北宋沈括曾评李成"仰画飞檐"说："李成画山上亭馆及楼塔之类，皆仰画飞檐，其说以谓'自下望上，如人平地望塔檐间，见其榱桷。'此论非也。大都山水之法，盖以大观小，如人观假山耳。若同真山之法，以下望上，只合见一重山，岂可重重悉见？兼不应见其溪谷间事。又如屋舍，亦不应见其中庭及后巷中事。若人在东立，则山西便合是远境，人在西立，则山东却合是远景。似此如何成画？李君盖不知以大观小之法，其间折高折远，自有妙理，岂在掀屋角也？"因此，所谓"以大观小"，就是视点升到画面以外较高、较远的地方，俯瞰全景。其实这是一种想象性的主观视点，但正是由于其想象性也蕴含了突破焦点透视束缚的必然性，使画家摆脱了局限，变得视域阔远，视通万里，游心太玄，从而实现构图章法拓新、多变的可能性。李可染认为中国画构图最重要的方法是"以大观小，小中见大"。在20世纪50年代的写生中，李可染逐渐脱离了西式写生透视、构图观念的束缚，在对景深进行折高、折远的处理中，成功地对"以大观小"的构图原理和方法进行实践，将其与西式写生进行了贯通融合，实现了山水画向现代图式的转换。当年，李可染在万县写生时，随行学生黄润华面对气象万千的山城感到力不从心，无从下手，但李可染却经过好几天的构思、酝酿之后，专门爬上后面的山顶，用"以大观小"方法的途径画出了《江城朝雾》。可见，实现"以大观小"的方法就是居高临下，俯瞰全景。用李可染的话来说就是："画家对待山川景物，正如同站在地球上空来看地球，站在宇宙之上来看宇宙。"在李可染的《漓江边上》《嘉陵江边村舍》《易北河上》《桂林春雨》等写生作品中，这种"以大观小"的构图方法皆得以成功运

用。《漓江边上》是李可染在桂林写生中的杰出创造，这种创造性首先就体现在该作匠心独运的构图上。李可染曾说："漓江的山水甲天下，如不苦心经营，构图却很不容易搞好。漓江两岸都是如笋的尖峰。你坐东岸画西岸，下边是江，上边是山。你坐西岸画东岸，也是下边是江，上边是山。有人画了二十层山，感到只有一层，只能得到水平线上一排景物，显得非常单薄。江山堆砌，没有曲折、深度和层次，看来也很平常，不是好构图。"《漓江边上》的构图特色主要有三点：首先是"以大观小"方法的运用，画家的视点显然在很高的位置，是一种居高临下的俯瞰式观物取象方式，这使画家跳出了置身地面时总见"下边是江，上边是山"的视觉局限，构建视域开阔、气势不凡的画面；其次是截取式的"半边"构图方式，这能造成虚实关系的强烈对比，左边房屋树木掩映，景致幽深，右边江面空廓，浩渺无边，使人想起"马一角，夏半边"的构图之说；最后就是"似奇反正"和"秤的平衡"原理的运用，画面的重心无疑在左，但画家却巧妙地在江面上安排了数只小船，或行或泊，不但活跃了画面气氛，而且其作用犹如四两拨千斤，平衡了画面结构。李可染说："构图要极尽变化，'似奇反正'，最忌的是'状如算子'，'疏可走马，密不透风'才是上乘。""山水画之构图是'秤的平衡'，而不是'天平的平衡'，即所谓要'似奇反正'。"这些言论正是对该作构图方式的最好诠释。

　　另外，李可染在写生中，还成功地运用了"以大观小"与"仰视"相结合的"移动透视"构图方法。他的《嘉定大佛》是一幅透视和构图都十分奇特的写生作品。从画面上看，画家的视点保持在与大佛肩膀基本持平的高度，这样既可以仰视而显示大佛的高大与庄严之感，又可以居高临下、"以大观小"而俯瞰山脚下的河川与舟楫，故画家对更高处的山顶凉亭采取仰视的绘画视角，而对岷江的流水、舟楫以及佛脚下的小屋则几乎采取垂直俯瞰的描绘视角。另外，画家有意采取了顶天立地的满构图方式，并在周边画树、石阶、人物、江水、舟楫等，既使画面内容丰富，又衬托出大佛的高大雄伟，气势非凡的形象。值得一提的是，类似《嘉定大佛》这样的满构图方式在李可染的山水画中是一种较典型的图式，这预示了某种现代性转化。在传统山水画的章法程式中，一般要求山有基、水有源、树有根、路有径，并注重山基、山头的深入刻画，讲究"天头""地脚"的留白等，但李可染的山水画构图常有意压缩"天头""地脚"，有时甚至截去山头或山基，有意造成充塞天地的满构图章法。这种章法图式较早出现在元代王蒙的《具区林屋图》中，后世的类似图式有石涛、龚贤等的"截断式"章法。近代黄宾虹也有一定实践，但并未形成主流章法图

式。李可染的满构图章法造成了其画面黑密、厚重的风格特色，将"逆光"衬托得更为晶亮动人，爽人心目。因此，在李可染的笔底中，"积墨法""逆光法"与"满构图"是一种紧密相连的关系，三者共同构成李可染山水画的绘法体系。这种满构图章法在其20世纪60年代创作的《黄海烟霞》《苍岩白练图》《巫山云图》等作品中都得到了较突出的展现。

李可染关于"以大观小"法则的运用，更出色的是《鲁迅故乡绍兴城》，创作该画作时，画家仿佛凌空升至半空，将现实中的绍兴城尽收眼底，这种俯瞰全局的气魄，有气贯长虹之感。画面中，一条亮白的河流几乎从画面正中穿过，河流左侧是一条与之平行的小街，二者形成了画面的两条主要的控制线。在画面构成上，这是一种大胆而惊人的尝试，因为从正中穿越画面的两条平行线，极易造成单调、板滞之感，一般是绘画中的大忌，但李可染却将画面处理得清丽动人，充满江南水乡的抒情意味。这体现画家手法的巧妙。首先，河流与小街的宽窄并不一致，且小街上密集、连绵的人流与河流上疏朗、零星的舟楫形成了强烈反差，加上两岸黑瓦白墙的房屋参差但有序地分布，鳞次栉比，星罗棋布，犹如闪烁跳荡的音符，使静止的画面充满了流动的旋律，而且这些房屋在明暗色调上也与河流形成了鲜明对比，完全打破了形式构成上的拘谨、呆滞之感。其次，画家在画面上方有意将河流的入口处向右边弯去，这刚好与画面下方微微左弯的小街尾部形成了一条巧妙的"S"形线条，再辅以画面上方的远景——弯曲盘旋的河流与迷蒙苍茫的沙渚、远树和房屋，使整个画面构图新奇，动人心弦。

这种"以大观小"的构图方式在钱松喦的《常熟田》中也得到了突出运用。从某种角度说，规划整齐、平畴万顷的辽阔原野较视域开阔的城市景观更难把握，一则是平畴上本来景物不多故极易单调，二则是田畴多方块结构故极易板结。这样，章法的运用就十分棘手，但钱松喦却巧妙地借助于"以大观小"的手法，思接千载，视通万里，将早年在家乡后山、无锡惠山和常熟虞山上远眺平川的心理感受充分调动起来，同样用鸟瞰式构图与焦点透视相结合的方法，将纵横交错的块状水田撑满画面，同时又在其间巧妙地穿插河湖、舟楫、房屋、小桥和树木，并以斜向的河流贯穿画面，打破规整、呆板的块状结果，静中见动，虚实结合，将本来带有形式构成意味的几何形结构处理得极富中国画的特色，既使画面整体产生出咫尺千里的庞大气势，又使章法构图在没有高山丘壑、曲径通幽的情况下同样产生变化万千的恢弘气象，诗意地描绘出江南水乡春意盎然的美妙风光，突出了画面主题。另外，钱松喦类似"以大观小"章

法的作品还有《芙蓉湖上》《武川河上》《陶都》《江南春》《太湖渔乐》等。

　　傅抱石在写生创作中，也常常提高画面视点，其最杰出的"以大观小"构图之作无疑是与关山月合作的《江山如此多娇》。为了体现江山之"娇"，画中要包括长城内外、大河上下，还要见滔滔东海、皑皑雪山和郁郁葱葱的江南大地，地理涉及东南西北，季节概括春夏秋冬。这种视通万里的创作要求，唯有借助"以大观小"之法才能胜任。在该作中，画家成功地将"以大观小"与焦点透视相贯通，一方面凌空俯瞰群山大地，将莽莽神州尽收眼底；另一方面又在画面右上方绘出红日，将视线引向此处，产生出蕴藉之感，也更添画面的磅礴气势。另外，傅抱石的《潇潇暮雨》《万竿烟雨》《西风吹下红雨来》等作品中，也有类似"以大观小"法则的运用。

　　在20世纪五六十年代的写生中，由于反映大场景现实生活的需要，"以大观小"式构图被广泛运用于宏大场面的描绘，《向海洋宣战》就是典型范例。对于如此宏大的场面，如果不采用"以大观小"之法进行构图，难以出色地完成对整个场面的描绘。该作中，但见海面上无数帆船出没于惊涛骇浪之中，堵海大堤上众多的人物、汽车、机械设备等往来如梭，它们共同组成了气势恢弘、惊心动魄的时代画卷。这种"以大观小"的章法构图在宋文治的《金陵新装》《山川巨变》《运河新装》、李硕卿的《移山填谷》、黎雄才的《黄河三门峡工地》等作品中也出现过，这些作品皆表现出气象万千、气势非凡的宏大场景，显示了社会主义建设的宏伟气魄。

　　在融合中西构图方法的探索中，山水画家还利用中华民族传统绘画的长卷构图形式，结合西式焦点透视，移步换景，打破时空界限，成功地实现了现实生活中场景的描绘。关山月的《山村跃进图》是成功范例之一。在形制上，该作采用了长卷的形式，以时空并置的艺术手法创作了一幅充满诗情画意的恢弘画卷，其构图和空间处理既充分发挥了传统移步换景手法的优点，又汲取了西画焦点透视的表现手法，在剪裁分合的意匠中，将春、夏、秋、冬这四个季节与繁复宏大的时代生活场景凝结成一个有机统一的艺术画面。黎雄才的《武汉防汛图》也采用了长卷移步换景的构图方法，使宏大场面得以真实、完美地展现。北京画院画家集体创作的《首都之春》同样采用长卷构图形式，出色地表现首都宏阔的场景，移步换景，将首都通县、八里桥土高炉群、热电厂、天安门、柳浪庄人民公社、颐和园、石景山炼钢厂、丰沙线及官厅水库九大景观绾结一体，展现了首都北京春意盎然的景象。

部分参考文献

[1] 李辛儒. 山水画写生创作技法全解 [M]. 天津：天津杨柳青出版社, 2017.

[2] 王雪峰. 山水画临摹与写生创作 [M]. 上海：上海人民美术出版社, 2013.

[3] 胡佩衡. 我怎样画山水画 [M]. 上海：上海人民美术出版社, 2019.

[4] 张捷, 郑朝, 蓝铁. 传统山水画 [M]. 杭州：中国美术学院出版社, 2018.

[5] 李秦隆. 山水画写生与创作 [M]. 西安：陕西人民美术出版社, 2001.

[6] 张大卫. 山水画初阶 [M]. 上海：上海书店出版社, 2018.

[7] 陈浩. 水墨山水画 [M]. 重庆：西南师范大学出版社, 2018.

[8] 乐震文. 山水画写生创作技法 [M]. 上海：上海人民美术出版社, 2011.

[9] 暨南大学艺术学院, 方楚乔. 方楚乔山水画写生示范 [M]. 广州：岭南美术出版社, 2018.

[10] 刘明波. 山水画临摹·写生·创作 [M]. 济南：山东美术出版社, 2005.

[11] 孙恩同. 中国山水画写生与创作 [M]. 沈阳：辽宁美术出版社, 2000.

[12] 邵忠竞. 中国山水画写生与创作 [M]. 上海：上海人民美术出版社, 2005.

[13] 王慧智, 苗延荣. 山水画写生与创作 [M]. 石家庄：河北美术出版社, 2000.

[14] 许俊. 青绿山水画 [M]. 北京：人民美术出版社, 2018.

[15] 王慧智.山水画教程[M].沈阳：辽宁美术出版社,2010.

[16] 李广谦.教你画钢笔山水画[M].郑州：大象出版社,2017.

[17] 徐志伟.中国画山水画技法[M].沈阳：辽宁美术出版社,2017.

[18] 张谷旻.从写生走向创作·山水画[M].杭州：中国美术学院出版社,2018.

[19] 冉隆福.传统山水画基础技法[M].天津：天津杨柳青出版社,2017.

[20] 钱桂芳.水墨山水画技法详解[M].合肥：安徽美术出版社,2017.

[21] 钱桂芳.青绿山水画技法详解[M].合肥：安徽美术出版社,2017.

[22] 钱桂芳.山水画技法解析与欣赏[M].合肥：安徽美术出版社,2017.

[23] 杨昌林.杨昌林山水画作品集[M].成都：四川美术出版社,2017.

[24] 王克文.山水画技法要旨[M].上海：上海辞书出版社,2015.

[25] 李思齐.山水画技法传习[M].北京：人民美术出版社,2015.

[26] 王梦湖.山水画写生创作画法[M].北京：中国工人出版社,1998.

[27] 钱桂芳.钱桂芳山水画技法讲座——山水画创作[M].合肥：安徽美术出版社,2016.

[28] 黄国铭.黄国铭彩墨山水画[M].福州：福建美术出版社,2016.

[29] 贾德江.美术视野——白晓军山水画作品[M].北京：北京工艺美术出版社,2018.

[30] 徐新红.山水画写生与图示的笔墨关系[M].杭州：中国美术学院出版社,2017.

[31] 王生南.中国金碧山水画技法教程[M].上海：上海人民美术出版社,2015.

[32] 王慧智.山水画教程[M].沈阳：辽宁美术出版社,2014.

[33] 王雪峰,商进.中国山水画技法[M].重庆：西南师范大学出版社,2014.

[34] 赵步唐.山水画技法教程[M].天津：天津人民美术出版社,2014.

[35] 周易.山水画写生与创作技法教程[M].沈阳：辽宁美术出版社,2004.

[36] 李伟光,刘庆涛,邹航英,等.焦墨山水画研究[M].上海：复旦大学出版社,2018.

[37] 徐华.山水画技法品析 [M].天津：天津人民美术出版社,2015.

[38] 孙克信.山水画创作技法全解 [M].天津：天津杨柳青出版社,2016.

[39] 计锋.山水画创作 60 练：技法解析与实训 [M].南昌：江西美术出版社,
 2018.

[40] 贾德江.中央美术学院刘荣山水画写生创作 [M].北京：北京工艺美术出
 版社,2007.

[41] 李云通.四季山水画技法 [M].北京：北京工艺美术出版社,2013.

[42] 牛朝.牛朝工笔山水画赏析 [M].福州：福建美术出版社,2014.

[43] 施云翔.施云翔山水画教程树木篇 [M].天津：天津人民美术出版社,
 2015.

[44] 许俊.新编青绿山水画 [M].重庆：西南师范大学出版社,2006.

[45] 庄志深.精学易懂——中国画古典山水画技法 [M].沈阳：辽宁美术出版
 社,2017.

[46] 许华新.寻找自我：许华新山水画教学文献 [M].南昌：江西美术出版社,
 2016.

[47] 殷斗.教您学山水画 [M].太原：山西科学技术出版社,2007.

[48] 何企新.山水画技法 [M].天津：天津人民美术出版社,2005.

[49] 周易.硬笔山水画技法 [M].沈阳：辽宁美术出版社,2003.

[50] 范廷义.山水画技法教程 [M].天津：天津人民美术出版社,2001.

[51] 胡华令.山水画起步 [M].上海：上海辞书出版社,2004.

[52] 陈浩.新编水墨山水画 [M].重庆：西南师范大学出版社,2004.

[53] 董希源.我学山水画 [M].福州：福建美术出版社,2002.

[54] 张重梅.山水画技法入门 [M].北京：北京体育大学出版社,2001.

[55] 曾刚.曾刚彩墨山水画 [M].福州：福建美术出版社,2004.

[56] 王大鹏,张彦.山水画教学 [M].沈阳：辽宁美术出版社,2014.

[57] 解安宁.中国山水画 [M].上海：上海交通大学出版社,2012.

附录　作品赏析

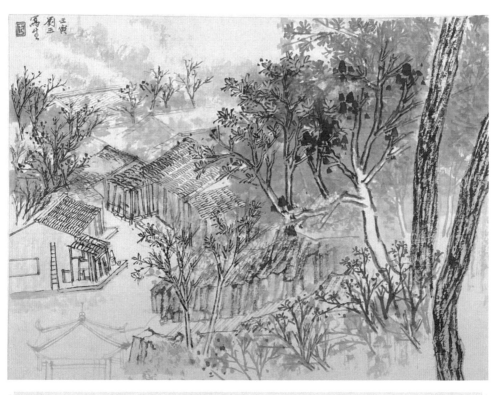

村落（65cm×45cm）

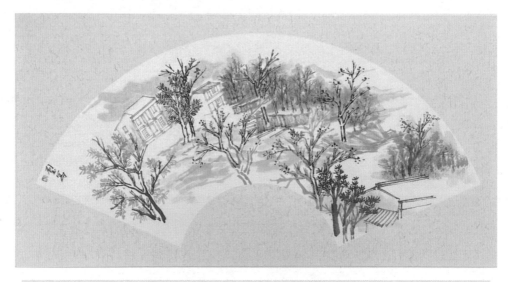

村庄（65cm×35cm）

丹崖青松（45cm×65cm）

淡妆凝远山（65cm×45cm）

第一师范水井（65cm×45cm）

河边的小寨（65cm×45cm）

林中村落（65cm×45cm）

青岚流瀑入画帘（65cm×45cm）

青山红土有至情（65cm×35cm）

山谷里的小村庄（65cm×45cm）

田园（65cm×45cm）

乌龙寨写生（50cm×50cm）

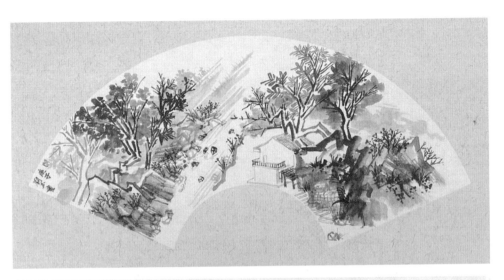

小河边（65cm×35cm）

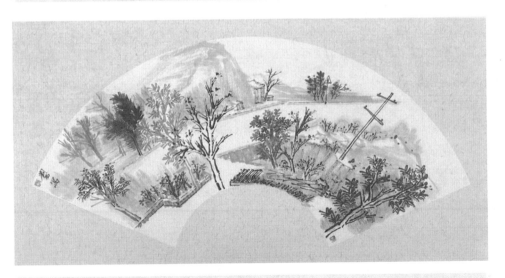

小路（65cm×35cm）

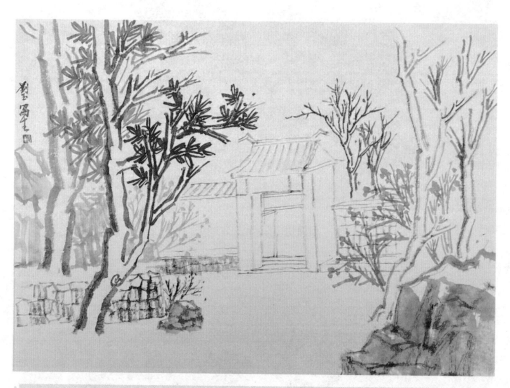

写生（65cm×45cm）

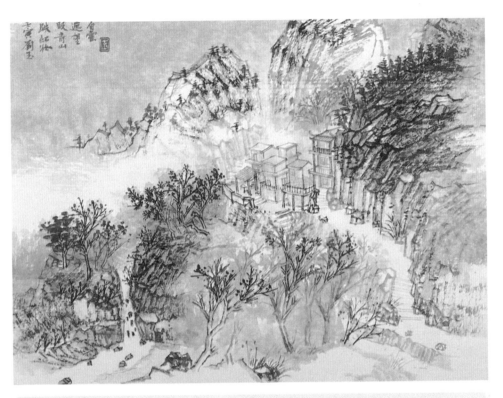

写生（65cm×45cm）

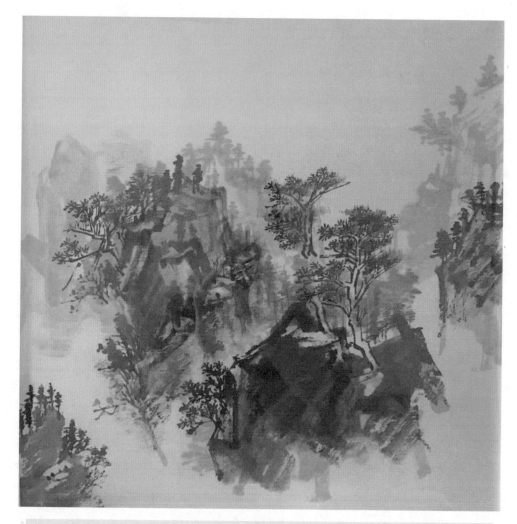

张家界写生（50cm×50cm）

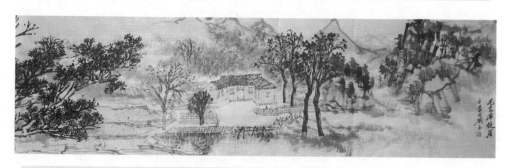

毛主席故居（160cm×45cm）

韶山（160cm×45cm）

梵音云涌正当时（160cm×45cm）

毛主席词意（160cm×45cm）

白云悠悠远山如黛（160cm×45cm）

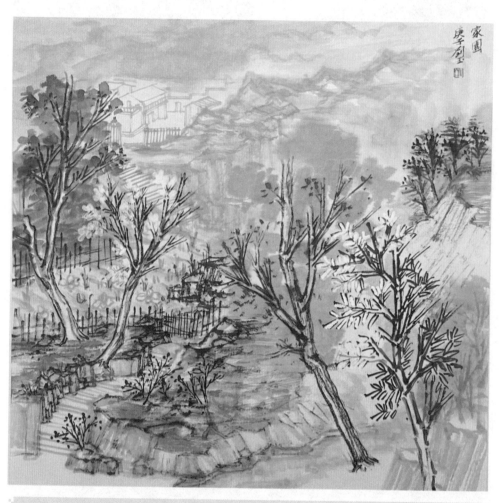

家园（68cm×68cm）

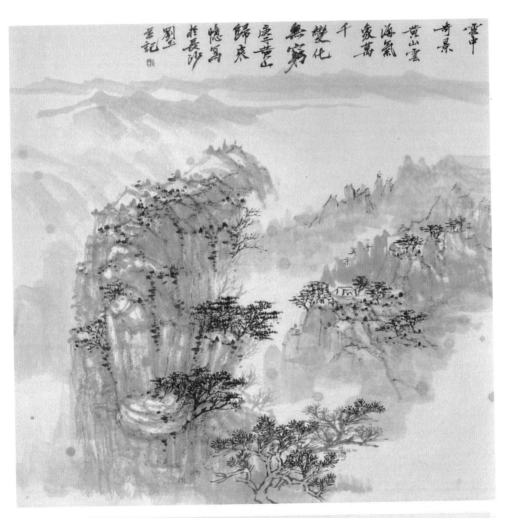

云中奇景黄山云海气象万千变化无穷庚子黄山归来忆写于长沙刘至记

黄山云海（68cm×68cm）

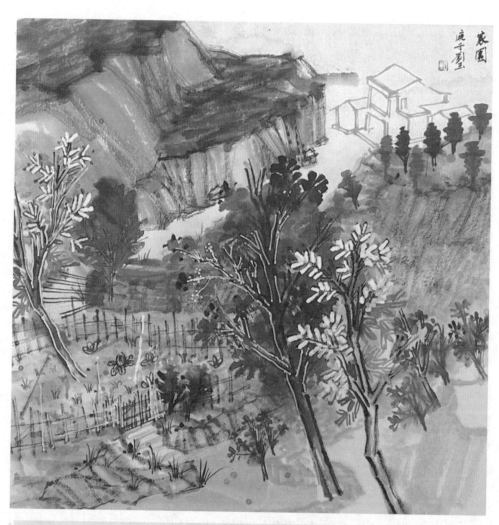

家园（68cm×68cm）

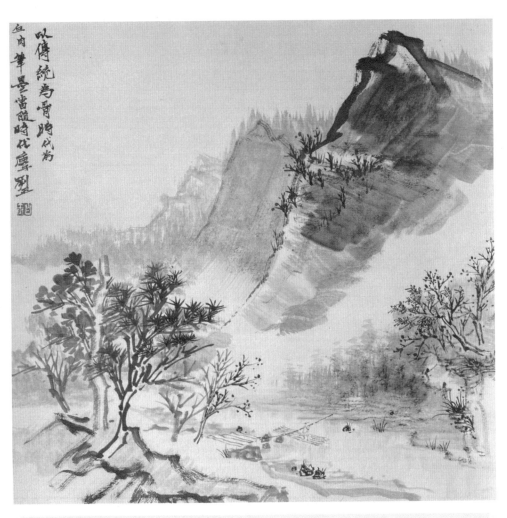

漫江碧透（68cm×68cm）

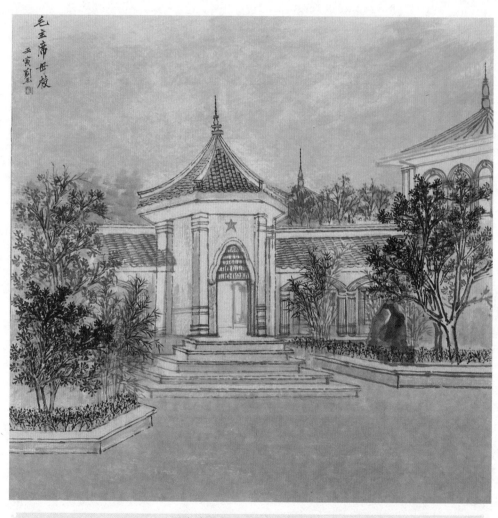

毛主席母校（68cm×68cm）

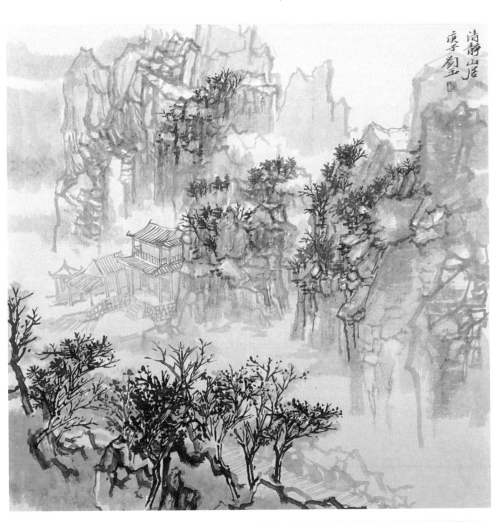

清净山居（68cm×68cm）

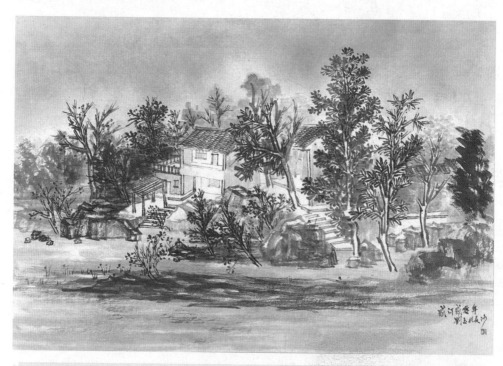

蓝天下的红土地（136cm×68cm）

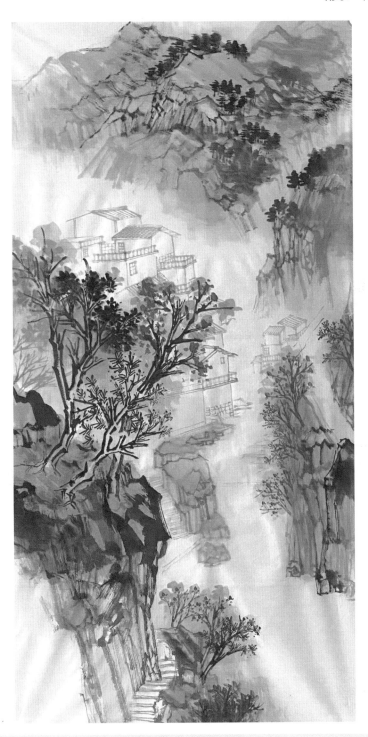

山水（97cm×180cm）

晓园（97cm×180cm）

山水（180cm×97cm）

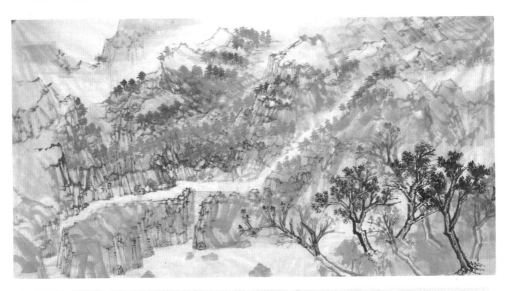

山水创作（180cm×97cm）